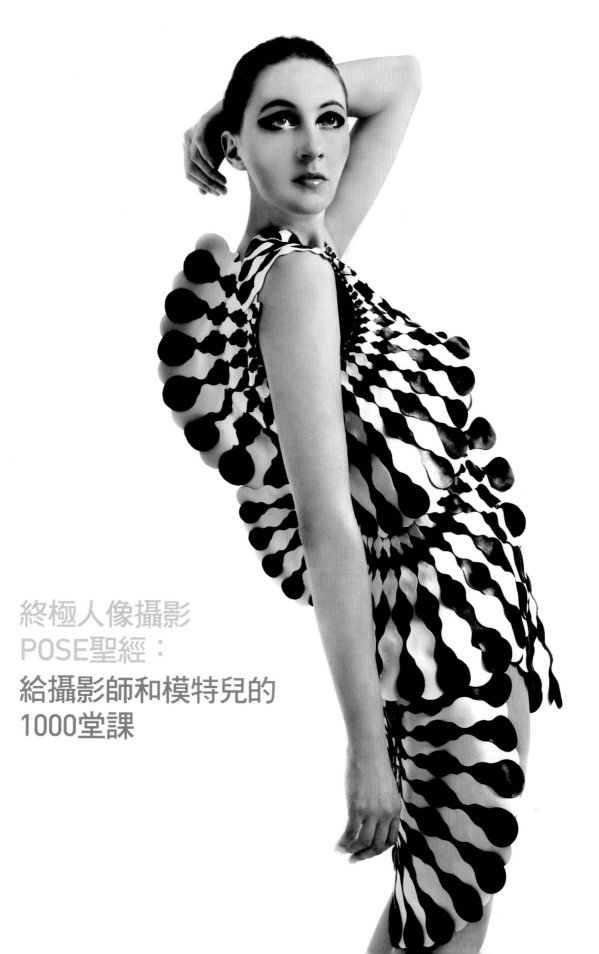

終極人像攝影
POSE聖經：
給攝影師和模特兒的
1000堂課

終極人像攝影
POSE聖經：
給攝影師和模特兒的
1000堂課

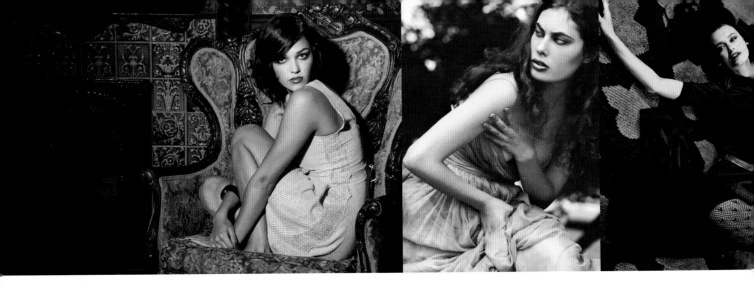

目錄

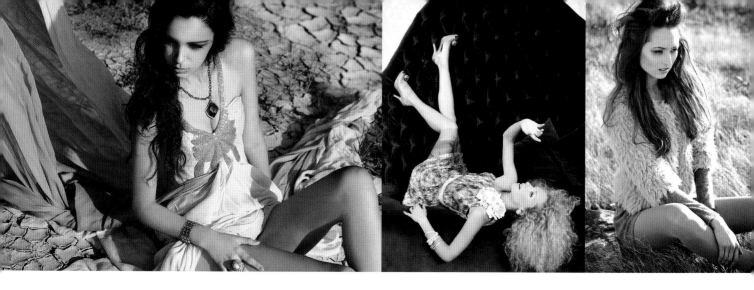

前言

我從一九七五年還在念高中的時候就開始幫朋友拍照（七零年代的照片大概都和現在臉書的大頭照差不多），但是當年做夢也沒想到，後來竟然會成為職業時尚和人像攝影師。從求學的過程中，我開始吸收的攝影課理論，讓我中了攝影的毒，往後便滿懷熱情地到處拍攝所有的東西！

在大學時期，我致力於成為全職的藝術攝影師，當時拍了許多都市風景和前衛的人像攝影照片，後來有一個教授積極鼓勵我嘗試時尚攝影，不僅能夠結合對風景和人像攝影的熱愛，同時也開啟了我商業攝影的事業。

當我回想起投入攝影的初衷，以及大學時期拍攝那些年輕貌美的女性時，有一個問題一直在我腦海裡縈繞不去，那就是當年那些年輕而且缺乏經驗的模特兒們，在鏡頭前都會問：「你（攝影師）希望我怎麼做？」即使到了現在，年輕的職業模特兒還是一樣。

對一個認真但是缺乏經驗的攝影師來說，知道自己想要什麼必須花很多時間去研究，你應該去研究那些想供稿的雜誌，然後決定要採用雜誌上的某些拍攝風格，同時也要確定自己的風格，以及你要模特兒們如何回應你的鏡頭和攝影概念，也就是要決定她們如何在你所創造的環境裡擺姿勢，在攝影棚或其它外拍場景皆然。

在將近三十年的職業生涯中，從紐約到米蘭，從巴黎到倫敦，我曾為許多聲譽卓著的雜誌工作；也曾為許多知名客戶拍攝照片，例如美國的梅西百貨（Macy's）和布魯明戴爾百貨（Bloomingdale's），歐洲的諾基亞、銳跑、瑪莎（Marks & Spencer）百貨、賽爾福里吉（Selfridges）百貨，以及歐洲各地的許多品牌。我總是希望自己能夠在專業上的視覺整體性更上層樓，而追求這個目標不只是因為我在攝影棚或外拍場景構圖上的需要，或是我對於唯美用光的技術執著，更是為了要讓我自己和被攝主體之間達到一種彼此能夠親密溝通、相互了解的關係。能夠與時尚界和人像攝影的模特兒們建立一種立即的（信任）關係，也正是我持續投入這個專業領域的理由。

我寫這本書是為了提供一本關於漂亮擺姿技巧的參考書，同時也是為了稱頌那些只要攝影師和模特兒的一點點好奇心和研究精神，就能做到的優雅、獨特，甚至是幽默的姿勢。我要在書中清楚表明，太陽底下沒有新鮮事，所有的布料、外拍場景和各種情況都一定有適合的拍攝姿勢。

我想要感謝來自世界各地、被我用來研究當做範例的攝影師們的慷慨貢獻，他們不但提供與模特兒擺姿有關的優秀作品，更以深具洞見的文字，清楚表達了他們對於擺姿的概念和做法。

艾略特・希格爾 Eliot Siegel

關於本書

本書主要分為兩大章。第一章「攝影技術Know-How」是關於拍攝過程從頭到尾的專業技術指導；第二章「姿勢」則是拍攝女性模特兒時一千多種姿勢的完整介紹。這些姿勢又可細分為幾個重要的類別，可讓讀者在其中找到各種不同的姿勢，依自己的拍攝需求使用。

第一章：人像攝影相關技巧Know-How
第8頁至第37頁

條列式摘要主文重點。

專業攝影作品示範關鍵要點。

第二章：姿勢
第38頁至第315頁

每個主要類別為了便於參考，會再細分成幾個次類別，書中也會討論每個類別拍攝時需要考慮的重點。

職業攝影師的作品會依類別出現，在此可以看到各式各樣的攝影風格。每個攝影師的名字均會著名在圖片說明的最後面。

我會挑出某些照片進行更深入的討論，並附上佈光簡圖。

拍攝序列

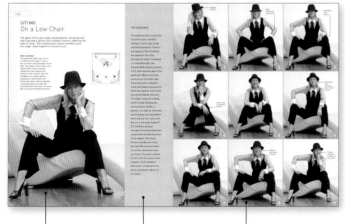

我會個別解釋從為不同客戶實際拍攝的照片中，所選出來的經典範例。

單張照片也會被拿來分析並相互比較。

此處完整呈現拍攝次序的過程，可以讓讀者看到完整的拍攝過程，並依據自己的需求考慮在實際拍攝中是否可行。

讓你一窺線上攝影師的工作，和大家分享他們如何工作，以及如何樹立自己獨特的風格的心得。

攝影師簡歷

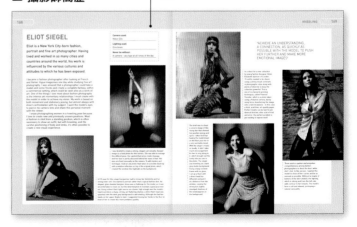

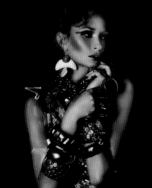

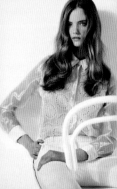

人像攝影相關技巧
Technical Know-How

本章會提供在拍攝模特兒人像前、中，以及拍攝後，你所必須考慮的關鍵要素之專業攝影建議，包括選擇拍攝角度、用光、外拍場景，以及照片的後製處理。

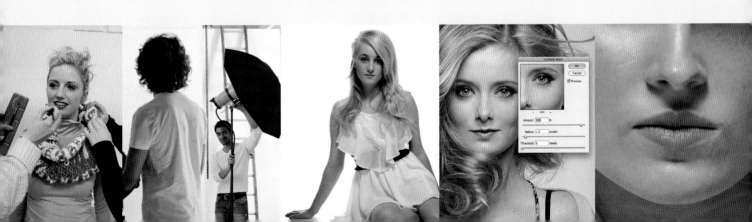

多數時尚攝影作品均採用中間或偏低的角度拍攝，這是考量到模特兒的平面呈現，因為這種拍攝方式不但具有增高效果，還會讓模特兒在平面上看起來更具吸引力，同時也能更加正確地表現模特兒身上的衣著剪裁和細節。

相機角度

眾所週知，時尚模特兒都是又高又瘦，雖然近年來有反對紙片人的聲浪，模特兒的身材還是多數女性渴望的目標。時尚設計師和那些引領潮流的服飾店，雇用攝影師去拍攝這些高瘦的模特兒，就是出於了解這種行銷方式有一定的市場，並且能夠增加銷售量的原因，而你所選擇的拍攝角度，便會增強或削弱這些模特兒身上吸引人的特性。

從鳥眼的角度（bird's eye，近乎垂直的角度）或較高的俯角向下拍攝時，主體會產生按比例縮短的效果，也會讓人看起來比實際上矮胖一些，當想要表現都會或街拍風格（甚至表現幽默）的時候，這種拍攝技術有時候會被選用在時尚或人像攝影中，但這並不是多數設計師或客戶通常

的首選，理由非常簡單，那就是沒有人想要看起來又矮又胖。在完整的時尚秀攝影中，有時候對多數女性來說，將相機架在三腳架上，或攝影師拿在手上雙腳站直拍攝的視角都太高了，讓模特兒的高度和寬度在照片中因此產生某種程度的變形。

但如果以蟲眼的角度（worm's-eye view由上往下）或甚至只要讓相機以仰角拍攝，就能使任何女性增添些許雕像般的優雅美感。要是你拍攝的女性擁有標準的模特兒身材比例，利用仰角拍攝會讓她成為名副其實的窈窕女王；如果她比一般的模特兒矮，而且豐滿一點，也會看起來更修長、更高雅。

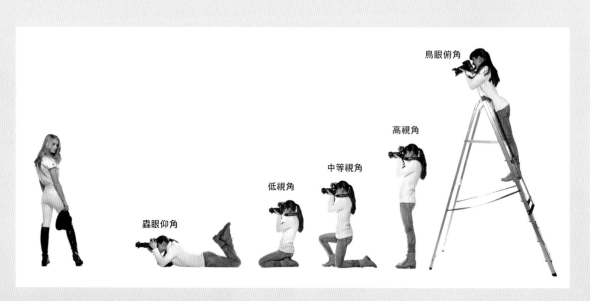

鳥眼俯角

高視角

中等視角

低視角

蟲眼仰角

蟲眼仰角

重點應用

● **蟲眼仰角拍攝**就像是用編輯的眼睛去看模特兒，你經常可以在最好的雜誌、最昂貴的時裝品牌目錄和廣告中看到這類照片，這種方式也非常適合拍攝晚禮服，但更經常用來拍攝泳裝和女性貼身衣物，是一種讓廉價衣物更具高級感的好方法。

● **低視角攝影**適用於幾乎所有的目錄攝影，以及各種類型的服裝，但特別適合上班族的套裝、西裝，和休閒裝扮，而且從低角度拍攝也幾乎不會產生鏡頭上的影像變形。

● **用中等視角拍攝**，大約在多數模特兒和一般人腰部的高度，是一個很「保險」的選擇，而且適用各種服裝，也不會太突顯模特兒的高度。這種方式通常會用在上半身的拍攝，只要視角不高過模特兒的下巴，就不會太突兀。

● **高視角拍攝**幾乎只用在肩膀以上的部位，因為這樣能夠拉長模特兒下顎的輪廓，而且也不會有拍出雙下巴的問題。許多雜誌封面均用這種方式拍攝，對臉部有很好的修飾效果。從服裝的觀點而言，從這個角度拍攝上半身也未嘗不可，只要相機的角度不要過高，女性的短襯衫或夾克也能拍得很美。

● **鳥眼俯角**是拍攝躺在地上的模特兒的絕佳方式，不會產生影像變形，但是如果要用來拍攝模特兒的全身照，就會出現嚴重變形，只適用於極少數情況。鳥眼俯角用來拍攝牛仔褲和T恤的效果也很好，或其他從這種極端的角度拍攝，看起來很「酷」的服裝也可以。

低視角　　　　　中等視角　　　　　高視角　　　　　鳥眼俯角

裁切（Cropping）是一種為了傳達特殊觀點、突顯或強調某些細節，而去改變影像尺寸或構圖的藝術，可以在相機裡或後製的時候進行。

創意裁切

前衛又能激發想像的裁切技巧，無論從編輯還是廣告行銷的角度來看，均可帶給時尚構圖無與倫比的效果；裁切至影像主體的邊緣內，將會引導觀者的視線去注意那些被裁掉的部分。舉例來說，在影像中裁掉鞋尖，會迫使人們視線向下移動；而裁掉模特兒頭部，則會迫使觀者的視線再次注意頭部附近的細節。

裁切前的原圖
這張照片包含了模特兒從頭至大腿中段的部位，看起來是一張專門銷售上衣的時尚攝影作品，搭配了在視覺上剛好比例的牛仔褲，顯示這件衣服也可以穿得很休閒。（聖地牙哥·柯涅荷）

大頭照
像這種極端的裁切方式通常會用在髮型和美妝產品，而非時裝單品的銷售廣告上。光是模特兒的上半身就足以呈現色彩的感覺，而且帶有休閒風格，但有時候把垂墜過肩的頭髮裁切掉並不明智，因此，必要大頭裁切時，可以試著將模特兒的長髮放到背後或綁起來。

裁切的時機

對於裁切，有許多不同的論點。有些人認為拍攝時應該在主體周圍保留大量空白，讓藝術指導在裁切時能有最大的發揮空間（就像他們經常要求的那樣）；而其它人可能就覺得裁切畫面是攝影師的特權，對某些攝影師來說，畫面裁切的個人風格的確就和他們拍照一樣獨特，所以對這種攝影師來說，把裁切交給別人去做根本形同創意自殺。

負責裁切的人必須要決定在拍攝前或拍攝中進行，如果照片純粹只是用在攝影師自己的作品集裡，他可能會選擇在取景時裁切畫面，以獲得最好的畫質；而照片如果是為客戶拍攝的，藝術指導可能就會要求攝影師先不要裁切畫面，等圖片整版輸出之後，才能讓藝術指導有最大的裁切彈性。多數藝術指導都會相當尊重自己請來的攝影師，因此攝影師不用刻意去煩惱作品會被搞砸。

裁切的範圍

裁切不只能夠誇大一個姿勢的特定部位，也能讓觀者集中注意力在衣服的某些細節上。多數客戶喜歡能夠看到模特兒全身的構圖方式，但是巧妙的裁切可讓焦點集中在客戶強調的特定服裝上，例如女性的短襯衫、背心或褲子等。

而在某些很罕見的情況上，例如服裝設計師完全選錯了鞋子、襯衣或其它配件之時，裁切工具便可即時將那些礙眼的配件從畫面中消除，真是非常便利。又或是模特兒的腳擺在錯誤的方位，使畫面整體的視覺「運動」不夠順暢，這時裁切腳部就能拯救圖片，也會因此讓焦點集中在圖片的上半部。

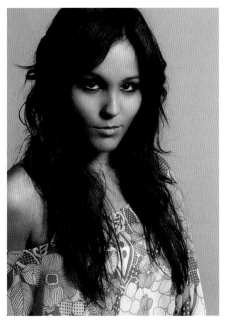

齊頂裁切
這張照片是從討人喜歡的高角度來拍攝完成。搭配裁切方式，不僅兼顧時尚與美感，也讓模特兒的臉和短衫的純粹風格同時突顯出銷售重點。

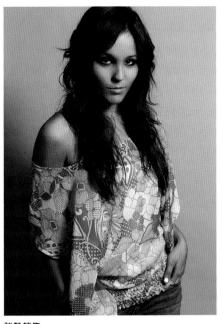

強勢銷售
這張照片裁切至短衫底部，充滿動感，能迫使觀者的視線集中在主打的服裝上，最常用於產品目錄或宣傳手冊上。

用**Photoshop**裁切

通常可以利用Photoshop中的裁切工具來做，如下圖的工具圖示。當你選擇了裁切工具之後，只要拖曳選取方塊，框出要保留的部分然後按下Enter鍵即可。切記不要選到任意變形的選項，要不然就會做出古怪的變形圖。

錯誤的裁切

不管是為了聚焦在服裝、手錶或戒指上，或不想讓觀者的視線被模特兒的臉所干擾而分心，有時候你必須裁掉模特兒的頭部。在此時，刻意留下一對誘人的雙唇來搭配手鐲，或其它小配件也是常用的裁切手法。

然而，請記住一個好用的視覺規則：千萬不要裁切到眼睛，不論水平或垂直都不行。最好的作法是專注在影像中你所需要強調的部分，切記不要同時製造出明顯而礙眼的效果。

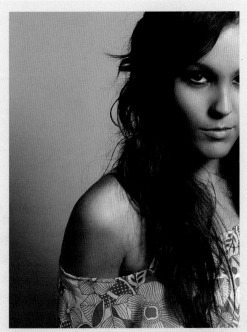

半臉裁切
在這張照片大膽裁切的照片中，最好的做法是將裁切線移到模特兒鼻子的中線，將她的臉裁切成兩半，而不要切到眼睛上。

善用嘴唇
將裁切線往下拉到低於眼睛，或剛好到鼻子下方的地方，是彩妝或香水廣告中常用的標準技巧。

攝影是一種將光線、主體以及周圍環境放在一起，轉換成影像的藝術，並藉由各種數位技術或感光物質，讓呈現出來的影像能夠引發觀眾的情緒反應。而光線的作用就是在創造氛圍或挑動情緒，因此，用光技巧和效果對攝影極為重要。

用光效果

以下是幾種主要的棚內用光技巧：

● **低中央**：光源在模特兒頭部上方大約一英呎處（30公分），閃燈架在攝影棚中央，相機上方的位置。

● **標準中央**：光源在模特兒頭部上方大約兩英呎處（60公分），閃燈架在攝影棚中央，相機上方的位置。

● **高中央**：光源在模特兒頭部上方大約三至五英呎處（90-150公分），閃燈架在攝影棚中央，相機上方的位置。

● **四十五度角側面**：光源在模特兒頭部上方大約一英呎處（30公分），閃燈架在與相機成四十五度角的側面位置。

● **九十度角側面**：光源在模特兒頭部上方大約一英呎處（30公分），閃燈架在與相機成九十度角的側面位置。

● **自然光**：概略介紹自然光的種類與用法（請見第16頁）。

光線是攝影中最重要的元素，和光線相比，其它都是次要的。

從上方打光

當閃燈從相機的正上方，大約模特兒頭上一英呎（30公分）的位置直接打向模特兒臉部的時候，光線會填滿模特兒「臉部線條」的各種平面和凹處，讓表面變得平坦，成為一張盡可能完美的影像。這是一種「乾淨」的光線，應用範圍非常廣泛，包括產品目錄和一般的時尚攝影，以及美型廣告攝影（beauty shot）和人像攝影。當光線打在這種高度時，模特兒的下巴底下會產生一小塊陰影，一般認為這種陰影

各種佈光方式比較

模特兒身高：
五呎九吋（175公分）

閃燈位置：
七呎（215公分），中央上方

反光器材：
無

評論：
漂亮、安全的用光方式，適用於產品目錄、一般的時尚或人像攝影。影像平和而不強勢。

閃燈位置：
七呎（215公分），中央上方

反光器材：
銀色反光板打亮陰影部分

評論：
漂亮、安全的用光方式適用於產品目錄、一般的時尚或人像攝影。影像平和而不強勢。

閃燈位置：
七呎六吋（230公分），中央上方

反光器材：
無

評論：
雜誌常見的「編輯光」，適用於高級宣傳手冊、時尚或人像雜誌，以及生活風格類的刊物，帶有戲劇性的視覺暗示。

看起來相當自然，幾乎就像日落時的光線，只是少了夕陽的深橘紅色色偏。

在沒有使用反光器材的情況下，陰影會深一些，但可使用銀色反光板來減少陰影，而且會在混合光線的環境中帶來陰鬱暗沈的感覺，而這種用光方式，即稱為「平和」的用光技巧。

當閃燈從主體臉部上方兩英呎（60公分）處往下打光，所拍出來就是適用於絕大多數攝影主體的標準光。如果用來拍人，非常適合產品目錄、時尚、美妝和人像攝影。由於閃燈的位置架得比較高，下巴底下的影子也比較長，因此效果也比較強，雖然還沒有到看起來很強勢的程度，但是已經可以看到清晰可辨的銳利輪廓。這種用光也能用在更饒富趣味、更高級的攝影作品上。

閃燈從主體臉部上方三至五英呎（90至150公分）往下打光時，會帶來強烈而且明顯的雜誌印刷質感，下巴底下的陰影也會更深、更長，進而帶出模特兒臉部結構的細節。這種用光技巧算是一種大膽的策略，不適合心臟太小顆的人，這強烈的用光和前述不同，會刻意誇大模特兒臉部線條的缺點，例如眼袋、黑眼圈、抬頭紋、法令紋，以及斑點和疤痕等，因此如果要使用這種打光技巧，重要的是一開始的甄選，盡量要挑選臉上幾乎沒有瑕疵的模特兒，或是在地上放置銀色反光板即有助於減少影像中的臉部瑕疵，但是不容易成功，當然，最後還是有Photoshop可用。這種用光技巧常用於要求較嚴格的頂級攝影，以及廣告攝影。

從側面打光

側面用光不像正面用光那麼常用，因為它會誇大模特兒臉上的任何瑕疵。當閃燈架在相機側面45度角的位置時，在臉部的背光面會出現明顯的陰影，影像上便會產生戲劇性的視覺效果。記得要多花心思去找適合的佈光位置，以期在模特兒臉部的背光面打出一個完美、平坦的三角光。

在沒有使用反光器材的情況下，側面用光會讓背光面的陰影更深、更有戲劇效果；但只要將白色或銀色的反光板放在正確位置，陰影的部分就會被打亮，讓影像看起來更明亮，視覺效果也會更平淡。

如果閃燈架在和相機呈90度角的側面時，便會產生戲劇性甚至是強勢的視覺效果，比45度角的佈光方式更明顯。由於光線來自遠離主體的極端角度，模特兒臉上所有的缺點都會被突顯出來，包括斑點、疤痕和傷殘缺陷。話雖如此，這種用光技巧非常有趣，適合用在雜誌攝影方面。如

閃燈位置：
七呎六吋（230公分），中央上方

反光器材：
銀色反光板打亮陰影部分

評論：
雜誌常見的「編輯光」，適用於高級宣傳手冊、時尚或人像雜誌，以及生活風格類的刊物，帶有戲劇性的視覺暗示。

閃燈位置：
八呎十吋（270公分），高角度

反光器材：
無

評論：
充滿戲劇效果、高級時尚攝影常用的編輯光，可用在高級產品手冊、高級時尚和人像雜誌。

閃燈位置：
八呎十吋（270公分），高角度

反光器材：
銀色反光板打亮陰影部分

評論：
充滿戲劇效果、高級時尚攝影常用的編輯光，可用在高級產品手冊、高級時尚和人像雜誌。

果模特兒本身幾近完美，這種用光是不會讓她變難看的，而如果她不怕看到拍出來的結果，就會發現自己的影像呈現會十分獨特且獨具美感。只要搭配白色或銀色的反光板，就能收斂這種粗暴的光線，看起來會加精緻。這種用光技法有時候會用在主題強烈，而且是那種比較大膽，不隨波逐流地遵循「美麗就是一切」的的雜誌攝影中；有時候也會出現在利用強烈的用光來突顯男性或年輕人特質的廣告攝影中。

棚內燈光與自然光的比較

棚內燈光是複製包括晴朗無雲，或者在各種不同厚度的雲層下增強或柔化的自然陽光的光線。前述棚內用光的技巧也同樣適用於自然光，這即是為什麼瞭解棚內用光如此重要的原因，這些技巧可以讓你在

思考如何善用自然光的時候，做出明智的判斷；尤其在外拍碰到困難問題，又需要快速地找到解決辦法的時候。

自然光會隨著一年中不同的時間而改變，也會隨著你和攝影團隊在世界各地拍攝而有不同，以下是概略比較自然光和棚內燈光的差異：

日出：也稱作「神奇光」或「甜蜜光」。如果整個團隊可以在早上四點就在外拍場景準備妥當，這種光線相當於閃燈從主體頭部上方一英呎（30公分）的高度，架在攝影棚中央並直接打在臉上的棚內燈光。

早晨：如果太陽還沒有爬得太高，大多數的攝影團隊都會在早上八點至十一點之間準備好開始拍攝。這種光線類似閃燈從主體頭上兩英呎（60公分）的高度，架在攝

影棚中央並直接打在臉上的棚內燈光。

正中午：對時尚和人像攝影來說，中午通常被認為是不宜出門拍照的時候，除非攝影師能夠精確掌握逆光攝影藝術的美。由於中午的太陽位置很高，光線直接從頭頂

模特兒身高：
五呎九吋（175公分）

閃燈位置：
側面用光，七呎六吋（230公分）高，相機左側45度角

反光器材：
無

評論：
有趣、安全的用光方式，適用於產品目錄、時尚和人像攝影。

閃燈位置：
側面用光，高度七呎六吋（230公分）高，相機左側45度角

反光器材：
白色反光板稍微打亮陰影部分

評論：
有趣、安全的用光方式，適用於產品目錄、時尚和人像攝影。

閃燈位置：
側面用光，七呎六吋（230公分）高，相機左側45度角

反光器材：
銀色反光板稍微打亮陰影部分

評論：
有趣、安全的用光方式，適用於產品目錄、時尚和人像攝影。

的方向照下來，或（透過雲層）柔化，會在眼睛下方產生多數人（尤其是客戶）都覺得很醜的眼袋和陰影。但如果把模特兒換個方向背對太陽，攝影師就可以對正面曝光，然後藉由反光器材大幅改變背景的相對亮度，以獲得想要的效果。

下午：這個時間（通常是下午兩點至五點）的光線幾乎和早晨一樣，多數時尚和人像攝影的拍攝工作都會在早晨和下午的時段完成。

日落：此時的光線類似日出，但是方向剛好相反。要注意的是這兩個時段的光線色彩相對偏暖，亦即陽光比較強烈而明亮，你可能會需要使用色溫計來調整色溫，讓陽光不那麼明顯，而更符合客戶的需要。

日落
當模特兒背光時，正確的曝光便格外重要。在這張照片中，背景的光線比前景強烈，因此對模特兒正面負曝光補償之後，模特兒看起來變得比較暗，也讓整個畫面更具視覺上的戲劇效果。（Next 公關照）

閃燈位置：
全側面用光，七呎六吋（230公分）高，相機左側90度角

反光器材：
無

評論：
強烈、充滿戲劇效果的用光方式，適用於獨特的產品手冊，以及具有視覺衝擊效果的時尚和人像的雜誌攝影作品。

閃燈位置：
全側面用光，七呎六吋（230公分）高，相機左側90度角

反光器材：
白色反光板稍微打亮陰影部分

評論：
強烈、充滿戲劇效果的用光方式，適用於獨特的產品手冊，以及具有視覺衝擊效果的時尚和人像的雜誌攝影作品。

閃燈位置：
全側面用光，七呎六吋（230公分）高，相機左側90度角

反光器材：
銀色反光板稍微打亮陰影部分

評論：
強烈、充滿戲劇效果的用光方式，適用於獨特的產品手冊，以及具有視覺衝擊效果的時尚和人像的雜誌攝影作品。

在時尚攝影中，造型不僅決定了整個影像的調性，畫龍點睛地增強了姿勢的效果，也有助於傳達影像的訊息。

造型師的定位

● 從國際時尚雜誌中汲取靈感，並依據編輯和攝影師的要求創作。

● 預先瀏覽要拍攝的服飾。

● 建議適合的配件並採購。

● 取得必要的道具，無論多罕見都要弄到！

● 利用那些特殊的配件幫助傳達訊息，並且盡可能地炫耀服裝和模特兒最好的一面。

盡情地堆疊各種珠寶配件，是那些為頂尖時尚雜誌工作的造型師最喜歡做的事，就像在這張絕佳的範例照片中，滿滿的珠寶首飾為這個色調已經很飽和的影像更增添了炫目的浮華和貴氣。（尤利亞·戈巴欽科）

造型的奧秘

流行時尚是由世界各地頂尖時尚設計師所創造的，就像是古馳（Gucci）、范倫鐵諾（Valentino）、卡文·克萊（Calvin Klein）、唐娜·卡倫（Donna Karan）、薇薇安·魏斯伍德（Vivienne Westwood）和朵切與加巴納（Dolce & Gabbana）等人，都是我們每年及每季時尚穿著風格的真正創造者。這些設計師們好像都知道彼此之間的工作進度，並且持續發展著最新的流行趨勢，然後每年甚至是每季就會再用其他新的東西取而代之。

時尚造型的趨勢是由許多頂尖時尚雜誌的編輯們所決定，而那些在這個行業工作、打造產品目錄、手冊和廣告的自由接案時尚造型師們，則從《時尚（Vogue）》和《哈潑時尚（Harper's Bazaar）》等國際雜誌中已發表的作品來汲取靈感。這些雜誌編輯之所以能夠成為頂尖，也是因為他們對風格與創意都有驚人的見解，而當他們看到一件服裝時，其所做的事和獨具巧思的思考方式，都足以媲美那些青史留名的藝術大師。

頂尖的時尚編輯在一看到任何服裝時，便能夠馬上想出全身上下從鞋子到帽子一應俱全的配件；他們會先想好最適合拍攝的背景、是在棚內拍攝還是出去外拍，又或是到那個國家的那個海灘拍攝；編輯還會另外發想到穿著這件衣服的模特兒坐在大象身上，或者坐在卡車後面穿越阿拉巴馬州的棉花田，還有一位非常火辣的牛仔在她身邊〈在模特兒而不是編輯身邊〉。

時尚編輯往往會因為攝影師的拍攝風格符合自己對時尚造型的看法，而選擇某位特定攝影師合作，也有許多攝影師因為獨特的攝影風格而著名，也可加強整體擷選過程。

這樣講起來，時尚造型似乎是個很夢幻的工作。造型師不僅可以第一個看到最新的服裝，還可用造型預算的錢去買鞋子、帽子、手套、珠寶、圍巾、外套、巨大的老虎玩偶、貼身衣物，以及能在照片中讓

普通衣服看起來價值連城的任何東西。

■ 服飾配件

選擇正確的配件至關重要，因為這些配件不但可以改變服裝的外貌，也會改變照片整體的感覺。舉例來說，在女模特兒腰部繞上一條活生生的蛇，和用一條蛇皮腰帶穿過扣環固定在腰部，拍出來的結果就有天壤之別。如果是產品目錄攝影，顯然必須以衣服為焦點，便用直接而且強勢銷售的觀點來拍攝；如果造型師想要在產品目錄的攝影中用蛇當配件，客戶可能只會認為那是一隻寵物，但是如果用在宣傳手冊或廣告攝影，同樣一條蛇可能就會變成很棒且上鏡的配件。

在這張美型廣告攝影中用煙斗當作配件，為這個經點的美麗造型帶來有趣的對比效果，也挑戰著觀者對於男子氣概與女性特質的觀念。（艾瑪·杜蘭特─瑞斯）

■各類造型概述

客戶需求、發表形式和預算是決定造型工作的關鍵。

產品目錄造型

一般說來，各類造型中最簡單的形式就是產品目錄，其中造型師一定要確保模特兒身上的衣服燙得很平整，而且盡可能地完全合身。通常衣服只需要一點細部修飾，例如在背後使用大頭針和大鋼夾固定，讓衣服能以最完美的面貌呈現即可。

產品目錄的造型不太使用配件，如果有，也僅是圍巾和雨傘之類的基本單品。

宣傳手冊造型

宣傳手冊基本上就是高級的產品目錄，因此通常也會由更有名望的攝影師操刀；而負責宣傳手冊的時尚造型師，通常也和負責產品目錄的造型師不同層次。至於預算也遠高於產品目錄，讓造型師有更多權力和空間去做更有創意的造型設計。

雜誌造型

雜誌造型是每個真正想要在時尚世界裡，大展身手的造型師心目中的夢幻工作。發表在雜誌上的作品都是為了某些時尚專題而創作的「故事」，並會聘請具有獨特攝影風格，同時又契合這些專題的攝影師來拍攝。因為每個服裝和配件供應商都會想要提供產品給暢銷雜誌以提高能見度，還不用花大把鈔票去買廣告，雜誌攝影的造型師能免費得到拍攝所需要的任何東西；而且時尚編輯不僅經常和航空公司交換廣告以獲得免費機票出國旅遊，也會和飯店以雜誌上價值不斐的頁面，交換免費或大幅折扣的住宿。

廣告造型

時尚廣告的預算通常都非常龐大，因此造型師可以排除萬難讓服裝造型以最華麗浮誇的方式來呈現。造型師對於廣告攝影的預算擁有充裕的掌控權，從寬敞的攝影棚到居家風格或異國情調的外拍場景，可以租用任何需要的東西。大型廣告專案請來的攝影師通常都非常有名，而廣告主也願意付出高額酬勞來換取這些知名攝影師的偉大專業。

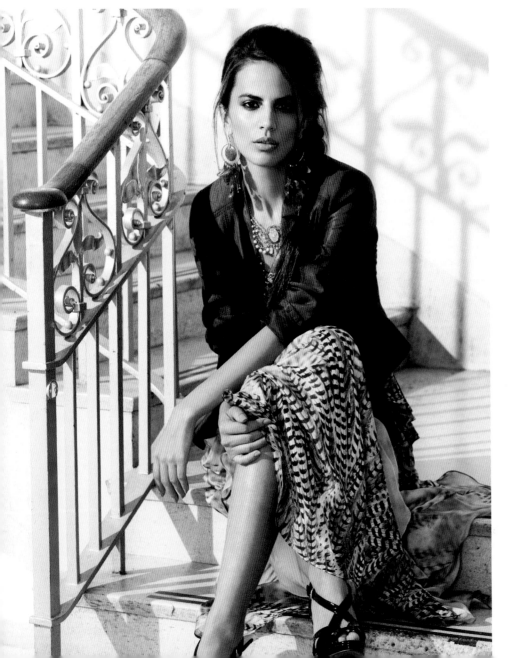

左圖中，由於紅色夾克和裙子沒有互搶特色，非常適合用於公關照，但卻不適合需要完整展示服裝以幫助銷售的宣傳手冊。而右圖則因為能更完整地展示服裝，加上整體造型非常明確，即是可以滿足高級時尚雜誌的拍攝。
（左圖：Marks & Spencer，瑪莎百貨公關照；右圖：John-Paul Pietrus，約翰—保羅·皮耶楚斯，Arise雜誌）

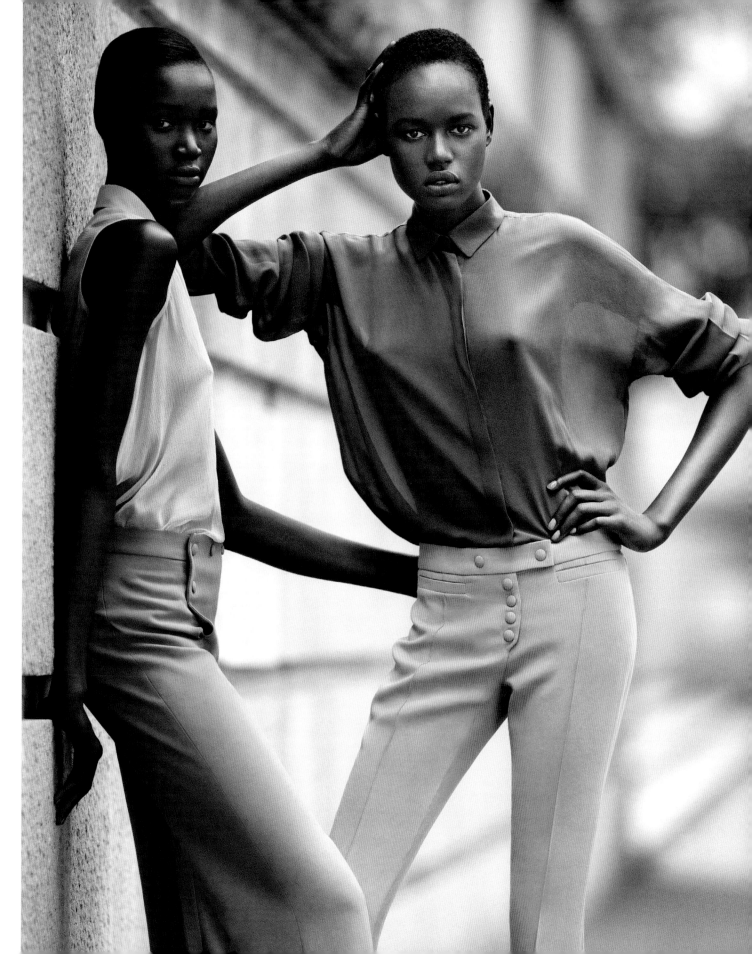

髮型和彩妝是決定時尚和人像攝影成敗的關鍵,而風格趨勢除了跟隨流行風潮之外,大多是由頂尖時尚雜誌的編輯們所決定。然而,無論流行趨勢為何,確實還是存在著一些秘訣和基本通用要領。

簡約 vs. 精緻
下圖左:簡單俐落的馬尾造型適用於許多服裝造型,包括泳裝、牛仔系列,以及大部分白天的休閒裝扮。
下圖右:較精緻的髮髻,則是高雅的晚宴裝和更高級的休閒裝扮的完美造型。
(左:AISPIX by Images Source;右:Serov)

髮型和彩妝

髮型和彩妝可以分成四個領域來說明:白天的髮型、晚上的髮型、白天的彩妝,以及晚上的彩妝。

■ 適合白天的自然風格髮型

造型師照理說要很在意模特兒頭髮的狀況,然而通常模特兒的頭髮每天都被造型師拿來利用甚至摧殘,因此當髮型師必須創作一個看起來非常自然、健康而且充滿彈性的髮型的時候,才是真正的挑戰。白天的髮型一定要看起來好像五分鐘就能完成的造型,主打簡單就對了。

放下頭髮的造型:許多髮型設計師都會想利用模特兒本身髮質的特色,努力創作出看起來既柔軟又自然、既飄逸又可愛,又適合白天的休閒髮型。但其「自然」的程度,有很大部分取決於模特兒頭髮的實際狀況和長度,而且通常為了做出想要的髮型,整髮、燙直或燙捲會耗費掉許多時間。

頭髮盤起的造型:適合白天的休閒髮型也可以盤起來,讓造型看起來帶點優雅,但絕不能和更精緻的晚宴造型混淆。向上盤起但看起來又休閒的髮型,通常是指頭髮

雖然從臉部收起固定在後面,但是也可以很有技巧地放下來,例如垂墜在臉部正面或側面。

■ 精緻複雜的晚宴髮型

從白天到夜晚,服裝也會變得更加精緻,自然需要搭配上更精心設計的髮型。髮型設計師在創作晚宴髮型時,需要看起來比白天的髮型更具藝術性,但同時又得更「穩定」,由此可以好好練習髮型創作的技巧。根據雜誌或廣告類型的不同,複雜的髮型也可以像服裝一樣誇張暴走,但是切記服裝和髮型之間一定要彼此互補。

放下頭髮的造型:晚宴髮型如果把頭髮放下來,通常會梳到耳後,輕柔且高雅地垂著,同時也會用具有光澤的整髮產品,來加強髮型的光彩、穩定性以及持久度。

頭髮盤起的造型:經典的晚宴髮型是將頭髮全部收在耳後並固定在頭上,呈現出一種看起來非常高雅、雕像般的造型,而且只要善用固定噴霧,這種髮型想維持多久都可以,不過想要做出全部盤上去的髮型,也是需要設計師原創的天賦。

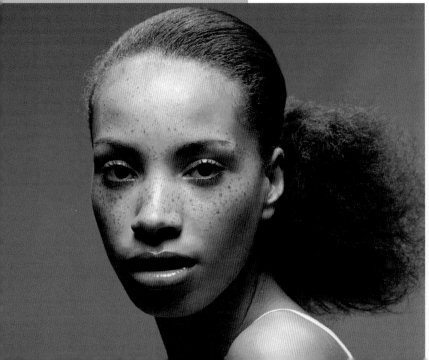

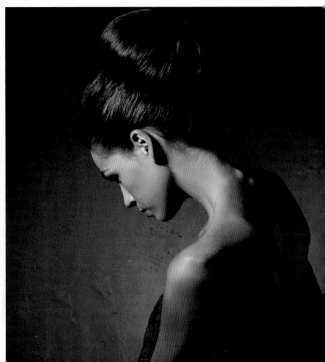

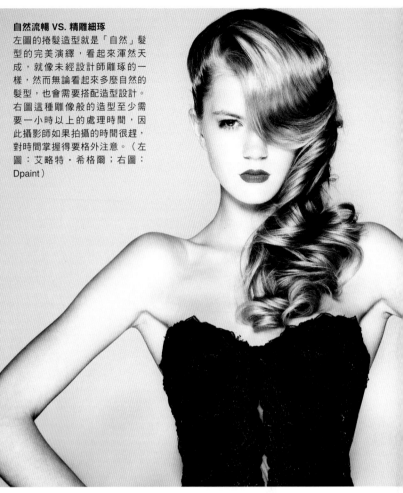

自然流暢 VS. 精雕細琢

左圖的捲髮造型就是「自然」髮型的完美演繹，看起來渾然天成，就像未經設計師雕琢的一樣，然而無論看起來多麼自然的髮型，也會需要搭配造型設計。右圖這種雕像般的造型至少需要一小時以上的處理時間，因此攝影師如果拍攝的時間很趕，對時間掌握得要格外注意。（左圖：艾略特‧希格爾；右圖：Dpaint）

長髮 vs. 短髮

頭髮的長度大致上分為長髮與短髮兩種。長髮通常會讓人聯想到比較有女人味、比較嫵媚，而短髮則是看起來比較活潑，而且也容易模糊性別的界線。短髮會比長髮容易整理和造型，並讓模特兒在必要的時候能夠早點進入狀況。

力量 vs. 美麗

右圖髮型是設計師精心的設計，表現出俐落清晰的線條；而最右圖蓬亂的長髮則較為柔軟而且更有女人味。（右圖：華威克‧史坦因；最右圖：奧爾莉‧陳）

■ 適合白天的光線與彩妝

多數適合白天的自然妝，其實就是要讓模特兒看起來幾乎沒上任何妝，卻仍然耀眼美麗。

眼睛： 盡可能地少用眼影，記得要讓眼睛的輪廓清晰可見，但是看起來卻像沒有上妝一樣，同時也不要在自然妝的造型上使用任何眼線。

嘴唇： 嘴唇上色以只要能夠看得出嘴唇的形狀和完整性為主，看起來要盡可能地自然。基本規則是色彩要符合嘴唇自然的色相。

臉頰： 關於表現臉頰的方式眾說紛紜，也都相當主觀；一般來說，像水蜜桃般的質感既能夠顯露臉頰部分的輪廓又有健康的光澤，比較受到歡迎。

底妝： 底妝一定要清淡、自然而且和肌膚的色調完美契合。由於底妝有一定程度的透明感，所以皮膚上的斑點有時會顯露出來。

■ 適合白天並略為加重的自然妝感

有時候要出席一些比較重要的午餐或會議等場合，就會需要看起來自然，但又不是每天都會化的那種妝。

眼睛： 眼妝可以稍微加重，但是不能看起來太超過，主要還是要讓人看不出來究竟是否有上妝的樣子。可以用眼線強調眼睛的輪廓，只要畫得夠細且夠淺，還是可以看起來非常自然。

嘴唇： 讓嘴唇上一些深而且比較鮮豔的顏色，但是不要多到看起來不自然的程度。像是棕色和紅棕色的色調還是在偏自然的色彩範圍，但是已經算很明顯了。

臉頰： 就像嘴唇和眼睛一樣，臉頰的輪廓看起來更明顯也可以很自然，不過比較適合下午或黃昏時的造型。

底妝： 這時候的底妝開始變得比較暗而且不透明，應該已經看不太出來斑點和毛孔。

自然無色彩妝
厲害的彩妝師能讓模特兒看起來好像根本沒化妝一樣，事實已經透過他們的巧手讓這種自然美更上層樓。（約翰·史班斯）

活力煥發的白天彩妝
在這個漂亮的白天彩妝裡，眼睛是一大重點。注意模特兒腮紅的色彩及柔和的感覺，還有她幾乎看不出來有化妝的嘴唇色彩。（Eyedear）

■ 複雜高雅的晚妝

　　這種裝扮會開始需要設計師加入一些比較有創意的特色。隨著時間越來越晚，而服裝變得更複雜高雅的同時，讓彩妝師也可以充分展現出他們的技巧。

眼睛： 依據場合和服裝造型的不同，眼妝可以利用比較深色的眼影，或色彩比較強烈的眼線筆來加強效果。

嘴唇： 在比較強烈的妝容上，唇色也可以深一點，不過這完全是取決於服裝的顏色和造型，例如深咖啡色、紅色、深桃紅色和橘色都能讓嘴唇更明顯，而且在視覺上成為獨立的焦點。

臉頰： 現在臉頰的妝可以大膽突顯出來，而且一定要能搭配整體的妝容。顴骨較突出的女性或許不會想要把臉頰的陰影畫得太深，以免讓顴骨太顯眼。

底妝： 臉部原本的自然色調和斑紋現在已經被不透明的底妝完全覆蓋，彩妝師的天賦和技術可以讓皮膚的色調看起來很正常，雖然要畫出最好的底妝所費不貲，但是所有的頂尖彩妝師都同意想要畫好底妝，就是要用到最好的化妝品。

■ 誇裝且具創意的晚妝

　　對一個厲害的彩妝師來說，真正的考驗在於找出高超的創意和適度表現的平衡點，有創意的天才之作和過度誇張的失敗作品之間其實往往只有一線之隔。

眼睛： 誇張色彩的粗眼線和大量的深色眼影，是時尚雜誌裡的誇張造型和頂尖設計師的服裝造型中常用的方式。只要符合造型的故事，眼妝甚至可以畫得像浣熊一樣深。

嘴唇： 依據造型的故事所需，要怎麼畫都可以，從最蒼白的白色到最深的黑色，以及這兩個極端之間的所有顏色都可以使用。

臉頰： 根據臉部其他部位的妝容，既可以誇張地強調出臉頰，也可以完全融合在整體的妝容裡而不被辨識。

底妝： 通常為了後續創意彩妝的需要，這時候的底妝是完全不透明，且用法幾乎就像畫家用石膏在帆布上打底，準備創作另一幅畫一樣。

柔和的晚妝
晚妝最重要的就是陰影。雖然這張照片中的彩妝看起來柔和而且高雅，但是其中加重的眼線看起來卻有著截然不同的感覺。（Malyugin）

最頂尖的彩妝師能創作出如下圖的誇張創意造型，這種彩妝造型通常會搭配一點奇幻效果，適用於高級訂製服。（大衛‧萊斯利‧安東尼）

攝影師和時尚造型師都喜歡用道具讓時尚和人像照片的內容更豐富。道具也能讓模特兒在思考如何應用這些東西的時候，幫助她們創造出更有趣的新姿勢，例如如何坐進去、如何坐上去，以及如何變換各種用法等方式。

善用道具

許多攝影師對某些道具有瘋狂的熱愛，甚至還因此以「道具專家」而著名於業界。例如有些攝影師可能特別喜歡以圓形的東西為主題，而其他人可能喜歡讓模特兒坐在動物上，或和動物一起拍照。

■ 時尚配件

手提包：手提包可優雅地掛在手上或手臂，又或隨意甩動讓照片增添一點動感。

鞋子：如果模特兒穿著漂亮的高跟鞋，彎下腰去調整鞋帶是很常見的做法，而且可以創造出可愛的姿勢。

唇膏和其他各種化妝品：拍攝模特兒擦口紅的鏡像一直都備很受歡迎。

耳環及各種首飾：無論模特兒是神經兮兮地撥弄著耳環，還是轉動調整手上的戒指或手環，首飾一直都是很好用的道具。

帽子：帽子有各式各樣的大小和最瘋狂誇張的設計與形狀，是最容易搭配而且能為造型添色的道具。

雨傘：即使不是在雨中唱歌（譯註：此處是玩笑雙關語，指1952年的經典電影《萬花嬉春》，英文片名即為Singing in the Rain），手上隨時拿著一把有趣而優雅或者怪異的傘都會是不錯的方式，可以當成走路時的手杖，當作指揮棒旋轉，或當作武器架在火辣的男模身上。

行動電話：行動電話本身就是一種時尚配

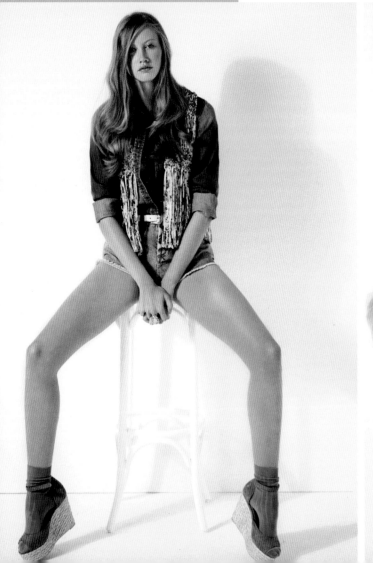

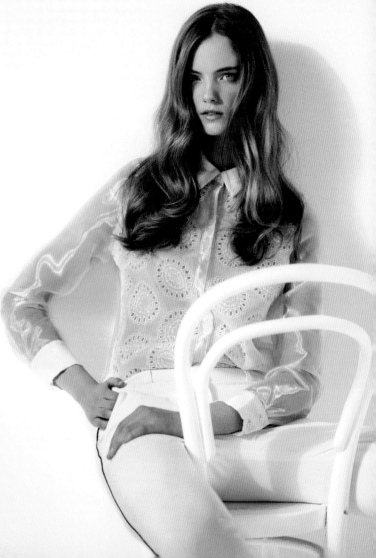

件，許多行動電話也有高雅且新潮的造型設計。當然，昂貴的行動電話也是晉升上流社會或富裕的象徵。

■家具

椅子：吧檯旁的凳子、空無一物的攝影棚地板上的板凳、可以將人整個包覆起來的大型扶手椅，以及部分木製或塑膠製，無論經典造型到超凡獨特的造型，讓人可以小心翼翼地以各種姿勢坐上去的椅子。

長沙發：既可以發懶躺在超軟的長沙發上，也可以優雅地斜倚在有金箔裝飾的路易十四的躺椅。切記長沙發是一個會在畫面中成為視覺焦點的大型道具，因此一定要符合場景的需求。

固定式燈具：從天花板上的吊燈到手持的燭台和頭上放個燈罩等，固定式的燈具比較少用，但是同樣能夠創造出非常獨特的影像。

床：床就像一張大型的空白畫布，可以讓模特兒在上面獨自盡情表現，或者搭配其他模特兒，能延伸出有無限的可能性。

書桌和餐桌：許多照片都會使用書桌和餐桌當作道具，也會被拿來當作性幻想的暗示。有時候甚至會作為模擬辦公室或餐廳的環境的道具。

■動物

狗：由於比貓不安分許多，狗可以拉著模特兒在街上走，進而創造出有趣的擺姿方式。無論模特兒是彎腰去摸狗，或是蹲在地上讓小狗親密地舔自己的臉，有著可愛小狗的照片總是非常受歡迎。

貓：貓是許多模特兒和攝影師最鍾愛的道具之一。模特兒可以懶洋洋地靠在這個漂亮的毛球旁邊，或者乾脆放在肩膀上。雖然貓讓許多人又愛又恨，但無論個人喜好如何，貓都是一個很棒的道具和配件。

蛇：有些模特兒非常愛把爬蟲類繞在自己美麗的身體上，但這種造型會讓觀者卻步又著迷。

馬：馬是美麗而且優雅的生物，也是一種很奇妙的道具，可以讓模特兒跨騎在馬背上、橫躺在上面、把頭埋進鬃毛裡，或者只是餵馬吃一點糖。

大象：很多雜誌都喜歡在非洲的野生動物園拍攝時尚照片，而且能夠將一個模特兒呈現出像非洲公主一般，漂亮地坐在巨大的大象身上，非常有趣。

駱駝：在雜誌的版面上，沙漠和叢林的場景一樣受歡迎。模特兒騎著駱駝的照片在《時尚》或《哈潑時尚》這些雜誌中並非罕見。

■交通工具

飛機和火車：飛機和火車可以用來當做戲劇效果的誇張背景，或符合現實但同樣具有敘事內容的道具，表達的是有關旅程、距離，以及各種人類的情感。

汽車：汽車的內部和外表都可以用來擺出各式各樣的姿勢並設定故事的主題。不過模特兒和攝影師都應要有要擠進車子裡拍照的心理準備。

腳踏車：造型師很喜歡追捧五零年代甚至更老的古董單車，因為這些單車能讓影像增添感性的氣氛。模特兒可以騎著單車、可以跨坐在馬鞍袋或者手把上、牽著單車走，或只是斜靠在單車上。

■其他無生命的物品

還可以考慮像筆、水果、皮鞭、鐵鍊、畫框、電腦、手電筒、行李箱、書、擴音器、音箱，以及門廊（可以站在裡面或是斜靠在門廊上）等道具。

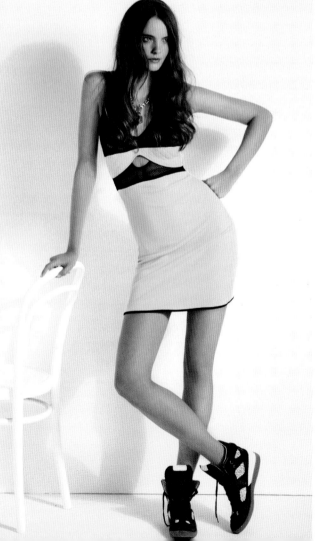

一張椅子，無數個姿勢
一個有創意的模特兒，可以將一張普通的白色凳子或椅子變化出許多不同的使用方式。像椅子這種每個棚拍場景必備的日常道具，不僅容易用來幫助擺姿，而且也有助於創造各種站姿或坐姿。整本產品目錄或宣傳手冊，都可以用一張凳子或椅子當做道具來輔助拍攝。（River Island公關照）

很不幸的是，大多數人並不喜歡被拍。當然，你的合作對象應該以職業模特兒居多，而她們的工作就是在鏡頭前能夠輕鬆地表現，不過說的總是比做的容易，因此，作為一個攝影師，你就應該善用社交技巧，以確保能拍到模特兒最好的一面。

做好事前計畫並充分溝通
包括模特兒在內的每一個人，都應該知道化妝和髮型需要花上多少時間（特別是模特兒需要自己上妝的時候）。記得在正式開拍之前就要先討論好有哪些姿勢可以用（帶著這本書在旁邊）；拍攝的過程中要有一些休息時間，不管是喝杯咖啡，或者讓模特兒去做一點別的事，用這種方法來安排休息時間，將有助於避免在正式拍攝的時候失去專注力。

讓模特兒放鬆

模特兒（或被攝主體）在剛開始拍攝的時候，通常都會本能地掙扎著面對未知的無助和恐懼，一直到逐漸進入平靜狀態之後，攝影師才能敲開她們的保護殼，找到最坦然或最真實的影像。

任何攝影師在拍攝人像時，如果被攝對象不習慣被拍，或者是剛入行的模特兒，都會發現這些被攝者在鏡頭前無法立即放鬆，需要耐心安撫才能感到安全並進入舒服的狀態，接著才會看起來完全自然。

通常選擇以拍人為攝影事業重點的攝影師，都是個性比較溫暖、富有同情心，且對人類有熱情的人，其中最重要的就是將這種熱情傳達給你的模特兒，才能盡可能地拍到她們最真實豐富的一面。

拍攝成功的關鍵，在於創造一個放鬆而且友善的拍攝環境，以及儘快和模特兒建立親密的信任關係。

無論你決定要在攝影棚、家裡，或外拍，可能會有幾個小時的時間去拍攝你所致力追求的完美照片，或者也可能只有五分鐘來準備，而無論拍的對象擁有什麼身分或甚至是名人，你都需要創造一個馬上就能充滿平靜、彼此尊敬和令人愉悅的氣氛，來讓模特兒和你共同創作，利用各種標準化的姿勢或更有創意的擺姿方式，拍攝出成功而且引人入勝的照片。

■ 創造一個舒服的環境

初次見面與歡迎招待
到達拍攝現場的時候，記得要用溫暖的握手和微笑歡迎你的模特兒；就算這個禮拜過得很不順，也不要讓這種壞心情來干擾到和模特兒之間建立起的良好關係。如果模特兒感覺到你投入工作的好心情，也會感染到這種情緒，她會比較容易接受你的想法。如果有一些比較特別或不尋常的想法，去得到模特兒的支持就格外重要。她如果願意一起努力而不是反對你的想法，對於需要創意的創作過程極有助益。

展現待客之道
只要環境許可，無論在攝影棚還是外拍場景拍攝，一定要準備一些茶或咖啡之類的飲料給模特兒，這種簡單的善意能讓她感覺到自己在你溫暖好客的家中受到歡迎。

你要創造一種像和好朋友相處的心理連結，才能盡快而且輕鬆地建立起攝影師和模特兒之間親近的良好關係。

開啟恆溫空調
無論在何種情況下，都要盡量讓模特兒保持溫暖和舒適。在冷颼颼的攝影棚裡，攝影師很難會有什麼創意，更何況已經對於很緊張又焦慮的模特兒，溫度太低不會

對拍攝過程、工具與器材的恐懼

即使模特兒和攝影師已經彼此熟識，在一個充滿刺眼的光線、到處都是燈具的攝影棚裡，站在一具架高又有壓迫感的相機面前，對大多數人來說還是足以令人背脊發涼。此時，攝影師應該要鼓勵模特兒專注在相機和鏡頭上，有助於排除那些陌生的環境中容易讓人分心的事物。

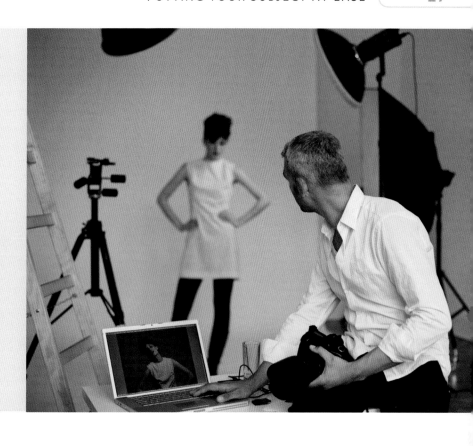

創造和諧關係
無論模特兒是職業的還是素人，都應該讓她參與創作的過程。記得要將剛拍好的照片展示在螢幕上，讓模特兒看到拍出來的結果。

提供任何幫助，你需要她全神貫注地幫助你拍到預想的畫面，而不需要分神去處理全身的雞皮疙瘩。

和團隊合作

如果在拍攝場地只有攝影師自己一個人與模特兒工作，這就不是問題，但是如果旁邊是一個團隊，例如時尚攝影，就會有髮型設計師和彩妝師、攝影助理、時尚造型師等人，這時候攝影師就需要以身作則，清楚地讓大家知道，在攝影棚裡良好的工作情緒並非可有可無，而是必要條件。

瞭解對方

多花一點時間在攝影棚裡招待模特兒，多花幾分鐘去瞭解她，或者隨意拍幾張她工作之外的生活照，表現出你將她當作一個獨立的個體，而不只是用來拍照的產品。創造這種親密感將有助於讓模特兒認同你的想法，並且準備好一起合作拍攝。

這是團隊的事

務必讓模特兒瞭解，她是整個影像生產及處理的過程中非常重要的一部分，她必須要保有參與感，而且一個成功的攝影作品只有透過團隊合作才能完成。唯有如此，才能幫助她擺脫束縛，讓一開始的害羞、緊張和尷尬都煙消雲散，使模特兒敞開心胸接受各種建議和有創意的概念。

棚拍還是外拍，通常都是會由客戶或攝影師的拍攝風格來決定。

外拍 vs. 棚拍

在攝影棚內拍攝能將模特兒與那些精細複雜又令人困惑的自然環境隔離，讓她在干擾最少的背景中工作，而且用光也能調整到完全符合攝影師需求的程度；比較起來，外拍則是一場冒險。記住，無論室內或室外的拍攝場景可以找到地球上最美的風景，客戶通常也願意為了將這些風景當作背景而增加一點專案預算。外拍的時候當然也可以攜帶燈具器材來加強陽光的效果，但是如果下雨，客戶一定要有心理準備，除了等待之外，還有隨著進度拖延造成的各種問題。

在決定拍攝地點時，要考慮的問題是：是要在一個可以完全掌控的封閉攝影棚內拍攝模特兒（以及服裝）比較好，還是客戶會覺得這套服裝在寬廣的戶外，充滿各種自然背景和各種不夠完美的條件下拍攝比較好？

■ 決定因素

完全掌控拍攝環境是否必要？因為有些衣服就是要在不受干擾的環境下才能有最好的表現，例如有許多色彩或裝飾的高級時尚服裝，就是在攝影棚裡單純的背景紙前才能拍得更清楚。

是否需要自然陪襯？

如果服裝是色彩豐富的運動服，讓模特兒以深藍色的天空為背景，在彈簧墊上跳躍有可能即是不錯的表現方式，雖然這種場景也可以在攝影棚內複製，但卻少不了

拍攝前應該先考慮…

● 拍攝泳裝應該在游泳池、海邊，或是在攝影棚？

● 拍攝內、睡衣的照片應該要在臥室，還是在布置成起居室的攝影棚？

● 拍攝商務人士的服裝時，在辦公室的環境裡，和在以骨董桌椅佈置的攝影棚裡拍攝有什麼差別？

● 高級時尚服飾是需要在宴會廳，還是要在佈置高檔、用光高雅的深灰色背景前來拍攝？

● 拍攝休閒風的服飾時，以街頭為背景和攝影棚內的白背景會有什麼不同？

● 拍攝牛仔布料的服飾，需要在棚內佈置成鄉村風的場景，還是用一幅彩繪好的水泥牆？

白背景
許多攝影師和客戶都喜歡白背景，因為在白背景下，模特兒就成為影像中唯一的物體，觀者只能將注意力放在模特兒身上。（艾瑪‧杜蘭特—瑞斯）

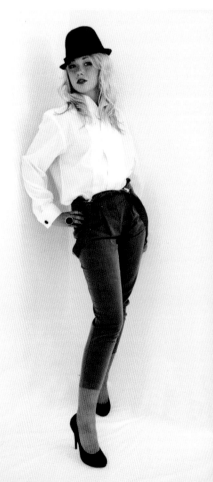

大規模的修改和後製工作；泳裝在美麗的海灘上看起來當然是最亮眼，但是在棚內的白色或深灰色背景下，也可以看起來像真的雕像一樣美麗。

拍攝的服裝是否需要特別照顧？

有些服裝需要熨燙得非常平整，而且可能還得用大頭針固定，才能顯示出最完美的輪廓和對稱，因此在棚內拍攝會是比較簡單而且可行的選擇，尤其對造型師來說更是如此。但是在棚內拍攝，每一張照片可能都會需要兩倍的時間，因此也會嚴重影響預算控制。

有陌生人入鏡效果會不會比較好？

有些服裝在人群中比較容易表現。例如商務套裝，背景放在華爾街拍攝就會有很好的效果，不過切記避開不該拍進去的東西，免得引起法律爭議。畢竟助理不太可能和所有入鏡的路人都簽下肖像權協議。

天氣是否會影響照片要傳遞的訊息？

強烈陽光的環境很容易在棚內用鎢絲燈或HMI日光校正設備複製出來，而雨天就別提了。有時候要解決天氣問題其實取決於客戶的預算，就像因雨延期可能就會讓客戶每天損失幾千美金，但是一個美麗的自然背景卻是無法在棚內複製的。

在樹叢裡
左圖這張照片拍攝的場景非常特別，但由於和服裝搭得非常好，不但有助於傳達時尚概念和情緒，也不會因諸多干擾而搶走洋裝的風采。

是否需要道具？

需要加入大型動物或汽車嗎？如果最適合服裝的拍攝方式是坐在像駱駝或汽車這種大型道具的上面或裡面，在寬廣的戶外拍攝當然會容易一點（只要天氣變化不是大問題的話），而另一個選擇即是去租一間位在一樓的大型攝影棚，這就可以容納汽車，或根據攝影師的創意所能想到的任何東西來拍攝。

是否需要無限延伸的空間感？

像撒哈拉沙漠或大峽谷那種自然環境廣袤無邊的感覺，很難在攝影棚內複製出來，但是大型攝影棚確實能讓觀者在視覺上感受到廣大的空間感，既可能符合設計師的需求，而且讓攝影師和造型師也更能掌控拍攝環境。

風險評估
無論是棚拍或外拍，都可以看做是在管控混亂並維持秩序，但是在攝影棚內沒有變幻莫測的天氣，團隊也可從早到晚舒服地工作而不會被干擾。外拍為背景增添無數自然或不自然的特性，這是在棚內拍攝時做不到的，雖然戶外冒險會帶來不確定性，卻也很值得一試。

多數職業攝影師拍攝的照片量都非常大，也需要能夠快速批次處理大量檔案，此時Adobe的Lightroom軟體和蘋果的Aperture軟體就能派上用場。

用Lightroom進行後製

每個人都有自己偏好的軟體，用來搭配工作流程，但是可以讓處理大量檔案變得更快速、更輕鬆的Lightroom和Aperture兩套軟體不僅非常知名，更受到許多攝影師的喜愛。

Lightroom和Aperture都是功能非常強大的軟體，有非常多調校功能可以用來改善照片的品質，均可以在「批次處理」模式中找到。本節僅以Lightroom為例，來簡單介紹比較簡單的工作流程。

1 將照片讀入圖庫
輕鬆地直接從記憶卡讀取檔案，儲存在Lightroom的圖庫中，任何時候都可以開啟檔案來進行處理。

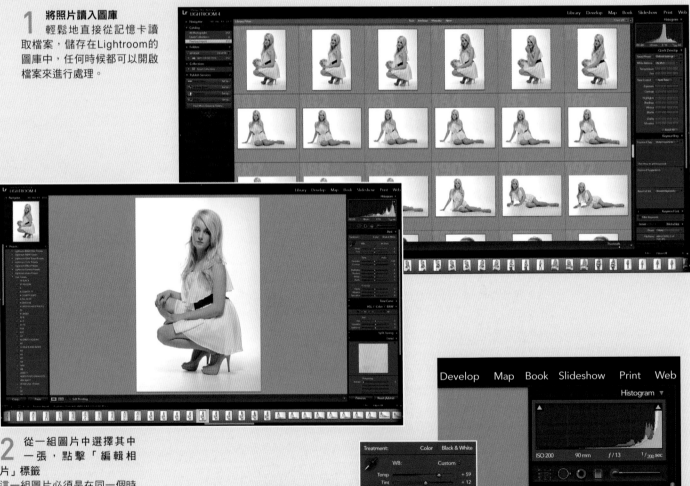

2 從一組圖片中選擇其中一張，點擊「編輯相片」標籤
這一組圖片必須是在同一個時間，在同樣的用光和曝光條件下所拍攝。

3 執行曝光、色調和其他的調校
利用曝光和色彩控制讓選擇的圖片更加完美。

4 建立一個預設集或修改內建的預設集以符合圖片的需求。
點擊「預設集+」標籤，即可儲存之前做過的調整，並為新預設
集命名（例如上圖所示，命名為 "Aged by Eliot One"），或試試看
並根據自己的需要修改軟體內建的那些特殊的預設集，以符合你需要
的圖片品質。

5 選取一組相似的圖片，然後點擊「同步化」按鈕對所有的圖片進行
批次處理。
就像變魔術一樣，一整排或甚至是幾百張照片可同時依照預設集進行調
整，幾秒之內即可完成，並準備好讓你進行必要的微調。

6 對曝光偏差的照片細
微調整
舉例來說，假設你在批次
處理照片的時候，發現一
兩張照片的曝光有偏差，
只要進入控制面板進行必
要的微調，即能讓每一張
照片的曝光都保持相同的
狀態。除此之外，也可以
利用軟體內建的各種藝術
風格預設集進行微調。

7 轉存處理好的照片至桌面
當照片的藝術詮釋以及色調和
曝光的一致性都滿意了之後，只要
選擇這些照片（或一組照片甚至是
整個資料夾），將它們轉存至桌面
或其他的硬碟，便可在必要的時候
用Photoshop進行細部的微調。許
多職業攝影師認為用Lightroom或
Aperture批次處理過的圖片通常已經可以當作最後成品，就不需要再修
改。但是如果有某些特別的處理方式只有Photoshop能做，也很容易再做
進一步的調整。

現今要進行創作令人驚豔的時尚和美型廣告攝影作品，需要的不只是漂亮的模特兒和和厲害的彩妝，更需要想像力和修圖軟體才能達到完美的境界。

數位校正和美化

即使是外表看起來最完美的超級名模，其實都不如我們想像中的完美。你是否曾經好奇，難道所有的模特兒都有看起來如此健康的皮膚、完美的鼻子，或像母鹿一樣的大眼睛呢？其實每一張發表過的時尚或美型攝影圖片在發表之前，都經過攝影師或團隊，或者客戶聘請的專業修圖師

用修圖軟體處理過。從色彩校正到皮膚美化，就可以讓攝影師從學習基本的修圖技巧中獲益良多。相較於Lightroom（請見第32頁至第33頁）是用來管理並批次處理影像的軟體，Photoshop則是用來修正個別的小問題或加強一些特殊的美化效果。

■ 曝光和對比的控制

或許攝影師下載照片之後會做的第一件事，就是確定圖片的曝光亮度是否正確。例如曝光不足的照片看起來就會太暗，甚至缺乏足夠的對比；而曝光過度則會讓照片整片變白。在Photoshop裡有三個基本的曝光和對比控制方式：亮度/對比、色階和曲線。習慣了這三個指令的用法之後，要精準地修改照片也變得非常容易。

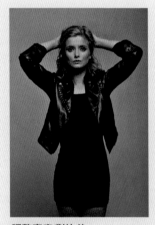

調整亮度/對比前
照片太暗且對比不足。

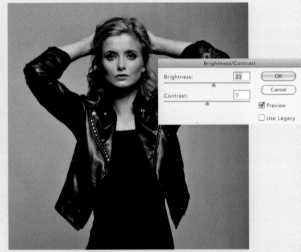

調整亮度/對比後
僅僅23單位的亮度調整就可以挽救曝光不足的問題。

調整曲線前/後
只要簡單地拉一下曲線，照片就會獲得該有的亮度。

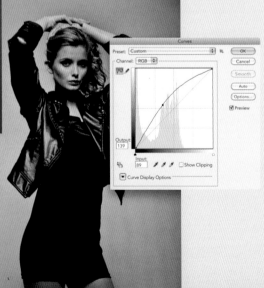

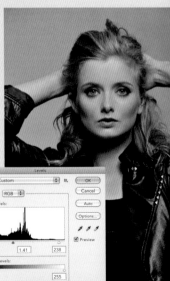

調整色階前/後
把亮部和中間色調調亮後，就是完美的照片。

■ 色彩

校正色彩對每一張照片的成功都至關重要，尤其是需要注意皮膚色調的照片更是如此。依賴相機本身的白平衡設定並不能保證色彩正確，而色彩的平衡如果有問題，對照片最後呈現的結果也相當不利。在Photoshop中有一個快速修正工具稱為「自動色彩」，但是由於光線條件和其他因素的影響，通常在「色彩平衡」中用手動修正色彩才會比較正確。

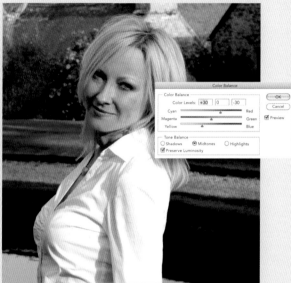

原圖
陰天的雲層造成藍色色偏，而且色調太冷。

色彩平衡校正後
加入等量的黃色和紅色讓影像色調變暖。

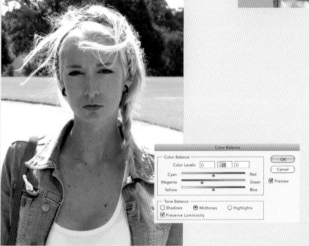

原圖
陽光穿透綠葉造成色偏。

色彩平衡校正後
在圖片中加入洋紅色以校正綠色，讓主體膚色恢復正常。

■ 銳利化濾鏡

即使是最好的攝影師都有可能拍出稍微失焦的照片。拍出模糊照片的原因有很多，例如快門速度不夠快，無法在弱光環境或動態下拍攝；自動對焦不夠快，在某些情況下不敷使用；或者有可能只是模特兒稍微動了一下，以至於脫離了手動合焦的區域。在這些情況下，就需要「遮色片銳利化調整」。

銳利化的威力
多數的數位影像檔案都會需要一點銳利化處理，但是總量50%至100%的圖片只需使用強度1.0像素銳化即可，至於失焦的圖片一般說來總量大約在200%至500%之間。

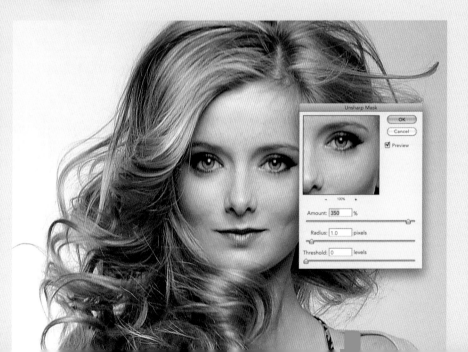

■「仿製印章」和「修補」

如果模特兒眼睛下方有眼袋、黑眼圈或皺紋的問題,「仿製印章」和「修補」就可以幫上忙。這兩種工具通常會一起搭配使用,「修補」能夠修正照片中的瑕疵,讓這些瑕疵都消失在畫面中。就像「仿製印章」一樣,先使用「修補」筆刷選取影像中的某個區域,然後去塗抹要修改的部份。但是,和「仿製印章」不同的是,「修補」筆刷還能讓選取區域和修補區域的紋路、光線、透明度以及陰影相契合,因此,修補過的區域就能和影像中其他的地方無縫接合。切記的是,不要在畫了深色睫毛膏的眼睛附近使用「修補」工具,因為「修補」工具選取了深色的區域之後,也會讓修補區域的顏色變深。而「仿製」工具則非常適合用來消除斑點、痣,以及其他的瑕疵。

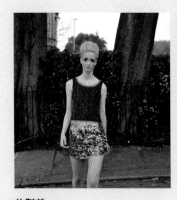

仿製前
背景中的樹太醒目,讓視線無法聚焦在模特兒的動作上。

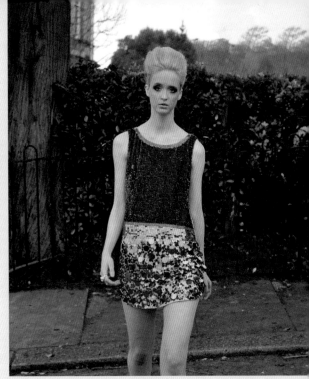

仿製後
選擇籬笆上比較清楚的區域之後,將干擾的樹移除,同時也移除了模特兒頭部左邊的燈柱。

瑕疵
有些東西就連厲害的打光都無法修復,但是只要使用一兩種Photoshop的魔法工具,就可以讓瑕疵在一瞬間就消失。

修補工具
用修補工具打擊眼袋並改善倦容

■「加亮」和「加深」

「加亮」和「加深」這兩個工具是完全模擬暗房中加亮與加深的作法,只是不會把環境搞得一團亂。如果照片中有一個區域需要打亮,就可以使用這些值得信賴的工具;只要將這個工具移到需要修改的地方,按住滑鼠左鍵,移動筆刷去塗抹想要修改的區域,直到達到想要的色調為止即可。

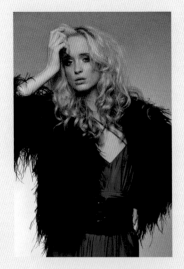

加亮前
由於黑色的衣服吸收了過多光線,失去許多陰影的細節。

加亮後
加亮工具使用在黑色的羽毛上,讓吸收光線而失去的細節顯露出來。

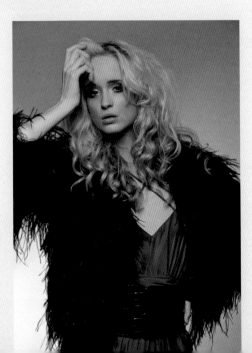

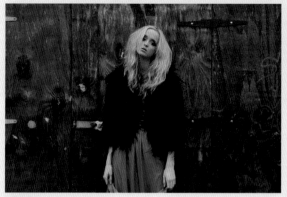

加深前
車庫門上方看起來有點太亮，讓視覺無法聚焦於衣服上。

加深後
利用加深工具修改太亮的地方，整個影像的色調密度趨於一致。

■ 「液化」

「液化」是一種濾鏡功能，專門用來展現奇蹟，讓那些在時尚和人像攝影中看起來好像無法修正的問題獲得解決，包括修復太大或有傷痕的鼻子、消除一些手臂或大腿的贅肉、或在沒有腰線的時候變一個出來，以及不用手術的隆乳和縮胸，還有讓眼睛變大看起來更有女人味等等。「液化」工具中最常用的將會是「向前變形」、「內縮」和「外擴」。

液化前
內衣上緣有點歪掉，客戶想要讓罩杯看起來更完整。

液化後
使用「向前變形工具」將內衣上緣變挺，同時利用「外擴」功能讓模特兒胸部變大，而「內縮」則是用來縮減小腹的曲線。

內縮前
大家都想要一個比較精緻的鼻子。

內縮前
有些編輯不喜歡鼻間的位置看起來是一顆球狀。

內縮後
用較大的筆刷覆蓋整個鼻子，選取「內縮」工具，小範圍一點一點地縮減鼻子的大小，然後再換較小的筆刷修整細部。

內縮後
使用小型筆刷的「內縮」工具改變模特兒鼻尖的形狀。

姿勢

The Poses

接下來的部分是由風格各異的職業攝影師,來示範並介紹拍攝女性模特兒的一千種Pose,可在拍攝時利用本章當做手冊隨時參考,或者當做提供創意的靈感來源。

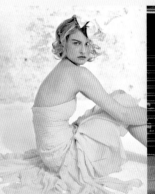
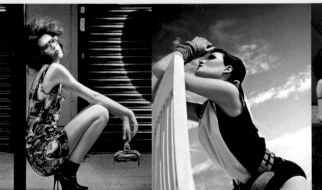
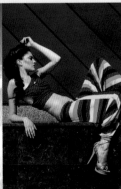

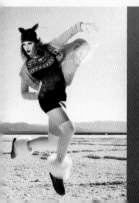
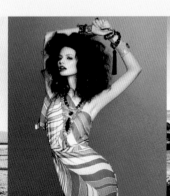
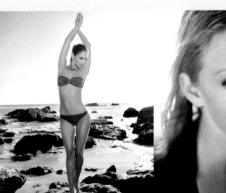

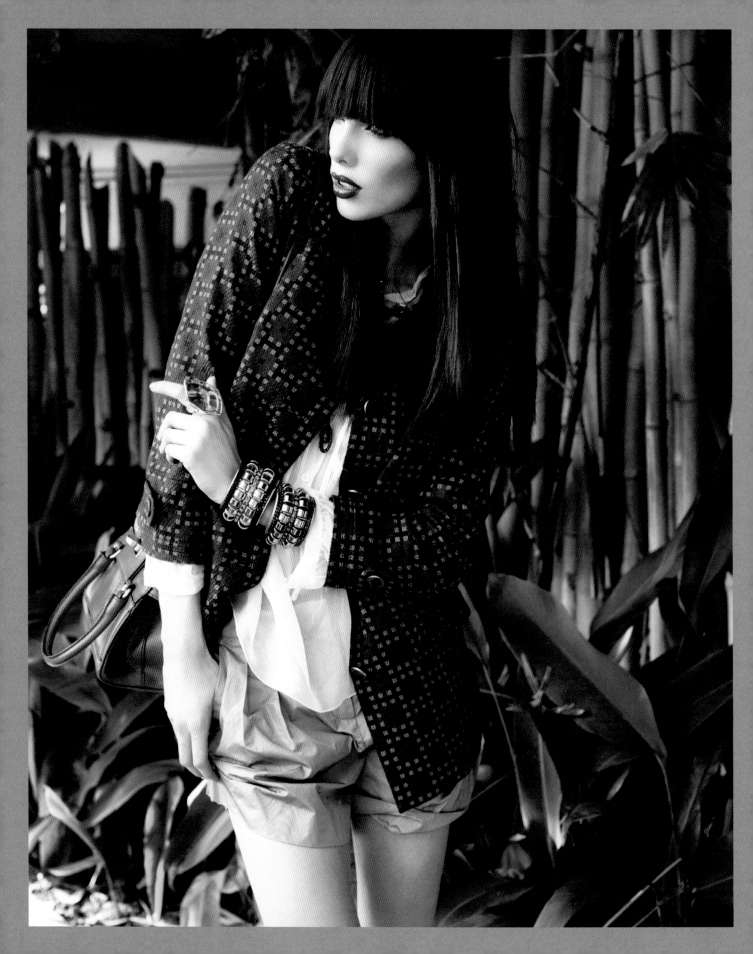

Standing

站姿

時尚與人像攝影中最常用的姿勢就是站姿,其中可以分為直立、傾斜、彎腰/曲體、使用道具,以及背面和側面的站姿。一般說來,因為造型非常簡單,站姿也是時尚攝影中最容易拍攝的一種姿勢。一般的時尚模特兒都有著衣架般的身材,肩膀也會比一般的女性寬,所以衣服穿在他們身上就會顯得格外高雅。但是站姿會使衣服筆直地下垂,因此和本書中介紹的其他姿勢相比,站姿使得設計師少了許多可以調整服裝,以讓造型更臻完美的空間。

1

抬高肩膀
肩膀是一個非常有趣但一直被忽略的擺姿部位,左圖中的模特兒抬起肩膀,並將拇指插在口袋中,表現出故作害羞的感覺,而強烈的陽光在漫射在絲綢般的頭髮上,產生柔軟卻又乾淨俐落的光線,讓面光與背光處的極端光線對比,則有助於在視覺上區分前後。(大衛·萊斯利·安東尼)

傑克・伊姆斯（JACK EAMES）

傑克的工作領域主要集中在美容及髮妝相關產業，曾拍攝許多以時尚造型為取向的髮型。其創作的想法來自音樂和廣播，然後再將這些想法融合入作品中。

相機：
哈蘇（Hasselblad）H3D-39
用光器材：
Bowens和Profoto
必備工具：
攝影棚內一定要有音響

「我認為每個人的器材和光線其實都一樣，所謂的攝影師與一般人真正的差異，只有腦子裡想的不一樣。所有的藝術都帶有自傳性質，而我的攝影作品也是在記錄並表達人生某個特定時刻的自己，所以必然會將自身經歷和生活放進攝影作品中。你必須用強而有力的表現方式來拍攝，這便與用光有關，但同時也要了解如何利用模特兒來呈現美感。這種以美為訴求的攝影方式給了我極大的創作自由，但攝影其實是一種團隊合作，所以我在拍攝之前都會詳盡計畫，並在拍攝時保留了很大的彈性，讓概念得以即興發揮。」

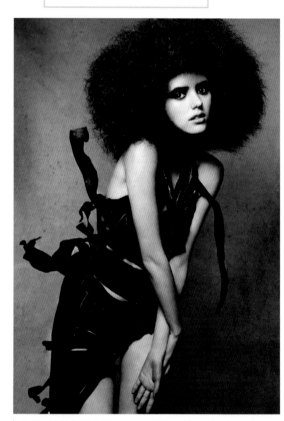

這張照片對我至關重要，是為年度英國美髮大獎所拍攝的第一張照片。在開始拍攝之前，我和客戶開過許多會，讓他們去信任我所選的感覺。我先花了幾天時間在我家外面的路邊漆好這塊背景，而這個模特兒是新面孔，只拍過兩張照片，因此客戶和藝術指導非常期待拍出來的作品。能夠將這張照片拍得如此生動，同時具有動感和深度，對我接下來兩天的拍攝工作來說算是個很棒的開始。（模特兒：Lois，蘿意絲，Nevs經紀公司）

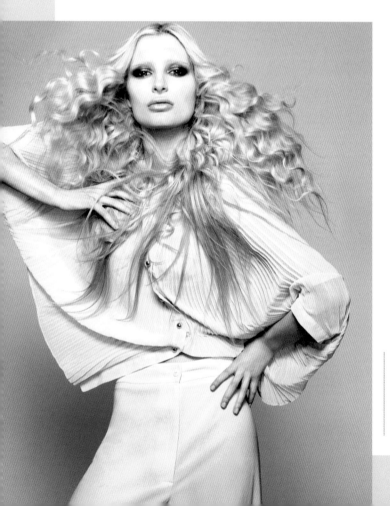

這是一張非常不好拍的照片，客戶的要求是白色的服裝、白金色的頭髮，和暖色調的揮白色背景，所以拍攝時很容易因為過曝而失去細節。我和我的助理在佈光時必須非常準確，還要讓模特兒活動時能固定在同一個位置。這張照片也是團隊合作的絕佳範例，從彩妝、造型、髮型到模特兒每個環節都達到完美的平衡，因此也成為美妝及時尚雜誌報導廣泛使用的照片。（模特兒：Mary-Elizabeth，瑪麗・伊莉莎白，First經紀公司）

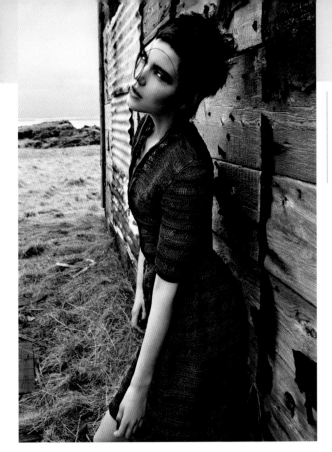

這是我所有拍過的照片中,最喜歡的照片之一。我熟知自己在拍攝前、拍攝當中和拍攝之後的每張照片所掌握的感覺。當時我們有一個十二人的團隊開拔到冰島位施華蔻(Schwarzkopf)拍攝,氣溫在零度以下,而天氣可以在幾分鐘內從下著冰電,變成烈日當頭,又變成下雨,然後下雪,這中間只出現了五分鐘的空檔,才讓我們得以完成這張在當時所拍下的第一張照片。這張照片的光源是環境光,因為當時的天氣惡劣到根本無法架起任何燈具。

> 「一位客戶同時也是我的好朋友曾如此形容我的作品:你和其他攝影師的不同之處,在於你知道如何將美麗與狂野同時放在一張照片裡。」

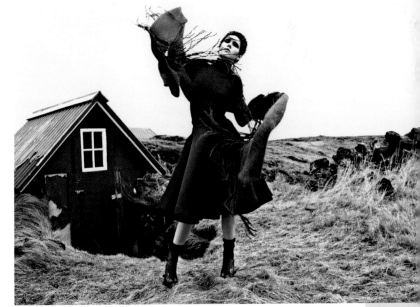

我們在勘查場景的時候,便在這個渺無人煙的地方發現了這間令人讚嘆的房屋。它和照片的內容美妙地契合,而服裝和髮型更是相得益彰,能夠藉由照片所傳遞的訊息帶領觀者到另一個地方,這一點也是所有成功照片的關鍵因素。其實拍攝這張照片時正下著滂沱大雨,而我其實正在盡一切努力使鏡頭保持乾燥。

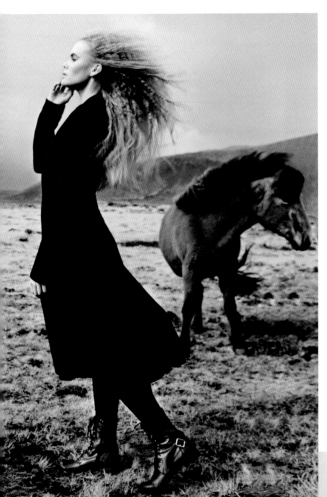

在拍攝的最後一天,我在回程的路上看到這群小野馬,車上除了我沒有人想要停下來,但是在我的堅持之下,大家還是下了車。還好在雨雪混合的天氣中,我們很快就發現這群小野馬似乎不會過於怕生。對我來說,這張照片的重點是在於模特兒和小野馬之間的巧妙構圖。

站姿 | STANDING

直立（Straight）

多數廣告時尚和人像攝影，包括產品目錄、宣傳手冊和平面廣告都大量使用以直立站姿為主的姿勢來拍攝。這些姿勢不僅可以強調模特兒的線條，讓身材完整地呈現，又能表現服裝的優點而不致混淆觀者的注意力。

千萬別將直立站姿當做是很無趣的姿勢，只要將手臂、手部、腿部以及模特兒的態度巧妙地組合起來，就能創造出令人讚嘆的圖片，進而達到銷售服裝、模特兒，乃至於攝影師的目的。

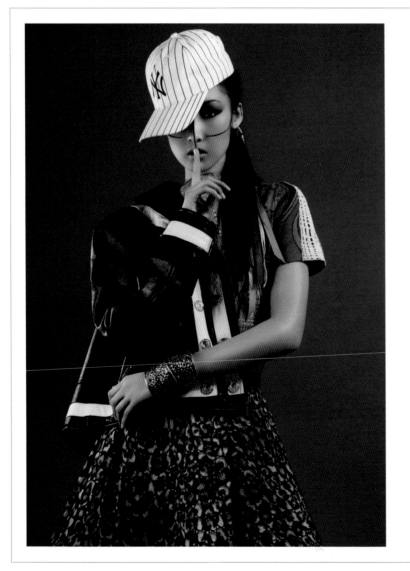

街頭風

擺姿解說：

利用手部和手臂的姿勢傳達態度和情緒，讓站姿的照片更具張力。圖中的模特兒雖然清楚而直接地目視鏡頭，但是被棒球帽遮住的右眼卻帶點壞女孩的感覺。她將手指放在嘴唇上，能夠讓觀者的注意力集中在臉部，不過記得這種姿勢要謹慎使用。

使用搭配：

選擇一些帶有「街頭」風格的服裝。就像這張照片一樣，有時候需要的只是一個像棒球帽這樣的道具，就足以讓概念清楚呈現。切記不要過度使用道具，通常僅一個道具就能呈現想要的氛圍。

技術重點：

技術上來說這是一張需要熟練棚內攝影的照片。主燈清晰銳利，搭配銀面反射傘讓模特兒的皮膚閃亮動人（使用增濕器提高濕度也有幫助）。光線由模特兒的正面和右側打光，使背後和左側背光，並在右側形成光暈。這種用光要避免打到背景上，才能讓背景保持陰暗。（尤利亞・戈巴欽科）

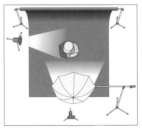

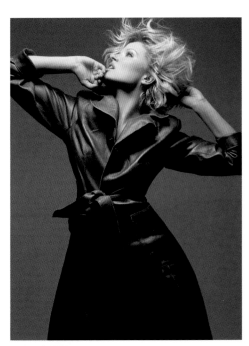

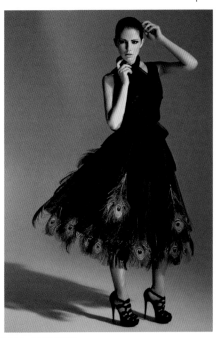

伸展肢體，填滿畫面

這種姿勢有時候也稱為「起床伸展（waking stretch）」，這種清楚表現情緒的動作能夠帶來律動感，而模特兒分開的腳，更讓上的裙子具有動感。也可以試著讓模特兒的頭部轉向面對鏡頭，然後再轉向另一側拍攝。（Conrado圖片社）

雙手高舉，臀部不對稱

雖然這張圖片的模特兒和左圖一樣都將雙手高舉，但兩張圖的感覺卻是天差地遠。此圖模特兒姿勢更具對抗性，加上她顯眼而且偏向一邊的臀部位置，拍攝出來的結果會看起來既主動又直接。（亞歷山大・史坦納）

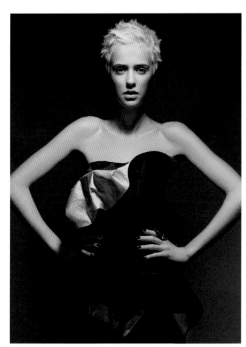

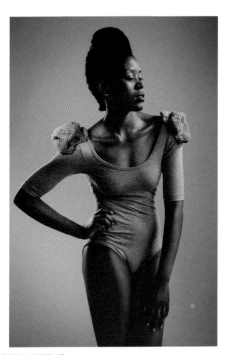

雙手對稱叉腰

雙手放在臀部，搭配迷人而且強勢的臉部表情，會產生出一種自負的感覺。這種造型和姿勢很適合女裝。圖中的光線從高處直打在模特兒身上中央上方的位置，鏡在她的眼睛和頸部下方產生出具有戲劇效果的陰影。（艾力克斯・麥克佛森）

身體靠向叉腰的手

只要模特兒抬起肩膀和頭部，就可創造出一種高傲的態度。在此用光非常柔和，不過因為燈光來自和相機成直角的右邊，相對的左邊並沒有加入反光器材，因此造出神祕的戲劇氛圍。（康斯坦丁・賽斯洛夫）

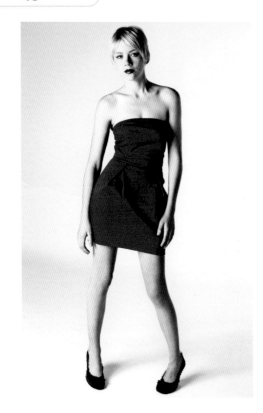

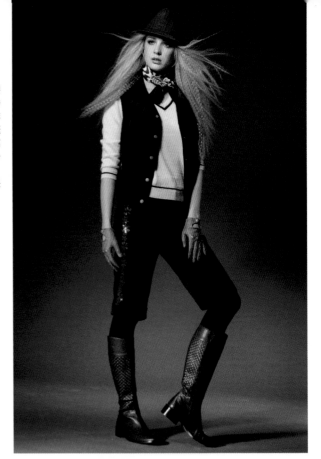

上流休閒風

在這個姿勢中，模特兒的架勢是重要的關鍵。圖中模特兒的肩膀向後傾，手擺得非常優雅，上半身保持抬頭挺胸，而且踮起的腳尖帶有高傲的態度，也呼應了她身上鄉村俱樂部風格的服裝，一旁的風扇則將她濃密的長髮微微吹起，更具有動感。（Crystalfoto圖片社）

內八的鴿趾站姿
（pigeon-toed）

讓雙腳向內彼此相對，在符合某些條件的時候會產生甜美可愛的拙樣。這些條件包括：概念明確的服裝、年輕的模特兒以及一雙長腿。而相機從高角度拍攝，則為這張圖片增添了一點飽經風霜的世故感。（珍‧麥爾）

靜靜地等待

這個模特兒暫時放慢了步伐停下來休息，就像在等待比賽開始一樣。交叉的雙腿和精心造型的裝扮，塑造出一種獨特而且有趣的雜誌風格圖片。（薛若頓‧都柏林）

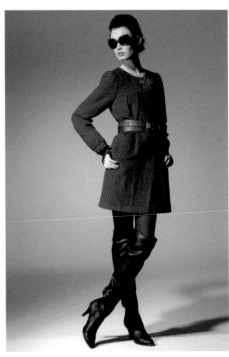

經典時尚擺姿

模特兒擺出一副不在乎的樣子，非常刻意但也很成功。她左方同時架了兩盞直打的強光和柔光，閃燈上加裝了蜂巢，以產生出柔和的環形光，並將背景分割成許多不同明暗的區域。（Crystalfoto圖片社）

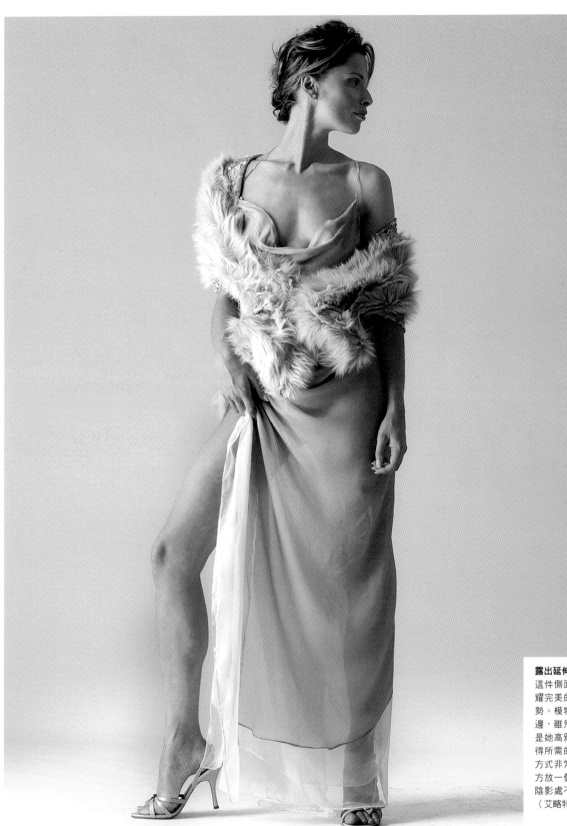

露出延伸的腿部曲線
這件側面開岔的洋裝被用來炫耀完美的腿部曲線和華麗的姿勢。模特兒的手優雅地垂在一邊，雖然臉部被陰影覆蓋，但是她高雅的輪廓讓這張照片獲得所需的美麗效果。拍攝用光方式非常單純，只要在相機左方放一個大型柔光罩，而右方陰影處不要用反光器材即可。
（艾略特・希格爾）

趣味活潑的寬站姿
張開的雙腳和微彎的雙腿，不僅為這張照片帶來嬉戲的氣氛，也正好是展示這件長版A字型洋裝的完美姿勢。造型對這張圖片的成功加了不少分——耳環、頭飾、鞋子和彩妝放在一起後，更讓圖片產生強烈的視覺衝擊效果。（克萊兒·裴派爾）

芭蕾舞式站姿
這個模特兒是由兩盞聚光燈打亮：一盞在左邊，打在她身體下方；另一盞則在右邊的遠處，打亮她的臉和上半身。請注意地上那兩個影子的方向，讓影像產生戲劇感，而且模特兒伸直的腿、右手叉腰，和情緒強烈的眼神也都更加強了這種效果。（亞歷山大·史坦納）

身體傾斜以單腳支撐
模特兒左手輕鬆地放在右腰部，右手則慵懶地垂在側邊，這個姿勢透過雙腳交叉在後，以及她上半身向側面彎曲產生誇大效果。這張照片的用光是從右方遠處閃燈直打，讓攝影師得以充分利用這個很長的影子來達到想要的效果。（亞歷山大·史坦納）

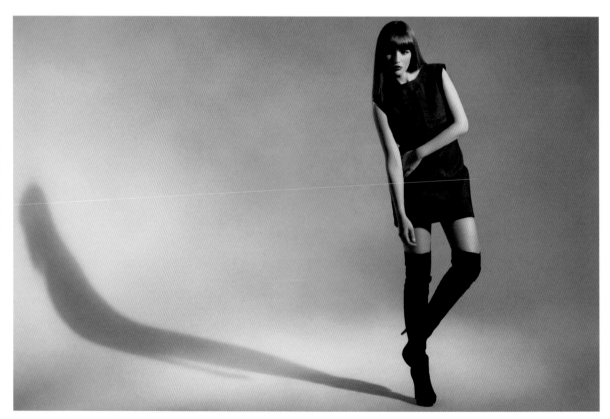

靜止的舞姿
模特兒玩樂風格的姿勢強化了這件色彩鮮豔的服裝。她張開雙腿、狂野的寬站姿，和兩邊肩膀極端的對角，與放在嘴邊向上翻轉的手指產生互補效果，這些細節都傳達了舞台表演的效果。（Conrado圖片社）

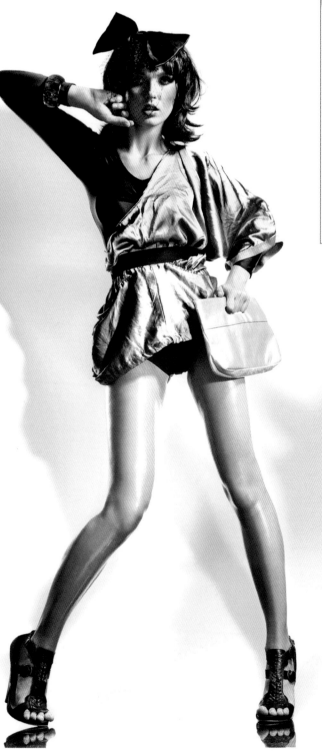

膝蓋向內翻轉
這個充滿現代感和雜誌風格的姿勢，不但讓我們馬上就能看到設計師想說的故事，更讓模特兒身上的服裝獲得充分表現。這個姿勢雖然是靜態的，卻隱含著律動感。閃燈架在相機右方，由於模特兒很靠近背景，因此陰影非常明顯，從低角度拍攝還能進一步突顯模特兒修長的身材。（Conrado圖片社）

解放的旅人
這個模特兒看起來和周圍的環境融為一體，服裝造型和外拍場景結合得天衣無縫。她翹起的一隻腳和抬高的手分別產生彼此互補的三角形，來自右側的強烈陽光則由左側的銀色反光板來平衡光線。（布里·強森）

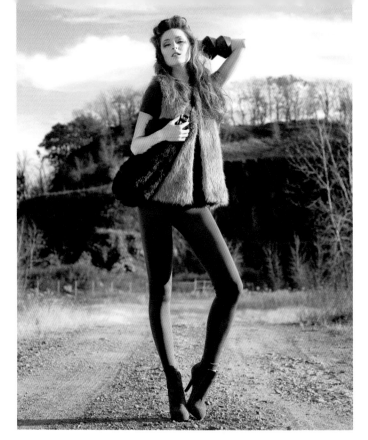

超級有稜有角的站姿
照片所創造的復古感充滿張力，更因為從地面的高度拍攝而使畫面張力達到極致。姿勢的重點包括模特兒雙手反插在臀部，令人驚艷的長腿、聳起的肩膀，以及抬高的臉部向下睥睨，並透過強烈的側光以及背光面極微的反光來強化這個效果。（尤利亞·戈巴欽科）

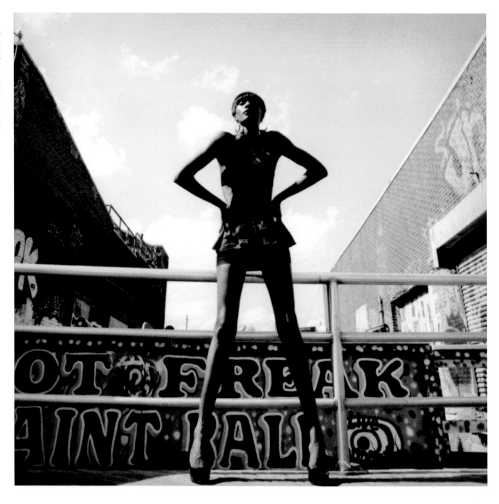

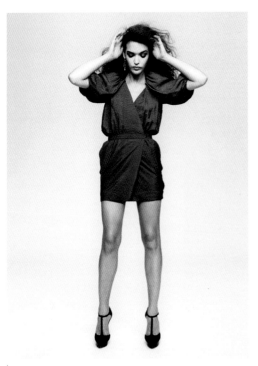

雙眼低垂

這個模特兒採用直立的站姿,用雙手將頭髮撥向耳後,創造出一種獨特的情緒,並藉由明確投向地上的視線讓這個姿勢的效果更完整。(羅德瑞克・安格爾)

若有所思的樣子

當我們陷入沉思時,都會擺出很不尋常的姿勢。這個模特兒看似刻意地抬起左腿,和她輕柔地放在臀部的右手以及輕撫著臉龐的左手,共同組合成一個漂亮的形體。她歪向一邊的頭部、飄忽的眼神和微張的嘴唇,則加強了她充滿疑問的表情。(Crystalfoto圖片社)

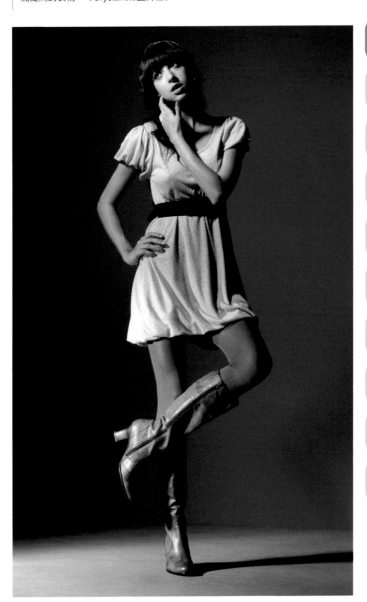

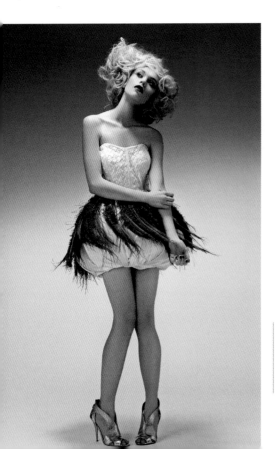

引人聯想的動作

這個向後梳起的髮型,加強了風扇造成群擺飛揚的迎風效果,搭配模特兒的姿勢所產生的角度,使一張靜態的圖片看起來充滿動感。模特兒身上高雅的光線,則是將閃燈由高處往下打在臉上所形成。(艾力克斯・麥克佛森)

站姿 | STANDING

雙腿交叉（Feet Crossed）

站姿只要經過一點簡單的扭轉就會完全不同。在這個拍攝序列中，交叉雙腿就能讓模特兒自由地在頭部、肩膀和手部做出許多簡單但卻重要的變化。

拍攝序列

在**第一張**你可以看到模特兒的手臂和雙腿之間逐漸構成平衡，但是頭部似乎沒有獲得頸部的支撐。從**第二張**開始，模特兒開始平衡頭部與身體其他的部位和角度。**第三張**看似優雅，但是右手放在臀部的方式不夠討喜，無法突顯這件洋裝的優點。**第四張**可以看到肩膀的位置對擺姿的重要性，但肩膀位置不對稱的方式在這裡並不適用。**第六張**則稍微失去平衡，不過很快在第七和第八張就恢復了。**第八張**就是這個姿勢的正確示範，能夠提供最後選出的範例照片另一個選擇。

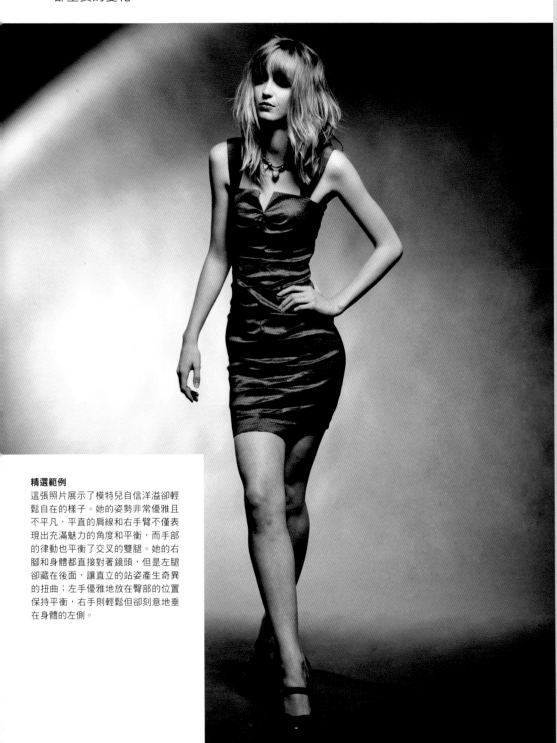

精選範例
這張照片展示了模特兒自信洋溢卻輕鬆自在的樣子。她的姿勢非常優雅且不平凡，平直的肩線和右手臂不僅表現出充滿魅力的角度和平衡，而手部的律動也平衡了交叉的雙腿。她的右腳和身體都直接對著鏡頭，但是左腿卻藏在後面，讓直立的站姿產生奇異的扭曲；左手優雅地放在臀部的位置保持平衡，右手則輕鬆但卻刻意地垂在身體的左側。

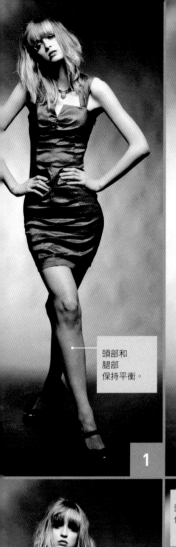

頭部和
腿部
保持平衡。

1

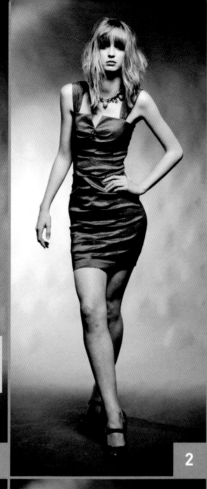

2

不討喜的
手部位置。

3

肩膀應該
放更平。

4

5

頭部看起來
像和頸部
「分開」。

6

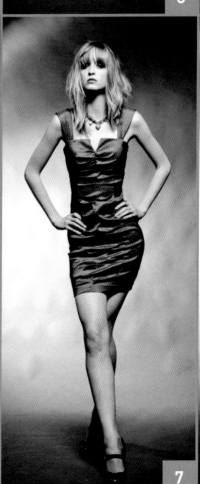

7

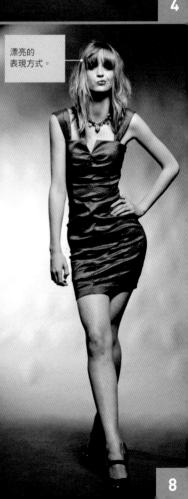

漂亮的
表現方式。

8

站姿 | STANDING

改變身體重心（Shifting Body Weight）

模特兒要擺出最輕鬆的站姿，其中一個方法就是將身體的重心轉移
到某一邊的臀部，並隨著姿勢微調另一邊的臀部。

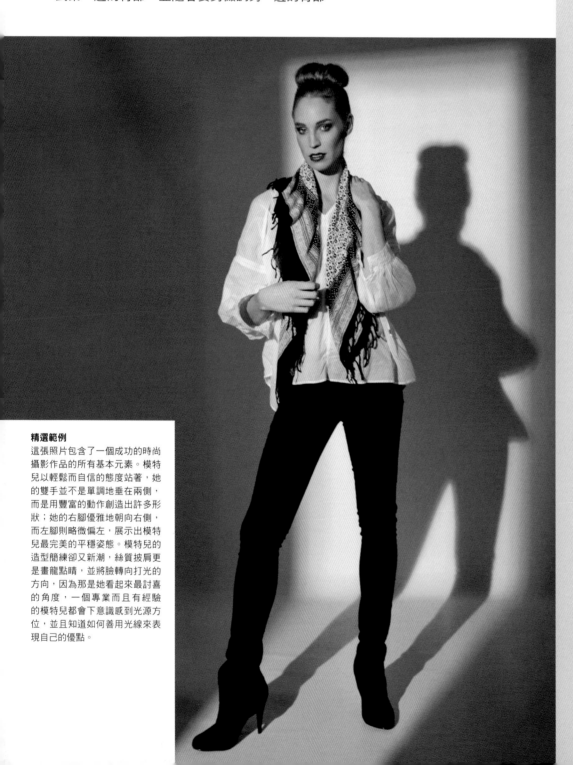

精選範例
這張照片包含了一個成功的時尚
攝影作品的所有基本元素。模特
兒以輕鬆而自信的態度站著，她
的雙手並不是單調地垂在兩側，
而是用豐富的動作創造出許多形
狀；她的右腳優雅地朝向右側，
而左腳則略微偏左，展示出模特
兒最完美的平穩姿態。模特兒的
造型簡練卻又新潮，絲質披肩更
是畫龍點睛，並將臉轉向打光的
方向，因為那是她看起來最討喜
的角度，一個專業而且有經驗
的模特兒都會下意識感到光源方
位，並且知道如何善用光線來表
現自己的優點。

拍攝序列

這個模特兒很懂得利用身邊的空
間和光線，將重心在左右兩邊的
臀部之間轉移，還會自己嘗試各
種手部的擺姿方法和位置，並且
透過改變站的位置來讓身體呈現
一個平穩而且合理的姿勢。她也
利用改變腳尖的方向，在轉移臀
部重心的同時找到身體平衡的位
置。在**第六張**裡，模特兒將頭
轉向背光方向，因此在左臉產生
具有戲劇效果的陰影。她也會利
用前後兩側的口袋（第二至第七
張）嘗試各種將手擺得最輕鬆的
姿勢。在注意運用口袋如何改變
肩膀的排列和定位，尤其第三和
第四張最為明顯。而扭轉身體以
遠離鏡頭（第五張）或朝向鏡頭
（**第七張**），都是利用去陰影讓
這個姿勢增加一點變化。

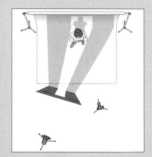

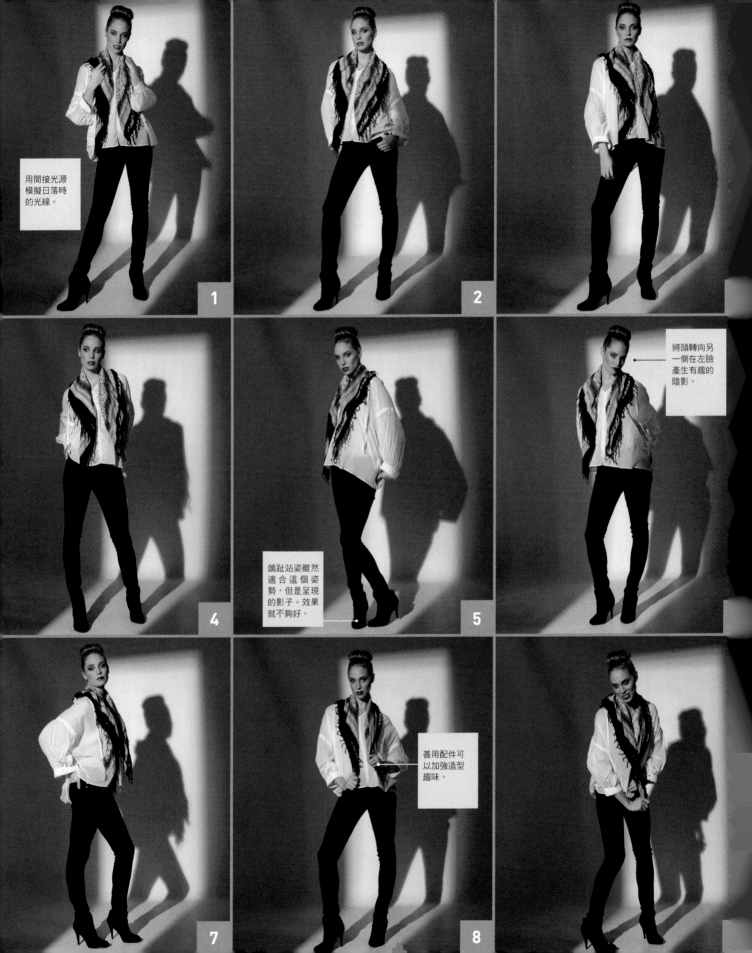

用間接光源模擬日落時的光線。

1

2

將頭轉向另一側在左臉產生有趣的陰影。

4

鴿趾站姿雖然適合這個姿勢，但是呈現的影子。效果就不夠好。

5

7

善用配件可以加強造型趣味。

8

站姿｜STANDING

正對鏡頭（Straight to Camera）

直立並且正對鏡頭的站姿對模特兒來說是最具挑戰性的姿勢之一。雖然這種姿勢很容易打光和拍攝，但是姿勢要擺得好，其實得仰賴模特兒和攝影師的變通能力和專業技巧。

精選範例

這張照片能有這麼好的效果，是因為模特兒放鬆而且逗趣的姿勢完美地展示出服裝的特色所致。她臀部的重心微微偏向左側，而右腳轉向右側更開展了這個姿勢，波西米亞式的髮型設計則和她冷淡的表情形成互補。其成功的關鍵在於讓整體造型看起來有輕鬆愜意的感覺。

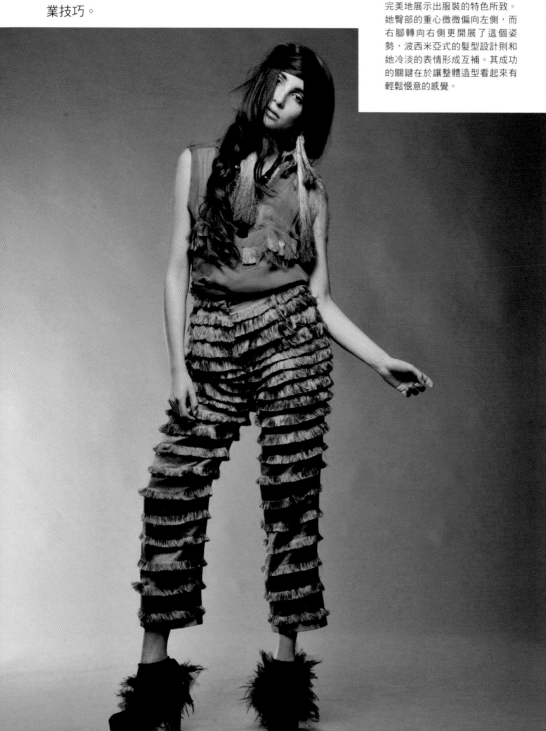

拍攝序列

像**第一張**照片那樣將一隻手朝臉部抬起就能如此引人注目，著實令人驚豔，即使是全身人像照片也是一樣。在**第二張**照片中，模特兒雙腳張開、雙手叉腰擺出一副大無畏的姿態，效果非常強烈，不過或許比較適合用來表現高階商務人士的套裝，而不是這種充滿波浪皺折的休閒裝扮。在整個拍攝序列中，凱特（模特兒）利用手部和手臂的位置變換姿勢，但同時也穩定保持著站姿形成的強烈構圖。在第四、五、六張照片中，凱特彎起一隻膝蓋，讓她的上半身能夠向一側傾斜，得以和鏡頭之間產生一點角度。我很喜歡她在**第七張**照片中表現出的青春叛逆的感覺。**第八張**照片則是利用雙手藏在背後的效果，使觀者的注意力集中在正面，因此也就集中到了衣服上。

吸引觀者來
注意臉部。

1

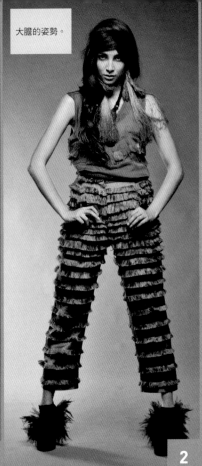

大膽的姿勢。

2

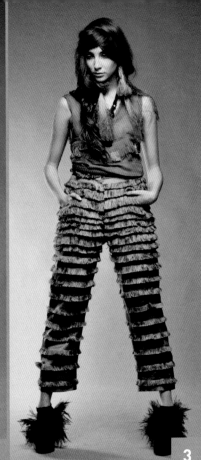

3

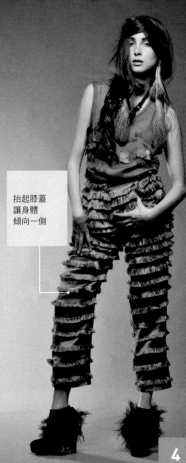

抬起膝蓋
讓身體
傾向一側

4

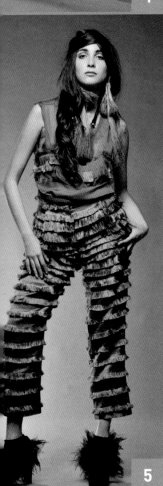

5

將背部向內彎
成弓型創造出
更明顯的傾斜
姿勢。

6

青春叛逆
的姿態。

7

雙手反扣在
背後。

8

站姿 | STANDING
傾斜（Leaning）

要讓站姿保持趣味和整體感的絕佳方式就是利用身體可以倚靠的東西，例如靠在牆壁、柱子、籬笆，或者乾脆靠著空氣傾斜地站著。無論你拿什麼東西來靠，身體傾斜都是一個好辦法，幾乎就像道具一樣好用。模特兒必須去適應攝影師所指定的空間，然後找到方法將自己融入那個空間，能夠讓觀者覺得好像她本來就在這裡一樣。

明顯後傾

這個模特兒能做到這種高難度的傾斜姿勢，其實是利用彎曲膝蓋之後再用雙手撐住背後的結果，但是她仍讓這個動作看起來一點也不費力而且泰然自若。如果像這張照片的攝影師一樣，利用鎢絲燈或HDMI燈打光，就可以得到銳利、清晰的影子，再透過熟練的姿勢調整，即會形成圖中那樣的頭/臉部的側面剪影。（大衛·萊斯利·安東尼）

微向後傾

試著感受一下身體後傾所呈現的優雅。模特兒的左腿向外延伸，看起來就像在引導她往前走，風扇吹來輕柔的微風吹起她的洋裝，讓這個平衡的姿勢增添了完美的律動。（Conrado圖片社）

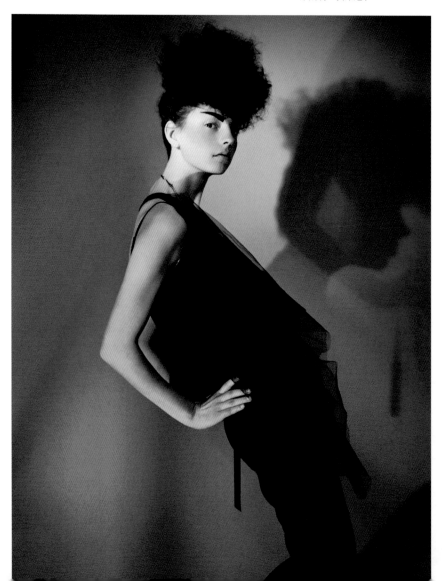

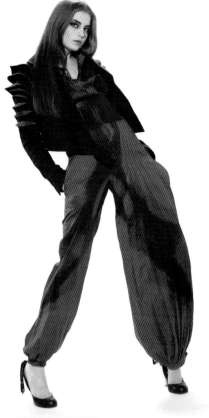

強而有力的傾斜姿勢
模特兒的雙腿站得很開，腳尖微微朝內，顯示她非常善於利用自身所處的空間，並掌控著這張照片的表現。其實可以試著調整肩膀位置和鏡頭成直角，讓這個姿勢產生更多變的面貌。（阿諾·亨利）

這張照片示範了對於優雅這個概念的精采理解。模特兒向後並微向側邊傾斜，從她的臉上看得出沉浸在平靜而且享受的時刻。世上很少有色彩如此飽和的天空，所以如果你拍攝的時候天空顏色不對，就找一個不算太貴的偏光鏡來用吧。（安姬·拉薩洛）

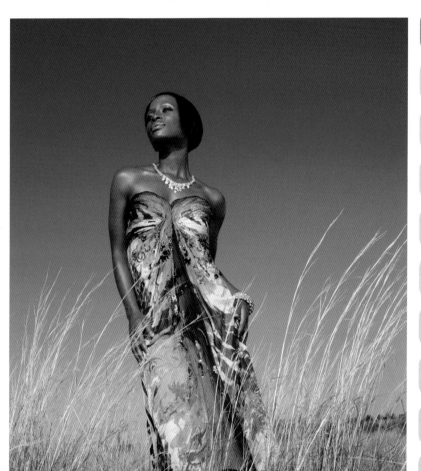

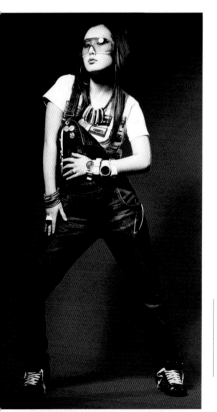

身體斜向膝蓋彎曲的一邊
這個模特兒的一隻腳明顯地向外延伸，讓這個大膽的姿勢為這張照片帶來混跡街頭的態度和感覺，其造型設計也加強了這種效果，而且模特兒的姿勢所產生的各種角度，可使這張照片更充滿活力。（薛若頓·都柏林）

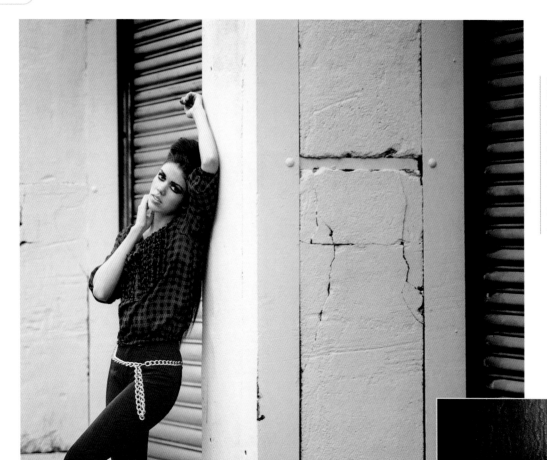

斜靠在牆邊
這個模特兒所站的地方是一
個破舊的街角,和她身上的
服飾呈現出視覺上互補的關
係。相對於這個背景,她的
表情和姿勢卻是令人驚訝的
柔和,頭部靠在高舉而彎曲
的手臂上。不難想像隨著她
的手放進口袋,並將身體轉
向更靠近鏡頭,就可以再接
著拍攝一系列的照片。(布
里‧強森)

斜靠在樹上
這個模特兒隨性地彎曲著膝蓋,或許會讓人期待在下一張照片
中,她就會轉過身用背部平靠在樹上,右腳也同樣在背後抬
起。這種大小的樹木會直接影響視覺呈現的結果,記得要找下
方沒有太多枝幹的樹,以免阻礙拍攝。(伊莉莎白‧裴琳)

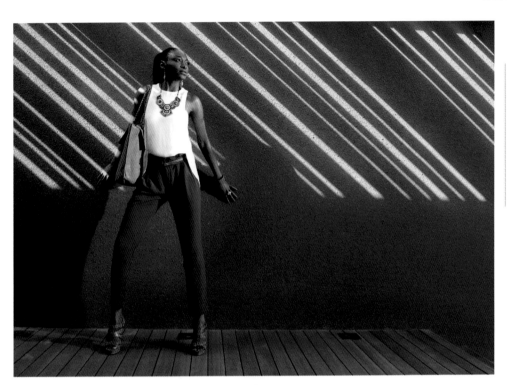

手放在牆上
這是一個將肩膀往後拉,雙腿張開的漂亮站姿。這個模特兒可以將雙腿交叉並直視鏡頭,或者將臀部靠著牆然後採用鴿趾站姿等方式來變換姿勢。偏離中心的構圖方式和專業的用光讓這張照片的結果具有雜誌出版的品質。(安姬・拉薩洛)

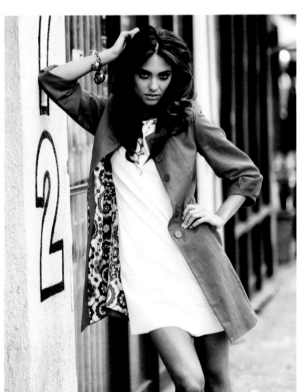

身體斜倚著手肘
這個模特兒的姿勢讓她獲得了對這個空間和這面牆的主控權。她微微低頭,表現出性感又害羞的神情,而放在腰際平衡身體的手、優雅的手指,以及向下延伸的膝蓋,每個細節都非常適合這件白色洋裝。(大衛・萊斯利・安東尼)

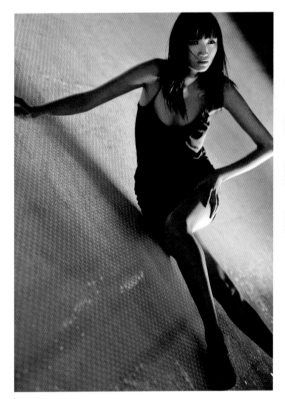

臀部靠在牆上
這張不凡的照片要歸功於那傾斜的牆面,以及搭配極具創意的強烈背光,和一個懂得如何運用肢體的模特兒。身體的各種角度所構成的形狀,為影像增添了些許動態感。(亞歷山大・史坦納)

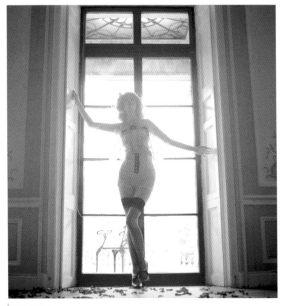

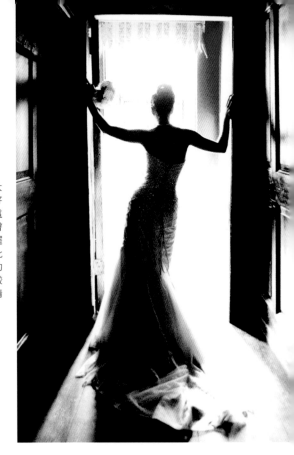

創造一個入口

這張照片的重點就在著個大門。模特兒的姿勢完全是好萊塢式的,關鍵就在於這種神氣昂揚的態度。她的臀部整個向左偏,長長的裙擺則順著身體向下延伸。她比左圖的模特兒更靠近背光的光源,因此身上的光暈比較少,但是衣服的細節卻更清楚。(艾略特·希格爾)

強烈背光

要拍攝一個站在窗框前的模特兒,一切都取決於戶外和室內光線的比例,這張照片中,太陽就在模特兒的正後方,而室內光線非常微弱,這種強烈的光線對比在模特兒身邊形成柔和的光暈,更加強了影像的神祕感。(苅部美里)

優雅的平衡

擺姿解說:

這張照片最美的地方在於模特兒的臉部向前傾斜,而且眼神向上直視著鏡頭。由於她的雙手放在背後的窗櫺上,讓其優美的肩膀和鎖骨得以透過這件低胸洋裝突顯出來。

使用搭配:

訂製女裝、晚宴裝和一般的婚紗在這種場景中用這種姿勢表現,看起來都會華麗絕美;只要換一個普通一點的窗框,就能適用其他各式各樣的服裝和造型。

技術重點:

為了要保持室外光線明亮,又要使模特兒和她身上的洋裝得到足夠的曝光,攝影師將閃燈架在相機上方直打,讓模特兒身上的亮度達到只比室外略低一至兩格曝光補償的範圍。請記得也可以透過調整快門速度來微調光線對比的比例。

(約翰·史班斯)

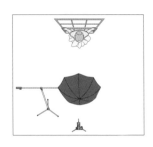

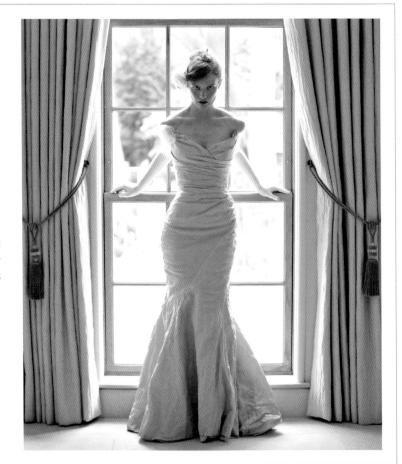

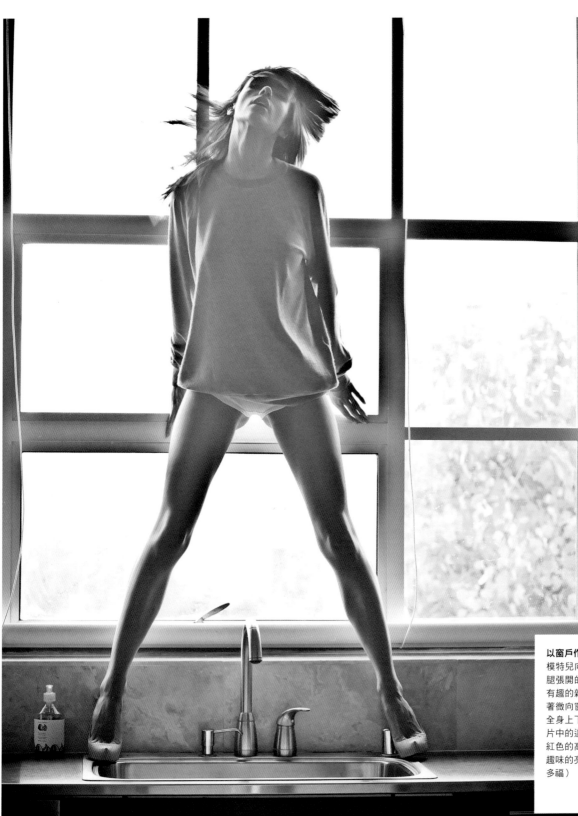

以窗戶作為輔助
模特兒向後甩的頭部動作和雙
腿張開的寬站姿，構成了這張
有趣的雜誌攝影作品。陽光隨
著微向窗戶後傾的姿勢，在她
全身上下留下蝕刻的痕跡。照
片中的造型設計簡潔有力，粉
紅色的高跟鞋則是一個照片中
趣味的亮點。（傑森・克里斯
多福）

薛若頓 · 都柏林（SHERADON DUBLIN）

極具創意的時尚人像攝影師，目前定居倫敦。他的作品特色在於強烈的視覺衝擊力、圖畫般的影像內涵，以及獨特的拍攝角度。影響其創作的靈感來源則從經典電影、流行文化到次文化都有。

相機：
機身Canon 5D、Canon 7D、Canon G11；鏡頭Canon 24—105mm f4L、Canon 70—200mm L、Sigma EX 10—20mm f3.5

用光器材：
Bowens 500R旅行組、Beauty Dish、柔光罩、反光傘、Canon 430EX II Speedlites

必備工具：
Canon 24—105mm f4L鏡頭

「我非常享受拍攝每個專題過程中的創意和多樣性，尤其是快速的拍攝步調和可以看到自己的想法被完整呈現的樣子。我的拍攝準備工作始於客戶的簡報，然後是去找出有創意的詮釋方式和收集大量的想法，包括繪製擺姿的草圖到佈光設計圖。我會指導拍攝，選擇某種具有影像敘事的角度或姿勢，來傳達某種情緒或述說某個故事，而且要去配合周遭的環境。專業模特兒多變的表現能力，則讓我能夠在各種環境中不斷嘗試各種肢體型態。」

在這張圖片中便是嘗試去結合時尚與建築兩個領域，並同時在影像中創造出視覺的深度。我首先注意到可用這個水泥製的樓梯井以及一段階梯當作背景，然後就可以開始準備拍攝工作。先向模特兒簡單介紹我的拍攝想法，她接著提供了幾個極端扭曲的姿勢，讓我們從最誇張的姿勢開始向內修正，最後就拍到現在呈現出的這一張。這是一個效果很強的姿勢，她的手臂和向外拉的吊帶，剛好對應到水泥樓梯井所構成的角度。

這張照片是為設計師克莉絲緹娜 · 蘿卡（Chrisina Louca）所拍攝，地點就在倫敦繁華的中國城街上。由於拍完前幾張照片之後，開始有人群聚集過來，於是我只能用廣角鏡頭靠近一點來拍攝，使畫面空間看起來好像還很充裕。後來我便繼續指導模特兒去找到最適合拍攝的姿勢，希望讓工作進度快一點，還利用那些崇拜她的粉絲來開她玩笑。這就是這張照片成功的原因，模特兒的臉上帶著真實的笑容、自然的姿勢，而且清楚呈現出設計師的服裝。

「拍攝目標就是要好玩。想法和擺姿是無止境的，一個有創意的攝影師就該善用這點。」

在這張拍攝於賽道旁的照片中，就只有用到陽光和一個大型銀色反光板。我先指導著模特兒朝向那穿透烏雲而出的陽光擺好姿勢，自己再向後退幾步，試著抓出最完美的模樣，然後我將鏡頭稍微拉遠一點，改變視角將天空中那看來不祥的雲層納入構圖。這張照片成功之處，在於較廣的視野突顯了那頂帽子和典雅的服裝，並從左上方吸引觀者的目光。

在這張照片中我想要為設計師大衛·鄧特（David Dent）的服裝拍攝出具有挑逗意味，但是又不會太超過的影像。我一開始是指導模特兒離牆而立，希望創造一種分離的感覺，但是從眼睛的高度拍攝看起來又太平坦不夠立體。在嘗試過許多不同的姿勢之後，最後決定換鏡頭，並後退一些以壓縮畫面。這樣一來，一切都變得不同了。現在的成品中，可以看到長絲襪上那個引人窺視之處現在恰好偏離中央，而且模特兒改變視角之後看起來也會更高一點。

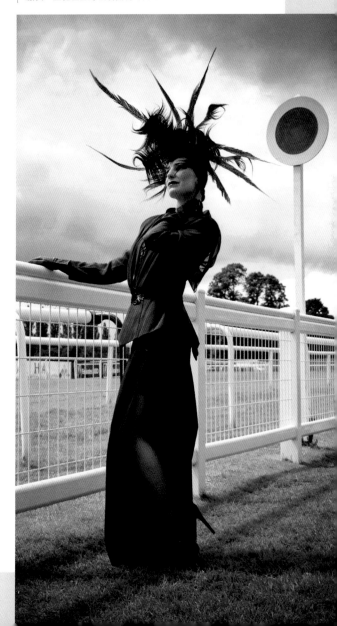

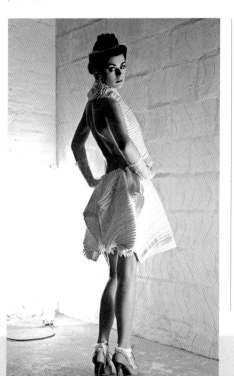

由於我想用簡單的方式去呈現皮耶·嘉露帝（Pierre Garroudi）那精緻複雜的服裝，所以選在他鐵路拱橋下的那間磚造工作室來拍攝，還臨時找了一個長條形的燈具權充光源，製造出工業環境的感覺。由於長條燈管的光線較微弱而且不討喜，用這種燈代替閃燈來拍攝其實非常困難。在這種環境下，光源產生的影子非常粗糙，所以我用許多燈環繞著模特兒，指導她慢慢移動身體來變換姿勢，並讓燈光時開時關，直到我們找到最完美的角度為止。後來選出這張照片是因為姿勢單純，但又具有深度，能清楚呈現這件洋裝。

站姿 | STANDING

彎腰／曲體（Bending/Hunched）

要得到有趣的影像，最簡單的方法就是讓模特兒彎腰。當你開始覺得站姿已經玩不出新花樣的時候，彎腰／曲體的姿勢保證能夠讓創意再次活躍起來。這種姿勢的領域上未明定，因此你和模特兒均能盡情地發展各式各樣的形狀和姿勢。向側面彎腰觸地可以表現出優雅，而向前彎腰則通常會帶來青春的氣息。就身體的物理構造而言，彎腰和傾斜是完全相反的兩種姿勢。

刻意的笨拙
將膝蓋向內翻然後前傾身軀是一種充滿青春氣息的曲體姿勢。這個模特兒將視線遠離鏡頭，埋伏了隱藏起來的故事線。這是一張非常雜誌風格的照片，所以不必覺得一定要充分展示服裝才行。
（克萊拉・柯普蕾）

側向彎腰
這個模特兒一手放在背後，另一手撩著洋裝，可見她本身非常清楚要如何展現服裝的優點。側面彎腰因為彎曲的幅度較小，通常被認為是比向前彎腰更優雅的姿勢。這張照片的用光只有一支閃燈打在白色的轉角反光條上，以讓陰影散佈在模特兒背後。（尤利亞・戈巴欽科）

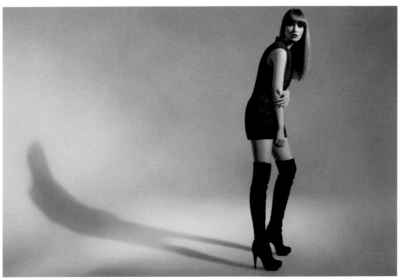

側面剪影
照片中的光源來自右方遠處直打，完美地打亮了模特兒的臉部，也塑造出影子美麗的輪廓和戲劇般的氛圍。模特兒用自己的身體當作道具，輕輕地抓住手臂，左腳則稍微彎曲，讓這個姿勢看起來更輕鬆。（亞歷山大·史坦納）

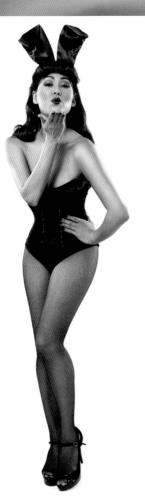

飛吻
模特兒身體微向前傾，一手插在腰上，一手放在唇邊，構成了可愛而且意味十足的照片，而她的曲線也加強了這身經典造型的效果。（艾咪·鄧）

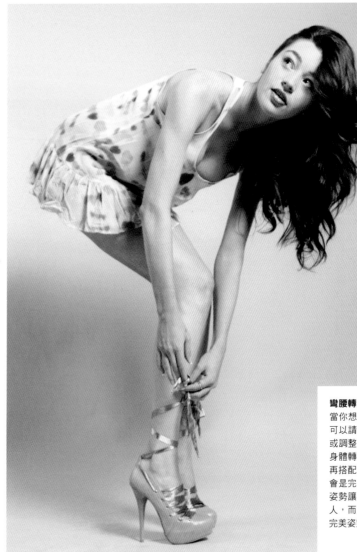

彎腰轉體
當你想要一些不一樣的感覺時，可以請模特兒彎腰至鞋跟的位置或調整蕾絲鞋帶試試看。請她把身體轉過來，讓鏡頭拍到正面，再搭配身上這件低胸小洋裝，就會是完成一張性感的照片。這個姿勢讓模特兒的腿看起來色澤動人，而且也是表現鞋子或褲襪的完美姿勢。（華威克·史坦因）

站姿 | STANDING

使用道具（Using Props）

道具有各種不同的形狀和大小，可以是手提包、披肩、羽毛圍巾或是雨傘，只要你想到，什麼都可以！對模特兒來說，在鏡頭的舉手投足，以及要在什麼都沒有的情況下，只靠身上的衣服就要有漂亮的表現，都必須仰賴經驗。如果你讓模特兒的手有點事情可做，說不定她們就會擺出自己都想不到的動作。

道具可以讓模特兒拿著或直接使用，也可以和她一起用來擺姿勢，當作照片的一部分，又或者完全忽略它；無論什麼方式，只要是有意義的道具，而且和模特兒及服裝搭配得宜，都有助於拍出好照片。

帽子和手提包
低垂的帽沿、被遮住的眼睛和掛在手指上的手提包，構成了這個看起來有點壞卻又新潮的造型。這張照片選擇了有趣的側面拍攝角度，如果要繼續拍攝這個系列，還可以讓模特兒將手肘朝向畫面右邊，然後逐漸將身體朝向鏡頭旋轉。（101 image圖片社）

翻弄裙襬摺邊
這張照片示範了模特兒如何利用雙手抓著花紋繁複的裙襬，把洋裝當作道具一樣旋轉。模特兒的整體造型非常強烈，但是雙手的姿勢非常細緻，因此產生極具魅力的對比，也保持了這個造型的女性化氣質。（傑克·伊姆斯）

另類歌劇
這張照片和左圖屬於同一個造型系列，模特兒手上拿的歌劇眼鏡不但帶來幻想的氣氛，更重要的是讓模特兒有絕佳的理由抬起手臂，順勢表現那件緊身上衣的條紋和輪廓。（傑克·伊姆斯）

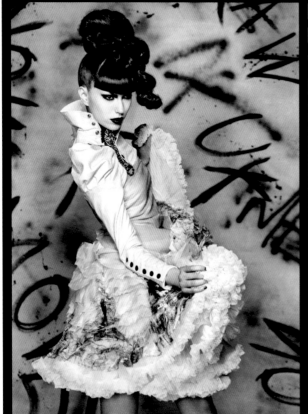

百褶造型

有些衣服需要模特兒特別的處理才能表現出特色，例如這張照片中模特兒和攝影師極具巧思地共同創作出這個似動實靜的巧妙姿勢。拍攝的用光將模特兒打得非常漂亮，強烈且具有戲劇效果的光線從相機右邊打光，在模特兒的左臉雕塑出一個完美的三角形，再次加強了畫面中另一個由手臂位置和洋裝之間的明暗落差所造成的主要三角形效果。（艾波·瑟布琳娜·蔡）

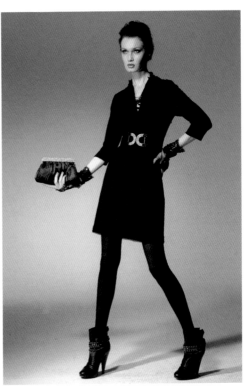

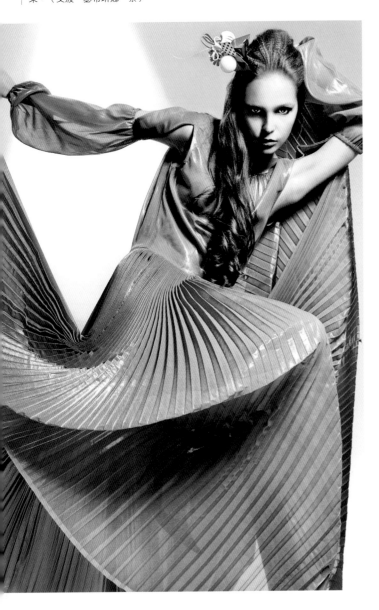

準備好的錢包

就像等著要付錢買下一輛新的法拉利，照片中的模特兒表現出我們心目中貴婦的基本形象。造型方式只有單純而高雅的俐落線條，她那微微傾斜的腿，將一隻手高傲地反插在腰上，完整構成出這個姿勢。（Crystalfoto圖片社）

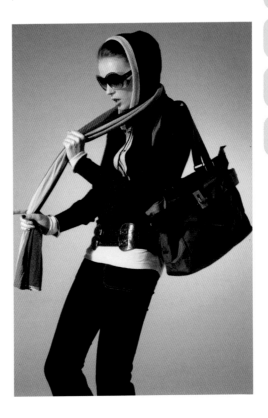

圍巾和兜帽

圍巾在服裝搭配上是一個非常好玩的遊戲配件，有無數的手勢和手部位置可以利用圍巾即興發揮。圍巾可以簡單地繞在脖子上，有創意地綁在模特兒的細腰，或者像羽毛圍巾一樣垂墜在手臂上。而兜帽則是造型師創造樂趣的另一個常用配件，也會讓同一個姿勢產生新的樣貌。（Crystalfoto圖片社）

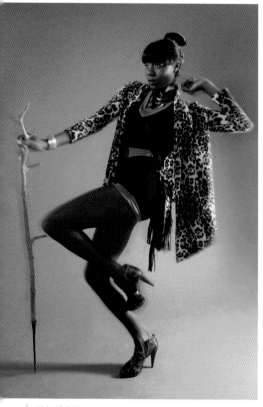

增加穩定性
在這照片中多了一根樹枝,讓模特兒能夠用單腳平衡身
體,並微微向後傾斜。用光方式是由右方遠處打光,並
在左邊的牆面使用大型反光板來打亮背光面以展示出服
裝特性。(安姬·拉薩洛)

陪襯道具
攝影師對於畫面中出現的每一個東西都有責任,有些道具
雖然被用在照片中,但卻是不會碰到的擺設。在這張照片
中,攝影師同時利用到不會碰到的擺設道具(玫瑰花),
以及模特兒可以使用的道具(用來喝水的杯子),就是創
意構圖的絕佳範例。(伊莉莎白·裴琳)

威尼斯的面具
這張照片示範了一種大膽的造型方
式,讓模特兒散發出威尼斯化裝舞
會中那種奢華豐饒的氣息。攝影師
非常聰明地採用低角度拍攝,盡可
能地表現優雅,模特兒也用她插在
腰上的手和睥睨的眼神凝視,傳達
出高高在上的絕對態度。(大衛·
萊斯利·安東尼)

運動用品道具

還有什麼更好的方式比利用健身器材當道具能促使模特兒表現動作呢？多數模特兒至少都有一點玩過籃球、曲棍球、沙灘排球或類似運動的經驗，因此當服裝和造型適合的時候，她們知道該如何即興表現律動感，讓照片更增添玩樂的感覺。（布里‧強森）

好用可靠的雨傘

雨傘是一個很常用的道具，而且像照片中這種彎把的大傘，就能夠提供許多創作動態姿勢的機會。拍攝時需考慮雨傘應該放在地上或舉起，要打開還是收起，以及要用單手還是雙手拿著，以配合變換各種姿勢。（康斯坦丁‧蘇特雅金）

善用場景設備

通常模特兒在外拍場景中是不會碰任何東西，那種照片傳達了強烈的疏離感，在展示訂製女裝的時候會有很好的效果。而相反的方式不僅可以在視覺上充滿魅力，還能讓模特兒融入場景，成為影像的一部分，就像這張復古風的照片一樣。（安姬‧拉薩洛）

亞當·顧德溫（ADAM GOODWIN）

一位定居倫敦的時尚及人像攝影師，亞當原本是個平面設計師，但是很快就跑去當攝影助理，然後自己再成為攝影師。他的創作概念來源包括造型雜誌《臉》、派崔克·德瑪舍里耶（Patrick Demarchelier）、理查·阿維頓（Richard Avedon），以及大衛·希姆斯（David Sims）。

相機：
Canon 5D Mark II
用光器材：
Bowens
必備工具：
攝影膠帶（Gaffer tape）和想像力

「我目前拍攝的作品包含接案攝影和自己的創作。自己的創作可讓我有更多自由去測試光線與模特兒的姿勢，而商業的拍攝方式比較有壓力，需要正確地表現衣服或產品，通常也會和比較有經驗的模特兒合作，這種工作很具挑戰性，也讓我獲益良多。我喜歡用各式各樣的燈具配件來幫助我塑造光線並改變光線的質感，但是最重要的方法還是去訓練你的眼睛，然後弄清楚想要達到的效果。」

當我決定要拍攝一系列看起來像廣告模特兒作品集的照片時，最重要的就是要找到適合的優秀模特兒來合作，於是我找了維多莉亞·費爾布洛德（Victoria Fairbrother）。我們之前已經合作過很多次，她是一位職業模特兒，而且擺姿非常自然，其專業態度讓我能夠專心在用光和拍攝風格上，因此也可加快工作進度。在模特兒、造型師、彩妝師和髮型設計師之間順暢的溝通下，拍攝的事前計畫進行得非常周詳。拍攝當天也很順利，我們用兩種主要的佈光方式拍攝了幾種不同的造型，而且用數位器材拍攝讓我們得以預覽拍攝結果，隨時微調用光和姿勢。為了要讓模特兒的姿勢看起來更自然，同時又要兼顧照片的商業效果，模特兒微妙地利用手拿包，在放鬆的手臂末端產生畫龍點睛的效果。

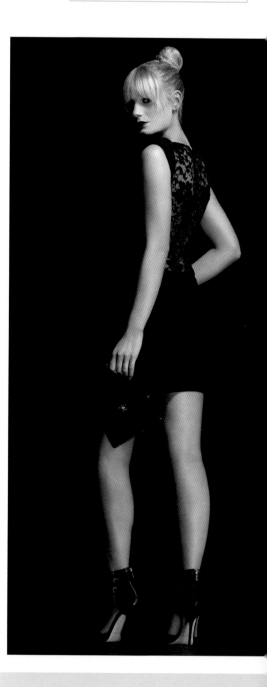

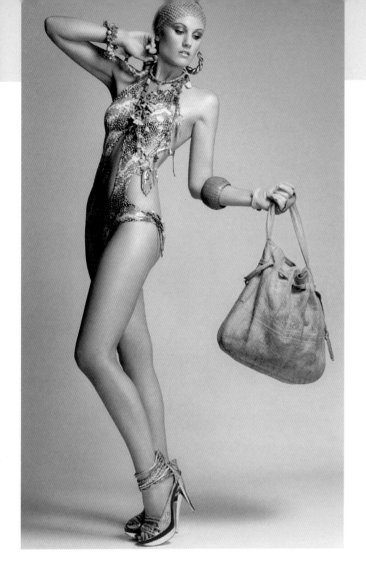

「我的目標是要拍出用光精湛，而且構圖、熱情與形式都很強烈的照片。」

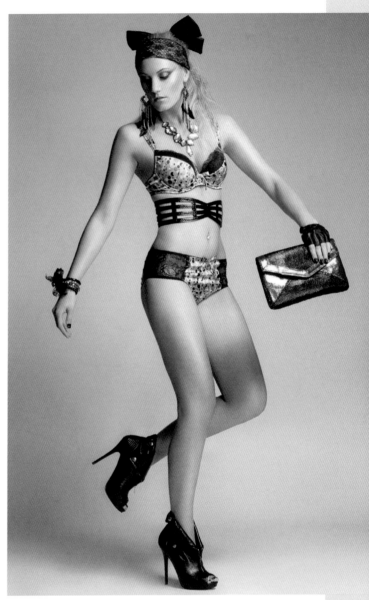

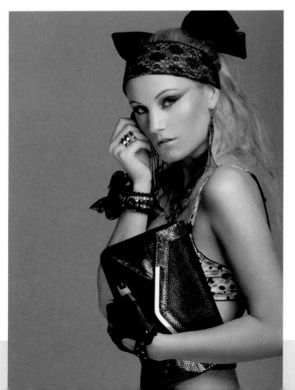

和造型師合作之下，我計畫拍攝一組混合時尚與泳裝的攝影系列。我們將焦點放在可讓模特兒在擺姿時有更多選擇的配件上，並使用了幾種不同的佈光方式，指導出模特兒在照片中表現出充滿活力或是律動的擺姿方式。這個作品最困難之處是拍攝黑色手拿包。這個手拿包是反光材質，因此正確地打光以展現包包的質感非常重要。我的方法即是讓助理拿著反光板將光線反射在包包上，來強調這個包包的金屬質感。

站姿│STANDING

與洋裝共舞（Playing with the Dress）

為了強調服裝設計師的風格，這個模特兒利用這件喇叭裙的裙擺做出不同擺姿，以便尋找最獨特的姿勢。

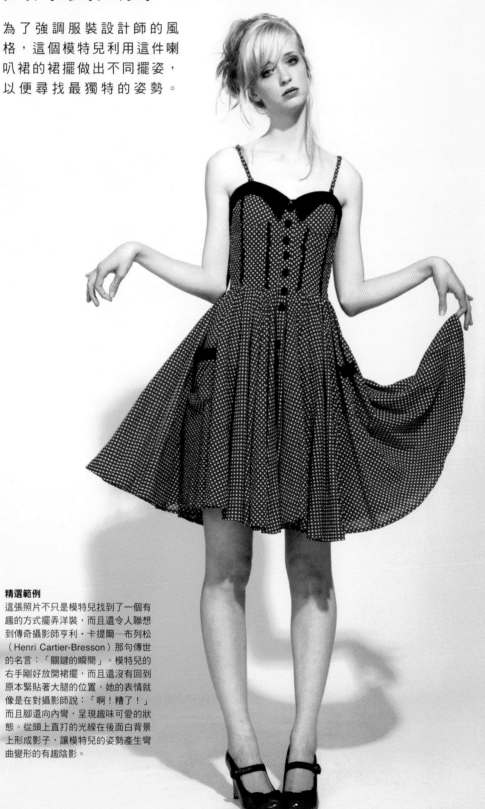

精選範例

這張照片不只是模特兒找到了一個有趣的方式擺弄洋裝，而且還令人聯想到傳奇攝影師亨利・卡提爾一布列松（Henri Cartier-Bresson）那句傳世的名言：「關鍵的瞬間」。模特兒的右手剛好放開裙擺，而且還沒有回到原本緊貼著大腿的位置，她的表情就像是在對攝影師說：「啊！糟了！」而且腳還彎向內彎，呈現趣味可愛的狀態。從頭上直打的光線在後面白背景上形成影子，讓模特兒的姿勢產生彎曲變形的有趣陰影。

拍攝序列

這個序列充滿玩樂的氣氛，無論什麼樣的動作，多拍幾張都比少拍來得好。模特兒利用本身的舞蹈技術和直覺去嘗試各種動作和形體的完美平衡。**第一張**展現了洋裝、造型和形體的巧妙平衡。模特兒的手部動作精緻優雅，而且眼神充滿魅力。在**第三張**裡她將一邊膝蓋朝向另一隻腿大幅彎曲，讓臀部的位置產生一個很大的角度，也為她的肢體展演增添了一點樂趣。**第八張**的跳躍充分展示了這件洋裝，腿部看起來非常完美，但是臉部有點抬得太高，因此沒有被我選出來當做示範。第十一和**第十二張**則是非常漂亮的姿勢優雅地展露模特兒的腿部和臉部，以及身上那件。

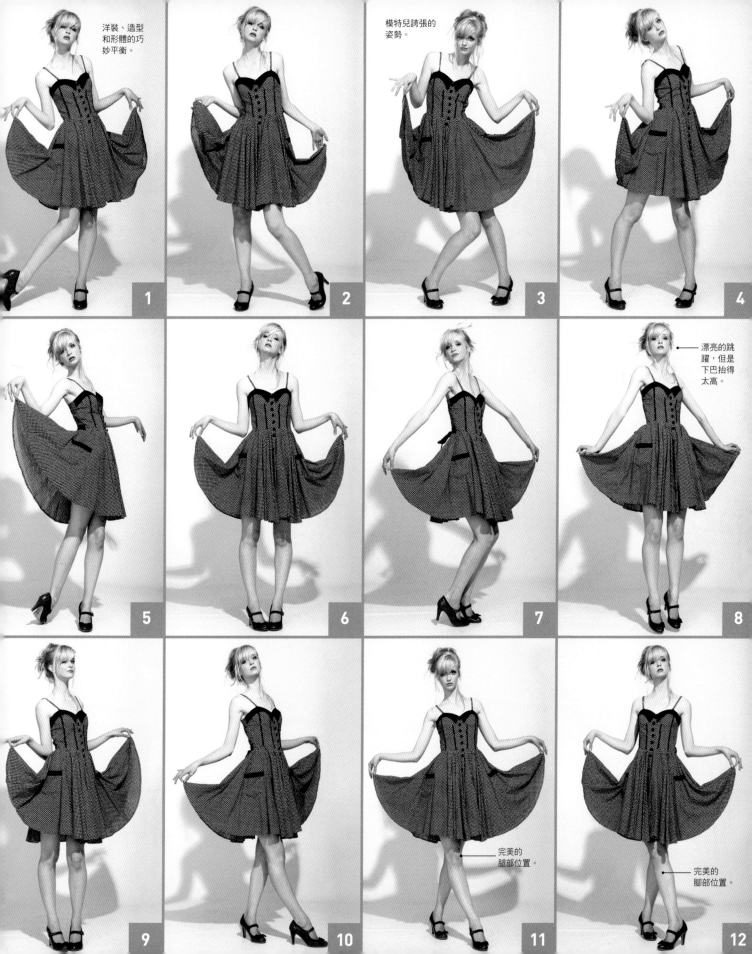

洋裝、造型和形體的巧妙平衡。

模特兒誇張的姿勢。

漂亮的跳躍，但是下巴抬得太高。

完美的腿部位置。

完美的腳部位置。

站姿 | STANDING
垂墜的配件（Draping Accessory）

像圍巾、羽毛圍巾這類的道具和配件對模特兒
和攝影師都很有幫助。道具不僅能讓模特兒的
手有事可做，也有助於創造出有趣的形狀。

拍攝序列

第一張表現出模特兒的優雅，臉
部朝向正面，羽毛圍巾垂墜在兩
側，她向外延伸的手臂和向上翻
的手掌則讓照片取得構圖上的平
衡。隨著她以自己的節奏變換姿
勢，在**第六張**出現了令人驚艷的
貴族風的姿勢，她一隻手自信地
放在臀部的高度，下巴則不著痕
跡地輕微抬起。在**第九張**模特兒
做出一個讓人眼睛一亮的姿勢，
她將雙腳一前一後擺放，臀部則
順勢維持在一個性感的位置，也
突顯了身體曲線的美麗色調。

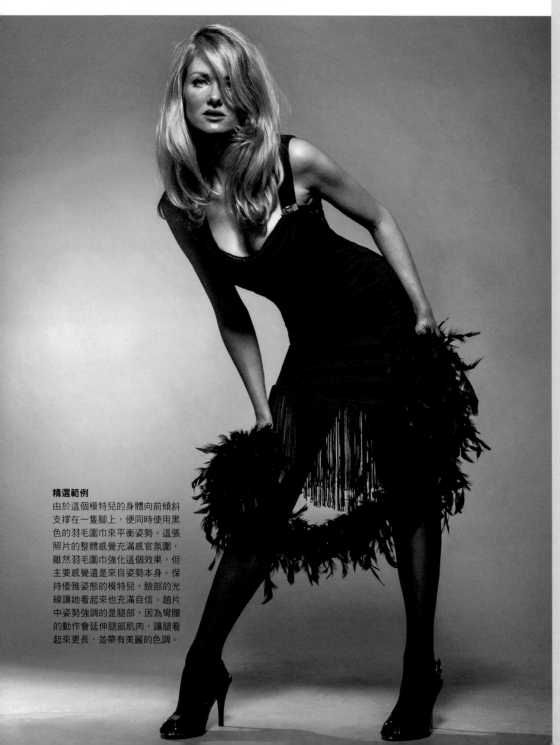

精選範例
由於這個模特兒的身體向前傾斜
支撐在一隻腳上，便同時使用黑
色的羽毛圍巾來平衡姿勢。這張
照片的整體感覺充滿感官氛圍，
雖然羽毛圍巾強化這個效果，但
主要感覺還是來自姿勢本身。保
持優雅姿態的模特兒，臉部的光
線讓她看起來也充滿自信。起片
中姿勢強調的是腿部，因為彎腰
的動作會延伸腿部肌肉，讓腿看
起來更長，並帶有美麗的色調。

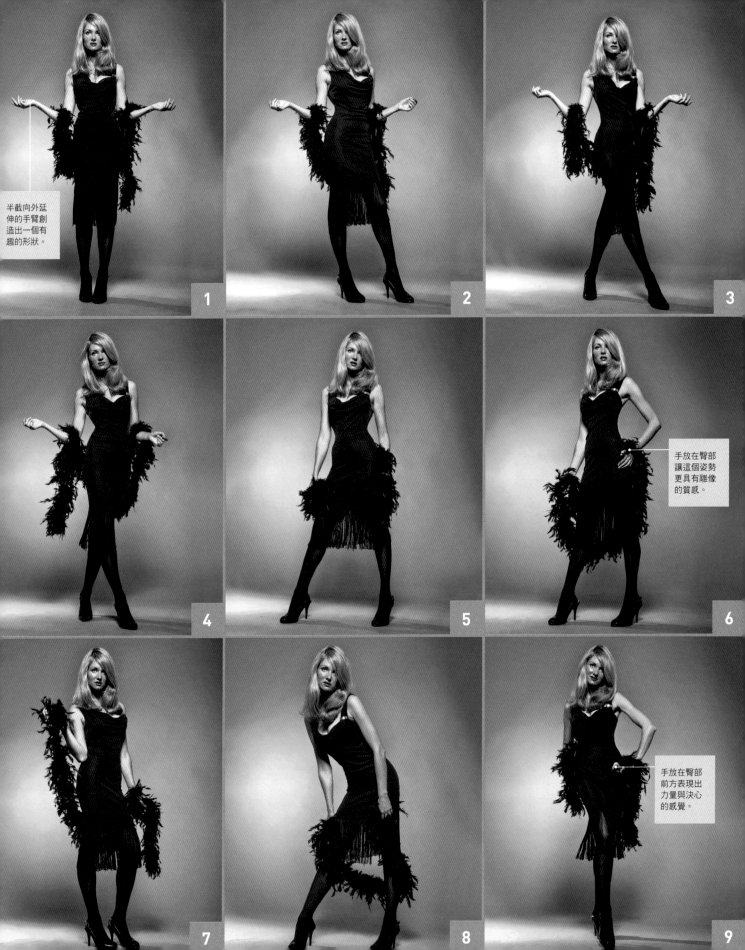

半截向外延伸的手臂創造出一個有趣的形狀。

手放在臀部讓這個姿勢更具有雕像的質感。

手放在臀部前方表現出力量與決心的感覺。

1

2

3

4

5

6

7

8

9

克萊拉・柯普蕾（CLARA COPLEY）

克萊拉來自祕魯的利瑪（Lima），2002年因為拿到西敏寺大學的獎學金而來到倫敦，她現在已經是一位職業攝影師，並曾在由紐約的藝術論壇（Arts Forum）所舉辦的國際攝影大賽中獲得榮譽獎。

相機：
Canon 5D Mark II搭配50mm、100mm，和17—40mm變焦鏡頭。

用光器材：
Elinchrom搭配柔光照、蜂巢，以及兩個反光板和擴散板。

必備工具：
反光板

「在所有的攝影類別當中，時尚攝影是我的最愛，因為它讓我更有創造力，可以將照片從單純的影像紀錄解放出來，並根據自己的靈感和想像力，創造出一種全新的藝術作品。」

拍攝這張照片的時候是陰天，因此我在側面用反光板來增加模特兒身上的光線，以加強服裝的彩度。

這張片拍攝時天氣非常晴朗，我利用一個大型的圓形反光板，將多餘的光線全部反射到背光的模特兒身上，拍出來的結果是一個在自然光的背光下，正面得到正確曝光的人像。

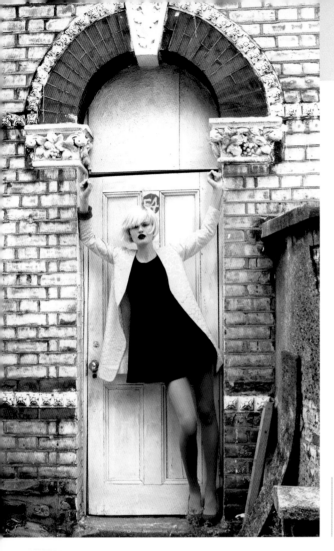

「我的作品都是在敘述女性的偉大之處：聰明、充滿靈性與藝術性、堅強、獨立，以及實現夢想的能力。」

模特兒擺出了令人驚豔的姿勢，非常適合這套服裝和背景的門框。在拍攝這張照片時的光源只有一點點自然光而已。

在這張照片中，我除了使用自然光之外，還在模特兒的左側架了一盞Elinchrom的閃燈，這支閃燈還加裝了柔光罩，就位在模特兒臉部和身體的上方。照片中的律動感則是後來用Photoshop加上去的。

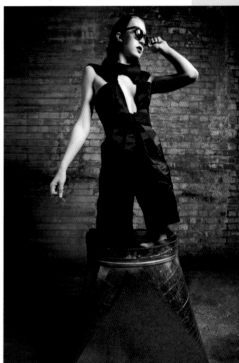

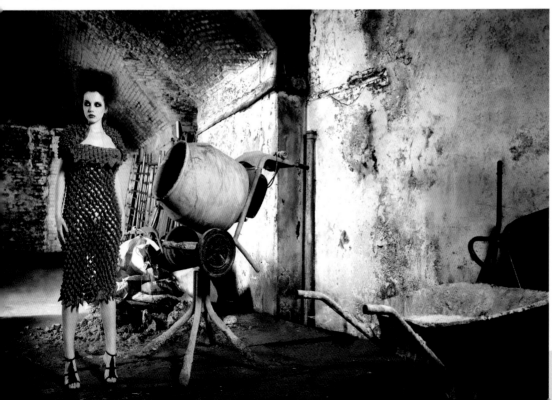

拍攝這張在地窖裡的照片時，我用了兩盞燈，一盞用來打亮背景，另一盞則架在照片中的模特兒左側。

站姿 | STANDING
背面和側面角度（Side and Back Angles）

由於側面和背面的角度特別著重模特兒的姿勢，而非相機的視角，相較於時尚版面上那些千篇一律模特兒正對鏡頭、朝向正前方的照片，這種姿勢會顯得格外醒目。有些服裝的設計就是要從背面或側面才能看到更多有趣的細節，像是那些後領開得很低的深V洋裝或者馬甲束腹常見的精緻花邊就是很好的例子。

模特兒應該將側面和背面的姿勢列為自己常用的熟悉姿勢之一，而攝影師也要避免習於拍攝正面人像的老規矩而裹足不前，我們很容易就會忘記，只要模特兒稍微轉過身，就永遠都有無數其他姿勢的選擇。

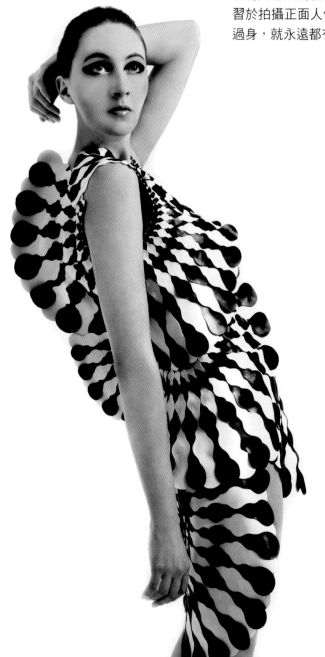

側面聚焦
這張照片拍得很完美，衣服上的黑白圖案在純白的背景下更為顯眼，模特兒的左手高舉過頭，右手則輕柔地自然下垂，吸引著觀者去注視衣服上的每一吋細節。（克萊拉·柯普蕾）

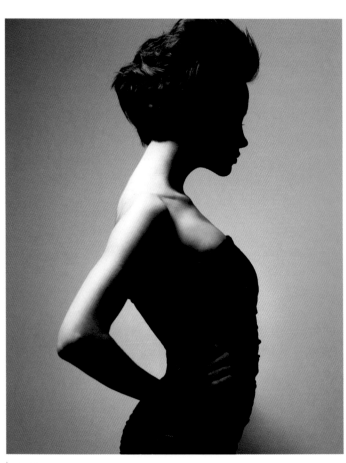

結構完美的側面照
這張美麗的照片有著雕像般的質感，請注意模特兒天鵝般的頸部線條、完美的側影，以及她轉換手肘的角度，使之偏離而非朝向鏡頭的方式，由於照片中的服裝幾乎看不出任何細節，我們可以推斷這張精緻高雅的照片應是為了強調髮型設計所拍攝。（梅耶爾·喬治·維拉迪米洛維奇）

自我保護的姿態
這個側面的角度讓觀者能夠看到模特兒微微彎曲的肩膀線條，而她的手部位置非常優雅，表現出自我保護的樣子，也和肩膀的線條以及臉部表情之間相互呼應。（亞歷山大・史坦納）

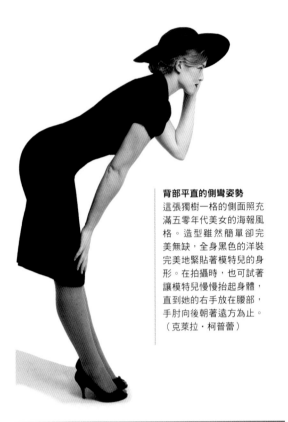

背部平直的側彎姿勢
這張獨樹一格的側面照充滿五零年代美女的海報風格。造型雖然簡單卻完美無缺，全身黑色的洋裝完美地緊貼著模特兒的身形。在拍攝時，也可試著讓模特兒慢慢抬起身體，直到她的右手放在腰部，手肘向後朝著遠方為止。（克萊拉・柯普蕾）

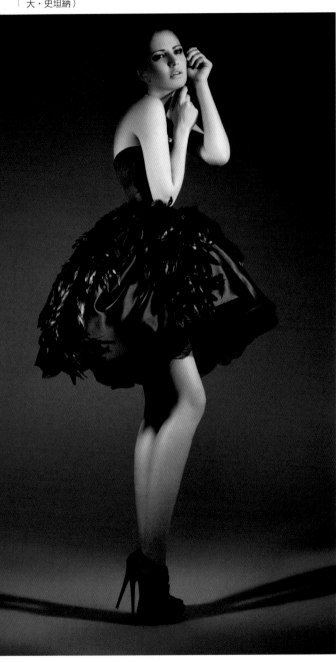

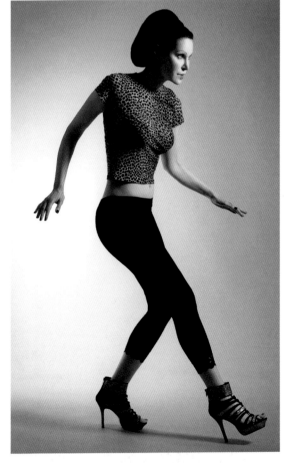

偷偷溜走
這個造型像復仇者聯盟的特務，以她獨特的神祕風格悄悄溜走當中。模特兒的動作就像精心編排的舞蹈一樣，需注意的重點是從腿部到腳部，一直到腳趾頭的位置都需維持整體的優雅。（亞當・顧德溫）

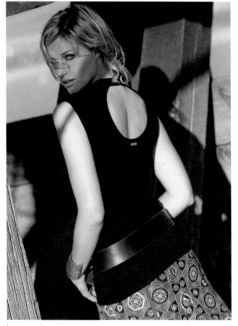

向後一瞥
這個模特兒被攝影師放在一個完美的拍攝場景中,讓陽光剛好打亮了她背後圓形鏤空的衣服細節,也讓陰影保持強烈而深邃的狀態,在此僅需要稍微用反光板補光,甚至完全不需要反光板也可以。(阿諾‧亨利)

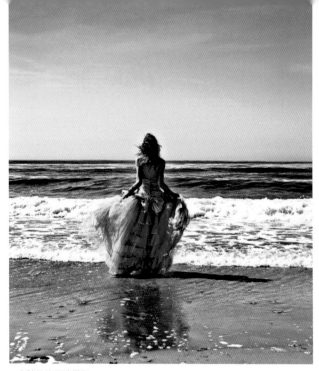

史詩般的環境攝影
這張照片的構圖是一個令人瞠目結舌的組合,其中包含美麗的海洋和湛藍的天空、模特兒堅實而優雅的背部、隨風飛揚的頭髮、對稱的手臂和手部位置,最後再加上一件華麗的洋裝,在海邊的微風中恣意飛舞。(伊莉莎白‧裴琳)

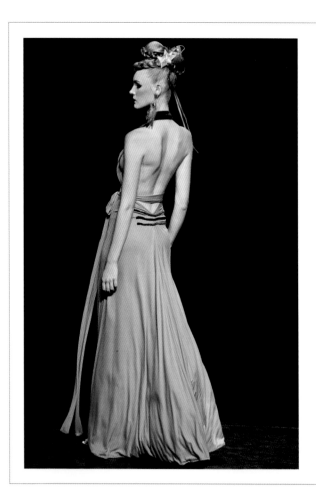

威嚴凜然的姿勢

擺姿解說:
靜靜地站著的模特兒並不重要,其穩重卻造型華麗的姿態才是重點。她的肩膀非常平整,雙手優雅地下垂,上半身微向後傾以及背部大片的鏤空,引導視線集中在洋裝的細節上。

使用搭配:
這件做工精緻的露背洋裝、布料垂墜的質感、誇張的髮型,以及完美無暇的彩妝,都是讓這張照片成為傑出作品的因素。

技術重點:
要拍到一張完全仰賴漂亮的光線和造型的照片,用光集中聚焦非常重要。保持全黑的深色背景可以讓模特兒皮膚的色調更明亮,也能讓視線的焦點集中在光線所突顯出來的布料材質和陰影上。(華威克‧史坦因)

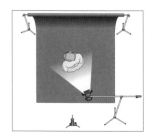

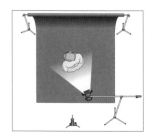

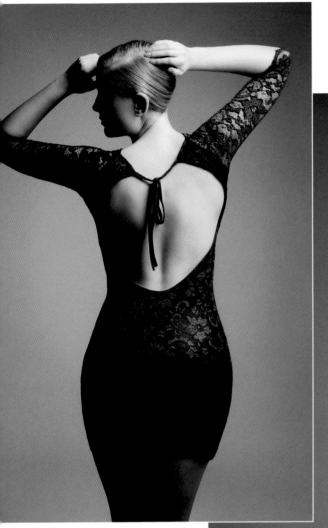

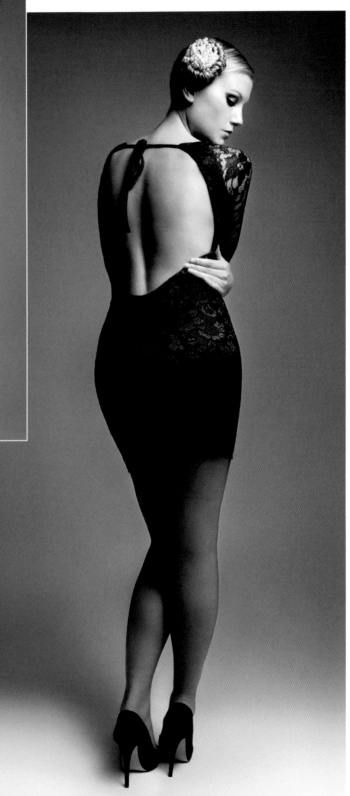

以背部為中心，手臂高舉

在這張照片中，模特兒的手臂所創造出來的形狀讓背部成為視覺的焦點。只要在相機右邊加一個柔光罩或反光傘，就可以創造出不一樣的用光氛圍。記得不要用反光器材，讓左側的背光面保持陰暗，可以讓陰影的色調更明顯。（亞當·顧德溫）

雙手托著身體的姿勢

這個姿勢似乎暗示著渴望某個東西或某個人的情緒。模特兒的眼神朝下，若有所思，而彎曲的左膝則增添了脆弱的感覺，她的背部堅實、色調唯美，而且其充滿曲線美的身體和這張照片的構圖更是搭配得天衣無縫。（亞當·顧德溫）

站姿 │ STANDING

肩膀上方的凝視（Over-the-Shoulder Gaze）

這是為年輕的英國設計師伊莉莎白・史班瑟（Elizabeth Spencer）所拍攝系列的其中一張，肩膀上方的領口既性感又輕鬆地下垂，正是這張照片想要強調的情緒。

精選範例

我非常喜歡這個模特兒的照片。她的右手高舉著將濃密耀眼的長髮抓到後面，展現出一種甜美、矜持而誘人的感覺，而肩膀下垂並略微朝向側面旋轉，創造出漂亮的線條，剛好和性感的衣領相互輝映。那旋轉上半身讓胸部的側面線條更加誘人，又將手以逗趣可愛的方式插在左邊口袋裡，讓手臂的方向就像一個箭頭，指向褲子皺褶的細節。

拍攝序列

這個肩膀上方的拍攝序列，從模特兒的肩膀和背部與鏡頭成九十度的姿勢開始，並拍出側面角度的照片如第一至**第三張**。這個序列從頭到尾都是以放鬆的感覺拍攝，模特兒在眼神的**第二張**和閉起眼睛的第五張，搭配她滑順的一綹長髮，為這個姿勢創造出夢幻般的感覺，但是其他的照片中眼神更為直接，因此也更吸引人。從**第四張**開始，隨著她的右手抬起並將頭髮稍微往後撥，讓這個姿勢的結構更豐富，而且也增添了感官的元素。而第七和**第八張**照片中，模特兒改變腿部位置變成寬站姿，讓她能夠更背向鏡頭，頭部需要旋轉的角度也更大，因此最後產生出這個逗趣可愛的肩膀上方的凝視照。

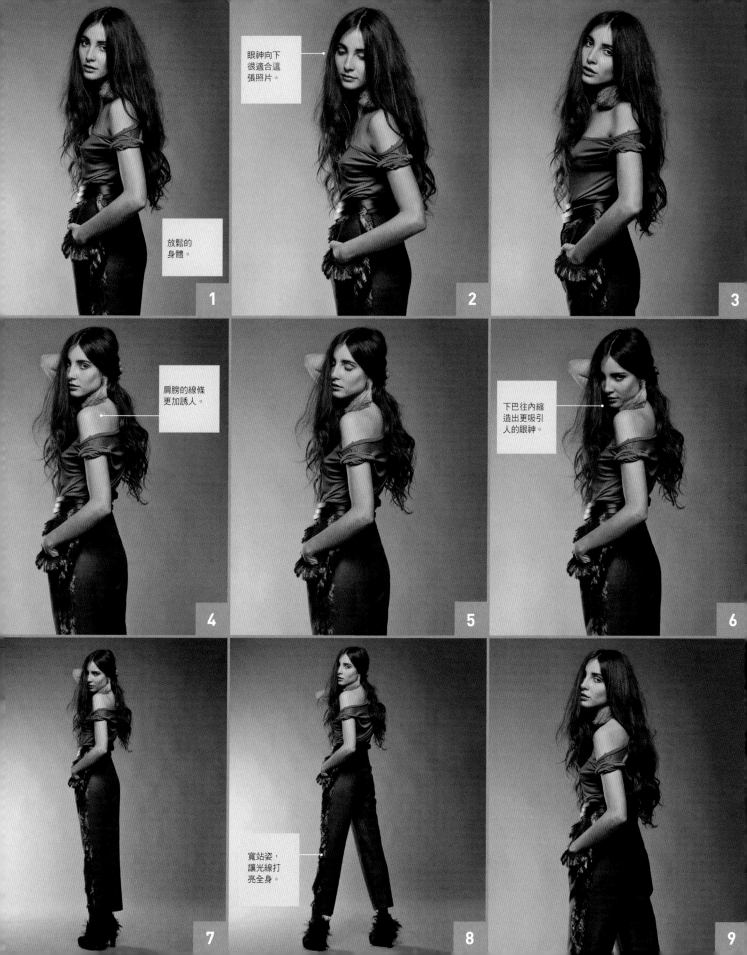

眼神向下
很適合這
張照片。

放鬆的
身體。

1

2

3

肩膀的線條
更加誘人。

下巴往內縮
造出更吸引
人的眼神。

4

5

6

寬站姿，
讓光線打
亮全身。

7

8

9

站姿 | STANDING

背對鏡頭（Back to Camera）

這個姿勢並不常用，但有時候需要展示服裝背後的細節時卻又不可或缺。在這個拍攝場景中，最大的挑戰是要吸引觀者遍覽這個姿勢，卻不能看到模特兒的臉，或者要找到一個方法讓模特兒露出臉部卻不會破壞姿勢。

精選範例

這張照片含蓄地展現了模特兒下背部性感的線條，同時又讓觀者清楚看到褲子正反面的摺邊細節。如果模特兒正面對著鏡頭，我們就看不到這件透明上衣的寬大袖口這個重要的細節，而模特兒的手剛好放在褲子正面的口袋上方，以彎曲的手肘創造出強烈的角度，和這套服裝整體的感官效果形成對比。

拍攝序列

第一張雙腿直立的姿勢，是拍攝站姿序列時非常合理的開始。接著模特兒開始放鬆身體，在**第二張**將重心移到左邊，**第三張**再多一點，然後一直下去。雖然我喜歡她在**第四張**裡纖細雅致的手臂和手部線條的形狀，但是**第五張**她的身體向後轉到四分之三，讓手臂看起來短一點效果也不錯。第七、**第八張**和範例圖片很相似，她的臉部向後轉到肩膀的位置加上她的表情，效果很強烈，但是手肘看起來不像範例圖片那樣放鬆，因此照片中的眼神看起來就少了一點慵懶的感覺。

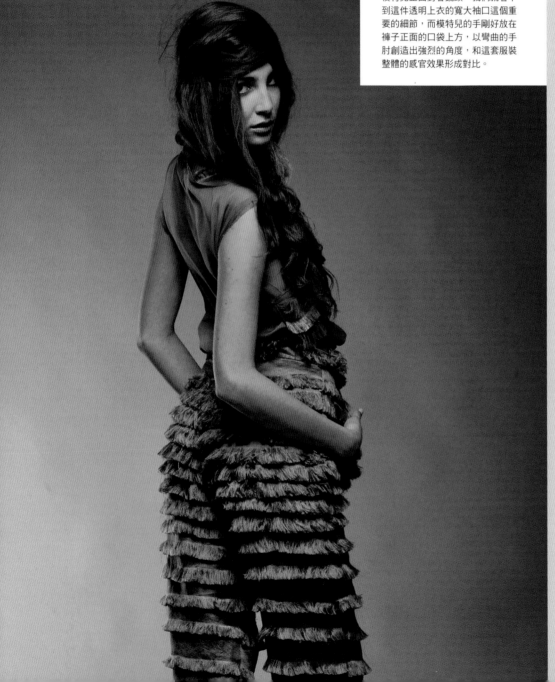

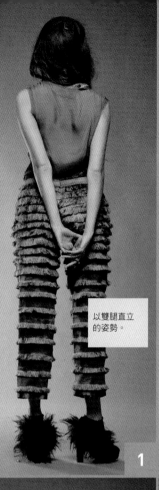

以雙腿直立的姿勢。

1

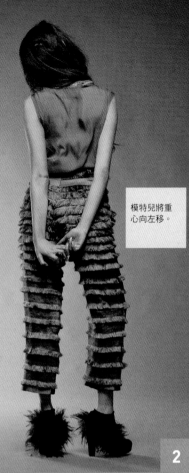

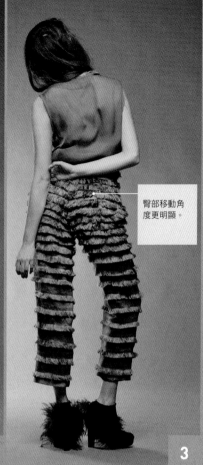

模特兒將重心向左移。

2

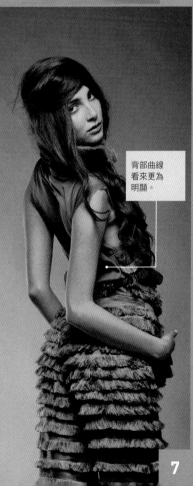

臀部移動角度更明顯。

3

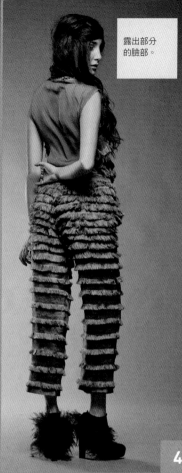

露出部分的臉部。

4

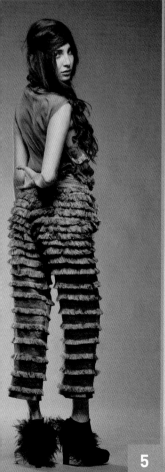

5

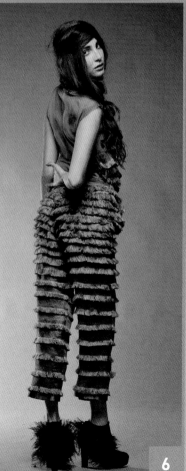

6

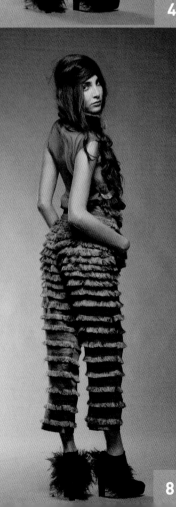

背部曲線看來更為明顯。

7

8

羅德瑞克・安格爾（RODERICK ANGLE）

對羅德瑞克影響較深的攝影師有大衛・林區（David Lynch）、大衛・柯能堡（David Cronenberg）、赫穆特・紐頓（Helmut Newton）、以及他的師父大衛・拉切貝爾（David LaChapelle）。他曾為包括《Spin》、《Black Book》、《Surface》、《Details》、《Citizen K》、《Studio Voice》等雜誌，以及索尼（Sony）、百家得蘭姆酒（Bacardi）、卡文・克萊（Calvin Klein）等知名品牌拍攝圖片。

相機：
Canon 5D Mark 2、Mamiya RZ67、Mamiya Leaf數位機背、寶麗來（Polaroid）600 SE

用光器材：
Broncolor以及Profoto閃燈

必備工具：
情緒版（moodboard）、素描簿、手機、5D II

「我習慣在一開始拍攝的時候就規劃好清楚的故事或概念，然後讓情節自然發展。拍攝的場景、模特兒和事前準備，都是拍攝過程中創造各種可能性的重要因素，當拍攝的時候，我要拍攝到模特兒最好的角度和最棒的表情，我需要她自然地表現自我，而不要表現出她認為我希望她呈現的樣子。其實只要選角對了，這些事都會自然發生。時尚攝影特別具有挑戰性的原因在於，你會需要模特兒表現出最好的角度，才能將衣服的細節和剪裁更清楚地表現出來。

這組作品是在棕櫚泉（Palm Springs）的沙漠中拍攝的，我想要表達的感覺是一個孤獨卻堅強，而且自信昂揚的女性，於是我帶著幾台不同的相機跟著模特兒走，然後不停地拍。她從來就不知道我何時何地會按下快門，因此並沒有太多機會認真擺姿勢，這種情況就完全符合我想要的感覺。」

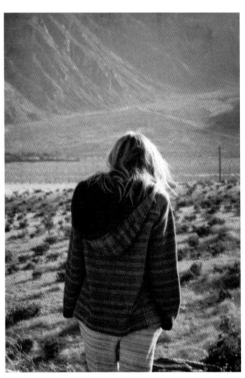

這是當天拍攝的照片中我最喜歡的一張，可以看出有好多不同質地的紋理彼此交疊衝撞。這張照片也會讓我思考如果身在其中，站在那個地方看著那片風景會有什麼感覺。而且因為看不到模特兒的表情，照片中就沒有明顯的視覺焦點，必須靠自己想像出視覺的焦點，我非常喜歡這樣。

向前走的動作不但是這個系列的重點，也反映了故事的主題：沙漠中的漫遊者，一個意志堅定的女性。從背後拍攝的照片也是同一個系列，而且由手臂的形狀構成了有趣的幾何線條，也同樣表現出放鬆的姿勢。

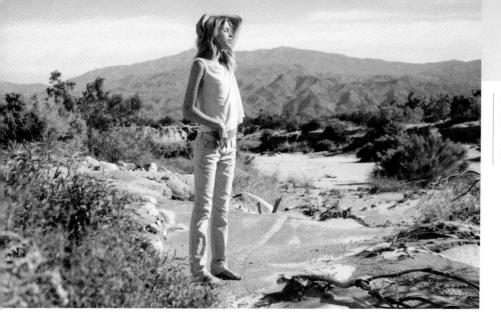

我認為這張照片能達到效果就是因為模特兒的姿勢。她看起來非常放鬆，而且和環境融為一體，其構圖的成功之處則是因為她的手肘所形成的幾何形狀，看起來像漂浮在沙漠中一樣。

「做一個好攝影師就像在辦一場很棒的晚宴派對，你必須事前就先強調出主題的細節，而當派對開始的時候，就必須放鬆，然後好好享受。」

我從山坡下往上拍攝模特兒以強調她的身高和身材，這個姿勢則是在她行進中所拍攝下來的。

這張照片是我趁模特兒換衣服的時候所抓拍的自然瞬間。

布里・強森（BRI JOHNSON）

布里是一位定居紐約市的攝影師，專精於美型廣告和時尚攝影。她的影像風格混合了幻想與現實，但同時又有俐落美麗的畫面。

相機：
Canon 5D Mark II

用光器材：
自然光

必備工具：
85mm 1.2 鏡頭

「我幾乎都只拍女性，因為我深為女性的美麗、身體線條和性格所著迷。而又因為我是女性，也許比男性攝影師更能夠讓模特兒放鬆，而且在不同的層次上和她們產生共鳴。在拍攝的過程中我最喜歡的部分就是把剛拍好的照片拿給模特兒，然後看她們興奮喜悅的樣子，這種氣氛就會讓接下來的拍攝更順利。我致力於拍攝出能夠引起情緒和忌妒心的美麗照片。通常會把景深拍得很淺，利用模糊的背景創造出神秘感和幻想風格，同時讓模特兒成為照片中最重要的焦點。」

律動確實有助於表現照片中隱含的想法。這張照片以芭蕾為主題，靈感來自電影《黑天鵝（Black Swan）》，以讓模特兒的姿勢表現得稍微誇張一點，來助於強調芭蕾這個主題的意涵。

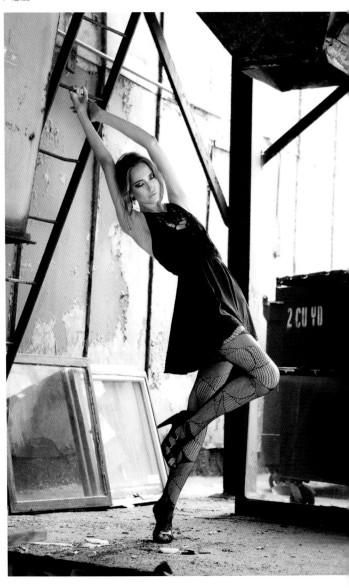

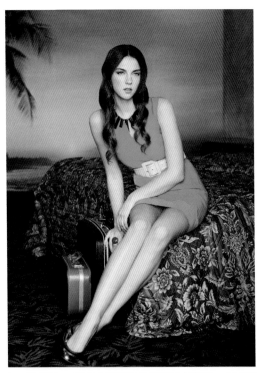

一般說來，我不會讓模特兒看起來很無聊，但是既然這張照片的靈感來自電影《愛情不用翻譯（Lost in Translation）》，就很適合這樣表現。讓模特兒坐下來，採取一個身體傾斜的舒服姿勢，既讓這張照片充滿放鬆的感覺，也讓模特兒能專注在表現臉部表情上。我通常會要求模特兒雙唇微張，更去加強那種自然的感覺。

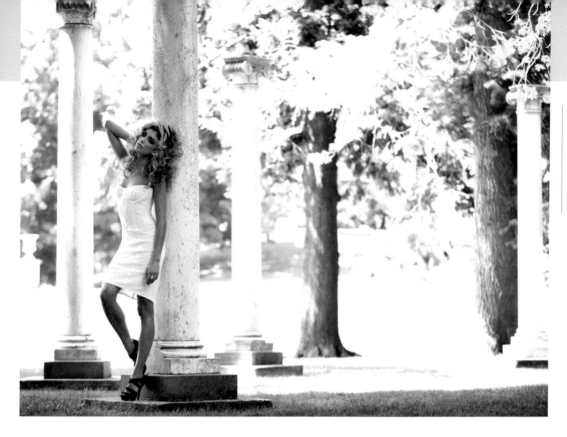

模特兒的姿勢在照片中可以非常活潑生動。像是這張照片中柱子的筆直僵硬，和模特兒曲線畢露的姿勢形成明顯對比，不僅讓照片增添了趣味的成分，也創造了氛圍和情緒。

我都是用2.8釐米或甚至更淺的景深拍攝，如果要將模特兒和背景清楚區分的時候，也會嘗試用我能找到的最長焦段來拍攝，那是因為我希望讓模特兒看起來更凸出，而且背景更加虛化。在這張照片中，旋轉中的遊樂設施模糊在背景中，因此焦點就會集中在前景的模特兒身上，整體感覺主要是想挑起某些情緒，或者是對美的敬畏感。

「我試著盡可能用最美麗和最自然的方式來拍攝女性。」

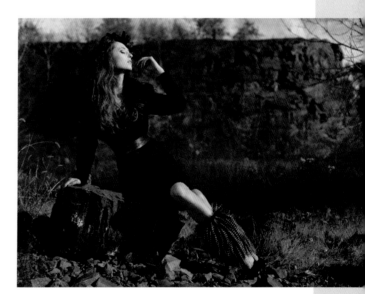

模特兒的姿勢永遠是最重要的，一個姿勢不只會成就或搞砸一張好照片，更必須盡力表現服裝。在這張照片中，模特兒非常有意識地去刻意呈現整套服裝的每個部份。

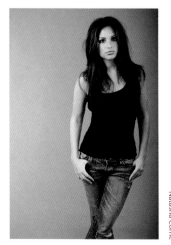

Natasha Corne

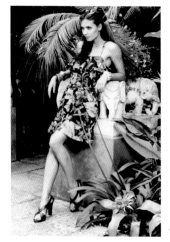

Eliot Siegel

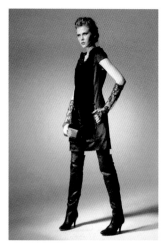

Crystalfoto

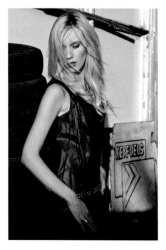

Nick Hyland

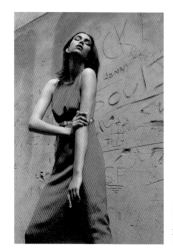

Claire Pepper

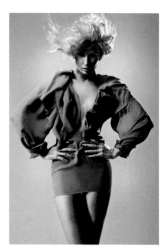

Conrado

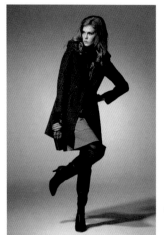

Crystalfoto

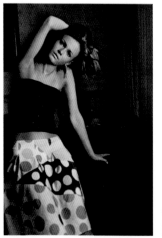

Conrado

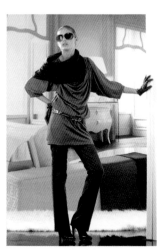

Hifashion

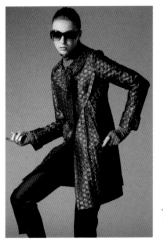

Crystalfoto

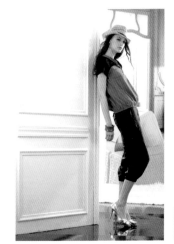

Hifashion

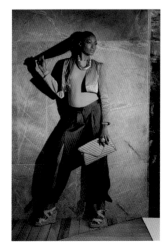

Angie Lázaro

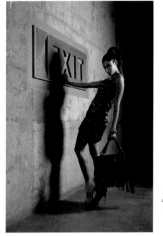

Angie Lázaro

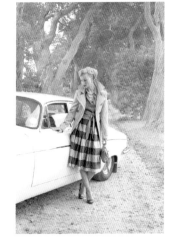

Angie Lázaro

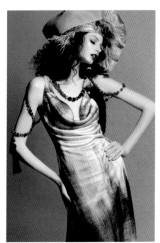

Yulia Gorbachenko

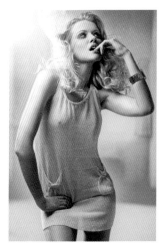

Conrado

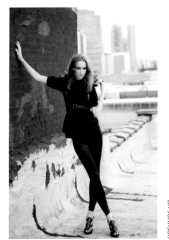

Bri Johnson

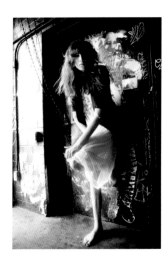

Elizabeth Perrin

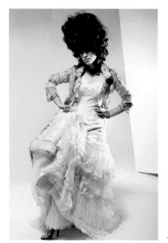

David Leslie Anthony

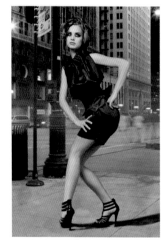

Yaro

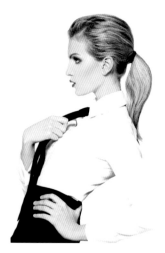

Kasiutek

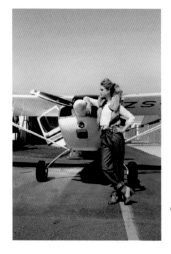

Angie Lázaro

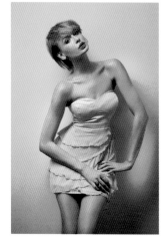

Conrado

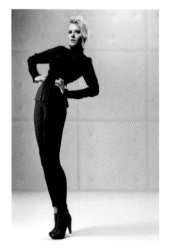

Conrado

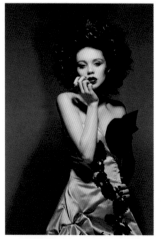

Alex MacPherson

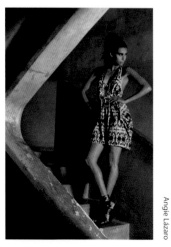

Angie Lázaro

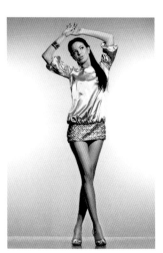

Kulish Viktoriia

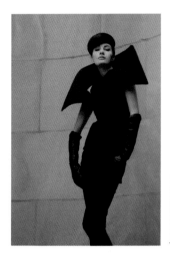

David Leslie Anthony

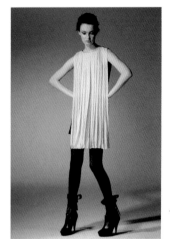

Crystalfoto

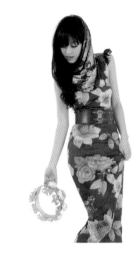

Hannah Shave

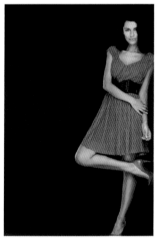

Yuri Arcurs

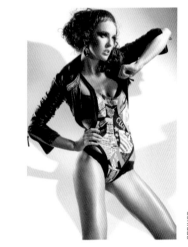

Conrado

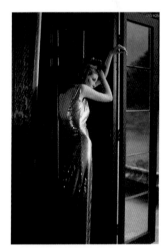

Eliot Siegel

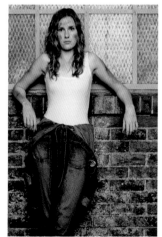

Nick Hyland

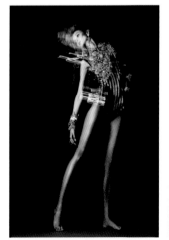

Yulia Gorbachenko

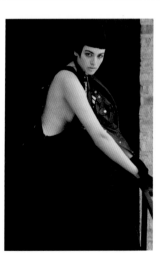

David Leslie Anthony

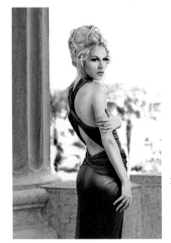

Apple Sebrina Chua

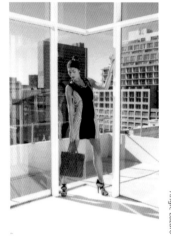

Angie Lázaro

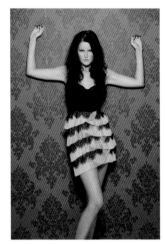

Andreas Gradin

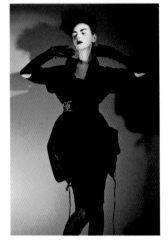

David Leslie Anthony

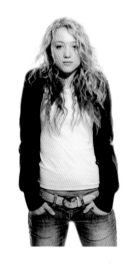

Eliot Siegel

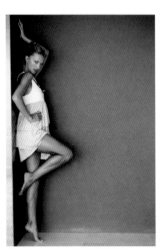

Yuri Arcurs

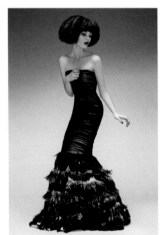

Alex MacPherson

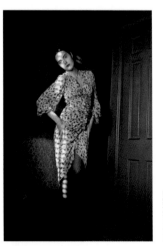

Elizabeth Perrin

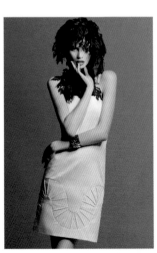

Yulia Gorbachenko

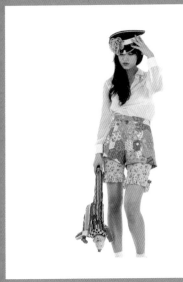

Hannah Shave

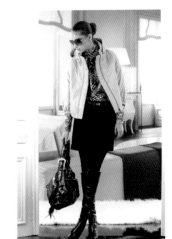

Hifashion

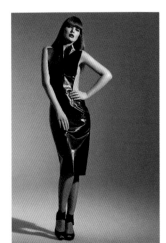

Alexander Steiner

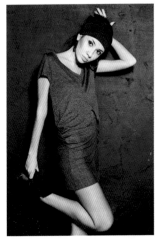

Dpaint

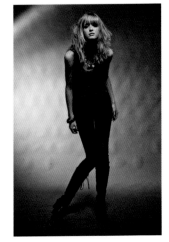

Eliot Siegel

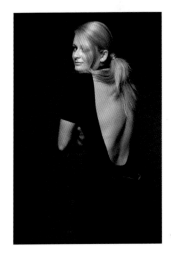

Eliot Siegel

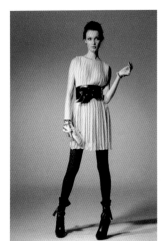

Crystalfoto

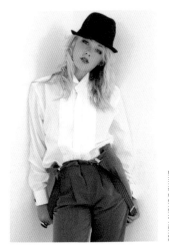

Emma Durrant-Rance

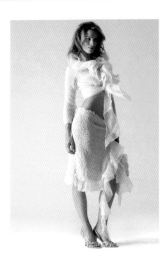

Eliot Siegel

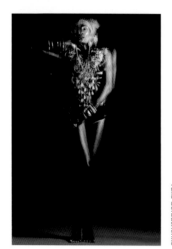

Yulia Gorbachenko

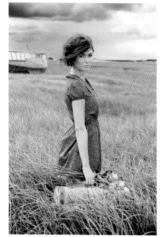

Paul Fosbury

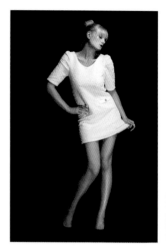

Adam Goodwin

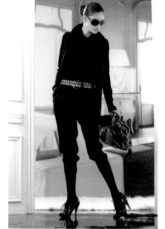

Hifashion

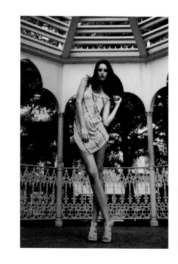

Yulia Gorbachenko

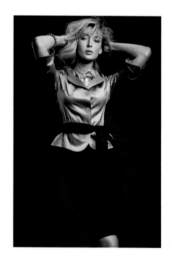

Conrado

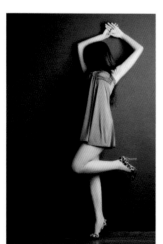

Perov Stanislav

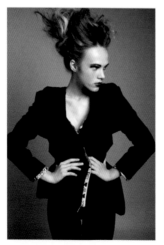

Warwick Stein

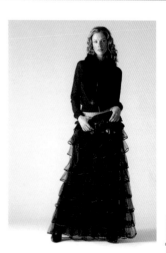

Eliot Siegel

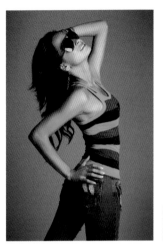

Jason Stitt

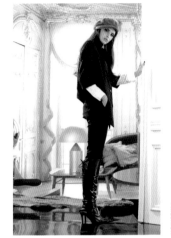

Hifashion

Eliot Siegel

Bri Johnson

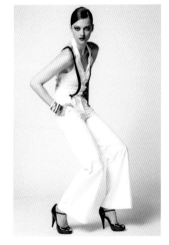

Ontario Incorporated

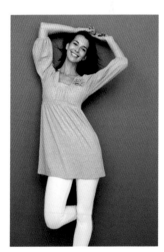

Yuri Arcurs

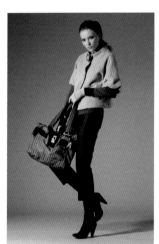

Crystalfoto

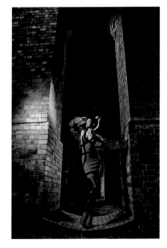

Konstantin Suslov

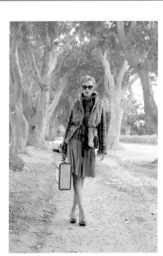

Angie Lázaro

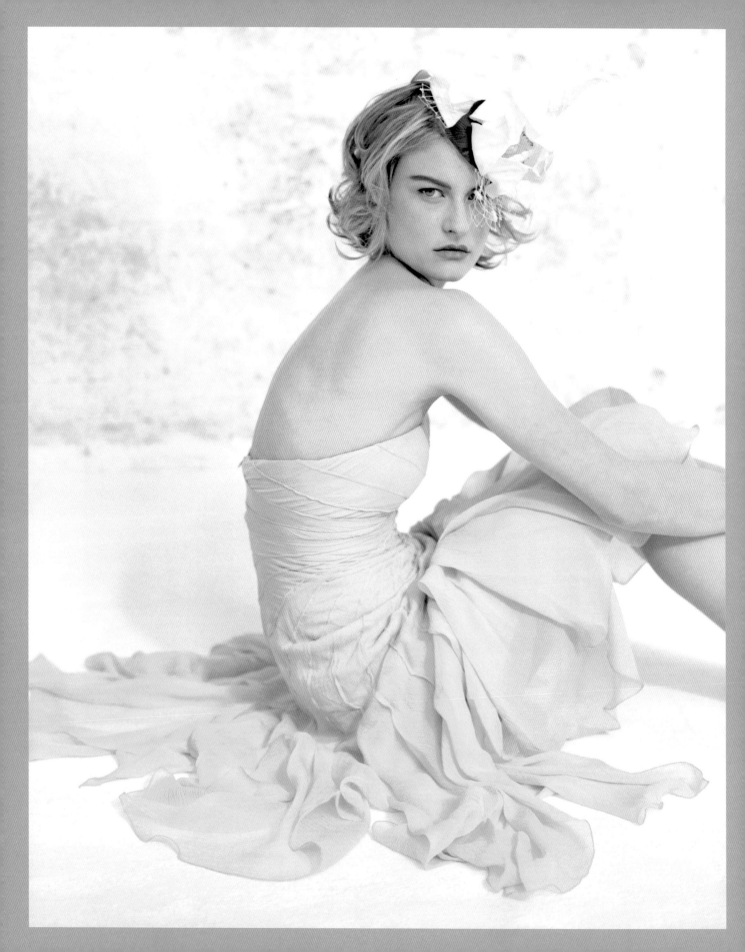

Sitting

坐姿

只要讓模特兒找個地方坐下,馬上就可以讓她們在鏡頭前感到放鬆。坐姿在時尚雜誌上是很常見的姿勢,而且和站姿及其他姿勢的感覺都完全不同。不過要時時謹記的是,坐姿的造型設計必須謹慎考慮,因為從觀者角度來看,以坐姿呈現的服裝看起來很可能是怪異而醜陋的失敗之作。這一節共分為五個部分 — 家具、地板/地面、臺階/階梯、戶外,及「其他」坐姿(這個其他是用來證明,實在有太多道具、姿勢和場景設計可以利用) — 而每一種坐姿對職業攝影師來說都有不同的優點和難度。

弓起背部的側面坐姿
如果想要把一張商業攝影作品變得古怪有趣,弓起背部的姿勢是絕佳的選擇。過曝的背景可讓觀者的視線集中在模特兒身上,而且她的眼睛色彩飽和,也讓觀者的注意力又進一步集中在臉部。在這照片中,她的眼神和表情看起來非常嚴肅,和質感輕盈的衣服形成對比。(漢娜‧瑞德蕾—班奈特)

安姬・拉薩洛（ANGIE LÁZARO）

安姬是一位定居南非的攝影師，曾獲得許多獎項；她拍攝的作品包括時尚雜誌、雜誌封面、名人、藝術家、演員及人像攝影。她覺得自己非常沉迷於拍攝瞬間所捕捉到的魔法、迷幻，和錯覺之中。

相機：
Canon EOS 5D和EOS 5D Mark II

用光器材：
Elinchrom或Profoto Pro 7B電池組，以及各種用光工具

必備工具：
完全充飽的備用電池

「時尚是一個光彩奪目的領域，而且每個模特兒都會帶來誘惑、深邃，甚至是冷漠高傲的態度，也為影像增添許多視覺效果。時尚攝影是最富創造力的攝影形式之一，讓我可以和一個有效率的團隊工作，在這個團隊中，專案簡報、拍攝場景、服飾和模特兒等各項因素，都會決定我和模特兒之間的相對位置，和拍攝所需的用光方式。拍攝坐姿最大的挑戰在於肢體看起來會變短、意外的變形或看不清楚等，所以當模特兒採取坐姿或斜靠的時候，身體一定要表現出向外延伸或充滿力量的感覺，而攝影師也必須了解細微的肢體語言，才能捕捉到模特兒的生命力、情緒和本質。」

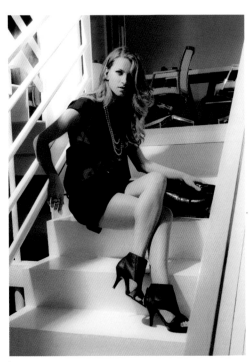

這張照片選自一組以辦公室服裝為主題的時尚攝影系列，拍攝地點是在一家廣告公司。我把模特兒放在白色的階梯上，並且用側面打光創造出劇場般的效果。模特兒的眼神剛好避開鏡頭，但是反射在她眼中的光線卻會吸引著觀者，激起想進一步探索的好奇心。這個姿勢傳達出她看起來很放鬆好像在休息，又像是馬上就要起身走人一樣的矛盾訊息。那向前傾的肩膀、傾斜的頭部，和靠在欄杆上的手，更讓這個姿勢多了一點不尋常的急迫感。

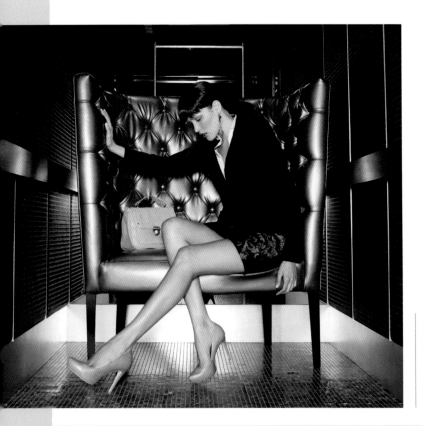

這張照片的重點在於將服裝的各種基本元素放在一起，但仍然可表現出光彩耀眼的樣子。我把一個小型柔光罩放在與金色高背椅呈九十度的位置，以創造出均勻的光線和椅背的圖案線條。讓模特兒側坐在椅子上，不僅填滿了整個空間，其身體傾斜、腿部延伸的方式和頭部的角度都充滿活力與動感，最後再用右手臂穩住整個姿勢。雖然她被椅子包覆著，但是這個姿勢仍具有動態和生命力。

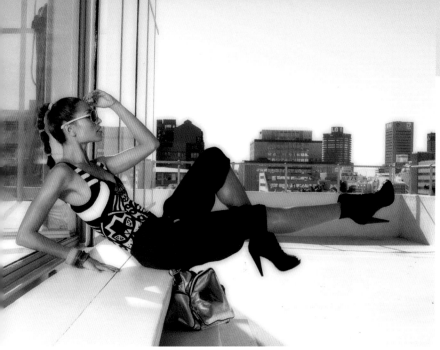

「我就是要讓觀者的眼神被
這幻想的畫面吸引，並且持
續地被迷惑而神魂顛倒。」

在這張以一九二零年代為創作靈感的時尚
攝影中，我將模特兒放在吧台上，並以一
盞聚光燈用來強調她的臉部，另一盞則從
右後方突顯細節。這個姿勢的可看之處來
自她脊椎向上延展所產生的曲線，其右肩
向後並向下拉，也讓身材更玲瓏有緻。這
種「推拉效果」用在模特兒的姿勢上會讓
觀者心理產生預期效果，也說明了時尚其
實就是一種說故事的方式。

這張照片示範了開放式階梯的拍攝，與常見的方式截然不同，是一張展示運動服
的時尚攝影照片，而拍攝這張照片的挑戰在於要在畫面中表現動態感。我用一個
大型柔光罩來打亮模特兒，同時也保留了陽光所造成的有趣陰影。這張照片的動
感在於模特兒以階梯頂端的邊緣為支點，將腿向外延伸，與她的右手形成平衡。
而隨著她撐起身體，其頸部跟著向上提昇，讓整個姿勢看起來更有延伸感，也更
具緊繃的力量。

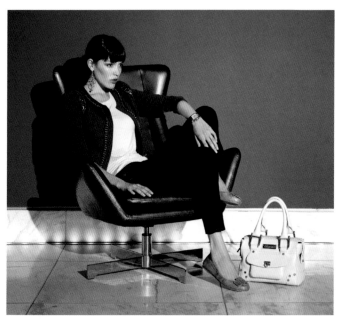

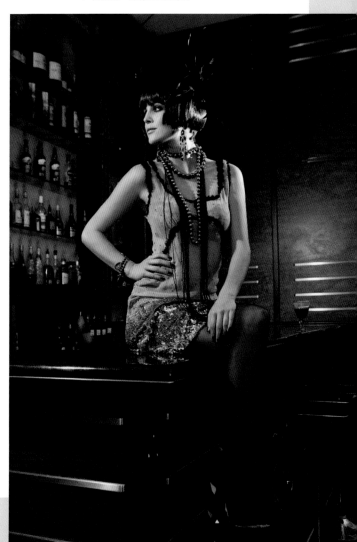

這張照片的精采之處在於聚光效果與陰影。我用束光罩從二十三英呎（7公尺）
遠的地方打光，但因為這張古銅色的旋轉椅在平滑的灰色牆壁前看起來有點
平，我將閃燈架到兩倍的高度，使影子向下並向後延伸以展現地板上的燈光，
而且也讓模特兒看起來更向前突顯出來。這個模特兒腳掌前緣，和她專注的眼
神所形成的連結，彷彿也凝結了這個動作的瞬間。

坐姿 | SITTING

家具（On Furniture）

對攝影師和時尚造型師來說，坐在家具上比坐在地板上簡單，而且坐在家具上的服裝垂墜感比坐在其他地方都輕鬆自然，當然也省去許多讓工作團隊苦惱的麻煩。對模特兒來說擺姿也會比較簡單，第一個原因是比較舒服，第二是家具可以當道具使用，讓模特兒的手、腳、手臂和腿都能有事做，如果坐在地板上，相對來說就沒有這些發揮空間。

從傳統的扶手椅到高級精緻的貴妃椅；從吧台的高腳凳到大眾交通工具的座椅，家具本身對攝影師想傳達的整體造型和氛圍有重要的影響。不妨多考慮一下可以如何利用這些東西，來表現你和模特兒想要的感覺。

捲起身體坐在腳上
模特兒在陰暗的背景和周圍裝飾華麗的負形空間（negative space）前擺出一個情緒強烈的姿勢，創造出直接而且大膽的感覺。攝影師刻意將模特兒擺在畫面右邊的位置，讓照片可以符合雜誌兩倍行距的版型。（艾咪·鄧）

將室外風景融入室內
閃閃發亮的彩色蝴蝶融入城市夜色的背景中，加上來自不同區域的光源，有些聚焦在模特兒身上，有些則落在她的身邊，創造出夢幻般的氛圍。打在她頭頂上的光線在左顴骨和腿部下方產生陰影，讓觀者的視線可以順著這些修長輕盈的線條欣賞照片。（亞當·羅威爾）

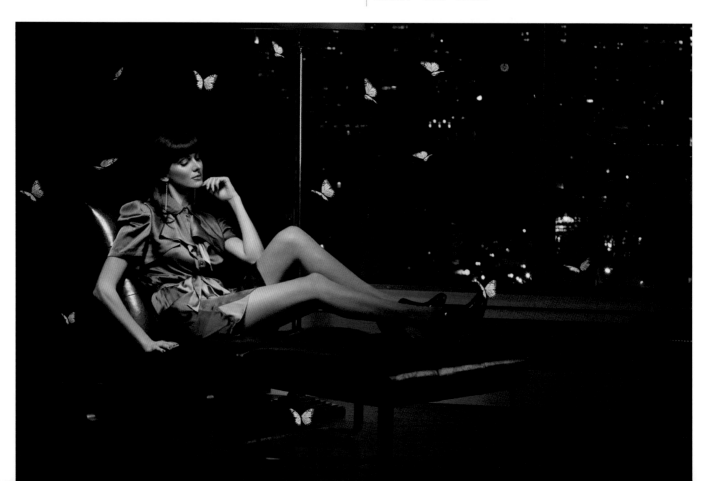

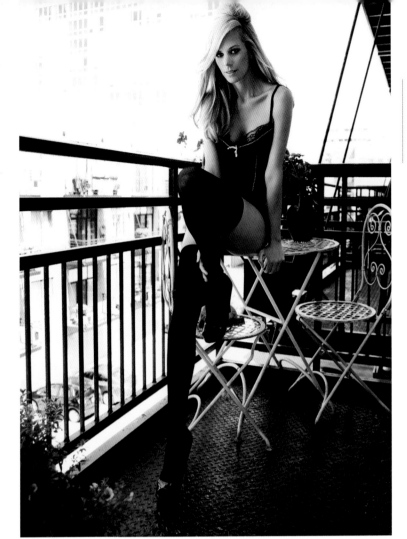

城市裡的陽台
模特兒的姿勢讓鎖骨變得更明顯，也吸引觀者的視線集中在她的臉部。由手臂和腿部所形成筆直且緊密的線條讓她的身材看起來更加修長。她也利用單腳靠在桌子邊緣的姿勢，成功避免了大腿上方看起來會變大的問題。（大衛‧萊斯利‧安東尼）

描繪飽和的色彩
光線對著靠近頭部的位置直打，不但讓視線的焦點集中在模特兒的側影和高雅的洋裝上，也讓她的四肢看起來光澤閃亮。再加上暖色濾鏡讓她的膚色看起來更飽和、色調更暖，使照片充滿感官的吸引力。（艾咪‧鄧）

模特兒利用這個不常見的腿部交疊姿勢，搭配她坐在上面的破舊長椅，讓這張照片更有味道。而且要不是她隨風飛舞的頭髮製造出動感，這張照片看起來就會是一幅靜態的影像。即使用了黑白濾鏡，照片中看起來還是暗示著實際上偏冷的色彩，但確實會讓這張視覺效果已經很強烈的照片又加上嚴肅而引人入勝的感覺。（傑克‧伊姆斯）

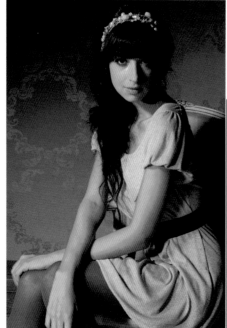

經典的人像攝影姿勢

眼睛視線向下或甚至閉上眼睛的方式，在彩妝和和化妝品廣告的用途很廣，幾乎可以讓任何照片增加夢幻般的質感，尤其搭配暖色濾鏡效果更好。從低角度拍攝能讓模特兒的腿看起來更修長，身材看起來也高一點，這是一個拍攝經典且優雅人像攝影的完美姿勢。（Crystalfoto圖片社）

高角度的半面光

模特兒的身體微微向前傾，讓這個姿勢看起來更高而且更吸引人。使用銀色反光傘即能改造這個強烈而討喜的光線，不但能讓模特兒的輪廓更明顯，也可讓她的臉一半被打亮，同時另一半又有漂亮的陰影。拍攝這張照片時，相機的角度相對來說會比較高。（Crystalfoto圖片社）

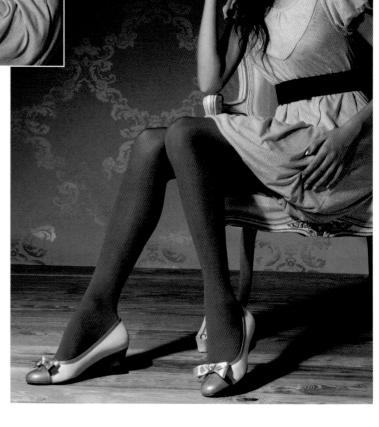

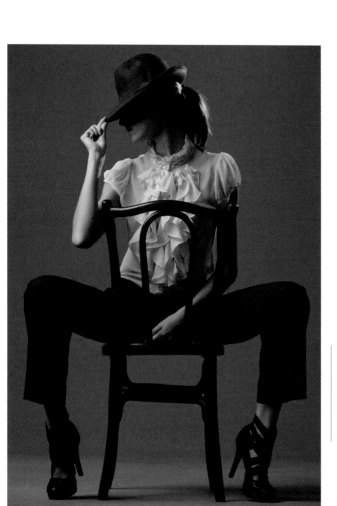

對稱姿勢的變化

對稱是一種視覺效果很強的工具。這個姿勢很容易利用鏤空的椅子改造，只要確定模特兒坐在椅子正中央，就能創造出非常吸引人的效果，同時，架在上方高處的柔光照則會產生陰鬱的情緒氛圍，而帽子遮住了模特兒的臉，似乎暗示著這個女性有著致命的吸引力。（Edw）

動態的斜靠姿勢

模特兒利用她核心肌群的力量創造出這個具有動感的姿勢。直無反光的單一頭部打光可突顯出她臉部和身體的色調,不過當模特兒很瘦的時候,要特別謹慎使用。模特兒的右手扶著腳跟,讓她的身體創造出具有連續性又具有美感的形狀。(艾咪·鄧)

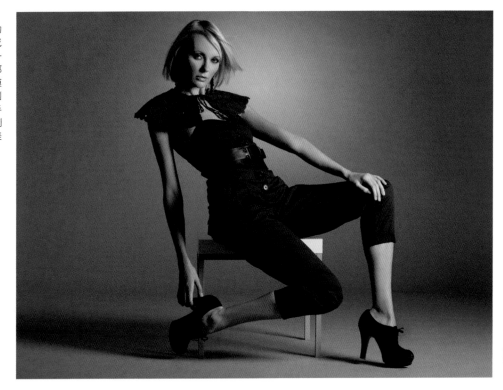

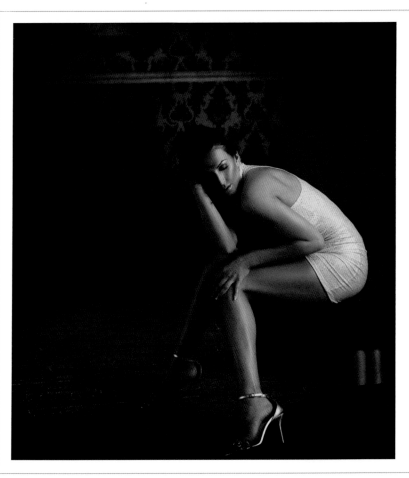

撩人的角度

擺姿解說:

這個姿勢散發出性感的味道,但是模特兒膝蓋的擺法卻又讓這張照片保持著端莊的氣質。而她將臉部轉向光源的方向,也讓她全身分成明亮與陰暗的兩邊。

使用搭配:

這個姿勢雖然火辣,但並沒有太超過,也適用於多數的服裝,但特別推薦緊身牛仔褲搭配高跟鞋。

技術重點:

利用寬廣且陰暗的負形空間,搭配從相機右側打光,就能創造出引人入勝的效果。由於地板和背景都是陰影,視覺焦點自然完全集中在模特兒身上。(Conrado圖片社)

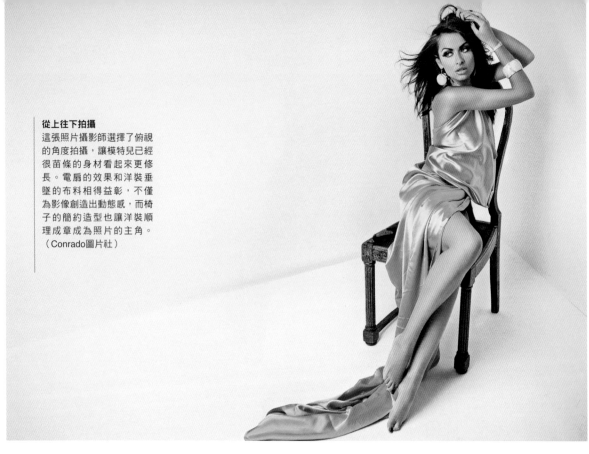

從上往下拍攝
這張照片攝影師選擇了俯視的角度拍攝，讓模特兒已經很苗條的身材看起來更修長。電扇的效果和洋裝垂墜的布料相得益彰，不僅為影像創造出動態感，而椅子的簡約造型也讓洋裝順理成章成為照片的主角。（Conrado圖片社）

靠牆放鬆的姿勢
當模特兒坐在硬物的表面時，要謹記一條簡單的規則，大腿上半部看起來會變粗，而且會出現正面看不見的壓痕，因此你可以讓模特兒像這張照片中一樣，使臀部盡可能坐在靠近家具的邊緣。這張照片中大量的白色則讓模特兒腿上的長統襪變得更顯眼。（Coka）

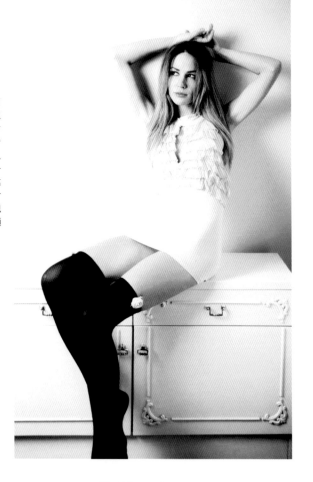

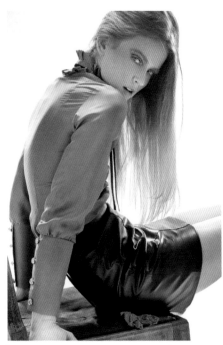

背部曲線
這張照片的重點就在模特兒彎起背部，由深色衣服的線條所構成的新月形狀，這個姿勢同時也讓白色光從畫面中央穿過她的頭髮閃耀而出，這是非常聰明的對比應用。（Conrado圖片社）

有支撐的半站姿
模特兒一邊屁股坐在椅子上，手臂同時靠著椅背上方，
利用椅子作為支撐讓她能夠向前傾，因而產生了這個有
趣的形狀。（大衛·萊斯利·安東尼）

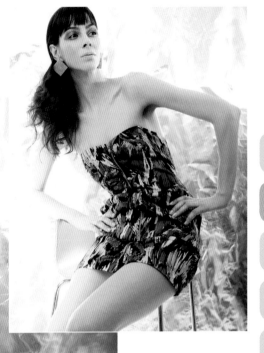

高坐姿
吧台凳或高腳椅能夠拍出很
棒的照片，因為模特兒的身
體自然會被拉長，而且能夠
露出整個腿部並向外延伸。
吧台的高腳凳很適合搭配腳
部鴿趾的姿勢，模特兒還可
以由此變化出許多意想不到
的各種姿勢。（大衛·萊斯
利·安東尼）

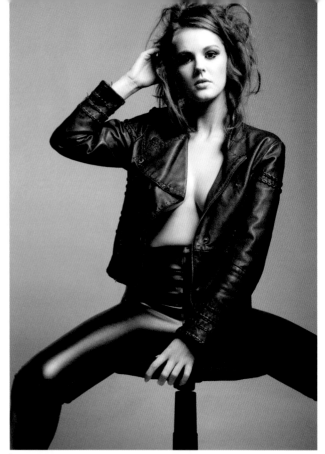

就是性感
一張可調整高度的凳子是每個攝影棚都隨手可得的必備家具。刻意選擇的黑白風格,以及俐落的皮衣皮褲,都讓這張照片整體的感覺更加簡練。(華威克·史坦因)

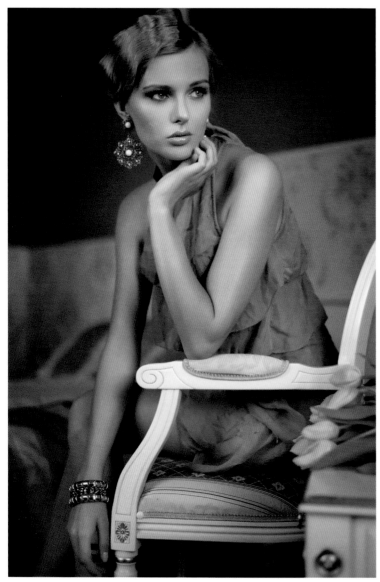

造型獨具的優雅姿勢
精準的髮型、彩妝和整體造型重現了這個早已走入歷史的復古造型。這件衣服雖然沒有模特兒那麼獨特亮眼,但是有時候照片的氣氛比實際去詮釋這件洋裝更重要。(Conrado圖片社)

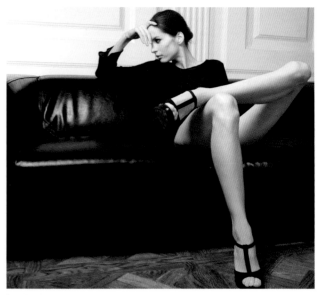

完全聚焦在腳上
這是一個很適合用在鞋類廣告的精采姿勢,模特兒擺得非常刻意,但是又假裝得好像沒有意識到自己在做什麼一樣。攝影師將畫面下緣裁切到鞋子的腳尖處,使觀者的視線直接被吸引到腳尖的地方,完美地達到廣告鞋子的目的。(塞爾吉·柯法雷夫)

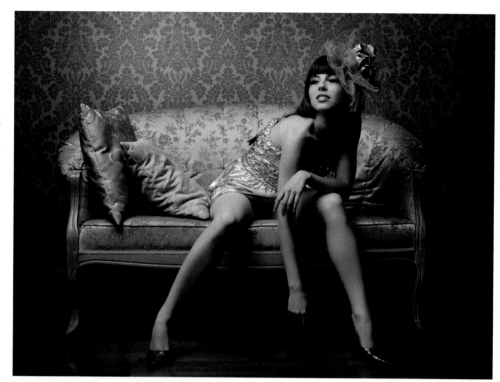

衝突的圖案
壁紙和沙發圖案的差異為這張圖片創造了有趣的對比，同時沙發閃亮的金色調和壁紙的陰暗，以及模特兒身上那件衣服更深的金色和光澤也都加強了這種對比效果。（Miramiska，本名娜德茲達・瓦希莉耶娃）

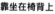

靠坐在椅背上
這張照片可以看出攝影師使用負形空間出神入化的能力。模特兒的位置被放在前景的墜飾和相機右側深色調的牆壁之間，模特兒用側面坐姿斜靠在椅背上，將手插在腰上，讓這個姿勢產生一個完整的結構。（安姬・拉薩洛）

漢娜‧瑞德蕾—班奈特

（HANNAH RADLEY-BENNETT）

漢娜定居在倫敦，以拍攝時尚和人像攝影為主，但是也很喜歡將靜物攝影和美型廣告攝影的元素放進其作品中。

相機：
Mamiya RZ67和Canon 1Ds Mark II
用光器材：
Kino Flo、Bowens、Profoto和自然光
必備工具：
反光板和三腳架

「我非常喜歡認識有趣的新朋友，也喜歡了解我所拍攝的模特兒，更試著捕捉每個人獨特的美麗和平靜。我熱愛和有創意的團隊一起工作，並看著那些想法從團隊中每個人的專業和想像力中萌發。只要條件許可，都盡量使用自然環境的漫射光，因為這種光打在肌膚上看起來非常柔和，但由於經常使用比較慢的快門速度，因此三腳架對我來說是不可或缺的工具。」

我非常喜歡這張照片繪畫般的質感。以前的人像畫風格帶給我很大的啟發，我非常欣賞那種光線的質感和模特兒簡單的姿勢。很幸運在這張照片中設計師的貓能夠順利入鏡，那真是完美的最後一筆！

我真的很喜歡這張照片，其背後的概念是「美麗不分年齡」。這個模特兒穿著這件衣服看起來如此美麗而且充滿自信，她的姿勢也正好說明了這一切。

「我的原則是拍攝當天任何事都應該盡可能保持放鬆而且單純。一開始就先和模特兒建立起良好的關係是最有幫助的，然後我會試著捕捉她看起來最平靜、最祥和的那個瞬間。」

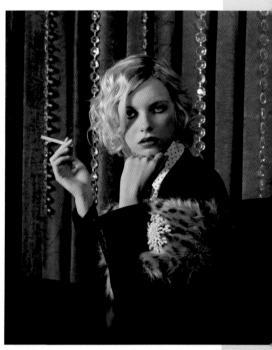

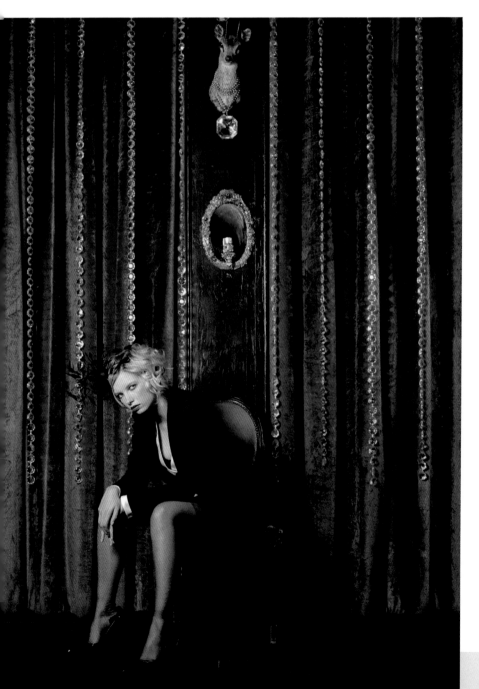

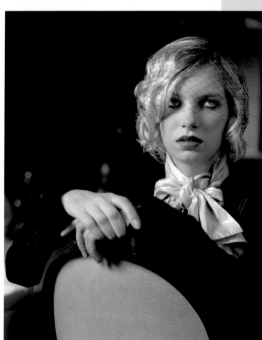

在這組系列中，我想要的是非常接近電影的感覺。閃燈是用來在模特兒臉上打出深邃的陰影，並帶出周圍環境豐富的細節。我非常喜歡尋找有趣的外拍場景，而這張照片是倫敦某家裝潢精緻的餐廳，像這樣的地方即可加強照片裡的時尚故事所要表現的服裝。

坐姿 | SITTING

坐在較低的椅子上（On a Low Chair）

這位爵士歌手的經紀人和所屬樂團的團長，希望照片能反應他們的音樂風格，傳達出認真和自信的態度。而現代的躺椅就是這位歌手可以用來擺姿勢的道具。

精選範例

這張特別的照片是為了表現這個歌手的特質而特別挑選出來的。照片中的光線看起來很溫暖而且非常自然，她的手部、手臂、腿部和腳形成一種動感的結構，正好符合其音樂風格。模特兒的肩膀維持平直，表情充滿堅定的態度，而且雙腳分得很開，是典型充滿陽剛味的姿勢，再加上她的右手反轉放在膝蓋上，看起來就十足是個獨特又自信的表演者。

拍攝序列

這個序列是許多類似姿勢的混合，包括各種手臂、腿部、手部和臉部表情的變化。從**第一張**用手輕扶著帽沿作為序列的開始，請注意這個模特兒的穿著雖然很男性化，她的手擺得卻非常細緻，處處展現出女性化的一面。雖然多數的姿勢看起來都比較大膽，但其中有四張卻因為膝蓋靠攏和腳趾向內，變得比較嫵媚、甜美，而且柔和。注意看模特兒如何回應攝影師的要求不斷變換手的位置。一般說來，手的位置如果沒有和身體其他部位配合，可能就會破壞一張原本完美的照片。第一、三、七和第八張都是手部的位置和模特兒的身體動態互補得當的絕佳範例。雖然這個序列中每一張都可以被選為範例照片，但是**第八張**是除了左圖之外最好的選擇，其中姿勢看起來和主圖差不多，但是活潑燦爛的笑容表現的是興高采烈的熱情，而主圖則是充滿神祕感、態度認真的表演者。

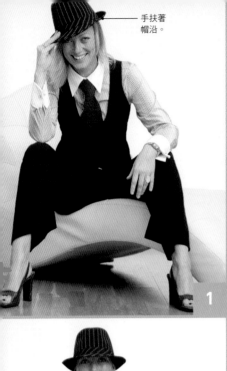

手扶著
帽沿。

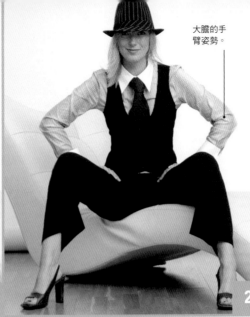

大膽的手
臂姿勢。

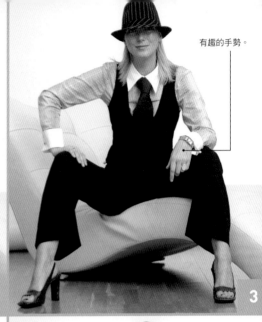

有趣的手勢。

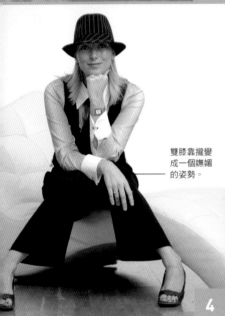

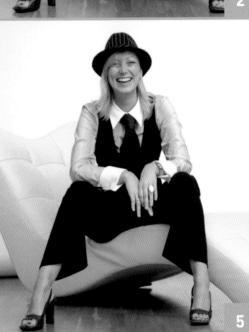

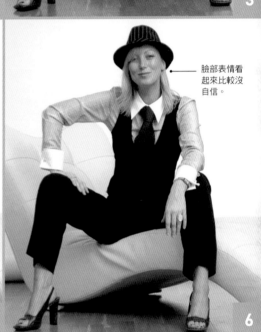

雙膝靠攏變
成一個嫵媚
的姿勢。

臉部表情看
起來比較沒
自信。

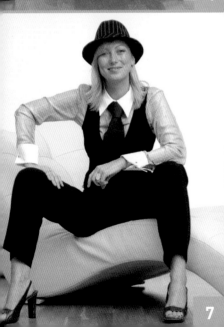

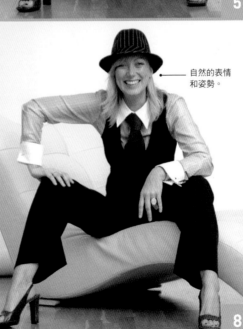

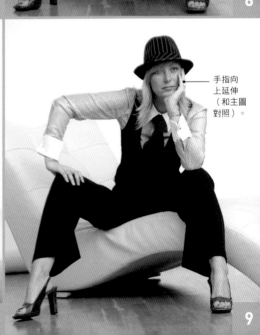

自然的表情
和姿勢。

手指向
上延伸
（和主圖
對照）。

坐姿 | SITTING

地板／地面（On the Floor/Ground）

坐在攝影棚的地板或室外的地上，有著與坐在家具上不同的優點。整體而言，因為模特兒有更寬廣的空間表現，才能做出更有創意的動作。但是坐在地上的時候沒有支撐物可以支持身體的其他部位，模特兒就必須自己找到方法來支撐她的四肢（例如將手臂放在彎起的腿上，如下圖「沉思的姿勢」所示範），不過要記得她支撐的時間也許沒有辦法很久。

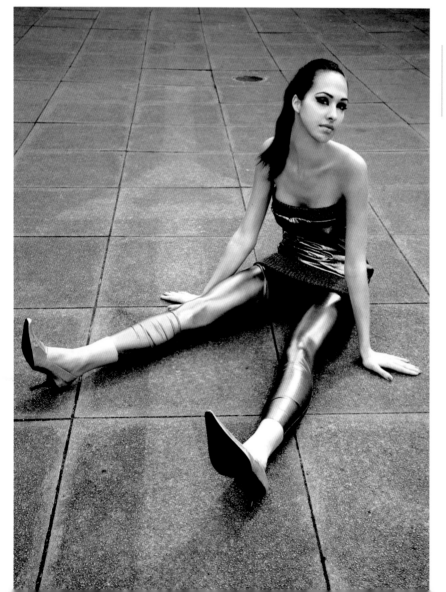

V字腿
攝影師將模特兒放在地上從高角度拍攝，並且讓模特兒的雙腳打開成V字型，不僅利用她的四肢所呈現的明顯對角線，也讓畫面增添了動感。

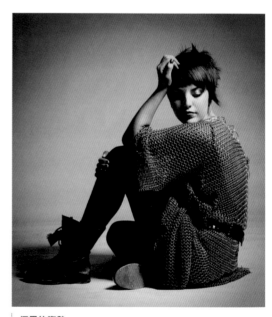

沉思的姿勢
這個鏈節式洋裝、染成紫紅色的頭髮，和這雙搖滾風的靴子共同創造出一種形象鮮明的時尚美學。這個模特兒採用了一個好用而且可靠的姿勢，而打光的方式則突顯了這個姿勢的形狀。她的眼神向下看並且偏向一邊，更讓影像產生了獨特的敘事成分。（凱特·漢儂）

鳥眼的俯角
這個特殊的視角是用高角度的鳥眼視角所拍攝，不僅可清楚展示了布料本身的特性，也讓洋裝或裙子產生有趣的的垂墜感，在婚紗攝影中運用得非常廣泛。（奧爾莉‧陳）

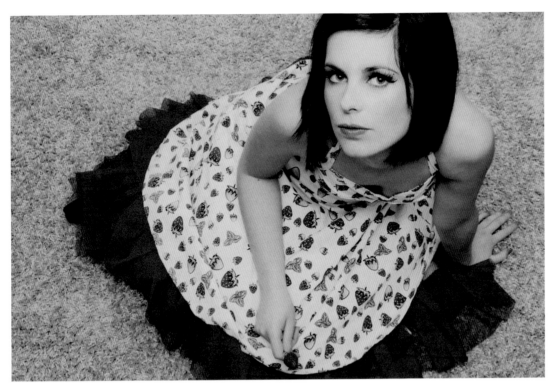

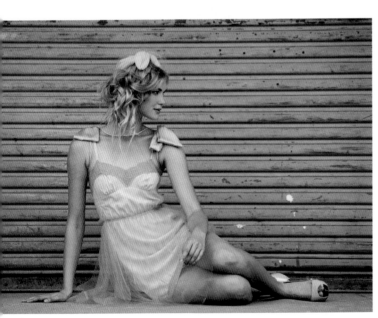

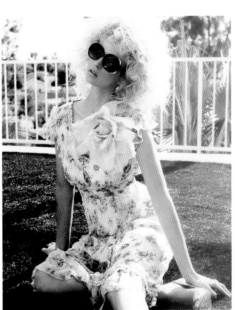

對比的背景
模特兒身上穿著淡粉紅色、充滿女人味的連身裙，背景卻是色彩相當協調但是斑駁的藍色鐵捲門，讓這張照片示範了模特兒和背景之間的巧妙對比。相機從地板的低角度拍攝，以及明亮的陰天光線讓照片整體的感覺顯得柔和而且溫順。（艾咪‧鄧）

把模特兒放在陽光的正前方不但能強調她的頭髮，身體正面也能獲得光線，並用來展現服裝。照片中還使用了較柔和的白色反光板，避免模特兒臉上出現太深的陰影。（大衛‧萊斯利‧安東尼）

憂鬱的姿勢
這是一個非常都會風的造型，但是模特兒無視於鏡頭的眼神以及側坐的姿勢均非常吸引人。這張照片採用非常強烈的黑白色調，和刻意打亮的白背景形成極大的對比。（漢娜・謝夫）

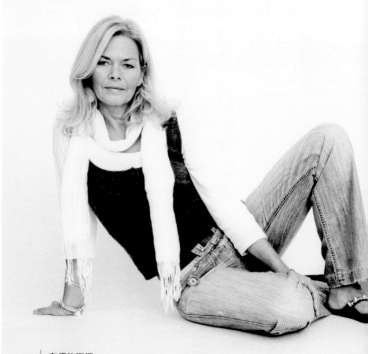

緊密裁切
這張照片的裁切方式非常緊密，產生一種具有動感的構圖，不但適用於時尚攝影，也能突顯模特兒的美麗。照片中模特兒的造型就像是個舞者，看起來像是演出前，正在做伸展操的樣子。（雷丁・柯瑞涅克）

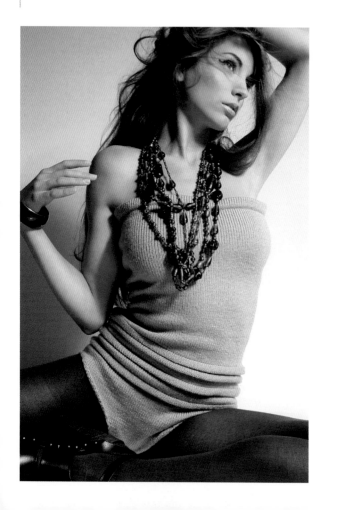

自信的姿態
在地板上採高坐姿而且態度態度堅定，照片中的熟女模特兒散發出充分的自信，尤其彎起膝蓋的左腳和與鏡頭平行的肩膀更加強了這種效果。（艾略特・希格爾）

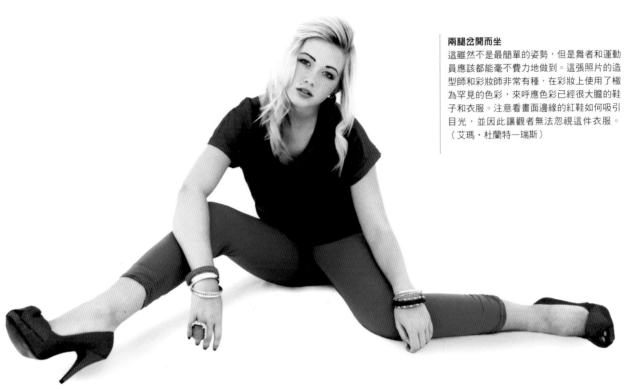

兩腿叉開而坐
這雖然不是最簡單的姿勢,但是舞者和運動員應該都能毫不費力地做到。這張照片的造型師和彩妝師非常有種,在彩妝上使用了極為罕見的色彩,來呼應色彩已經很大膽的鞋子和衣服。注意看畫面邊緣的紅鞋如何吸引目光,並因此讓觀者無法忽視這件衣服。
(艾瑪‧杜蘭特—瑞斯)

沾滿了沙的背部
相機從低角度拍攝和模特兒色調鮮明的背部,加上高傲的態度和充滿魅力的表情,都是這張時尚攝影作品成功的因素。如果你有機會在沙灘上拍照,很容易把沙子弄得到處都是,那就讓沙子成為作品的一部分吧。
(Jannabantan)

廣受喜愛的美女照風格
這張照片的關鍵字是可愛和性感，而這張照片要達到
效果，關鍵在於造型師對服裝的選擇以及髮型師的藝
術才華。從地板或低角度拍攝，才能拍到讓模特兒看
起來更顯眼的正確角度，讓模特兒在畫面結構中成為
主角。（艾咪·鄧）

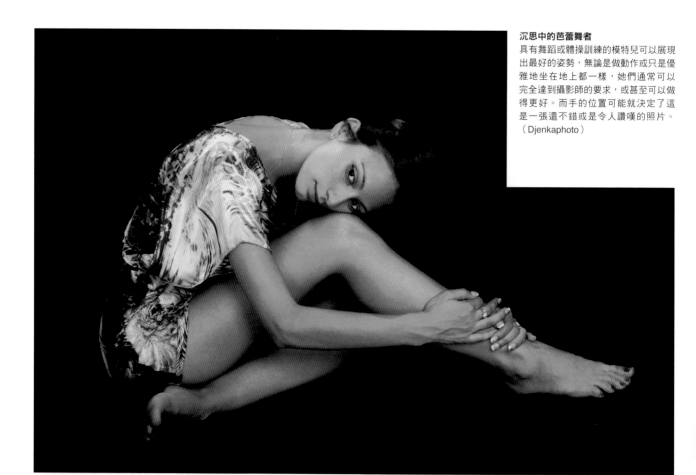

沉思中的芭蕾舞者
具有舞蹈或體操訓練的模特兒可以展現
出最好的姿勢，無論是做動作或只是優
雅地坐在地上都一樣，她們通常可以
完全達到攝影師的要求，或甚至可以做
得更好。而手的位置可能就決定了這
是一張還不錯或是令人讚嘆的照片。
（Djenkaphoto）

以長統襪為主角
如果攝影師要出售褲襪、長統襪或之類的產品照片，這就是最完美的拍攝角度。由於模特兒的身體完全被腿遮住了，因此視線就必須集中在腿上。這張照片將長統襪運用得非常生動，在打亮的白背景前顯得格外凸出。（雷丁・柯瑞涅克）

聚焦在配件上
要讓視線集中在某個配件上，最好的方法之一就是將它放在模特兒雙腿之間的地板上。這個方法在這張照片中效果非常好，因為模特兒的腿呈M字型，而包包又在M的正中央，因此照片中所有的線條自然都指向這個包包。（艾瑪・杜蘭特—瑞斯）

延伸的腿部
這個模特兒伸出一條修長的腿朝向鏡頭左側，讓她的身體線條看起來就像反過來的L一樣。其眼神和堅定的姿勢就像在告訴我們，她對自己的身體非常有自信，而攝影師從低角度或從地板拍攝也能加強這種效果。（路西恩・柯曼）

坐姿 | SITTING

單腳坐姿的變化（Working One Leg）

拍攝這個序列的想法，是要利用模特兒美麗的
長腿，創造出和常見的站姿不同的方式來表現
這件漂亮的春裝。

精選範例

在這張照片中，模特兒坐在地板上，
用平淡或者略帶天使般的神情看著我
們，她將雙臂自然靠攏膝蓋，散發出
令人陶醉的羞赧。其挺直的背部和抬
起膝蓋交叉的雙腿，加上高跟鞋的完
美位置和充滿女人味的手勢，才構成
了這個美麗的姿勢。

拍攝序列

第一張至第三張看起來就像模特
兒被截肢了一樣，而像**第四張**和
第五張那樣僅用一隻腳變化姿勢
就能夠讓拍攝的實驗導向全新的
方向，**第六張**則是將腿放在看起
來更優雅的位置。第五張的姿勢
看起來比較青春，而且因為模特
兒臉上帶著淺淺的微笑，甚至有
點玩樂的氣氛。**第七張**的腿伸得
太長，使這個姿勢失去了像**第八
張**那樣的力量和優雅。而為了做
出像洋娃娃那樣可愛的外表，髮
型師將模特兒的頭髮燙成長捲髮
的造型。

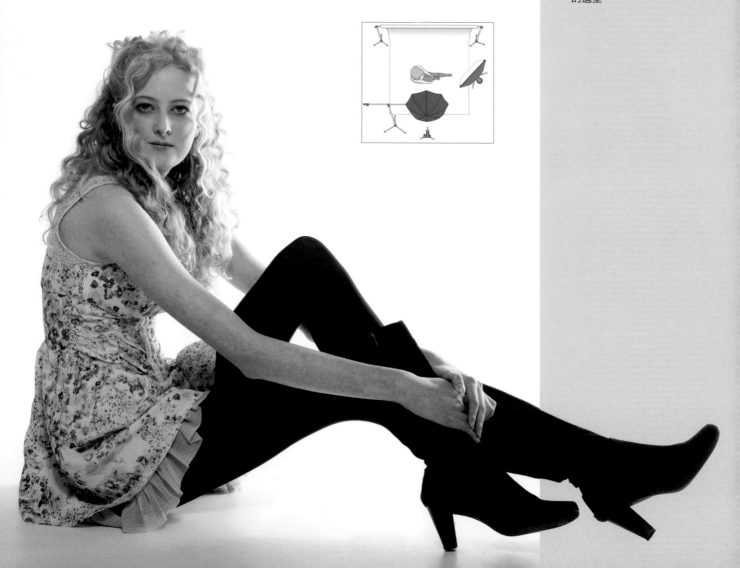

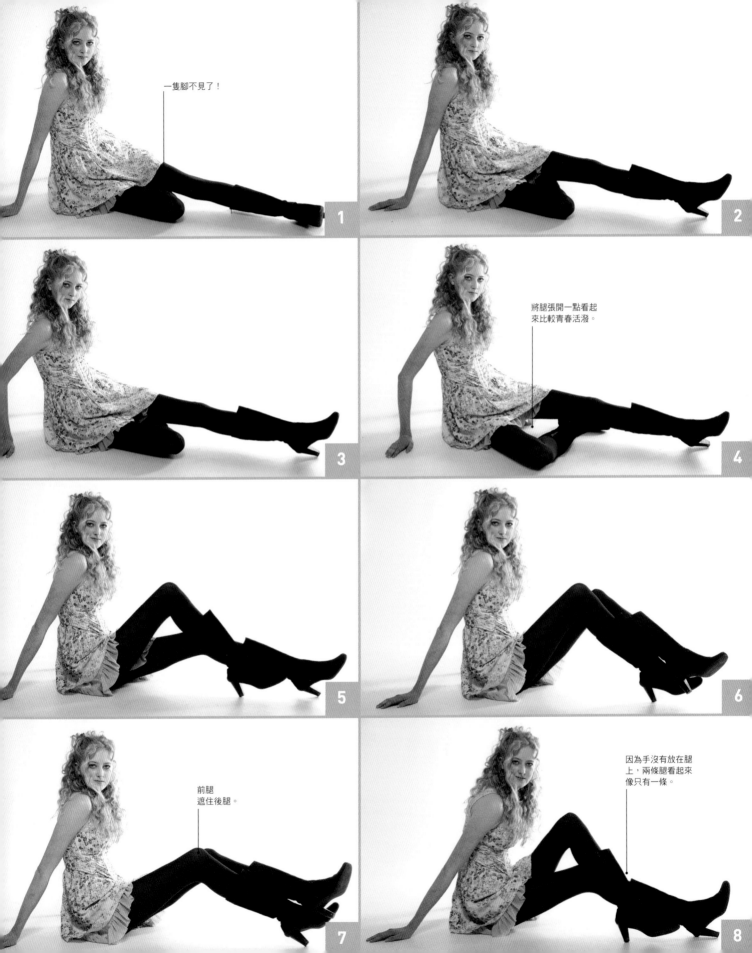

一隻腳不見了！

將腿張開一點看起來比較青春活潑。

前腿遮住後腿。

因為手沒有放在腿上，兩條腿看起來像只有一條。

坐姿 | SITTING

延伸手臂的側面坐姿
（Side Hip, Arms Extended）

在這個序列中，模特兒全神貫注在如何做出優雅地側坐並伸出手臂的姿勢。這個姿勢還可突顯女性身材的輪廓，而伸出的手臂則穩住了模特兒的平衡和身材的線條。

精選範例

這個模特兒看起來似乎很輕鬆，甚至還做出有點俏皮的表情。她的雙腿優雅地交疊在一起，從肩膀到腳趾的身體曲線非常性感，也看得出模特兒用非常吸引人的方式在表現這件衣服。

拍攝序列

第一張身體上半部的位置還不錯，但是小腿和腳卻都看不見，因此減弱了模特兒和這個姿勢所表現的效果。**第二張**算是有改進，露出了一隻腳，但是到**第三張**才露出兩隻腳，也才看得到完整的雙腿。如此一來，觀者的視覺經驗才會比較合理，而不用去尋找模特兒消失的腿，因此這個序列整體的感覺突然變得優雅許多而且更吸引人。模特兒接著以完美的角度彎起手肘，很自然地從坐姿變成**第七張**的靠姿，並充分展現她的上半身。更進一步趴在地上是另一種可能的方式，不過可惜的是這個姿勢遮住了這件洋裝迷人的領口。

最好還是把
腳露出來。

1

2

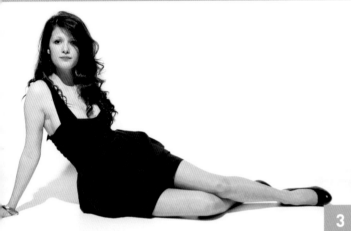

3

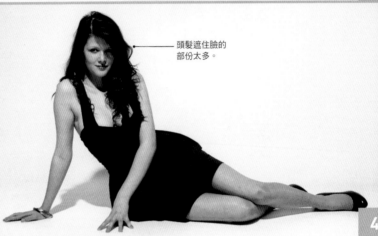

頭髮遮住臉的
部份太多。

4

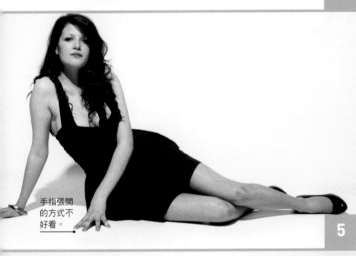

手指張開
的方式不
好看。

5

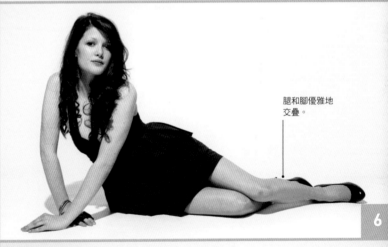

腿和腳優雅地
交疊。

6

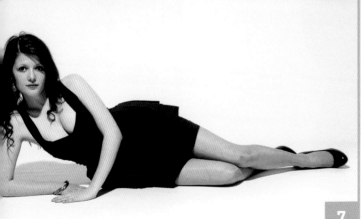

7

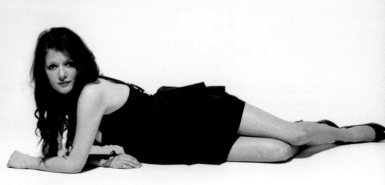

8

坐姿│SITTING

單膝彎起（One Knee Raised）

拍攝牛仔布料或休閒服飾的時候，需要變換各式各樣的姿勢來展現模特兒和服裝的彈性，所以像這樣的序列一旦開始拍攝就很難停得下來。

精選範例

這個經典的姿勢經常被人們所遺忘。模特兒最後決定不要像小學生一樣雙腿交叉盤坐，而選擇只抬起一個膝蓋形成一座「橋」的形狀，並讓另一隻腳從底下穿過去。只要維持這個下半身的姿勢不變，她就能利用手部、手臂、臉部和表情變化出這個姿勢的許多不同版本。這張照片非常成功，因為模特兒身上每個會動的地方，加上她真誠的笑容，共同結合成一個完美的姿勢。

拍攝序列

雖然**第一張**也是可用的姿勢，但是像**第二張**那樣從正面稍微轉向四分之三側面，就帶來截然不同的感覺。首先，換個角度之後能夠將畫面填得更滿；其次，這個姿勢也更適合用來表現這套服裝。**第四張**則是一個全新的姿勢，充滿樂趣而且展現出驚人的彈性。這個姿勢表現服裝的效果很好，但是以這套服裝來說，模特兒的衣服應該往後拉到肩膀，才能平衡上半身向前傾所造成的沈重感。第五和**第六張**則是經典側坐姿勢的其他替代方案，在這裡是用手或手肘支撐在地板上。

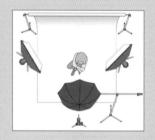

過度正面對
著鏡頭。

1

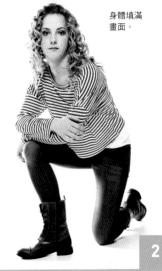

身體填滿
畫面。

2

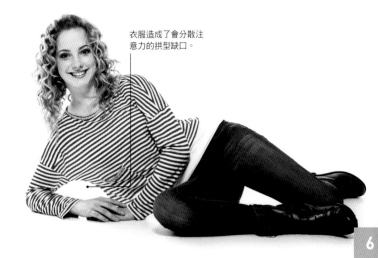

3

手向內彎產生
新的姿勢，但
是看起來不太
自然。

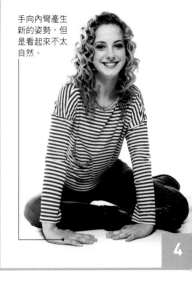

4

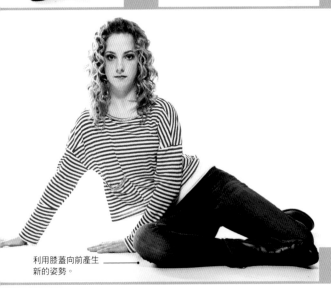

利用膝蓋向前產生
新的姿勢。

5

衣服造成了會分散注
意力的拱型缺口。

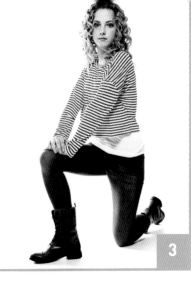

6

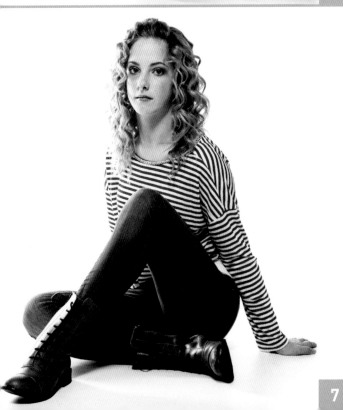

7

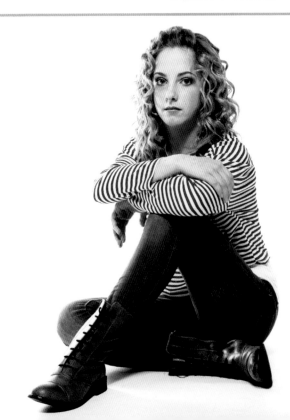

8

坐姿 | SITTING

雙膝彎起（Both Knees Up）

這是一個非常休閒，非常容易運用的姿勢，既可充分展現剪裁和風格，也能確實表現服裝的特色。

精選範例

這張照片同時滿足了平衡、構圖、姿態和表情的各種要求；雖然洋裝的正面有點被遮住，但是對觀者來說，從側面看這件洋裝已經能夠看得很清楚，而且還能稍微瞥見完全正面的姿勢所看不到的背後。模特兒的手臂和腿部排列得非常完美，突顯出長度和形狀美感的重點。請注意模特兒膝蓋彎曲的角度非常準確，而且讓下方色調柔和的小腿肌肉成為視覺焦點。

拍攝序列

完美主義攝影師可能會在**第一張**照片中要求模特兒將手臂離身體遠一點，免得上臂的肌肉會因為碰到肋骨上緣而看起來變粗。但有時候不如後製時用Photoshop的液化濾鏡來解決，以免打斷流暢的拍攝節奏。注意在第二至**第五張**照片中，模特兒是如何用單手或雙手支撐臉部，並且不斷地變化位置讓攝影師獲得更多不同選擇的照片。**第七張**非常吸引人，模特兒的頭部放在手臂上的方式非常甜美、放鬆，而且手部所形成的構圖也很完美，充滿女性美。

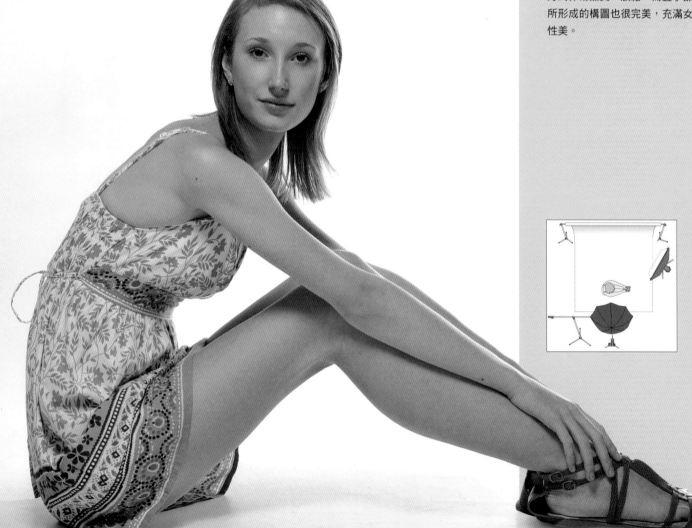

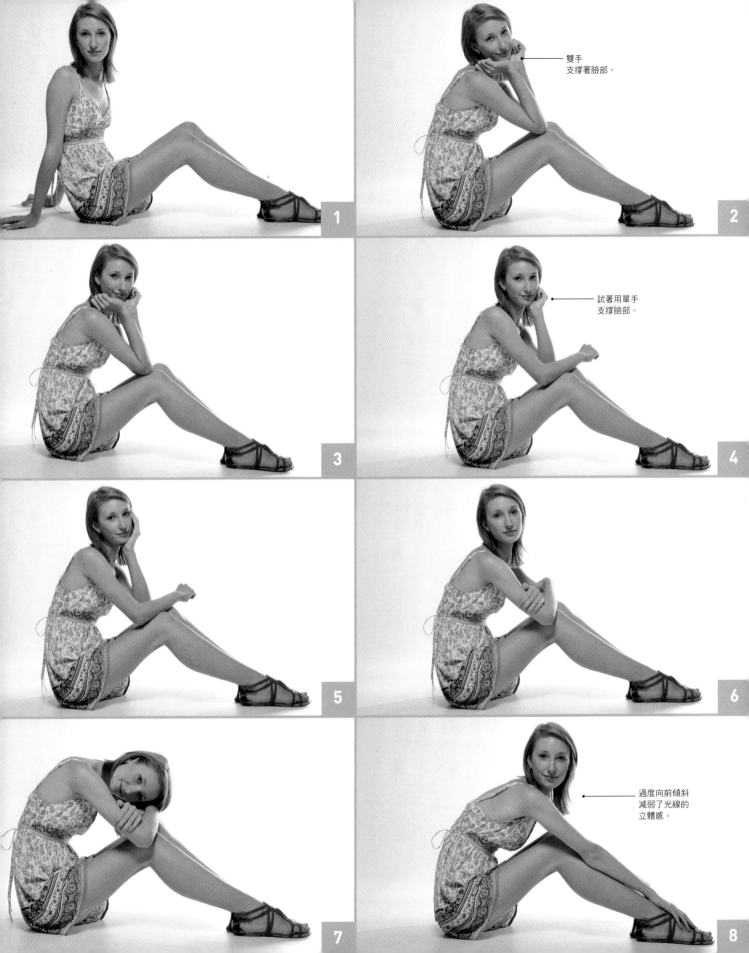

雙手
支撐著臉部。

試著用單手
支撐臉部。

過度向前傾斜
減弱了光線的
立體感。

坐姿 | SITTING

臺階／階梯（On Steps/Stairs）

許多客戶和攝影師都非常喜歡利用臺階和階梯變化姿勢的想法，不過一旦他們發現實際做起來有多困難可能就會打消念頭。從造型的觀點而言，通常會是一場惡夢，光是準備工作非常累人。然而，當臺階的高度剛好，同時衣服又能自然下垂，而不需要用可笑的大頭針密密麻麻地固定時，結果就會令人讚嘆不已。

模特兒的腿部在一個姿勢中的位置，取決於她是坐在一個像路邊人行道那樣靠近地上的矮臺階上，或是坐在一組很長的階梯上。

色彩密碼
利用色彩吸引觀者的注意力是非常有效的方法，尤其當攝影師利用巧妙的構圖讓影像更完整的時候效果更好。模特兒運用美麗的腿擺出漂亮的姿勢，但是關鍵還是在於她身上那件開襟外套的顏色和走道上的人工草皮之間近乎完美的搭配。（布里·強森）

逆光下的鏡頭耀光
這種技巧在雜誌上經常使用，因為它能帶來自然的質感。如果太陽的位置在背景中夠低而且陽光會射進鏡頭裡的話，你也可以選擇用遮光旗板擋掉，或乾脆讓陽光直接在畫面裡暴亮。（尼克·海蘭德）

夜晚拍攝及使用閃燈
這個坐在階梯上的模特兒看起來輕鬆而且自然,看起來是用一般雜誌圖片的方式表現這件服裝,但是攝影師特別選在夜晚拍攝,並且使用強力閃燈打亮模特兒,讓這張照片的視覺衝擊力達到最強,同時也讓模特兒和陰暗的背景清楚區分開來。(尼可拉·高漢)

街景
巷弄和狹窄的街道是很完美的背景,尤其在需要強調透視感的時候非常好用。請注意攝影師將模特兒的頭部放在畫面中消失點的位置。模特兒的的神情和姿勢也案試著某種期待的感覺。(喬瓦那·羅特菲)

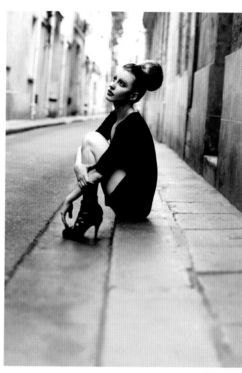

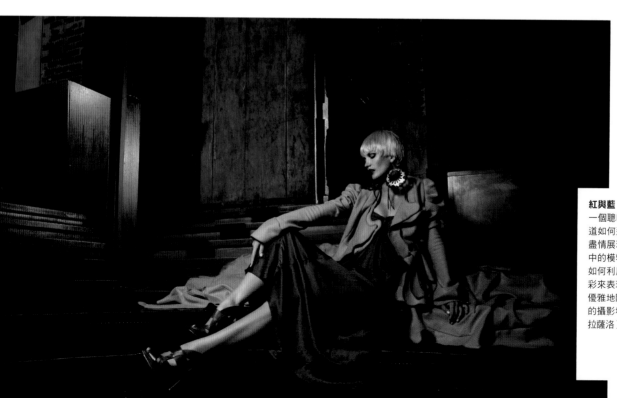

紅與藍
一個聰明的時尚造型師知道如何運用這種色彩組合盡情展現個人風格,照片中的模特兒同樣也很清楚如何利用自己的身體和色彩來表現服裝,並讓自己優雅地陷入這個低調奢華的攝影場景中。(安姬·拉薩洛)

坐姿 | SITTING
戶外（Outdoors）

在外拍場景拍攝的時候，便有很多機會可試試看各種特別的姿勢。雖然天空的條件會是一種限制，但是事實上也會是一個拍攝戶外坐姿很好的理由，因為沒有什麼東西能比湛藍的天空更美，而且也沒有比在陰天使用閃燈拍照，讓天空看起來更黑暗、更神祕，因而更能達到戲劇般的效果。良好的戶外場景不僅同時能提供自然而且造型獨特的道具，也能作為家具的替代品，例如樹木的殘幹、樹枝和巨大的岩石。

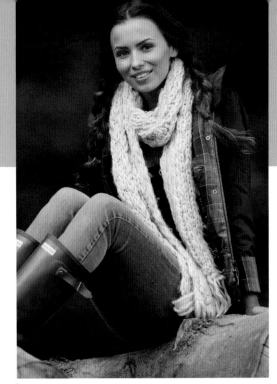

利用自然道具
這個模特兒利用兩個現成的物體擺出輕鬆自然的姿勢，並藉由改變身體與腳之間的距離來改變膝蓋彎曲的角度。（保羅‧法斯伯瑞）

大膽的女人
模特兒穿著比基尼、雙腿張得很開的姿勢非常大膽，具有雜誌攝影的風格，非常適合風格前衛的雜誌。她坐在一個邊緣呈鋸齒狀的殘幹上，斷枝直指陰鬱的天空，即產生出這張極具衝擊力的照片。（艾波‧瑟布琳娜‧蔡）

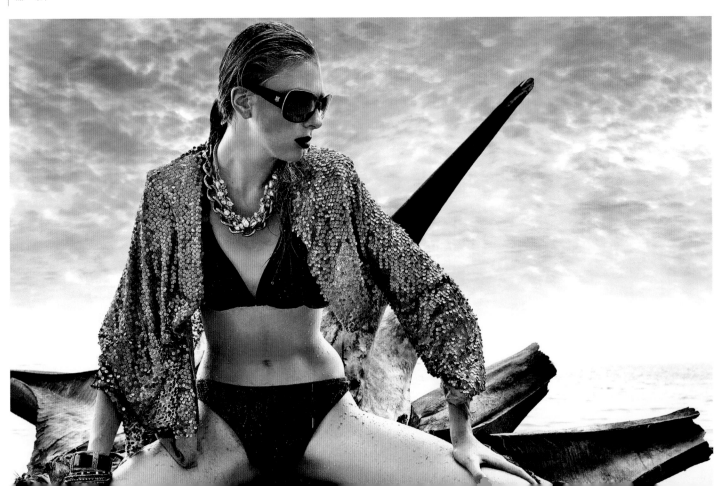

利用偏光鏡拍攝天空
拍天空的時候，如果想要增加天空藍色的深度和飽和度，看起來像希臘或法國南部的天空，就在鏡頭前加一片偏光鏡。記得讓相機從低角度並旋轉偏光鏡來拍攝，轉到效果最大的時候，天空就會變成最深的藍色。（安姬・拉薩洛）

尋找掩蔽
攝影師在這張照片中利用直幅拍攝並在上方留下大片負型空間，將體積龐大的感覺表現到極致。雜誌會非常喜歡這種照片，因為他們需要照片裡大面積的單純空間才能放文字進去。（喬瓦那・羅特菲）

柔軟和堅硬的對比
模特兒將手放在嘴唇的動作柔弱而細緻，讓她即使坐在一個冰冷、堅硬的石頭上，這個動作的瞬間看起來也非常溫柔而且性感，形成有趣的對比。攝影師使用戶外閃燈的熟練技巧，讓這種對比效果更為強烈。（布里・強森）

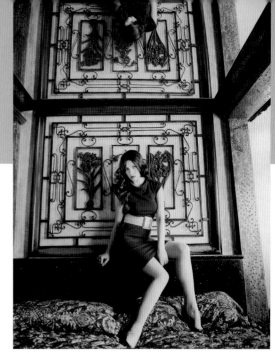

坐姿 | SITTING
其他（Other）

無論室內或是戶外，坐在道具或生活中可見的其他東西上，都可以為更有趣、更有創意的姿勢創造更多可能。請時時留意或試著去找欄杆、汽車（車內或車外都可以）、行李箱、窗台、手推車、屋頂、瀑布，以及非常受歡迎的動物們，包括馬、駱駝和大象。多找點樂子來享受探索的過程，但是切記不要讓自己或模特兒深陷危險之中。

靈活運用鏡子的反射
攝影師選擇廣角鏡頭拍攝讓這張照片的效果變得更凸出，廣角鏡頭能夠拍到模特兒的姿勢、各種色彩的搭配，以及運用環境的攝影師之眼—特別是天花板上的鏡子—如何共同創造出一張漂亮的照片。（布里・強森）

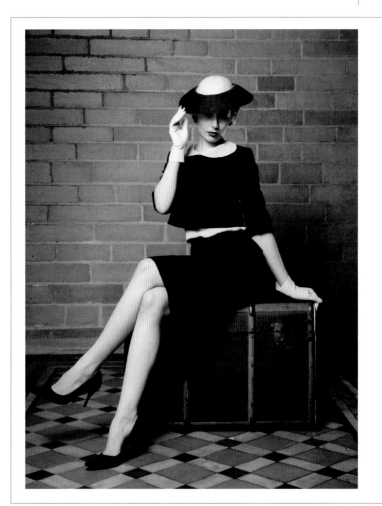

一去不返的年代

擺姿解說：
這張照片刻意用復古風拍攝，無論構圖、造型和模特兒都讓人聯想到奧黛莉・赫本的造型。模特兒從頭到腳都非常優雅，甚至連戴著手套的手也扮演了一定的角色。

使用搭配：
古董行李箱是攝影師最愛用的道具之一，可以在廉價的二手商店和跳蚤市場找到許多保存良好而且兼顧耐用的單品，無論在棚內或外拍都很好用，也是各種復古造型服飾最完美的搭配道具。

技術重點：
要拍出像這樣的照片，可以在相機左側架一盞加裝反光傘或柔光照的閃燈，並同樣在相機左側，將另一盞燈放靠近背景，如此就能讓兩盞燈看起來像是相同的光源，也能用來模擬陽光。（漢茲・舒密特）

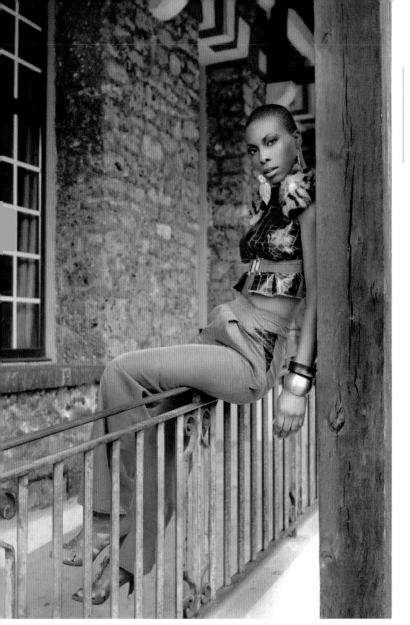

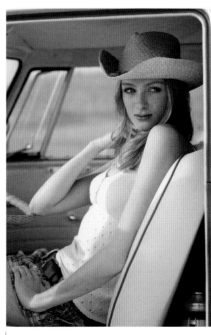

排成一列的欄杆
欄杆只要不是離地太高，都很適合坐在上面，當然能找到正確的位置擺出斜靠的姿勢更好。這個模特兒的神情效果很好，強烈的眼妝也有加分效果。她的身體雖然轉向側面，但還是看得到衣服，而鞋子則比較適合雜誌使用，不適合廣告攝影。（奧爾莉‧陳）

坐在駕駛座上
當模特兒坐在車裡的時候，想找到正確的角度拍攝並不容易，但是透過擋風玻璃、車窗或將車門打開拍攝就容易許多。汽車的內裝可以用來取景工具框取畫面，就像這張照片一樣，在車裡拍照雖然比較辛苦，但通常都是值得的。（保羅‧法斯伯瑞）

廢棄的鐵軌
千萬不要在使用中的鐵軌嘗試這件事！運用老舊鐵軌所形成的聚合線拍攝一直都是視覺上充滿樂趣的方式。攝影師巧妙地利用背景中的柱子過濾光線，並透過銀色反光板將部分光線打在模特兒身上，用來平衡明暗的比例。（奧爾莉‧陳）

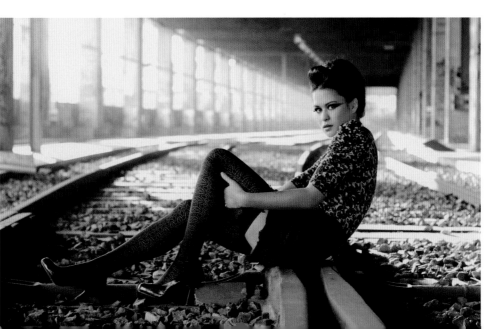

坐姿 | SITTING

坐在置物凳上（On a Trestle）

這張照片是臨時從旁邊抓一張置物凳來拍攝的。覆蓋上面的帆布能夠讓置物凳看起來更柔和，也讓照片產生一點不一樣的藝術感，並讓模特兒也能夠表現各種需要充分運用道具的坐姿。

精選範例

這個模特兒在照片中將手臂環抱的方式增添了脆弱的感覺，就像是抱著自己一樣，但是右手卻輕柔地放在肩膀上，左手則很放鬆地環抱著腰部，可以看得出來這個姿勢會吸引著我們做更仔細觀賞，並不因手臂的姿勢產生溝通障礙。她抬起左腳放在置物凳上，更重要的是左腳膝蓋剛好略高於右腳一點，透露出羞怯的情緒。光線的質感（是一個架得很高的柔光照造成的）突顯了本來就很高的顴骨，讓模特兒臉部平面的落差更大，線條更明顯。

拍攝序列

在這個序列中，我想要藉由不斷變換凱特的手部和手臂的位置，以得到更多不同的姿勢。凱特從一個害羞的姿勢開始，雙手放在膝蓋之間呈現自我保護的樣子（**第一張**）。腿部的位置則沒有太大改變（第一至第七張），到第八和第九張才換成看起來比較青春的鴿趾姿勢。請注意凱特有創意地運用簡單的手部和手臂變化，來表現出完全不同的姿勢。例如**第二張**手肘張開的姿勢，和**第三張**手臂向下伸直的姿勢就有明顯差異。**第四張**將頭抬起朝向一邊然後眼神向下的姿勢，看起來彷若沉思；而在第五至第七張照片中，她嘗試了各種手臂交叉的姿勢，然後到**第七張**才發現這個獨特的姿勢，也就是範例照片的相反方向。在**第九張**照片中，光線打在她臉上的方式非常討喜，那向上翹起的肩膀和腳部的鴿趾姿勢，則讓人感到愉快歡樂的氣氛。

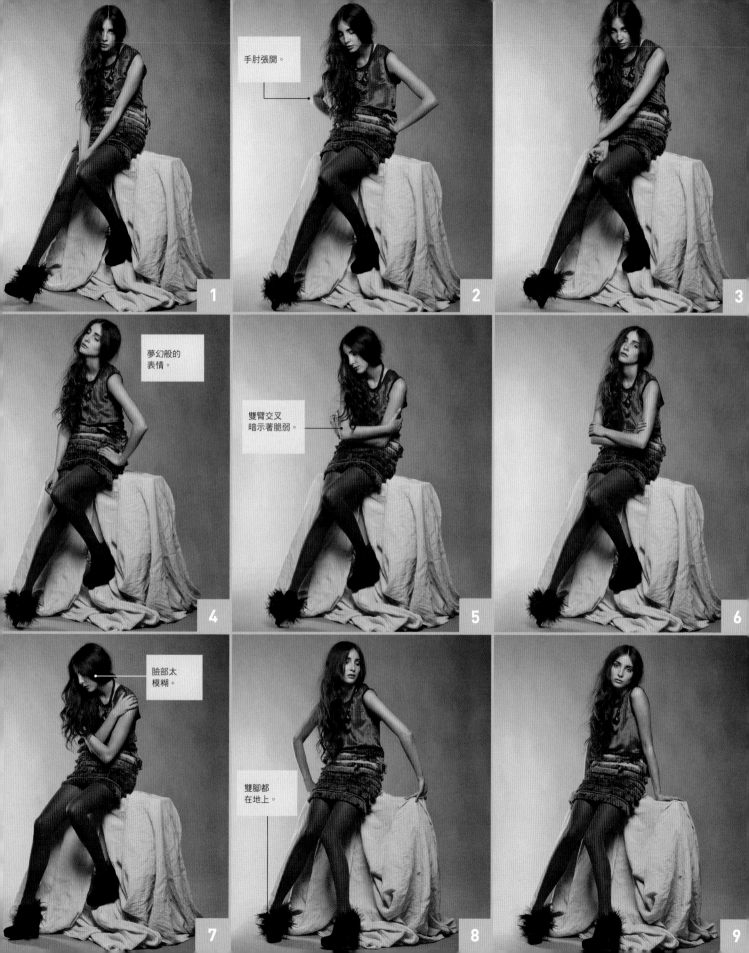

手肘張開。

夢幻般的
表情。

雙臂交叉
暗示著脆弱。

臉部太
模糊。

雙腳都
在地上。

1

2

3

4

5

6

7

8

9

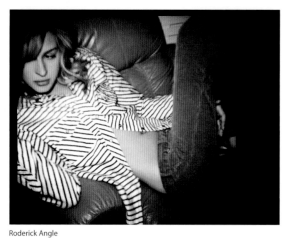

Roderick Angle

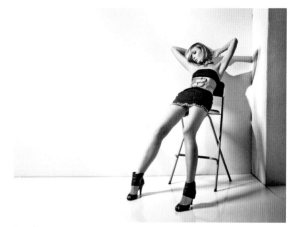

Conrado

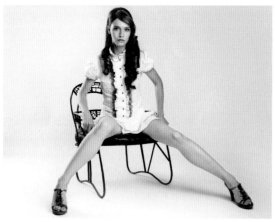

Mayer George Vladimirovich

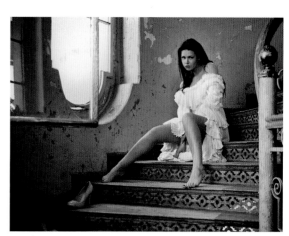

Conrado

Misato Karibe

Lin Pernille Kristensen

Misato Karibe

Kiuik

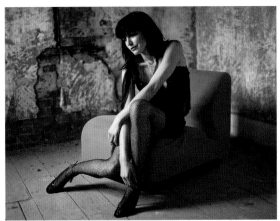

Eliot Siegel

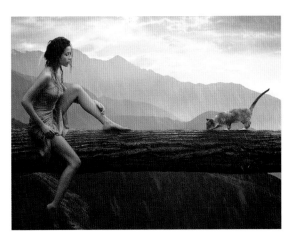

Conrado

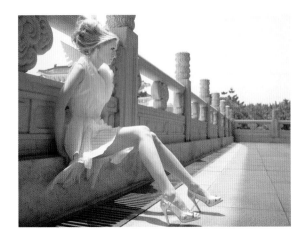

Apple Sebrina Chua

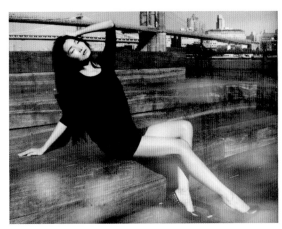

Yulia Gorbachenko

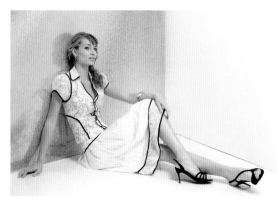

Eduard Stelmakh

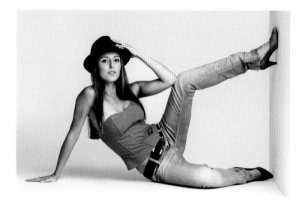

Yuri Arcurs

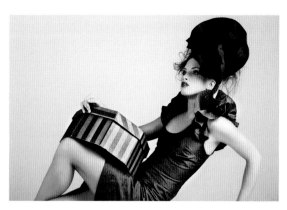

Angela Hawkey

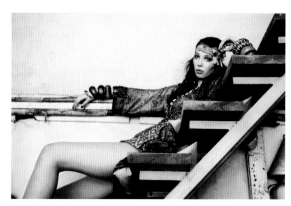

Coka

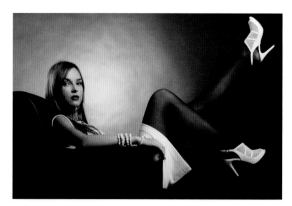

Serov

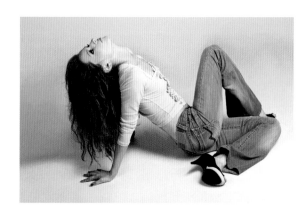

Andrearan

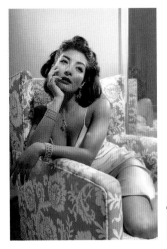

Angie Lázaro

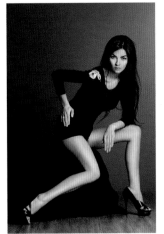

Kulish Viktoriia

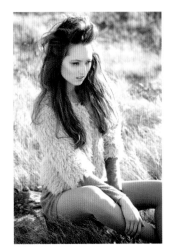

Bri Johnson

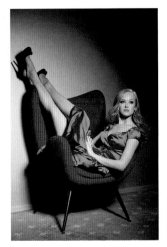

Maxim Ahner

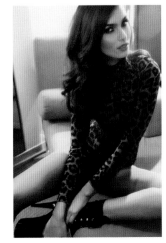

David Leslie Anthony

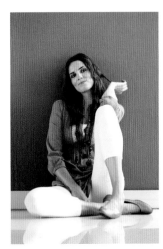

Yuri Arcurs

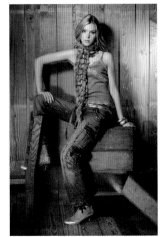

Hifashion

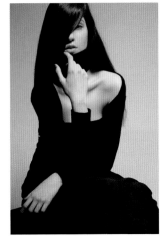

Radim Korinek

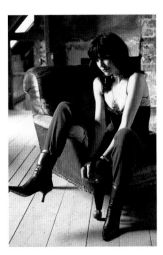

Eliot Siegel

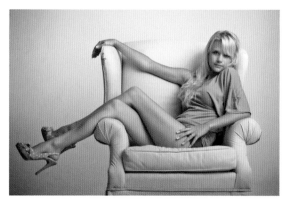

Ryan Liu

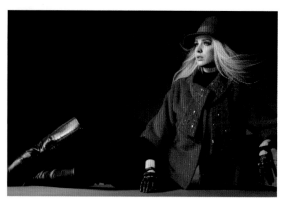

Crystalfoto

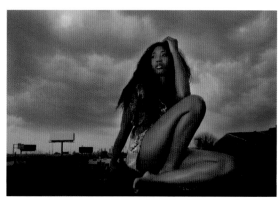

Hasan Shaheed

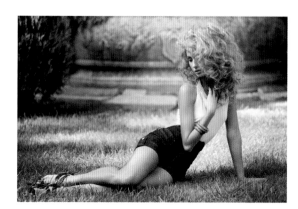

Bri Johnson

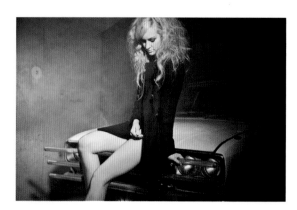

Ep_stock

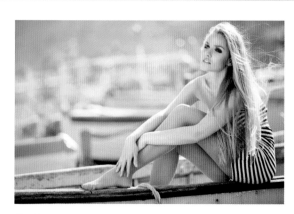

Alena Ozerova

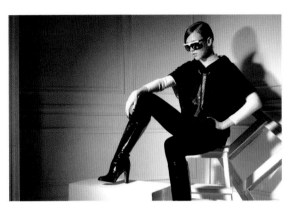

Hifashion

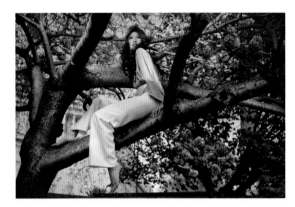

Konstantin Suslov

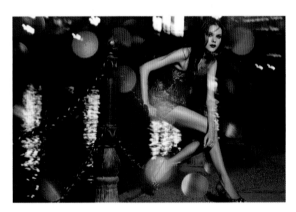

Alexander Steiner

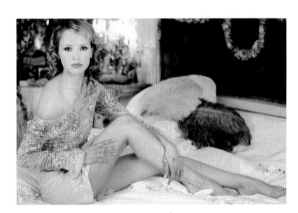

Eliot Siegel

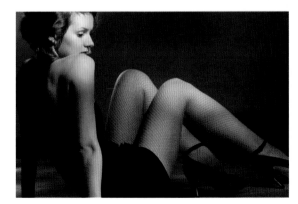

Wallenrock

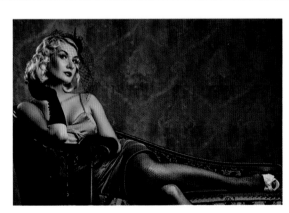

Nejron Photo

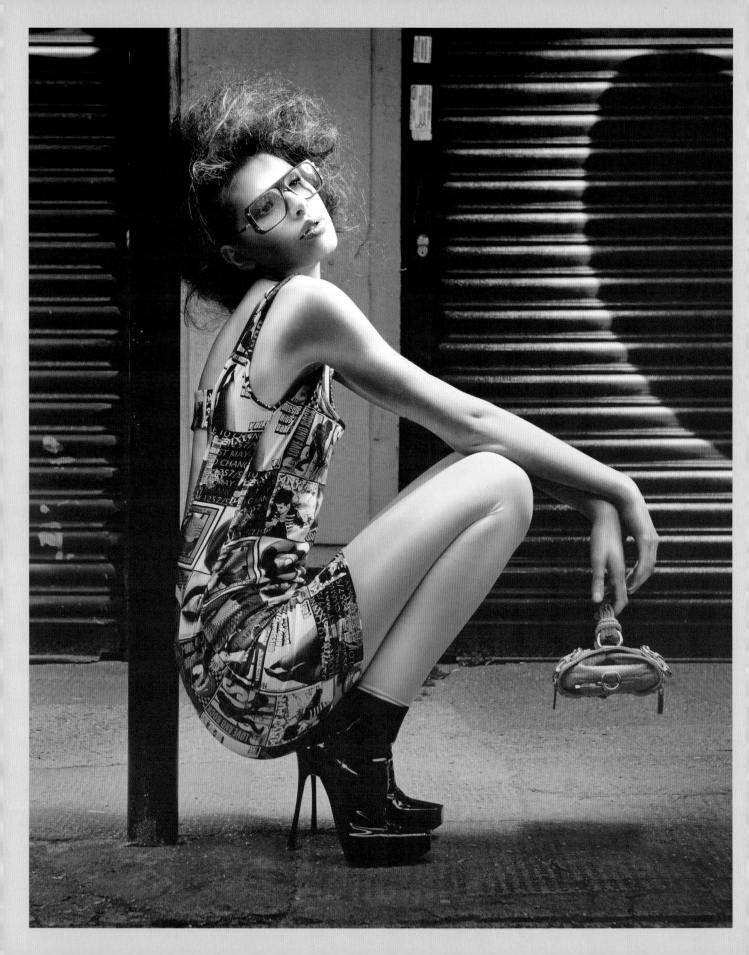

Crouching

蹲姿

蹲姿不像站姿和坐姿那麼常用，因為這個姿勢其實只適合都會風和運動風的裝扮。蹲姿看起來會比較青春，可能是因為要彈性比較好的模特兒才能維持這種姿勢。理論上採蹲姿的模特兒應該能做出任何你想拍的動作，但是視覺上最合理的作法，還是盡可能表現服裝的延展性或穿著的輕鬆感比較好。請記得在拍攝蹲姿的時候讓模特兒搭配高跟鞋，以能夠幫助保持平衡。

靠著柱子蹲坐
這是一個採用靜態姿勢而且造型華麗的時尚攝影作品，攝影師從低角度拍攝，讓觀者可更仔細欣賞模特兒的造型。此姿勢擺得非常漂亮，模特兒的背部挺直，皮包則垂在手上，而且她身上的綠色緊身褲和土黃色牆壁的對比，也是充分利用外拍場景既有條件的完美呈現。攝影師使用銀色反光板打亮了模特兒的臉部，否則在陰天的光線下，臉部會太過黯淡，這可從模特兒的眼鏡和右側的牆壁看出來。（康斯坦丁·賽斯洛夫）

雷丁・柯瑞涅克（RADIM KORINEK）

雷丁是來自捷克的職業攝影師和畫家，專門
拍攝時尚、人像，以及美型廣告攝影。

相機：
Canon 5D Mark II，搭配17—40mm
f4、50mm f1.8，和24mm f1.8鏡頭

用光器材：
Fomei Digitalis 200

必備工具：
完美的氣氛和好同事

「在作品中，我最重視的是模特兒與背景搭配的準確度和
一致性，而我通常習慣在後製中處理這些事。之所以會強調
這點，是來自於我所接受的藝術相關的訓練。在拍攝時我會
試著給模特兒、彩妝師、時尚設計師和團隊中其他成員最大
的創作自由，那是因為她們每個人都有自己的想法，也都可
能讓作品變得更有趣。每次拍攝我大概都會拍800到1500張
照片，我拍得很快，而且要趁模特兒的表情還很自然的時候
趕快拍。我本人不喜歡那種僵硬的姿勢，看起來好像被強迫
一樣。」

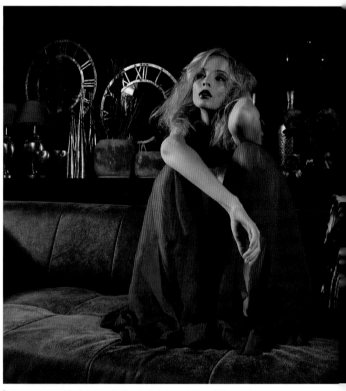

為了拍攝這張像「在家」放鬆一樣的姿勢，我選擇讓模特兒挑一個
自己覺得舒服自然的方式坐在沙發上。第一盞燈直打（加雷達罩）
架在模特兒的左上方，另一盞（加裝白色反光傘）則柔和地打亮左
側的空間。

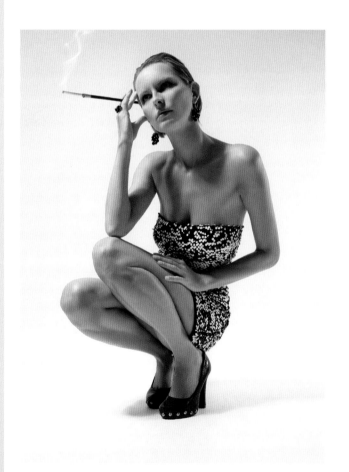

優雅、神祕而且充滿力量，而那團製造氣氛
的煙是後製的時候加上去的。這張照片的用
光方式是從左側和正前方強光直打，右側和
背後則是較柔和的光線。

這張照片的吸血鬼風格和畫面張力，來自模特兒的表情以及後製加上去的火焰背景，用光方式則是從側面使用柔光打亮。

「我的目標是要突顯氛圍、細節，和模特兒的各種角度。」

模特兒的表情在這張照片的整體感覺中扮演著重要的角色。先將相機調整到和她的腳一樣高，亦即和地板在同一個平面上，再用柔光從正面直打。

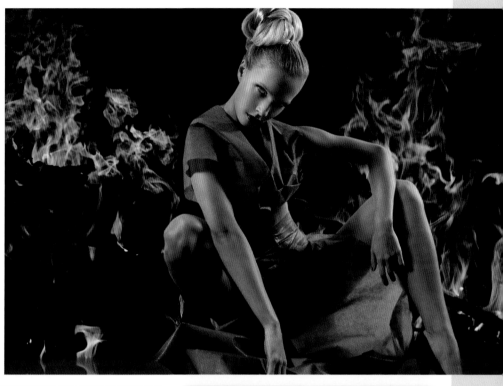

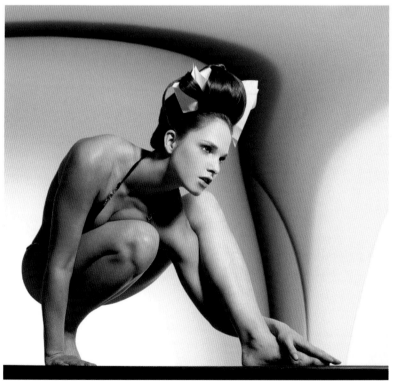

模特兒被要求蹲下，側面向鏡頭，表現出若有所思的樣子，然後才開始不斷地變換姿勢，最後再挑出最好的一張照片。雖然場景是在樹蔭底下，周圍的自然光的亮度還是足以完成拍攝。

蹲姿 | CROUCHING
正面（Front）

從正面拍攝的蹲姿通常是用來表現褲子、緊身褲和褲襪這一類的服裝，而比較不會單獨用在裙子或洋裝上，以免模特兒走光。而且這類姿勢通常都比較大膽甚至放肆，因此基於相同的理由，只要將膝蓋併攏、利用手擺放的位置和特別注意的造型方式，就可以避免任何我們不想看到的「驚嚇」現象發生。

像鳥一樣的蹲姿
這個模特兒的姿勢像鳥一樣，她的手臂看起來也像鳥類毛茸茸的翅膀。從窗外照進來打在背景上的陽光，比模特兒臉上的自然光強烈許多，因此為了讓背景細節看得更清楚，攝影師在相機左側架設柔光罩，然後慢慢開啟電源直到背景清晰可見為止。（卡麗·愛德拜）

運動風的蹲姿
這個模特兒找到一個有創意的方式，讓自己可以穩穩地蹲在這個大石頭上面。這幅由山景和藍天構成的極致風景，是拍攝運動服最完美的場景，而天空的藍色看起來很深是因為鏡頭前加裝了偏光鏡的緣故。（艾略特·希格爾）

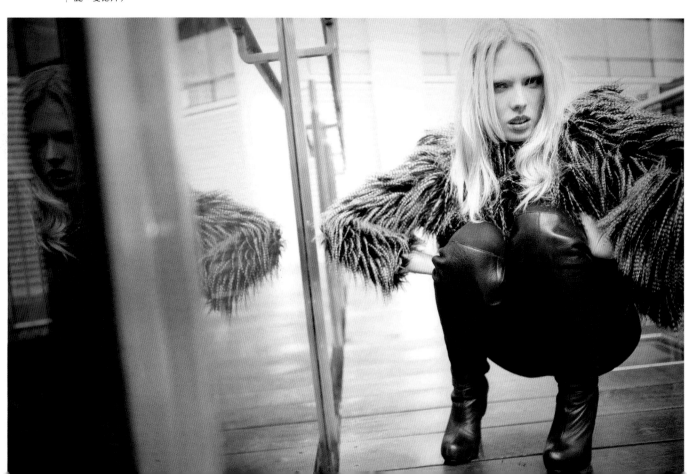

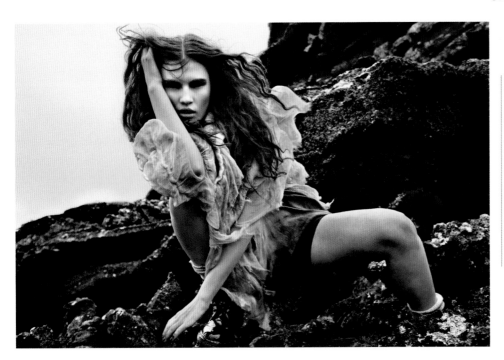

適應外拍場景

模特兒為了適應自己所處的拍攝環境，在表現姿勢的時候經常會看起來好似努力求生的樣子。這個模特兒的造型很粗野，就像住在山上的生物一樣，看起來好像在等待攻擊的瞬間。這張雜誌攝影選擇用黑白來表現更具敘事效果，而且陰天的光線也讓模特兒的眼睛看起來更加懾人。（傑克・伊姆斯）

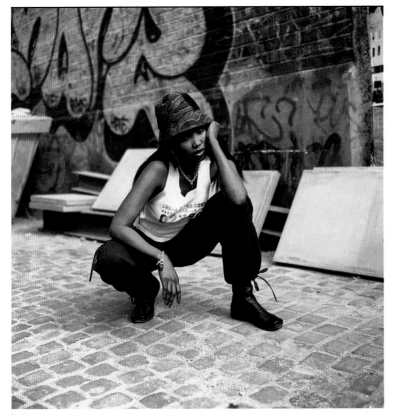

都市人

這張在倫敦的波特貝羅路（Portobello Road）拍攝的照片，主要的重點是首飾，因此能否清楚看見服裝就不是那麼必要。這個模特兒表現出新潮時髦的感覺，而攝影師選擇讓模特兒身邊的周遭環境大量入鏡，才讓景深看起來更長一點。（艾略特・希格爾）

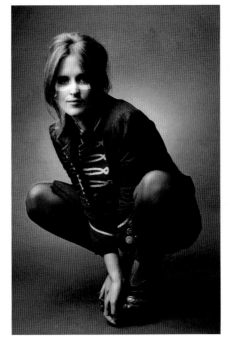

簡潔的蹲姿

這個模特兒將雙腳靠攏正對著鏡頭，利用一身的黑色服裝表現出有趣的剪影效果。攝影師在她的頭部上方架了一個柔光罩，將她眼睛下方的陰影延伸出去，產生更吸引人的效果，而背景中的光點則是在背後那支燈上加裝一個小蜂巢造成的。（約翰・史班斯）

蹲姿｜CROUCHING

雙膝分開（Knees Wide）

我們拍攝這張照片的時候，希望想出一個特別的方式，來展現這件做工細緻的夾克，而且必須是年輕人會覺得有趣的表現方式，而不是像產品目錄上那種向前蹲的姿勢。

精選範例

在這張照片中，模特兒低著頭若有所思的表情，和這個具有動態的姿勢形成明顯對比。雖然她給人一種柔和、細緻的感覺，但是這套海倫·史班塞（Helen Spencer）所設計的夾克，目標市場是喜歡酷炫、新潮的消費者，具有銳利的波浪皺折和鋸齒邊緣。模特兒將這件夾克表現得非常好，凱特總是能找到好方法在照片中善用自己美麗的雙手。其實在拍攝的過程和客戶有些意見火花，因為她希望觀者能夠清楚地看到衣服，可是又不能看起來太普通，或者有絲毫類似產品目錄之處。

拍攝序列

模特兒在**第一張**照片中，從一個態度堅定、直視鏡頭的姿勢開始，變成稍微有點夢幻、比較有距離感的表情，一直到第八張她的表情透過簡單的低頭動作，表現出陰鬱的戲劇性轉變。她的手部位置不斷地變換，讓她前臂的皮膚和衣服的顏色出現不同的對比，也讓觀者的注意力跟著轉移。第一至**第三張**照片中手腕輕輕地放在分開的膝蓋上，讓這個姿勢保持打開的樣子，而且服裝也看得很清楚，但是看起來像是一整套；但是在第四、五、七、八這四張照片中，當她將手交疊或橫過身體，服裝看起來就被分開了，這件夾克也因為跟長褲隔開而被突顯出來。在**第六張**照片中她伸長了手指，指尖點地，從她模特兒的專業百寶箱中又抽出另一個非常有趣的構圖方式。

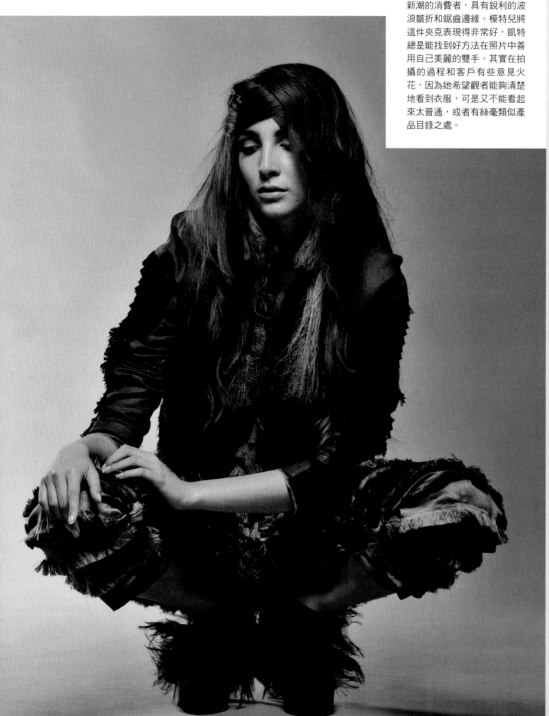

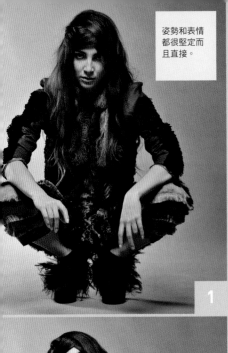

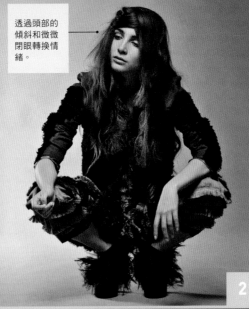

姿勢和表情都很堅定而且直接。

透過頭部的傾斜和微微閉眼轉換情緒。

1

2

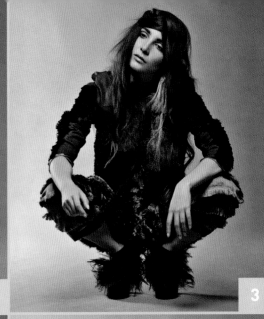

3

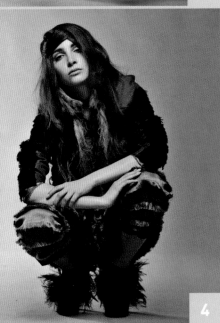

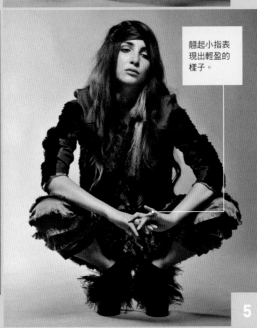

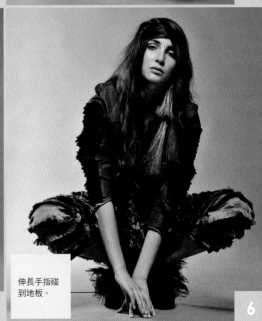

翹起小指表現出輕盈的樣子。

伸長手指碰到地板。

4

5

6

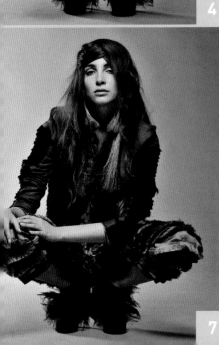

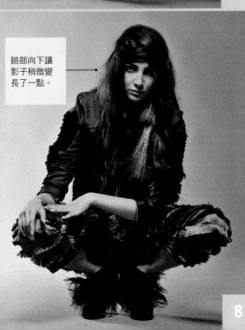

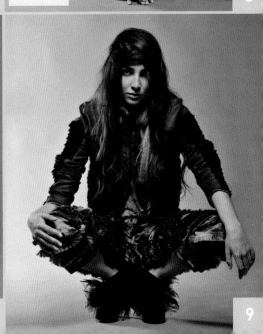

臉部向下讓影子稍微變長了一點。

7

8

9

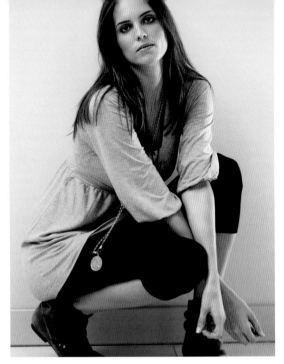

明亮但保留細節

這張照片在一片全白的背景前拍攝,攝影師選擇降低背景的曝光度,同時在模特兒後方和右側使用柔光罩打燈,讓光線足夠打亮整個空間,但是又不會太強以致失去細節。(Coka)

前臂交叉

模特兒將前臂交叉在雙腿之間,讓她看起來有點害羞、內向的感覺。請注意背光蔓延在她臉上和手臂的方式,如果要表現這種效果的時候,記得將閃燈豎直起來,用遮光旗板擋住相機鏡頭以避免曜光產生。(尤里·阿克爾斯)

善用灰色的單調環境

雖然這張照片拍攝的場景是一條單調乏味的長廊,卻仍具有很強的視覺衝擊力。攝影師將閃燈直打以獲得較高的對比和銳利的陰影。這張照片有經過輕微的去飽和處理,讓皮膚的色調減少一點,同時讓服裝的特色更明顯。(班·海斯)

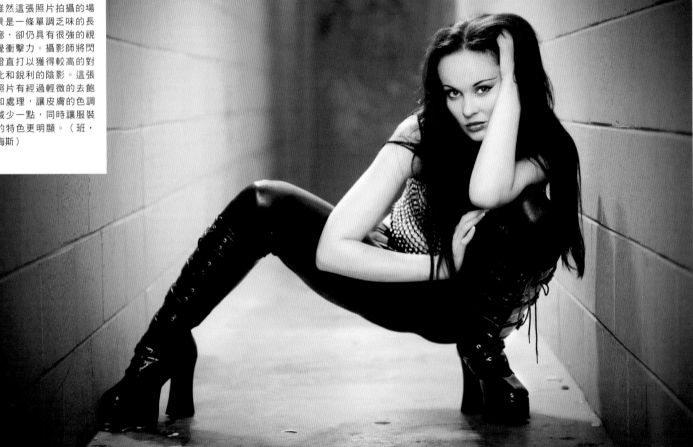

蹲姿 | CROUCHING

側面（Side）

從側面拍攝蹲姿比從正面拍攝能表現的服裝種類更多。除了褲子、褲襪和牛仔褲之外，只要這些服裝還在時尚或運動的範圍內，現在用側蹲也可以拍攝洋裝或裙子。當然，要用蹲姿拍攝禮服也不是不行，但是為了要能表現整件禮服的樣貌，免不了需要格外費心照料。

全側蹲
注意看這個模特兒如何將臀部放在腳跟上，這就是為什麼穿高跟鞋比較好蹲的原因。這個姿勢因為電扇將頭髮吹起造成的律動而變得更有趣，而且攝影師還運用Lightroom的復古濾鏡去除了將近50%的飽和度。（艾略特‧希格爾）

有創意的手臂姿勢
用強光直打下，模特兒採用側蹲姿，而且用非常聰明的方式讓手臂左右對稱，因此產生兩個明亮的三角形。雖然她看著鏡頭的眼神有點被動，但是那放在臀部的手則無疑地表現出堅決的樣子。（Crystalfoto圖片社）

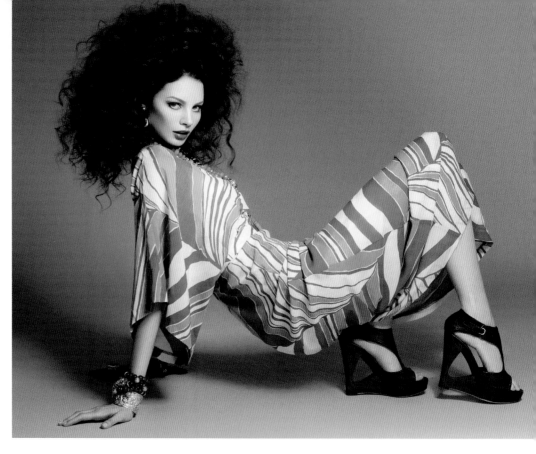



迪斯可狂熱

這件衣服鮮明的圖案和這個大爆炸頭的髮型都非常復古，也呼應了背景的顏色。這個模特兒用手作為支撐，將簡單的側蹲姿延展開來，因此這張照片就變成水平（橫幅）的格式，也更容易用在雜誌跨頁的版面中。（尤利亞‧戈巴欽科）

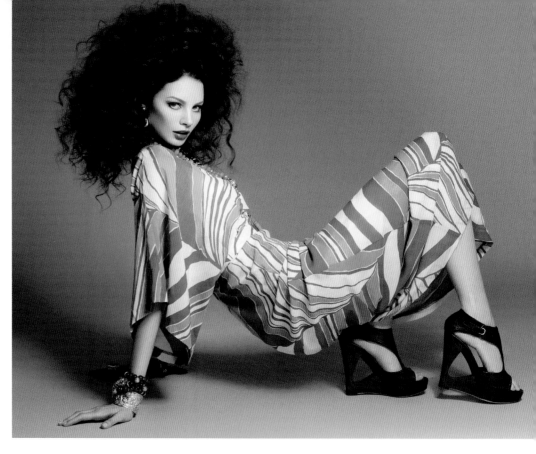

堆積如山的牛仔褲

擺姿解說：

這是在一家牛仔潮店拍的詭異照片，模特兒撐起身子，蹲在一大片牛仔褲上面，這樣一來她身上那件牛仔褲才能被看得見，但是又讓她的位置夠低，讓我們可以注意到那整堆牛仔褲。

使用搭配：

這是一張重點完全在牛仔褲的照片，不過如果你想要強調的重點是模特兒的下半身或畫面的下半部，也可以轉換一下場景設計。

技術重點：

照片中的光線混合了讓畫面保持柔和的閃燈和反光傘，以及展示間裡本來就有的環境光。為了平衡光線，我將相機上腳架，然後將閃燈設定在小出力，從較慢的快門速度開始嘗試（大約從1／60秒開始），讓吊燈產生的環境光打亮在畫面中出現。（安姬‧拉薩洛）

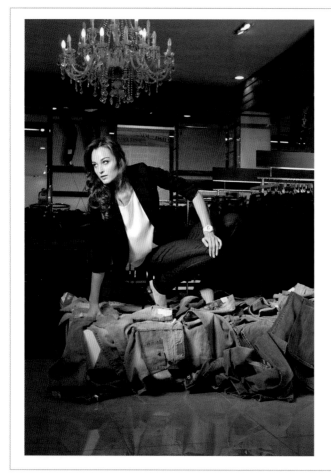

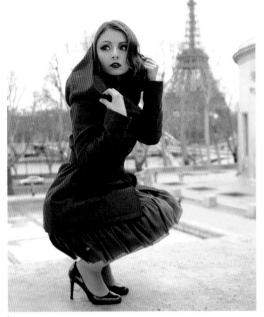

垂直三等分
這個場景除了冷還是冷,而且天空是一片白,正是拍攝色彩鮮豔的後外套和漂亮鞋子的絕佳時機,何況還有艾菲爾鐵塔在畫面右邊三分之一處一起入鏡。(奧爾莉・陳)

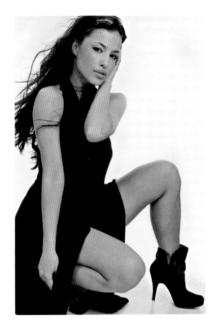

臉部旁靠
這件黑色洋裝在明亮的白背景前纖毫畢現,而模特兒的手做出一個讓臉能夠靠在上面的姿勢,在視覺上產生有趣的旋轉效果。也可以試著讓模特兒的手肘放在膝蓋上,就會變成更常見的經典姿勢。(Coka)

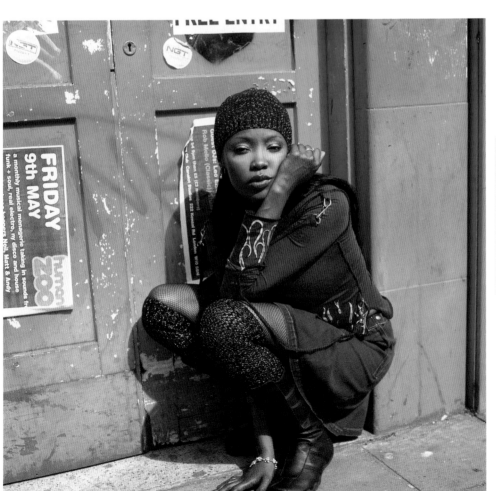

脫影而出
雖然這張照片中紅與藍的色彩搭配和牆上的黑白海報會分散觀者的注意力,但是模特兒那優雅的手輕撫著地面,無疑就是視覺的焦點。她的手看起來像是從陰影中悄悄地滑下來,想要突顯「街頭風」的態度,並且主打那個白色手環。(艾略特・希格爾)

蹲姿 | CROUCHING

向後傾斜（Leaning Back）

這個序列的拍攝目的是要找到一個獨樹一格，同時又能展現這件洋裝正面漂亮的蕾絲的姿勢。

精選範例

在這張照片中，蘇菲從改良簡單的蹲姿，創造出具有獨特角度的姿勢。自最基本的蹲姿開始，蘇菲原本先嘗試單膝蹲姿，接著又試了單膝蹲下同時一隻手觸地，最後才是單膝蹲下然後雙手觸地。範例中的這個姿勢做得很好，因為她將經典的蹲姿用充滿運動風格的方式延伸出去，其手指的方向讓觀者的視線由右至左，也呼應了像箭一般的膝蓋形狀。蘇菲左右相對卻彼此平衡的雙腳則是另一個有趣的焦點。用光方式是簡單的雙燈佈光，兩盞燈同樣都顯示出高雅而且略帶戲劇效果的氣氛。

拍攝序列

拍攝這個姿勢的想法是從最基本的蹲姿開始實驗，然後找出比較有創意的一個。在**第一張**照片中，模特兒完美地平衡在腳跟上，這其實並不容易，但是她的背部挺直，整個姿勢看起來太過平淡。**第二張**她的背部又太放鬆、太彎曲，對這件高雅的洋裝來說有點不夠莊重。像**第四張**那樣，持續地變換手部位置來找到好看的姿勢非常重要，手擺在錯誤的位置經常會毀掉一張好照片。隨著**第六張**照片中單膝著地，以及**第七張**手部延伸至模特兒後方，這個序列總算比較像樣了，其實我們可以到此為止，不過我們還是繼續多拍一張，因此就在**第八張**找到了更有趣而且更好用的最後結果。

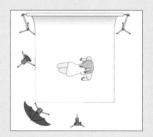

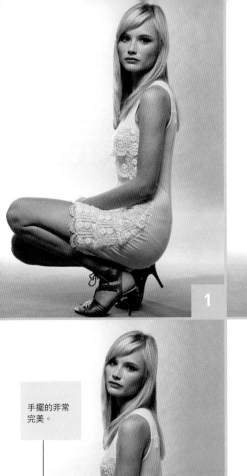

1

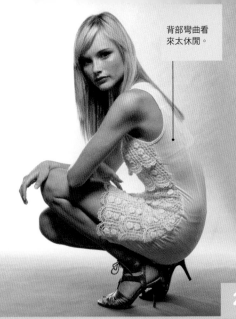

背部彎曲看
來太休閒。

2

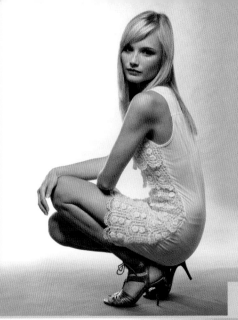

3

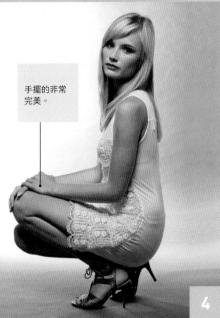

手擺的非常
完美。

4

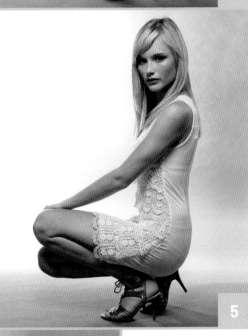

5

6

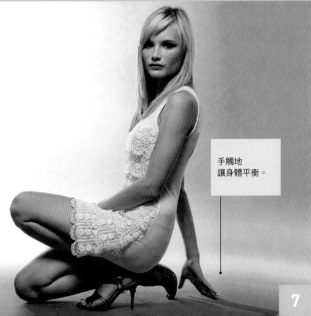

手觸地
讓身體平衡。

7

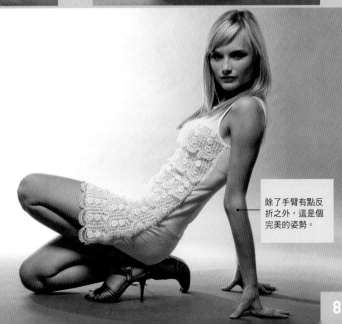

除了手臂有點反
折之外,這是個
完美的姿勢。

8

蹲姿 | CROUCHING

單腳向前（One Foot Forward）

拍攝這組序列是要找出一個看起來令人興奮但是又舒服的蹲姿。身體的表現必須很優雅，而且蹲起來又不能太輕鬆。只要隨著不斷的實驗和嘗試，任何姿勢都是可能的。

拍攝序列

在**第一張**照片中，模特兒似乎有點失去平衡，或許是因為背部過度向前而有點抽筋，而且也缺乏範例圖片中的自信和力量。**第二張**照片中手部的位置看起來很彆扭，因為兩隻手看起來彼此扦格，沒有像**第四張**之後才出現的那種兩隻手彼此相輔相成的感覺。在**第五張**裡，她調整背部和臀部的位置達到完美平衡，因此拉直了整個身體，而且雙腳分開的姿勢也有改善。而**第六張**問題則是身體過度向前傾斜，讓整個姿勢失去優雅的感覺。**第八張**的表情和姿勢都到位了，因此接著就得到範例照片那樣令人滿意的照片。

精選範例
這張從序列中選出的範例照片，所表達的是一種獨立的女性力量。模特兒本身的特質非常鮮明，同時也比例中的其他照片更能表現這套服裝。她一隻腳向前並略向右偏，因此兩隻腳都看得到。模特兒的背部挺直，手則是很放鬆地垂在膝蓋上，散發出自信的樣子，最後的表情也很符合這個感覺，讓這張照片雖然隱含著力量的表現，但也非常優雅。

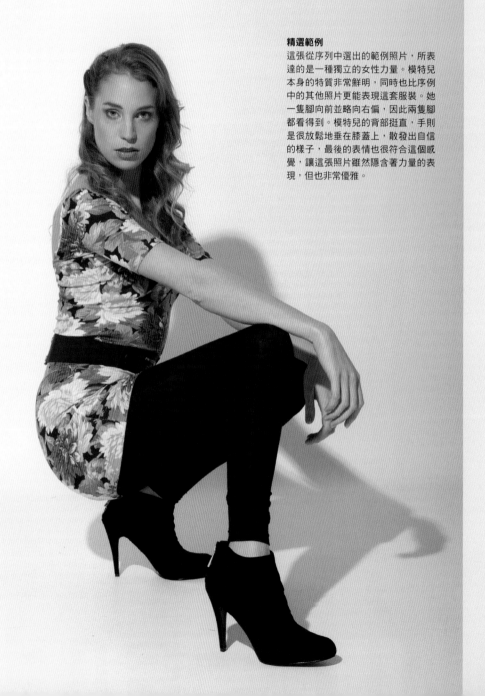

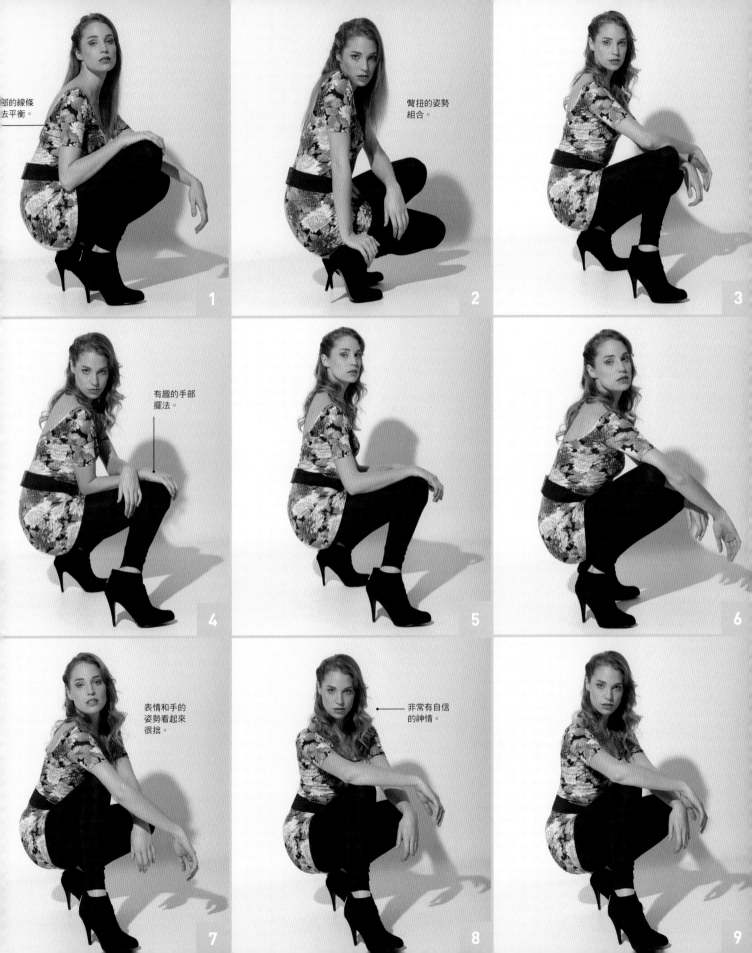

部的線條
去平衡。

1

臀扭的姿勢
組合。

2

3

有趣的手部
擺法。

4

5

6

表情和手的
姿勢看起來
很拙。

7

非常有自信
的神情。

8

9

蹲姿 | CROUCHING

從蹲姿到靠姿（From Crouch to Recline）

這個模特兒表現了一組以靠姿為基礎的地板姿勢，但是在
變換姿勢的過程中，也融合了蹲姿和坐姿。

精選範例

正當模特兒要坐在地上時，我在她身
體懸在半空的時候叫住她，然後快速
拍下這張「螃蟹般的側面懸空」姿
勢。我認為以構圖的觀點來說，這張
照片效果還不錯，而且比後來那幾張
斜靠在地上的姿勢來得獨特。模特兒
將這件服裝表現得非常清楚，而且身
體的延展也很特別，甚至在拍攝當下
完全無法放鬆的情況下，她看起來還
是很放鬆。作為一個職業模特兒，茉
莉的表情完全掩飾了身體的辛苦。她
的手和手臂的位置擺得恰到好處，看
起來很放鬆也很優雅。這個姿勢很適
合用來表現牛仔褲和其他休閒或彈性
較好的服裝。

拍攝序列

茉莉從**第一張**簡潔而優雅的蹲姿
開始，**第二張**很快又調整身體
變成簡單的側坐姿，但是中途
停下來又擺了一個螃蟹般的懸空
側姿，非常適合這套服裝和當下
的拍攝條件。在第六和**第七張**，
茉莉逐漸從坐姿轉換成靠姿，然
後再第八和第九張做到完美的動
作。**第八張**的服裝表現比第九張
好，但是**第九張**因為身體扭轉的
線條，視覺上比較有流動感。

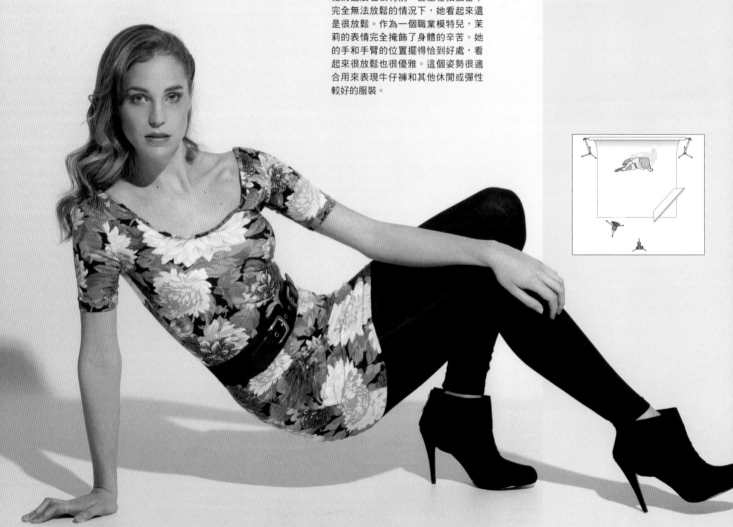

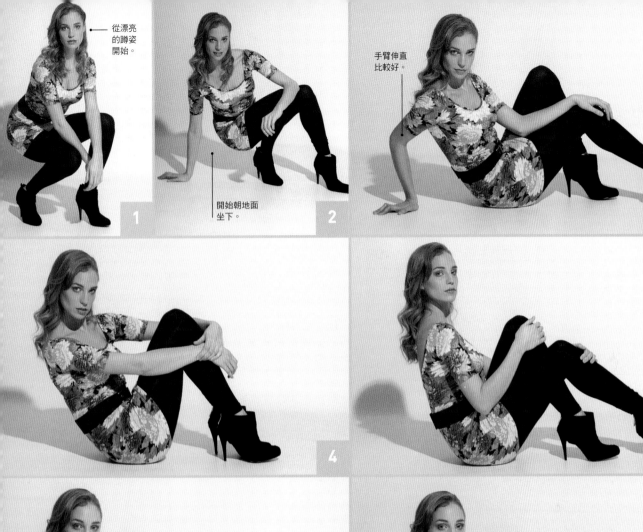

從漂亮
的蹲姿
開始。

1

開始朝地面
坐下。

2

手臂伸直
比較好。

3

4

5

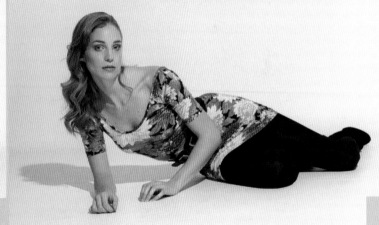

6

7

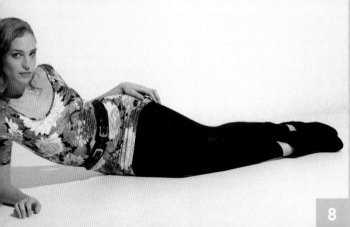

8

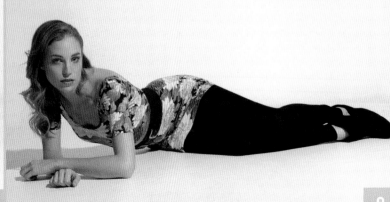

9

蹲姿 | CROUCHING

蹲坐在腳跟上（Perched on Heels）

蹲姿在時尚攝影中非常少用，因此偶爾看到都會讓人覺得眼睛一亮。雖然蹲姿並不是最能表現服裝的姿勢，但是如果這張照片的主要目的是創造某種情緒，例如拍攝雜誌照片通常就很適合。

經典範例

我非常喜歡這張照片的優雅和簡練。這張照片被裁切過，是因為我希望觀者的注意力集中在模特兒美麗清純的模樣：她的捲髮、甜美的表情和整個嘴唇。雖然模特兒蹲下的時候抱著膝蓋可以代表脆弱，她卻將自信的態度加進這個姿勢裡。那雙手的姿勢既放鬆又完美，她挺直的背部和略微延伸的頸部都是充滿自信的樣子。

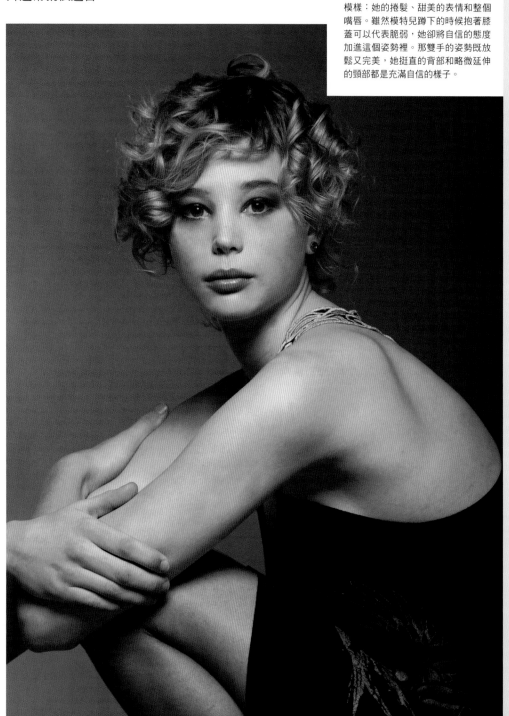

拍攝序列

就像許多實驗性的姿勢一樣，這個序列也用了幾張照片「暖身」，才得到最後的範例照片。**第一張**雖然看起來很放鬆，但是模特兒的手離身體太遠。而**第二張**雖然將手收回來，而且手臂的姿勢也有好一點，但是手指有點太開而缺少優雅的感覺。從第四到第七張，模特兒嘗試了各種可能性，其中我認為第四和**第五張**的效果特別好，她總是保持著優雅和穩定的表情，在鏡頭前看起來很輕鬆，而且她的手無論張開還是合起來都很好看。在第八和**第九張**照片裡，她的蹲坐姿達到完美的平衡，讓這兩張照片比前面幾張的完成度更高。

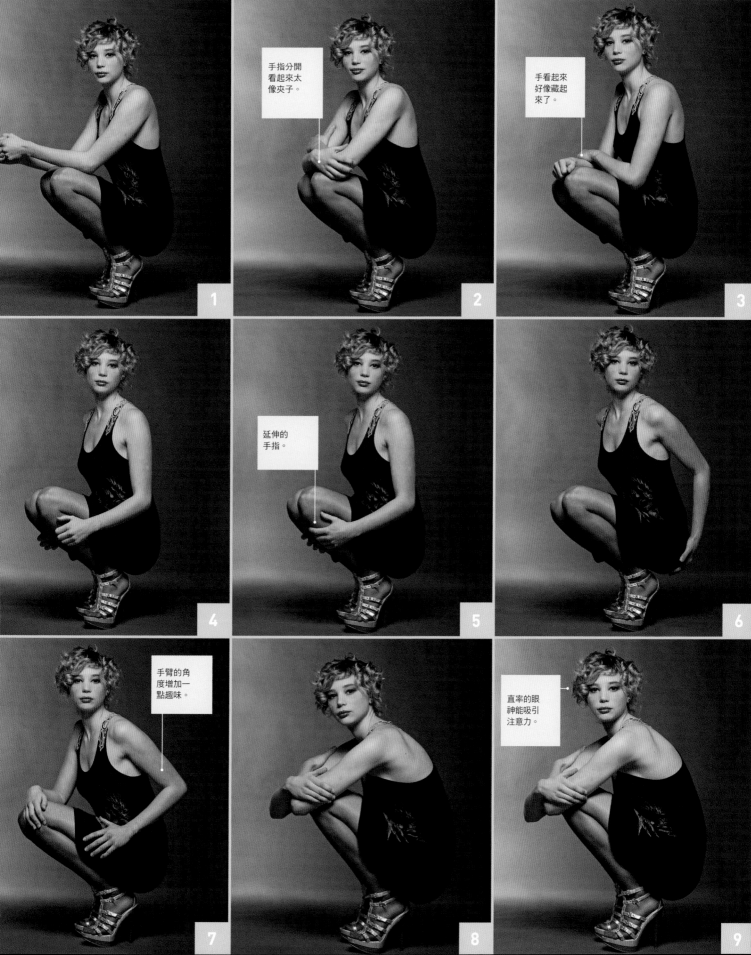

Emma Durrant-Rance

Designs Ltd

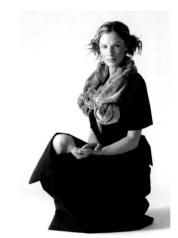

Eliot Siegel

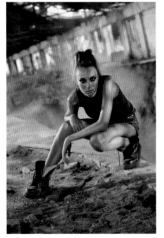

Vfoto

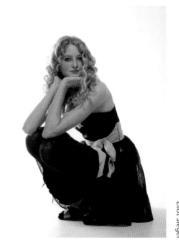

Eliot Siegel

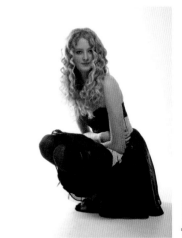

Eliot Siegel

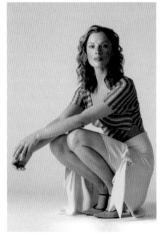

Eliot Siegel

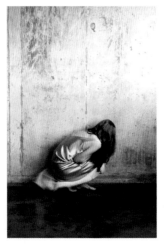

Kayla Stoate

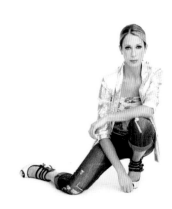

Eliot Siegel

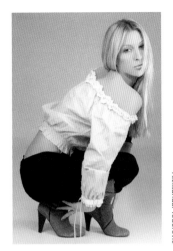

Aleksandar Todorovic

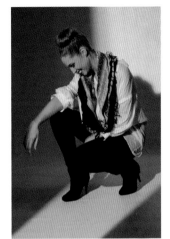

Eliot Siegel

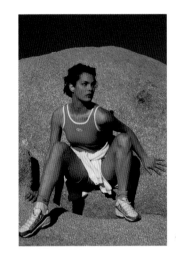

Eliot Siegel

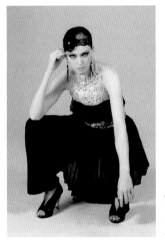

Angela Hawkey

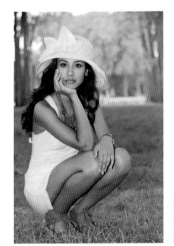

Fotoluminate

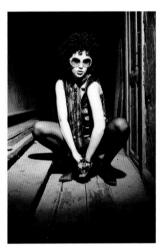

Alias

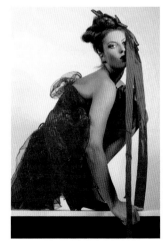

Radim Konnek

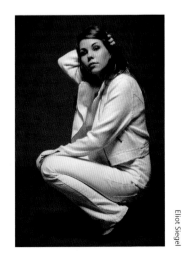

Eliot Siegel

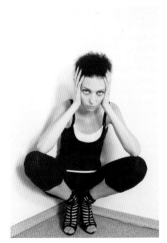

Krivenko

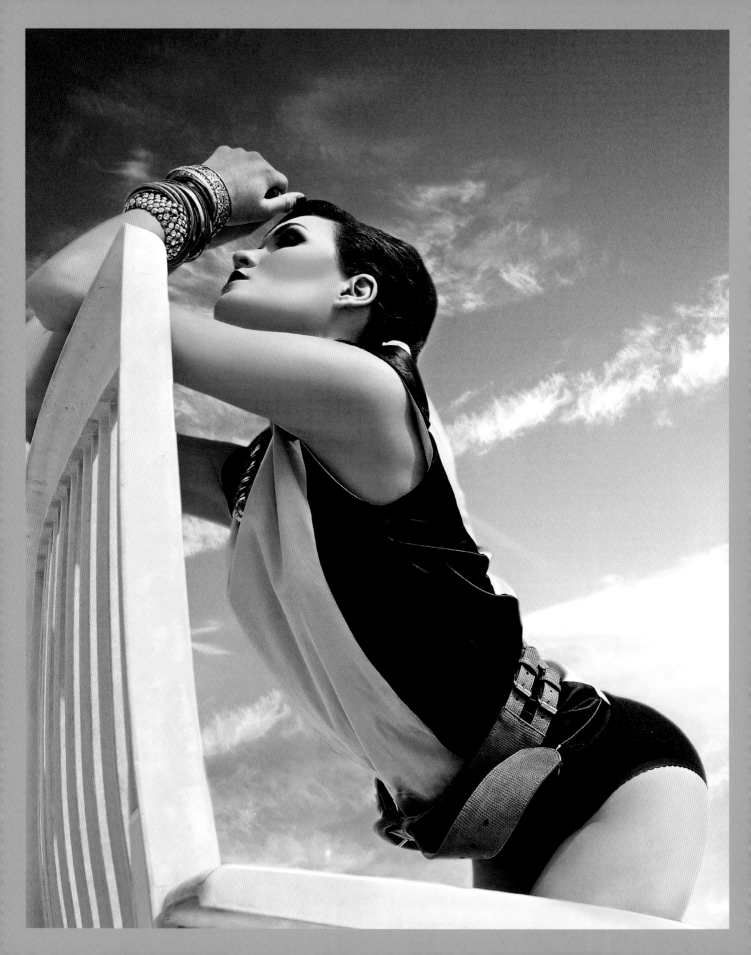

Kneeling

跪姿

跪姿是在美學上極具時尚感的姿勢，就和蹲姿一樣，通常用在表現比較輕鬆的服裝類型，例如彈性布料、牛仔褲和褲襪等。但是有時候在特殊的造型幫助下，跪姿其實也能來表現各種服裝；同時，跪姿也和蹲姿一樣是具有性暗示的姿勢，因此要謹慎指導模特兒，讓她們在表現你想要的感覺時，不要傷害到她們的人格和自尊，如此一來你就能掌握跪姿攝影的藝術菁華。

4

大角度的特殊裁切

這個模特兒採雙膝跪姿，但是腿部卻被攝影師採低角度拍攝以及獨具巧思的裁切方式隱藏起來。這種裁切方式的目的是為了創造出動態的對角線構圖，但是又能看清楚服裝的特色以符合雜誌攝影的需求。光線是這張照片的關鍵重點，攝影師刻意讓模特兒背光，然後在正面用大出力閃燈補光，就好像天上有另一個太陽而且高度也剛好適合拍攝一樣。（艾波‧瑟布琳娜‧蔡）

艾略特・希格爾（ELIOT SIEGEL）

艾略特出生在紐約市，拍攝領域以時尚、人像和藝術攝影為主。他曾在世界各地以及各城市居住、工作，因此作品也受到他所接觸的各種不同文化和觀念的影響。

相機：
Nikon D3s
用光器材：
Elinchrom
必備工具：
隨時隨地帶著相機，任何一台都可以。

「我會成為時尚攝影師的機緣是在學藝術攝影的時候，有一天看到法文和義大利文版的《時尚》雜誌，非常驚奇地發現，攝影師竟然能在一個如此商業化的拍攝環境下，利用模特兒和連身裙創作出整套幻想故事，說是藝術作品也不為過。我最喜歡時尚攝影的一點是，為了達到我想要的效果，必須和模特兒建立起親密卻又短暫的關係。我的作品雖然動態和靜態的姿勢都有，因為希望模特兒的眼神能夠看穿鏡頭直接打動我，最後幾乎都是和模特兒「正面對決」，然後再將這種個人的感受與觀者分享。

我樂於拍攝女性的跪姿，因為我非常喜歡創作不同以往的全新姿勢，而多數的時尚攝影拍攝的都是站姿。當然，站姿勢展現服裝的必要姿勢，但是在仔細調整身體和四肢位置的情況下，使用跪姿通常都能創造出全新的視覺體驗。」

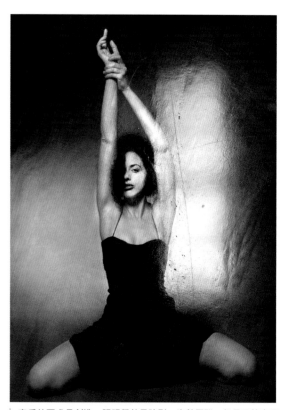

客戶的要求是創造一張視覺效果強烈、姿勢優雅，但是又能表現性驅力的照片。演員有足夠的能力做出這個高難度的姿勢，她向上伸展的手臂在頭上創造出一道裂縫，臉部則被她濃密的頭髮遮去一半，而其眼神則性感地凝視著鏡頭。為了增加照片的神祕感和攝影的技術內涵，我利用後製將之前拍的舊照片疊在這張照片上，而因為舊照片是一張原木書桌，桌面上還有窗戶的反射，因此在最後照片的背景上看起來就像一道窗形的光。

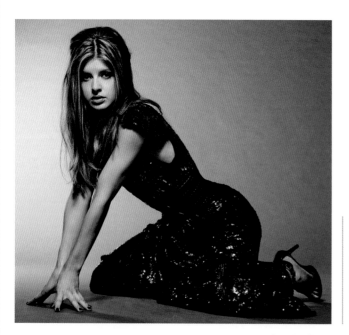

這張照片是為這個作曲人兼歌手的CD拍攝封面，必須同時表現出她的女人味和堅強的內在自我，而且她想要人像攝影而非一般時尚攝影的感覺。這件優雅貴氣又有閃亮珠飾的高級洋裝對她來說是一大挑戰，而且這件洋裝也不太適合跪姿，不過這張照片最後因為她堅定的態度，努力維持這個獨特的姿勢而雀屏中選。這張照片用一支棚燈直打，高度要超過模特兒頭部，才能產生銳利、強烈，但是又好看的影子；另一支則是將閃燈頭直立起來，用跳燈打在深灰的背景上，用來增加一點陰影。在拍攝的時候她一開始是將手放在大腿上，但是我建議她將手放在正前方的地板上，看起來才會有獵捕的感覺。

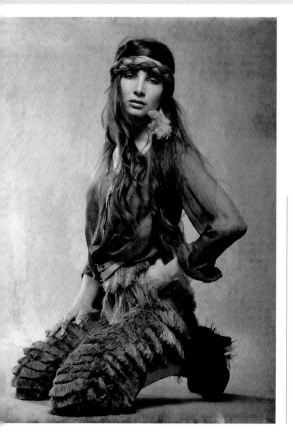

「儘快與模特兒彼此熟稔、建立關係，讓她更能充分表現，才能拍出情緒更豐富的作品。」

這是為倫敦青年設計師海倫·伊莉莎白·史班瑟（Helen Elizabeth Spencer）的新裝發表所拍攝的系列，共有十五套服裝，由於必須以視覺上一致的攝影風格，但是彼此之間同時要保持明顯的差異來呈現，才能突顯整個系列的效果。這是我最喜歡的圖片輸出技術之一，稱為「拍立得轉印」（Polaroid Transfer），就是先用拍立得相機拍照，然後利用藥水將影像轉印到另一個新的印刷材料上─這張照片使用的是無酸藝術用紙。第一次做的時候很難得到完美，但是多試幾次之後，完美的成品自然就會呈現出來。

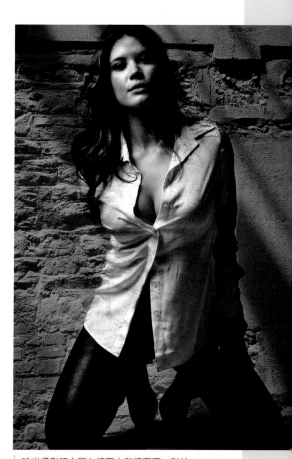

客戶的要求是為這個明日之星拍攝一張態度真誠的照片，用來表現她正面積極的態度和性格。我發現讓模特兒在地板上採取跪姿，通常能夠讓她非常進入狀況。我在現場播放她的唱片而且開得很大聲，因此幾乎不用花太多力氣就能讓她跟著音樂哼唱，然後就出現照片中那樣的美妙氣氛。這位歌手跪在攝影棚內的深灰色背景紙上，我放了一個沒有玻璃的大型窗框，架了一支直打的閃燈，放在離窗框有一段距離的地方，在背景上打出強烈但略帶模糊的窗框陰影。

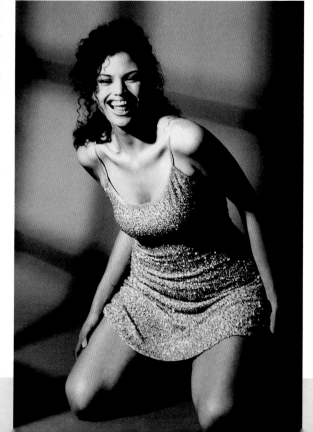

時尚攝影師之間在檯面上和檯面下，對於拍出最好的「白襯衫」照片一直存在著競爭的心理。在這張照片中，我要求模特兒露出乳溝，表現得越風騷越好。稍微打開幾顆鈕扣之後，從左側打進來的強光就能讓她胸部的輪廓更明顯，而她的臉部表情柔和而且放鬆，表現出自然的性感。

跪姿 | KNEELING

單膝跪姿 (One Knee)

以煽情的程度來說，單膝跪姿比雙膝跪姿收斂一點。而且單膝跪在地上所能表現的姿勢遠超過雙膝跪姿，能讓模特兒的手臂、手部和頭部都能放在彎起的膝蓋上，或利用膝蓋創造出新的形狀。這個姿勢和蹲姿很類似（請見第144至165頁），但是穩定性更高。

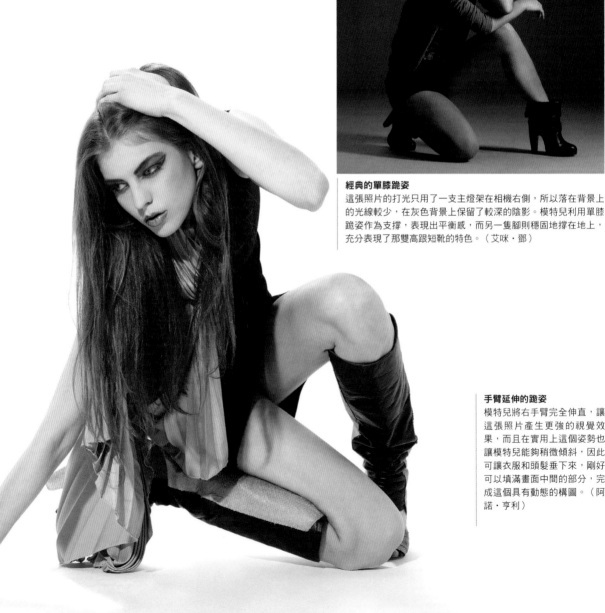

經典的單膝跪姿
這張照片的打光只用了一支主燈架在相機右側，所以落在背景上的光線較少，在灰色背景上保留了較深的陰影。模特兒利用單膝跪姿作為支撐，表現出平衡感，而另一隻腳則穩固地撐在地上，充分表現了那雙高跟短靴的特色。（艾咪·鄧）

手臂延伸的跪姿
模特兒將右手臂完全伸直，讓這張照片產生更強的視覺效果，而且在實用上這個姿勢也讓模特兒能夠稍微傾斜，因此可讓衣服和頭髮垂下來，剛好可以填滿畫面中間的部分，完成這個具有動態的構圖。（阿諾·亨利）

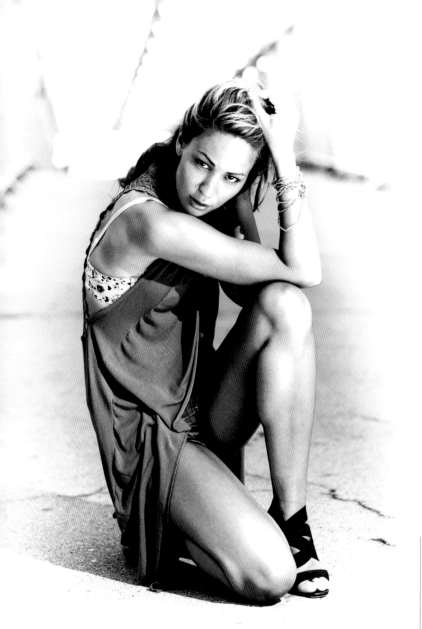

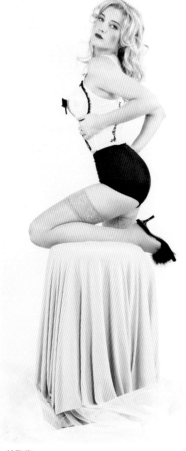

站跪姿
這個模特兒表現的是一個極致性感、傳統美女圖風格的姿勢，一邊膝蓋跪在覆著布幔的檯子上，另一隻腳則站在地上，她將背部彎曲，讓身體的線條更性感。攝影師刻意讓畫面稍微過曝，因此模特兒和暴亮的白背景就能分開，使前景的模特兒可以更為突顯。（凱特‧漢儂）

在外拍場景中使用透視法
模特兒和攝影師之間的合作能夠產生視覺效果極為強烈的姿勢。這張照片從較高的視角拍攝，因此畫面中的水平線能將視線吸引至模特兒的臉部，而背景中隧道／長廊的線條也加強了透視效果，能讓模特兒在前景中更清晰。（Coka）

填滿空間
這張極具創意的照片示範了單膝跪姿能夠來填滿空間的優勢。模特兒的手和腳創造出蜘蛛網的效果，注意畫面中的細節—她將前腳掌盡可能地向下壓靠近地板，而腳尖則貼著畫面左側的邊緣。（Tan4ikk）

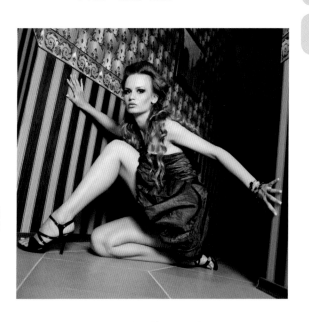

跪姿 | KNEELING

單膝跪姿 (On One Knee)

許多常見的重要姿勢都是可以彼此無縫接軌、相互變化。這個序列示範了側蹲姿如何能輕易地變成效果強烈的跪姿,只要一次放下一隻膝蓋,然後嘗試一下單膝還是雙膝跪姿比較適合。光線也和姿勢一樣,可以在序列中不斷地變化用光以嘗試各種氛圍。

精選範例
這張範例照片會被選出來,是因為這張照片是序列中最純粹的姿勢,而且關上正面的燈之後也比較有氣氛,如同第八張照片一樣。在這張照片中,模特兒看起來非常舒服,她的手很隨性地放著,表情也很柔和,和這件洋裝搭配得非常好。

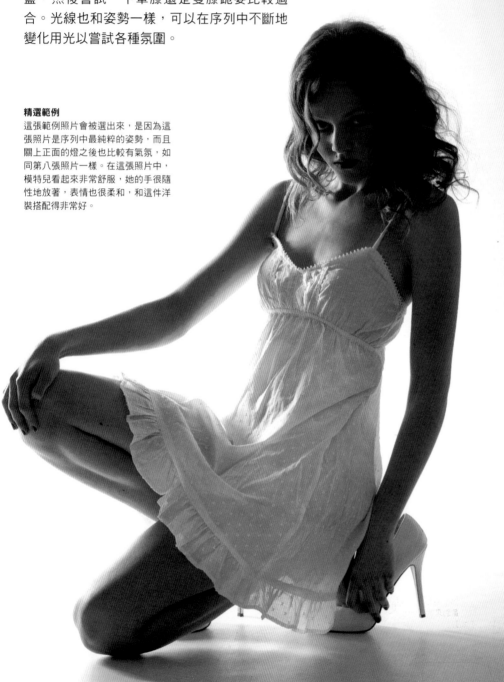

拍攝序列

這個序列從蹲姿開始逐漸往不同的跪姿轉變,**第二張**是完美表現的側蹲姿,搭配漂亮抬起的臉部,以及支撐的手臂和手部。當模特兒逐漸轉向跪姿的同時,她也利用改變頭部方向來變化臉部表情。在**第四張**照片中,她低下頭但是向上看的眼神,看起來有點邪惡的感覺,但是在**第七張**照片她將臉偏向一邊,又變成害羞的感覺。注意**第九張**照片和主圖的差別,這兩張照片的選擇完全取決於客戶的需求,展示出的服裝細節比較多,而主圖則是比較有氣氛的照片。

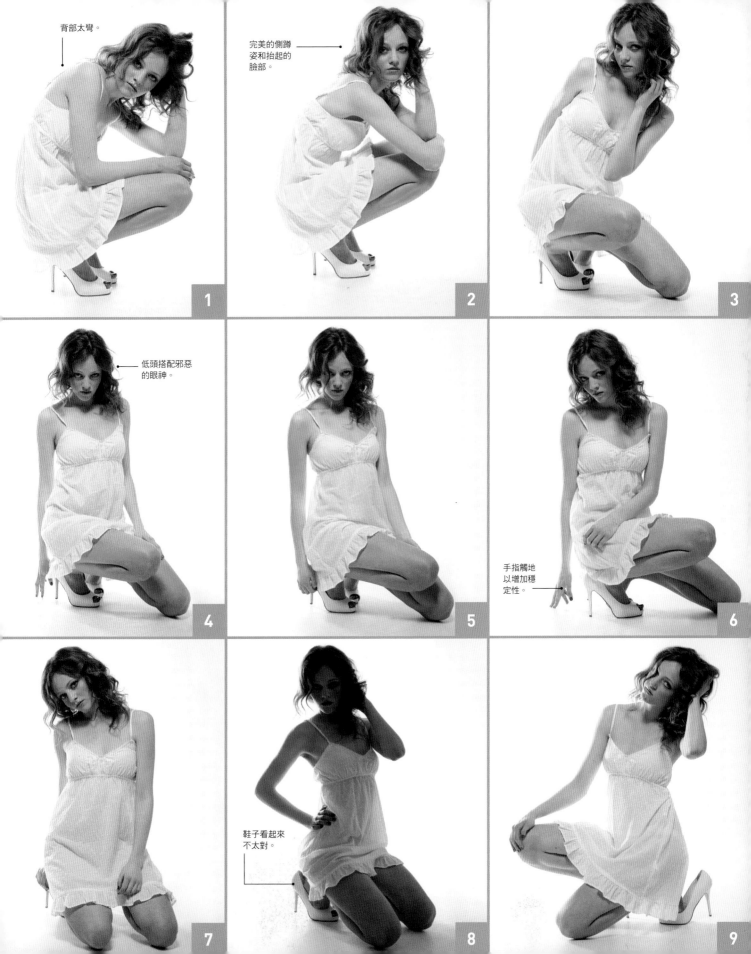

背部太彎。

完美的側蹲
姿和抬起的
臉部。

低頭搭配邪惡
的眼神。

手指觸地
以增加穩
定性。

鞋子看來
不太對。

1

2

3

4

5

6

7

8

9

跪姿 | KNEELING

側面剪刀式（The Side Scissor）

側面剪刀式是一種大膽而且有點實驗性質的姿
勢，不過當你遇到正確的模特兒穿上正確的服
裝造型時，就能獲得令人激賞的攝影作品。

精選範例

這個模特兒要拍攝的是健身房的宣傳照，她
需要散發出足夠的自信，同時要表現身體的
彈性，但是又不能做難度太高的動作，以免
嚇跑那些潛在的會員們。這個「側面剪刀
式」此時剛好就特別符合這些需求，而且模
特兒的外表和神情也都非常適合。從腹部露
出的部份可以看出這是一位膚色健康的年輕
女性，上半身的旋轉則讓照片更具動態感。

拍攝序列

在這個序列中，腿部的剪刀式是
保持不變的，模特兒從坐在地上
開始，因為地板基本動作是所有
健身房的彈性運動課程中最重要
的部分。**第一張**照片從最簡單的
姿勢開始，到**第三張**完成這個姿
勢，但是效果稍微差了一點，而
且因為模特兒臉部稍微偏向右側
而沒有向主圖那樣直視鏡頭，看
起來不夠有自信。如果客戶更在
意的是時尚流行，那麼**第七張**可
能就會被選為主圖，因為這張照
片將服裝表現得更好，而且姿勢
的平衡也非常好，模特兒的肩膀
看起來也比其他幾張更放鬆。請
注意看模特兒的腳非常優美地指
向畫面邊緣，在多數類似的姿勢
當中，讓腳指向某處能增加精緻
優雅的感覺。

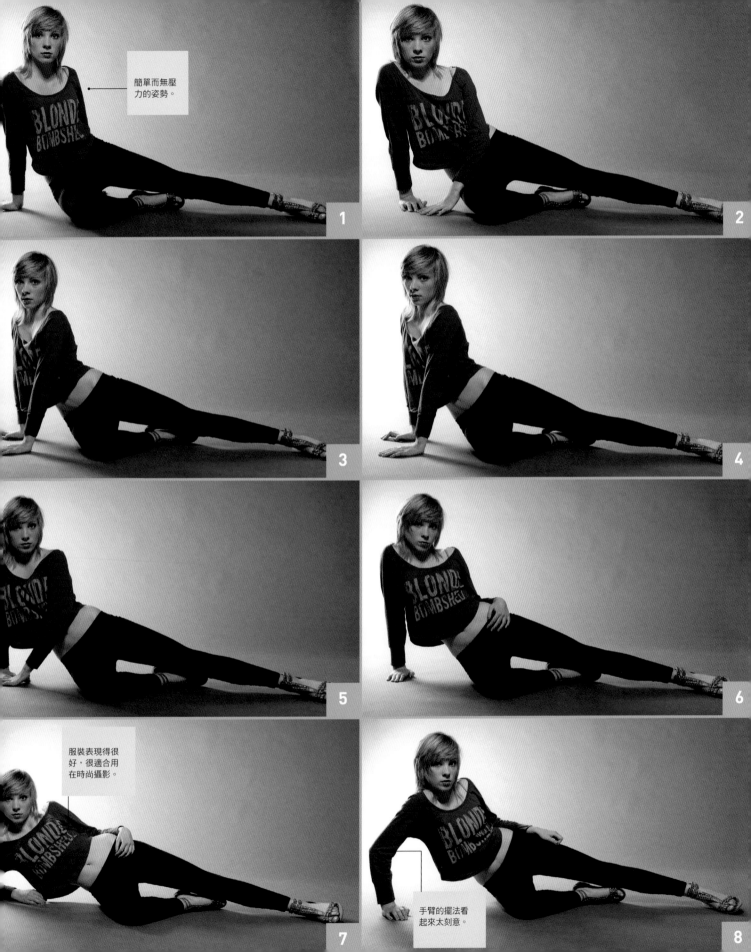

簡單而無壓
力的姿勢。

1

2

3

4

5

6

服裝表現得很
好,很適合用
在時尚攝影。

7

手臂的擺法看
起來太刻意。

8

跪姿 | KNEELING

手部 / 手臂的變化（Hand/Arm Variations）

這個序列都是採側面的單膝跪姿，並以手部和
手臂位置變化來嘗試各同的姿勢。

在這個跪姿的序列中，模特兒被
要求嘗試所有她想得到的手部和
手臂的變化姿勢。通常此時必須
藉由深入探索擺姿的概念和變化
方式，才有可能出現特殊或新奇
的姿勢。**第三張**照片的效果特別
好，模特兒的手肘朝向後方，而
且手放在大腿上，創造出身上各
種角度的流動組合，看起來非常
舒服。注意看**第四張**照片中她平
衡而放鬆的手部姿勢，就像序列
中其他多數照片一樣。**第七張**照
片中手臂下垂似乎暗示著情緒的
改變，傳達出休閒的態度。而在
第十張照片中，肩膀和臉部的傾
斜表現出甜美的羞怯，第十和**第
十二張**照片將手臂交叉則是另一
種不同的擺法，但是遮住了這件
連身褲裝上蝴蝶結的細節。

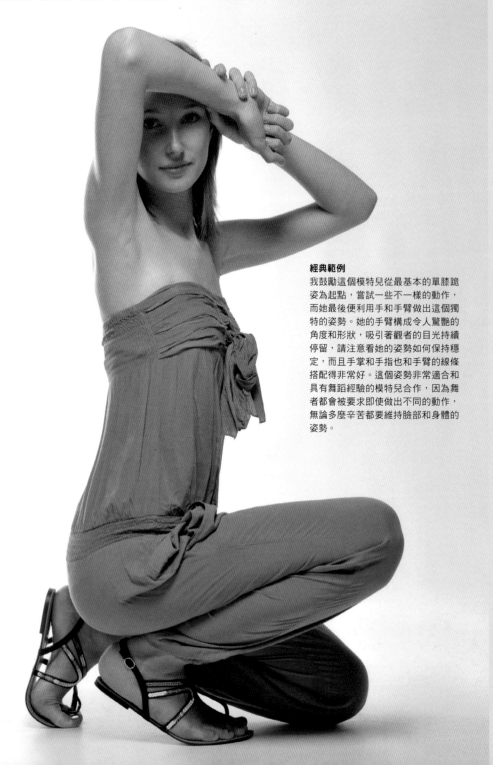

經典範例
我鼓勵這個模特兒從最基本的單膝跪
姿為起點，嘗試一些不一樣的動作，
而她最後便利用手和手臂做這個獨
特的姿勢。她的手臂構成令人驚艷的
角度和形狀，吸引著觀者的目光持續
停留，請注意看她的姿勢如何保持穩
定，而且手掌和手指也和手臂的線條
搭配得非常好。這個姿勢非常適合和
具有舞蹈經驗的模特兒合作，因為舞
者都會被要求即使做出不同的動作，
無論多麼辛苦都要維持臉部和身體的
姿勢。

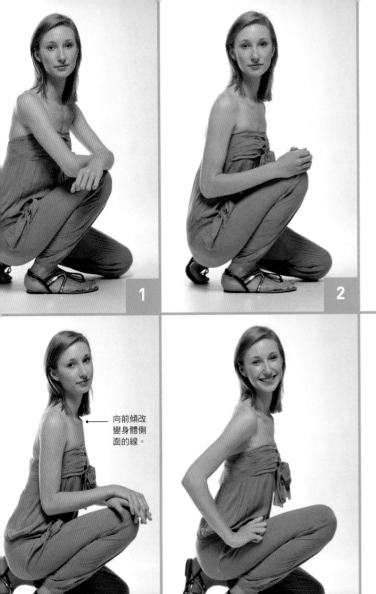
1

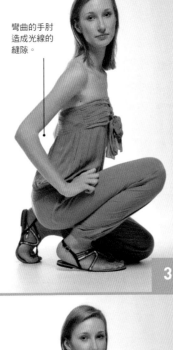
2

彎曲的手肘
造成光線的
縫隙。

3

4

向前傾改
變身體側
面的線。

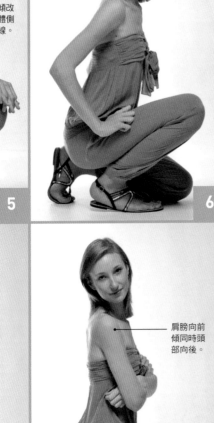
5

6

7

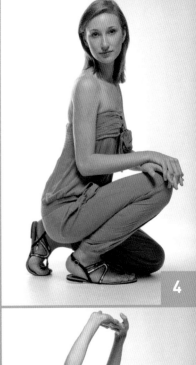
8

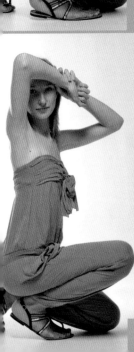
9

肩膀向前
傾同時頭
部向後。

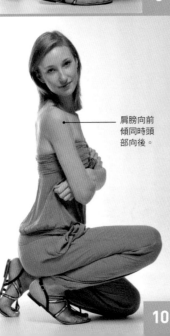
10

11

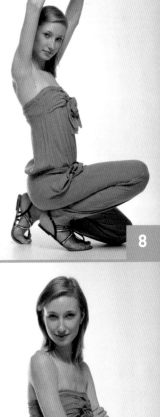
12

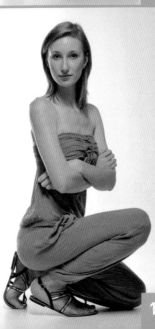

跪姿｜KNEELING

雙膝跪姿（Both Knees）

雙膝跪姿非常適合搭配牛仔褲，模特兒還能利用前面和後面的口袋幫助手部擺姿。這也是在沙灘上拍攝泳裝時很受歡迎的姿勢，不過要小心，如果運用這種姿勢的技巧不足，可能會變成很像性感美女攝影（glamour photography）那樣缺乏品味的照片。

高跪姿（見右頁「討喜的經典跪姿」）能讓大腿看起來變細，而低跪姿（見右圖「夢幻般的坐跪姿」）則會突顯肌肉，因此要謹慎選擇你拍攝的角度，尤其模特兒露出腿部的時候更要小心。

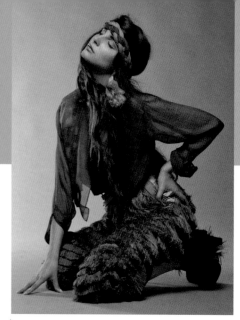

夢幻般的坐跪姿
這個姿勢的效果原本也可以非常強烈，不過模特兒創造了這種將手放在臀部的方式，利用較柔和的手勢讓這個姿勢緩和視覺衝擊。拍攝這張照片時，相機上方架了一個大型柔光罩，另一支燈則用反光傘打亮背景同時用遮光旗板避開模特兒。（艾略特‧希格爾）

像貓一樣匍匐前進
由於照片在全黑的背景前拍攝，彩妝造型讓照片中的色彩更加鮮明。這張照片主要表現的是模特兒的神情，她臉上的表情像是要求觀者在她慢慢爬過背景的同時，不能把眼神移開。（艾略特‧希格爾）

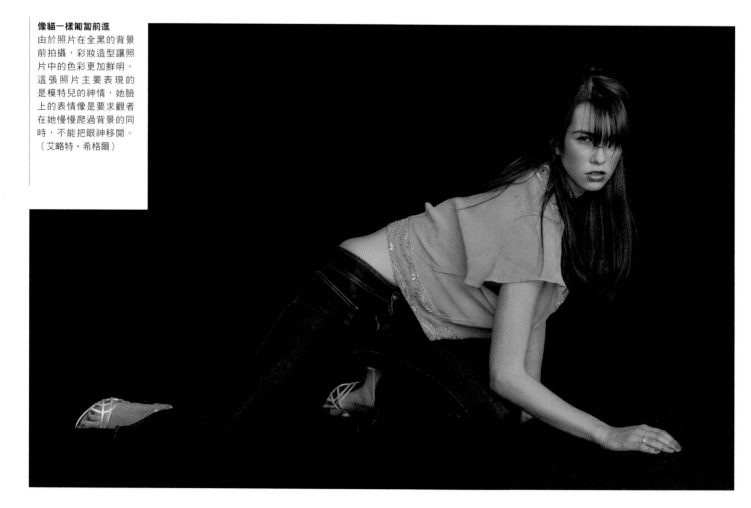

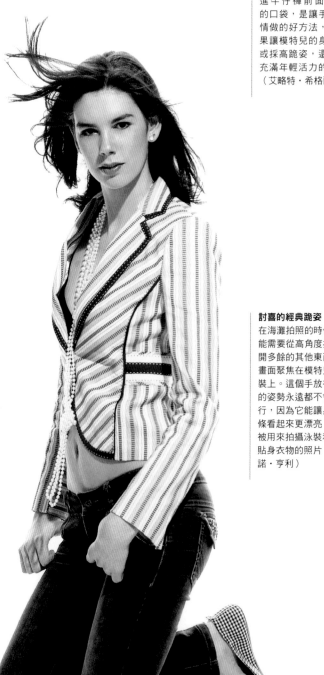

拇指插在口袋裡
跪著的時候將大拇指插
進牛仔褲前面或後面
的口袋，是讓手找點事
情做的好方法，而且如
果讓模特兒的身體挺直
或採高跪姿，還能帶來
充滿年輕活力的感覺。
（艾略特・希格爾）

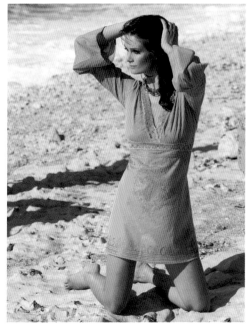
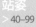

站姿
> 40–99

坐姿
> 100–143

蹲姿
> 144–165

跪姿
→ 166–189

靠姿
> 190–215

律動
> 216–251

誇張的姿勢
> 252–267

展露身體的姿勢
> 268–291

臉部和肩膀
> 292–305

表情
> 306–315

討喜的經典跪姿
在海灘拍照的時候，可
能需要從高角度拍攝避
開多餘的其他東西，將
畫面聚焦在模特兒和服
裝上。這個手放在頭上
的姿勢永遠都不會褪流
行，因為它能讓身體線
條看起來更漂亮，經常
被用來拍攝泳裝和女性
貼身衣物的照片。（阿
諾・亨利）

手放在膝蓋上
這張照片甜美而且充滿渴慕的感覺，呼應著
模特兒將手優雅地放在膝蓋上的姿勢。相機
從較高的角度拍攝以避免背景中過多的細節
入鏡。（保羅・馬修攝影工作室）

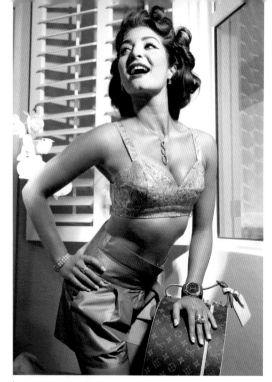

來自偶像明星的靈感
這張照片中的模特兒感覺有點像瑪丹娜。在一個佛羅里達飯店風的場景中，主打的是歡樂、性感的外表，同時她的身體在熱帶地區的炙熱中閃耀著光芒（或許是塗了一點油的關係）。而像路易‧威登帽箱這種道具在任何照片中都會增加上流高雅的氣息。（安姬‧拉薩洛）

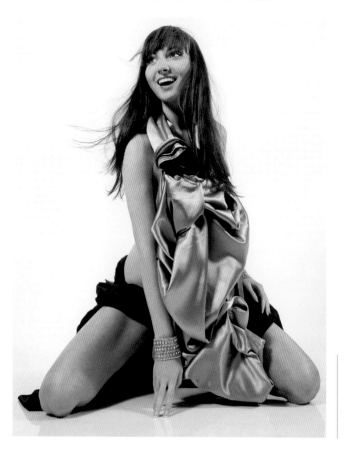

光雕
這張照片是在黑背景前用手持拍攝，攝影師將閃燈設定為小出力，同時將相機的快門速度條到非常慢（例如1／2秒）。模特兒需要會發光的配件才能達到最好的效果，畢竟配件上的光線才能做出這種特殊效果。釋放快門之後，慢速快門會讓照片中比較亮的部份變得模糊，而閃燈打光的地方則會保持相對清晰。（尤利亞‧戈巴欽科）

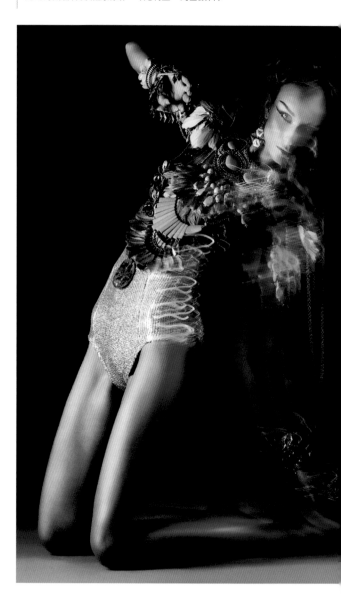

如絲綢的垂墜
這個模特兒開心的表情和燦爛的微笑，和她張得很開的膝蓋相互平衡，這個姿勢會讓腿產生延展效果，可以強調腿部完美的肌肉線條。這件洋裝的設計非常獨特，像一件窗簾一樣蓋住她的裸體，而全白的背景則讓視線完全集中在模特兒身上。（雷丁‧柯瑞涅克）

挑逗的跪姿

這張照片中的模特兒挑逗著鏡頭，運用她修長優雅的曲線製造出「咖啡桌」效果，她將一隻腳翹得很高，表現出五零年代的經典姿勢。為了突顯身體的修長，在這裡相機必須從低角度拍攝，而背景的顏色則與她的髮色相呼應。（Coka）

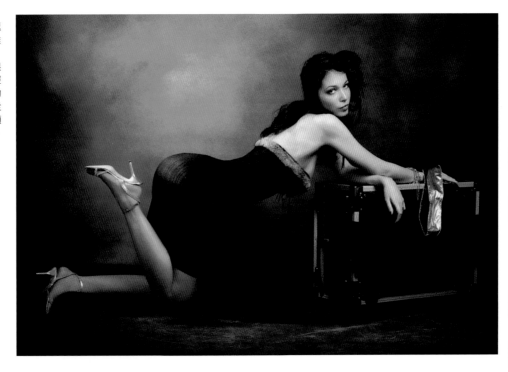

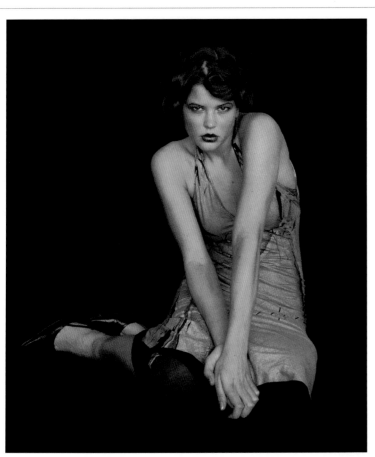

V字型姿勢

擺姿解說：

模特兒將身體向前彎，配上這個怒火中燒的表情，並表現出一個非常引人注意的V字型姿勢。請注意她那雙像爪子一樣的雙手和筆直的手臂形成的對比，以及左手臂巧妙地遮住乳溝的方式。

使用搭配：

適用於任何彈性較好，能夠讓模特兒在地上採用跪姿的服裝。造型要盡量簡單，模特兒的腳趾要朝向畫面邊緣。

技術重點：

這張照片用的是黑色的背景紙，打光只用一個大型的柔光罩架在燈柱上，大約只在模特兒眼睛上面一英呎（3公尺）的高度而已。（艾略特・希格爾）

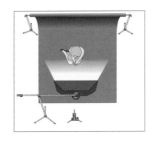

跪姿 | KNEELING

直立跪姿（Upright）

膝蓋分開的跪姿是很常用的地板姿勢。這個姿勢通常都很放鬆，但是也可以從這個基本姿勢衍伸出許多更具動感的變化。

經典範例

這張範例照片是從序列中最前面的照片選出來的，模特兒看起來很放鬆而且帶著輕鬆自在的表情。由於她的手部動作不會干擾視線，因此不會影響這個姿勢的效果。強光直打讓模特兒的顴骨更明顯，同時產生深邃而銳利的陰影，和反光傘以及柔光罩所造成的光線構成對比。她的膝蓋和背部之間有一點角度，看起來具有直立向上的力量，比她在序列中後來做出的坐跪姿更具動態感。

拍攝序列

在**第一張**照片中，模特兒採用直立的跪姿而且眼神直視鏡頭，創造了一個完美平衡的構圖。而在所有的時尚及人像攝影中，手的姿勢扮演著很重要的角色，這個模特兒的在這裡採用的方式則是用手撫弄著開襟羊毛衫的正面。她手肘所形成的形狀非常有吸引力，而且背後的陰影也加強了影像整體的構圖和趣味性。在**第二張**照片中，身體略帶旋轉的角度讓這件羊毛衫露得更多，因此也讓這個姿勢的性感指數加分許多。在**第四張**照片中模特兒將頭部向下傾斜，這種姿勢通常會讓情緒變得有點高傲自負的感覺。當她採用坐跪姿時（**第六張**），她將手放在大腿上，並聳起肩膀來加強這個姿勢的結構。雖然第七和**第九張**都是很吸引人的姿勢，但是她的表情有點太開心了，不符合這張照片要表現神祕感的情緒要求。

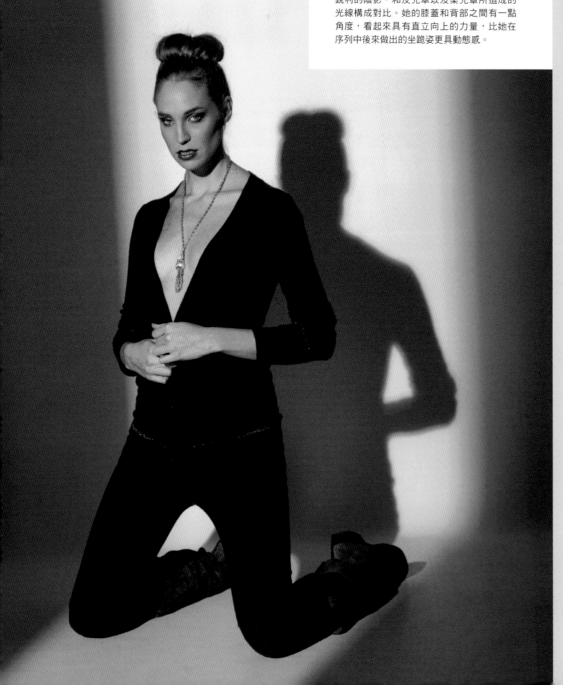

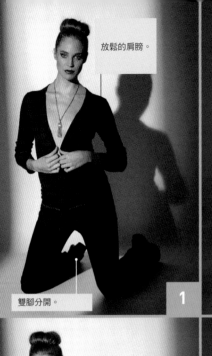

放鬆的肩膀。

雙腳分開。

1

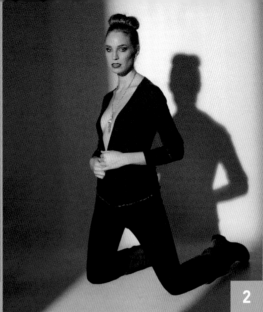

2

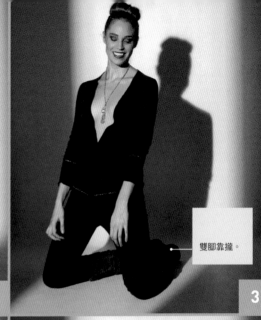

雙腳靠攏。

3

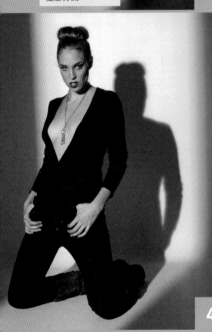

4

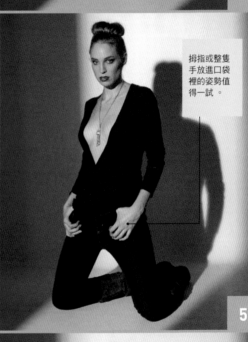

拇指或整隻
手放進口袋
裡的姿勢值
得一試。

5

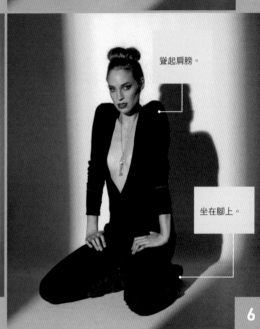

聳起肩膀。

坐在腳上。

6

手放在大腿
上也是一個
不錯的變化
方式。

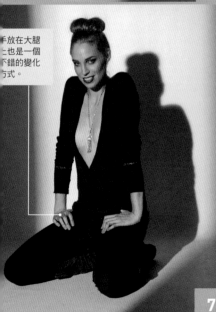

7

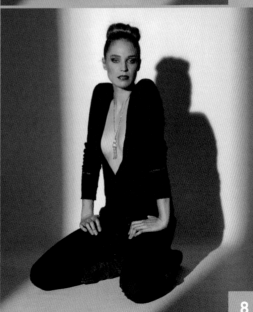

8

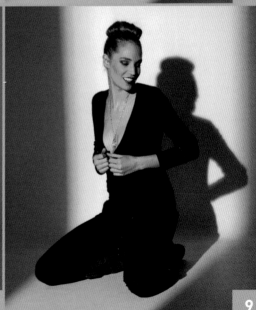

9

跪姿｜KNEELING

善用口袋（Using Pockets）

有時候要為某些比較特殊的服裝找到適合的姿勢非常困難。如果拍攝的是牛仔褲或其他比較休閒的服裝，跪姿的拍攝序列，也就是當手部、腳部和情緒都對了，即能夠創造出具有都會風格的輕鬆照片。

精選範例

這個模特兒很明顯呈現非常放鬆的姿態，不僅她的肩膀輕鬆下垂而且有點向後收，手也找到一個很適合的位置，將一隻拇指伸進口袋裡。她彎起的手指讓她整體的感覺看起來有點強硬，和她甜美、充滿女人味的臉龐形成對比，而她的臀部逐漸放低最後坐在腳跟上，也是這張照片的成功關鍵。

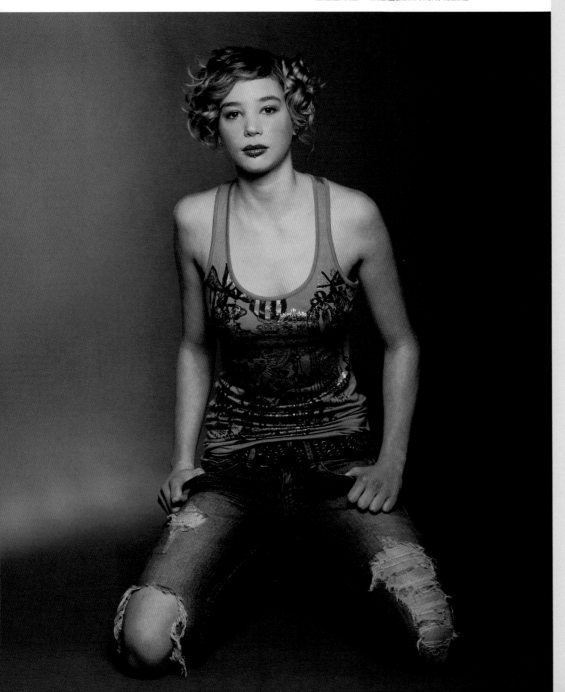

拍攝序列

序列從**第一張**睡眼惺忪的朦朧美開始，直到最後一張才被選中做為範例照片。模特兒的膝蓋本來是挺直的，看起來感覺太緊張。即使從**第四張**到第七張模特兒都帶著美麗而自然的微笑，卻因為她的腿和膝蓋還沒有找到合適而且舒服的位置，感覺有點緊繃。在**第八張**照片她終於坐在後腳跟上，姿勢也開始找到平衡。但是她的肩膀還是太高，因此在**第九張**照片中她接著放下肩膀，讓姿勢看起來更放鬆。主圖和第九張照片之間的主要差異，在於第九張照片裡她的手指分開，看起來很奇怪，後來才將手指彎起來，以半握拳的方式完成這個姿勢。

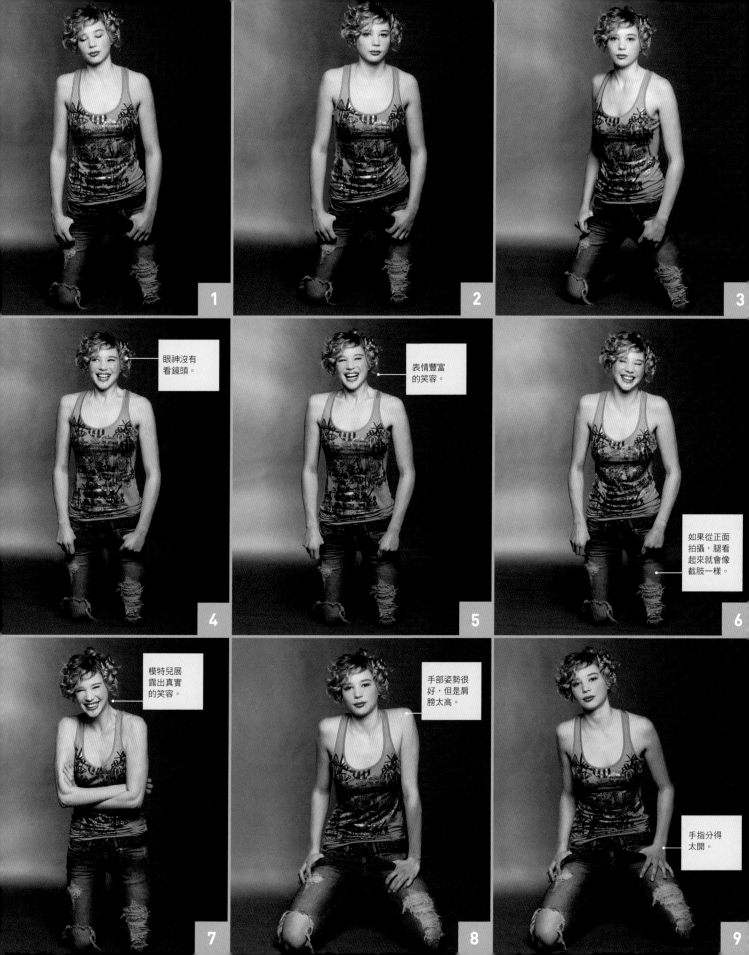

4 眼神沒有看鏡頭。

5 表情豐富的笑容。

6 如果從正面拍攝，腿看起來就會像截肢一樣。

7 模特兒展露出真實的笑容。

8 手部姿勢很好，但是肩膀太高。

9 手指分得太開。

跪姿 | KNEELING

雙膝高跪姿（High on Both Knees）

有些服裝必須要用站姿拍攝，但是當衣服的設
計允許的時候，不妨嘗試高跪姿的表現方式，
可讓整組作品看起來更多元。

拍攝序列

當模特兒舉起手臂和將手放在腦
後，是很容易失敗的姿勢，尤其
如果觀者的視線最後直盯著腋下
看就更糟糕了。不過當腋下有衣
服遮住的時候，照片看起來就還
可以接受。在**第一張**照片中，凱
特閉上眼睛，非常放鬆，身體的
重心則偏向一邊，整體的情緒非
常平靜，但是在**第三張**開始有
了變化，當臀部的位置回到中央
之後，照片整體感覺上更僵硬了
一點。在**第五張**照片裡，凱特將
手放進口袋，因為這個動作迫使
她的肩膀向上抬起，讓整個姿勢
看起來緊繃許多。但是到了**第八
張**，因為肩膀放下來而且臉部轉
向側面，讓這個緊繃的感覺又放
鬆下來。

精選範例

我挑選這張照片作為範例，是因為這
張照片非常獨特，藏有許多細節之
美。這個模特兒擁有女性心目中夢想
中那一頭濃密而且保養得光滑柔順的
長髮。她的長髮從右側流洩而下遮住
右胸的方式非常性感，上衣則是特別
為了露出女性的肩膀而設計，並且使
用柔軟而性感的透明材質製作。打在
模特兒臉部的光線也非常完美，而且
光線的高度也足夠在下巴底下產生柔
和但吸引人的影子。我經常鼓勵模特
兒將腳掌靠攏，因為我個人非常喜歡
這個動作在構圖中產生的對稱。凱特
的手肘彎曲所造成的尖銳角度則和她
柔和的表情形成對比。

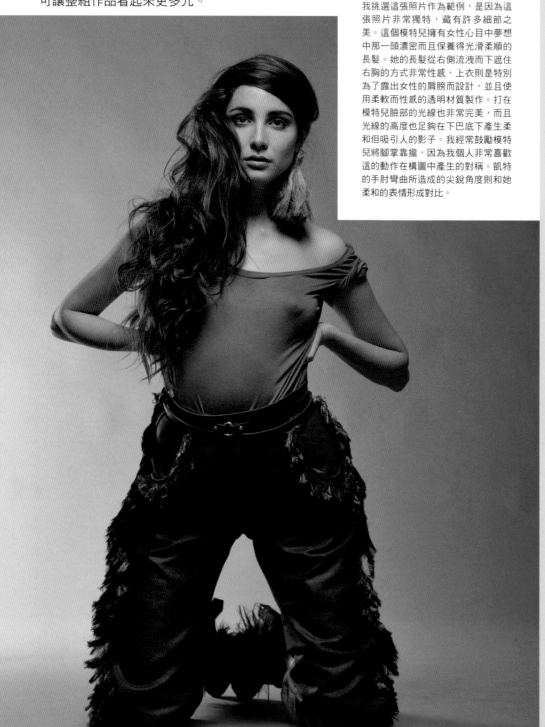

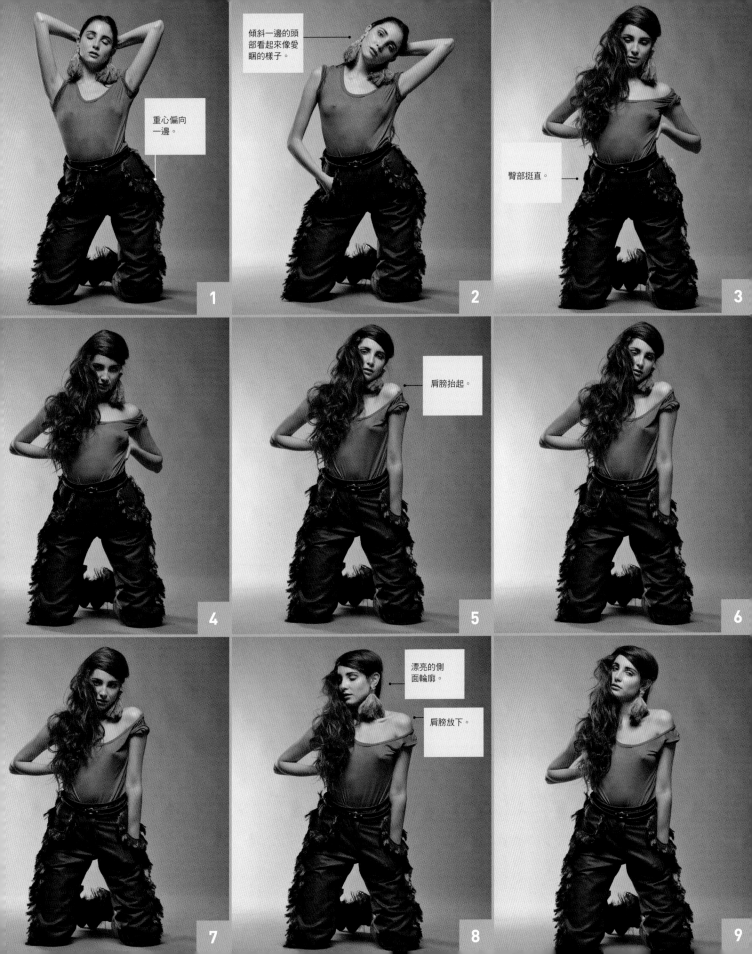

重心偏向
一邊。

傾斜一邊的頭
部看起來像愛
睏的樣子。

臀部挺直。

肩膀抬起。

漂亮的側
面輪廓。

肩膀放下。

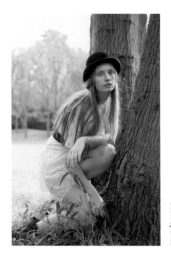

John Spence

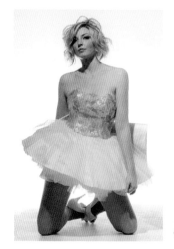

Eliot Siegel

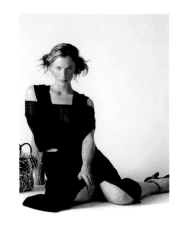

Eliot Siegel

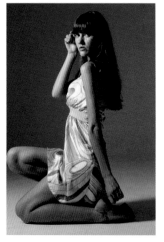

Crystalfoto

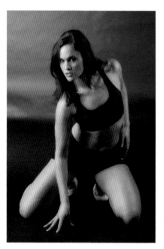

Ryan Liu

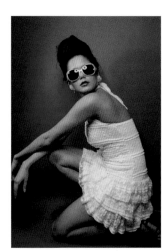

Raisa Kanareva

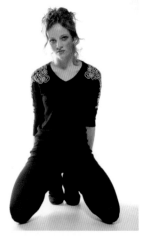

Eliot Siegel

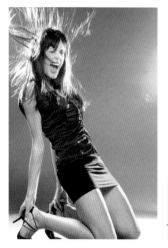

Jason Christopher

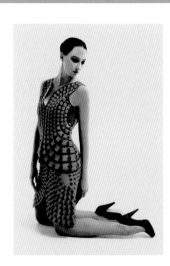

Clara Copley

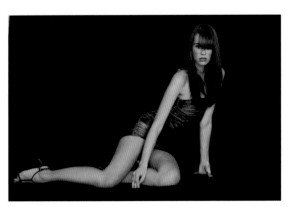

Eliot Siegel

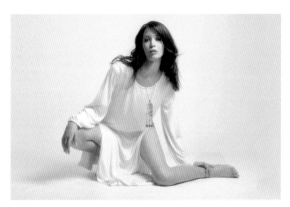

Coka

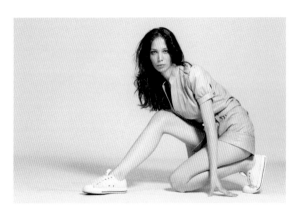

Coka

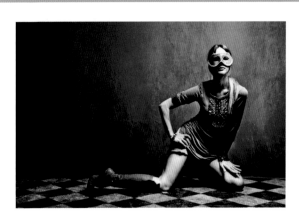

Coka

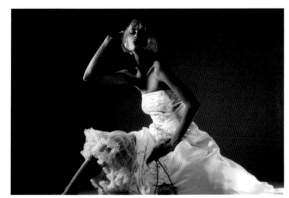

David Leslie Anthony

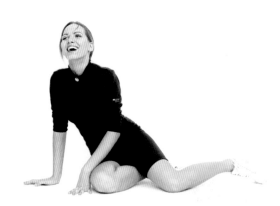

Eliot Siegel

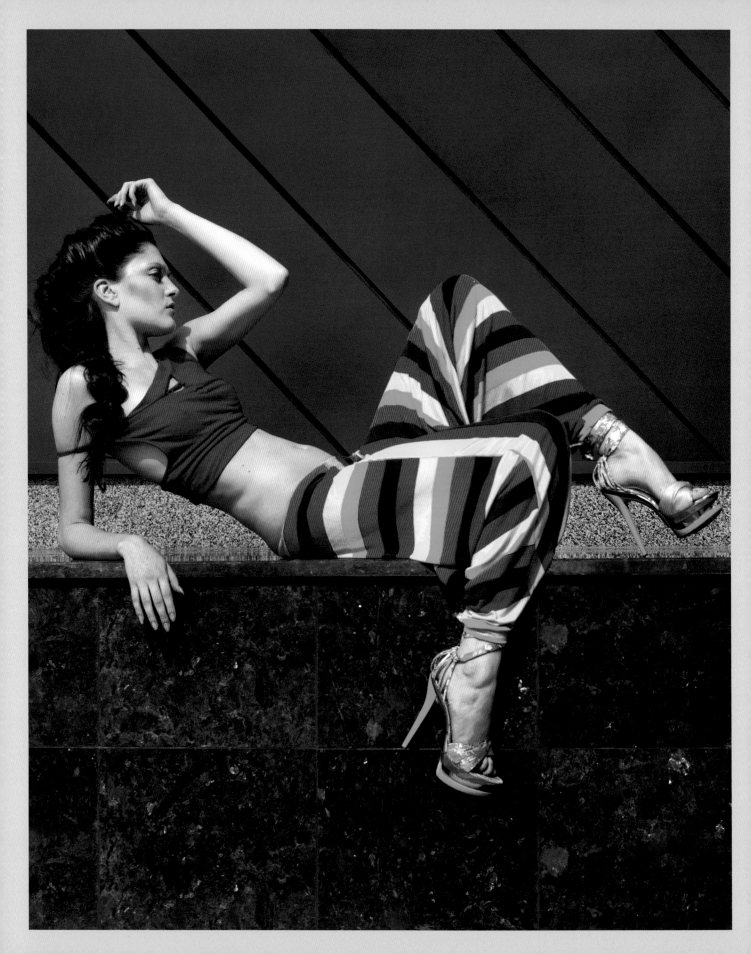

Reclining

靠姿

靠姿和其他姿勢相較，是一個比較輕鬆的替代選擇，通常是利用地板或家具來表現。向後靠或躺下來的姿勢，可以讓模特兒在強光下久站之後獲得必要的休息，而且你會發現她們變得更樂意嘗試不同的姿勢，也願意表現更強烈的情緒，至於身體的水平線條，還能和不同的背景產生驚人的對比效果。

強烈的圖畫風格
在這張照片中，模特兒的造型刻意用來和周圍環境對比，包括色彩（相對於背景的單色調）以及褲子上線條的方向（相對於背景的線條）。垂下來的手、腳，和掉一半掛在手臂上的肩帶，都增加了些許放鬆的性感氣氛。
（FlexDreams）

艾咪·鄧（AMY DUNN）

艾咪原本也是模特兒，目前以拍攝美型廣告攝影與時尚設以為主，非常擅於用光。她曾在紐約市接受專業訓練，並旅遊世界各地，其作品同時也受到這些旅遊地區不同特色的影響。

相機：
Canon 5D Mark II
用光器材：
Profoto、DynaLite、Alien Bees
必備工具：
使用好鏡片的鏡頭

「當我還是模特兒的時候，就非常享受與攝影師合作並讓他們的想法付諸實行，那是一段極富創造力的過程。在遊歷的各個國家之後，我發現每個攝影師都有一個共同特色：對自己藝術表現的熱情。現在自己身為攝影師，我用同樣的熱忱去激勵合作的藝術家和模特兒，讓她們拿出最好的表現。當然我也會花很多時間盡量了解模特兒，以捕捉她們的本質或個人特色。」

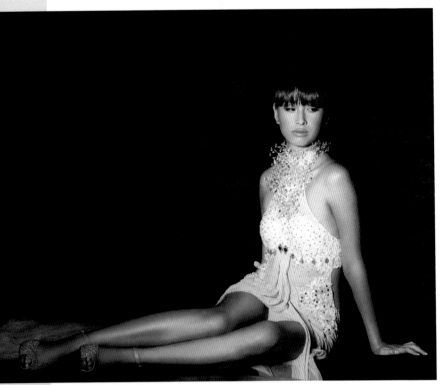

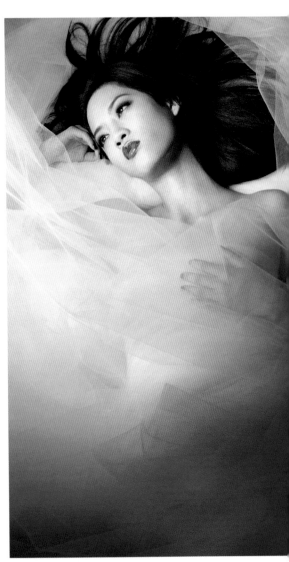

麗綺·倫敦（Lizzie London）設計了這一件純手工、萬中無一的漂亮禮服，我想要用新娘禮服的方式來表現，於是便加了一個面紗，但是又覺得如果要達到最好的效果，就不應該讓模特兒（吉妮）用站姿的傳統方式，而應該用靠姿來表現，才能強調出這件新潮時尚的禮服。（髮型和彩妝：莎拉·尤迪，服裝造型及勘景：莎拉·納札姆薩德）

我將這張照片稱為「甜美的夢」。當時為了專題攝影準備了一大堆薄紗（有時候在找不到造型師的緊急狀況下我也會利用薄紗），我讓模特兒（朵麗絲）躺下來，用薄紗將她層層包裹起來，彷彿置身神祕的雲霧中，而她往向遠方的眼神就像是在招喚我們與她一起入夢。（髮型和彩妝：南西·藍）

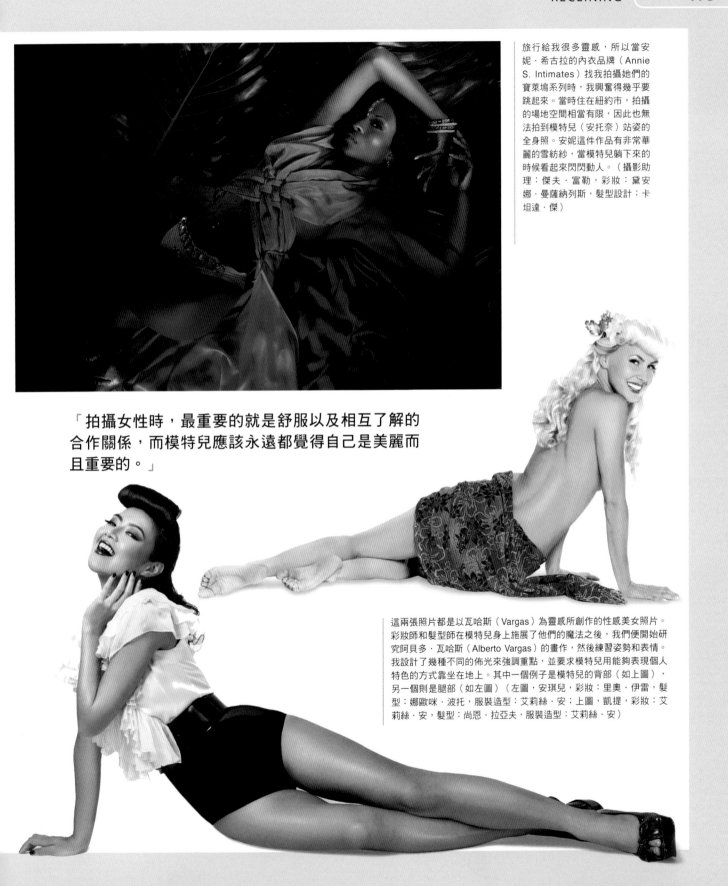

旅行給我很多靈感，所以當安妮·希古拉的內衣品牌（Annie S. Intimates）找我拍攝她們的寶萊塢系列時，我興奮得幾乎要跳起來。當時住在紐約市，拍攝的場地空間相當有限，因此也無法拍到模特兒（安托奈）站姿的全身照。安妮這件作品有非常華麗的雪紡紗，當模特兒躺下來的時候看起來閃閃動人。（攝影助理：傑夫·富勒，彩妝：黛安娜·曼薩納列斯，髮型設計：卡坦達·傑）

「拍攝女性時，最重要的就是舒服以及相互了解的合作關係，而模特兒應該永遠都覺得自己是美麗而且重要的。」

這兩張照片都是以瓦哈斯（Vargas）為靈感所創作的性感美女照片。彩妝師和髮型師在模特兒身上施展了他們的魔法之後，我們便開始研究阿貝多·瓦哈斯（Alberto Vargas）的畫作，然後練習姿勢和表情。我設計了幾種不同的佈光來強調重點，並要求模特兒用能夠表現個人特色的方式靠坐在地上。其中一個例子是模特兒的背部（如上圖），另一個則是腿部（如左圖）（左圖，安琪兒，彩妝：里奧·伊雷，髮型：娜歐咪·波托，服裝造型：艾莉絲·安；上圖，凱提，彩妝：艾莉絲·安，髮型：尚恩·拉亞夫，服裝造型：艾莉絲·安）

靠姿 | RECLINING

地板上（On the Floor）

和站姿相比，在地板這種平坦的表面表現姿勢時，模特兒所創造出的形狀，以及你選擇拍攝這些形狀的角度，就變得更重要。請試著將地板想像成畫布：你的模特兒可以往任何方向移動──用她的腹部、側面和背部──讓她有無限的自由去表現各種姿勢，並且讓她最討人喜歡的方式，展現自己的個性、身材和服裝。

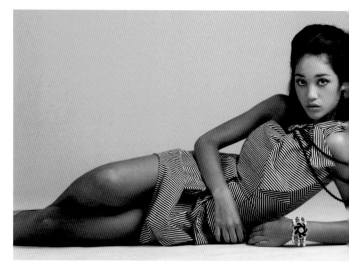

臀部和地板垂直
這個姿勢沒有看起來那麼簡單。這個姿勢要做得好，關鍵在於身體和四肢必須非常協調。一旦到了地板上，手臂的位置對於模特兒本身，以及畫面構圖的平衡來說就變得非常重要。一般說來，這張照片中手臂的角度是效果最好的位置。（安琪拉·霍基）

腹部朝下，臉部朝上
雖然模特兒的腹部貼著地板，但是她的臀部微微向一邊抬起，會讓身體更有曲線。注意看她的右手輕柔地放在地上，而且左手臂抱著頭框柱臉部，成為明顯的垂直線。（艾略特·希格爾）

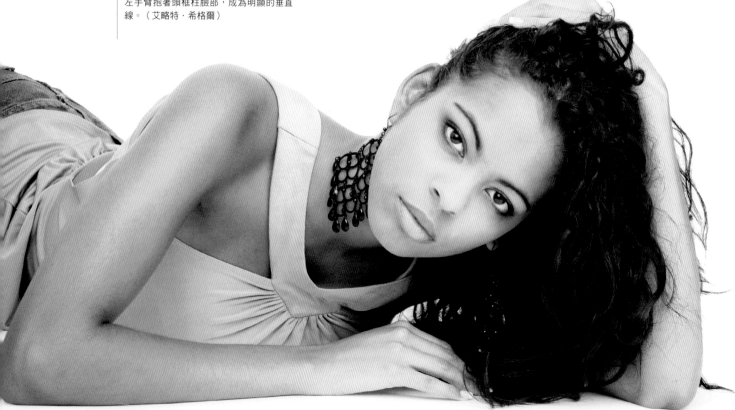

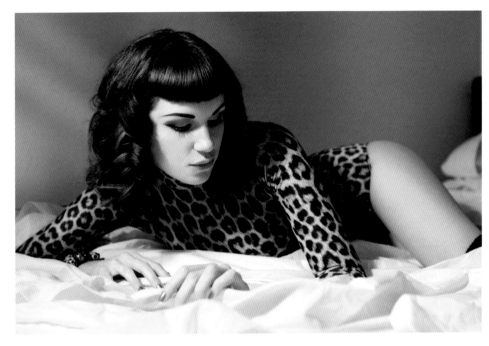

匍匐爬行

這個姿勢有許多不同的變化
方式，臀部抬起或放下的效
果就會有天壤之別。重要的
是手的位置，在這張照片
中，手的姿勢則是增加了一
點像貓的感覺。（亞當‧顧
德溫）

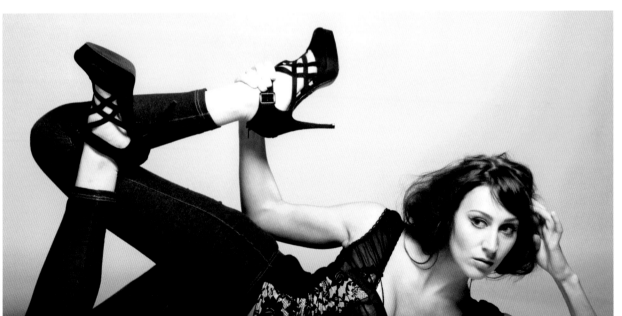

人體蝴蝶餅

這個姿勢運用了進階的瑜伽動作和技巧，很多女生無法在做這個姿勢的
時候還能表現造型，因此絕對不適合彈性不好的模特兒。請注意看這個
模特兒做得多輕鬆，好像對她來說根本沒什麼一樣，而且完全看不出來
有什麼費力或緊繃之處。（華威克‧史坦因）

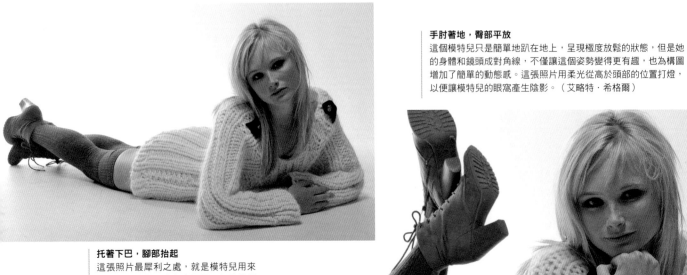

手肘著地，臀部平放
這個模特兒只是簡單地趴在地上，呈現極度放鬆的狀態，但是她的身體和鏡頭成對角線，不僅讓這個姿勢變得更有趣，也為構圖增加了簡單的動態感。這張照片用柔光從高於頭部的位置打燈，以便讓模特兒的眼窩產生陰影。（艾略特·希格爾）

托著下巴，腳部抬起
這張照片最犀利之處，就是模特兒用來托住下巴的拳頭實在太顯眼，但是這個手勢所造成的嚴肅情緒，也與彎起並交叉的腳所形成的放鬆姿勢構成平衡。
（艾略特·希格爾）

手肘成直角，腿部扭轉
這是一個很少見而且很特別的姿勢，模特兒的上半身從正面看構成一個正方形，但是臀部卻扭轉成和地板垂直的角度，會使她相疊的雙腿看起來相互平行，也讓她身體的線條看起來更漂亮。這個姿勢最適合用來表現襪子等品項。
（艾略特·希格爾）

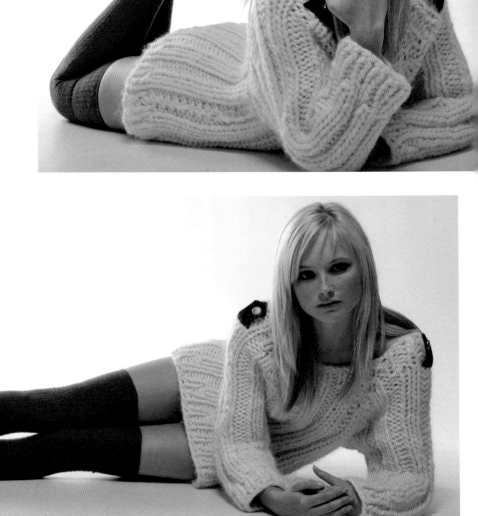

玩樂的靠姿

這是一張即興發揮的歡樂照片，模特兒被拍到真實的笑容，通常要拍到這種照片非常困難，尤其是趴在地上的時候更是如此。這張照片不但拍到模特兒卸下心防的樣子，她的姿勢和手的位置也非常好。（艾略特·希格爾）

站姿
> 40–99

坐姿
> 100–143

蹲姿
> 144–165

跪姿
> 166–189

靠姿
→ 190–215

律動
> 216–251

誇張的姿勢
> 252–267

展露身體的姿勢
> 268–291

臉部和肩膀
> 292–305

表情
> 306–315

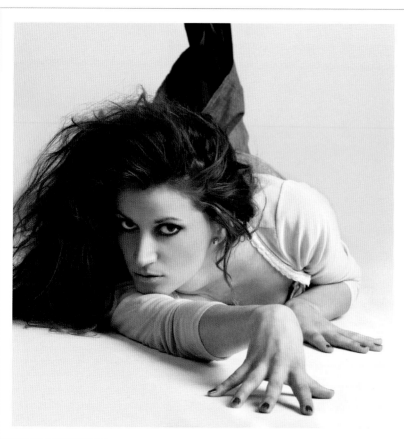

獵捕般的爬行

擺姿解說：

模特兒的腹部平貼地面，一條腿向上彎起，但是記得頭部要放在手臂上而不能放在地上，光線才打得到。

使用搭配：

這是一個非常適合人像攝影的照片，但不適合時尚攝影，因為這張照片視線的焦點在模特兒的臉上，而且她身上的衣服也很難看得清楚。

技術重點：

在相機右側架設一支閃燈或頻閃，讓模特兒臉部的左側留下強烈但「開放」的陰影，同時利用白色反光牆補充一點陰影的細節。

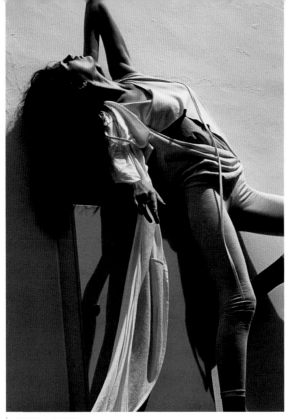

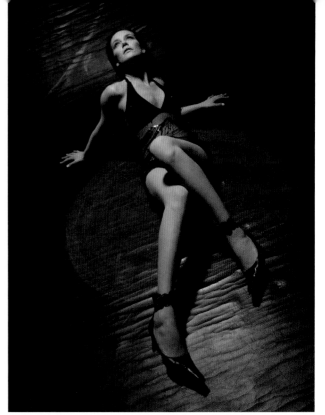

誇張的向後伸展
由於模特兒誇張的動作,加上閃燈的光線直打的強度,讓姿勢充滿雜誌攝影的感覺。照片中的閃燈從背後打光,非常特別,能讓神祕而深邃的影子向模特兒前方延伸出去。(艾波·瑟布琳娜·蔡)

向上看著燈光
強光從高處直打在模特兒身上,造就了這個奇特而且讓人眼睛一亮的靠姿。在沒有反光的情況下,直打的光線讓這套服裝產生一種非常吸引人的晚禮服效果,同時閃燈則加強了模特兒突出的顴骨線條。(阿諾·亨利)

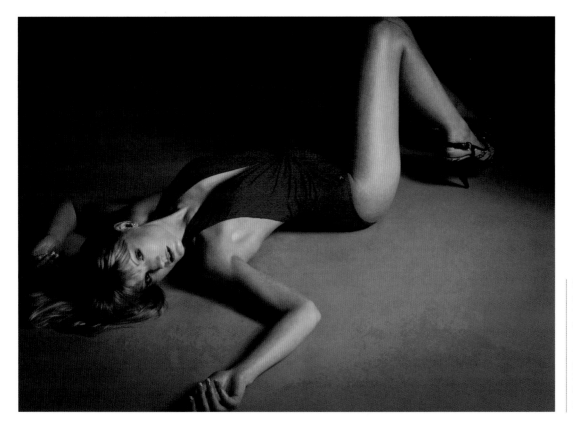

擊倒
這張照片中的模特兒看起來就像在擂台上被擊倒一樣,背部微彎造成的小拱型在身體下方形成一塊陰影。照片中的光線較暗,看起來有點陰沈,但是仍然將泳裝表現得很清楚。要拍出這種照片,只要將一支棚燈放在相機右側,靠近地板的高度即可。別忘記在模特兒身上噴一點油以增加皮膚的光澤感。(亞當·顧德溫)

抓著道具
這張照片的模特兒利用皮包為道具,嘗試各種姿勢來表現身上的服裝,而她抓著皮包的纖長手指所形成的美妙形狀,是照片的重點。(大衛·萊斯利·安東尼)

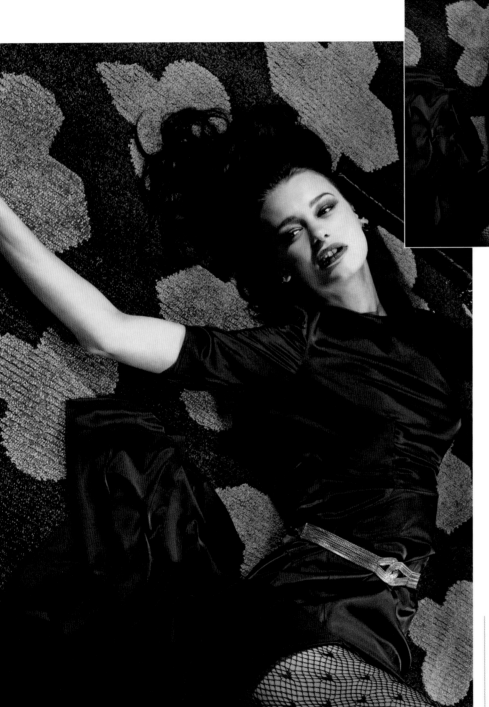

扭轉身體躺在地上
相機從模特兒正上方高處往下拍,閃燈則放在相機右側高處,剛好能在模特兒的背光面產生三角光的位置。至於這張照片刻意用直幅的格式,也會讓觀者產生疑問:究竟模特兒是站著還是躺著?(大衛·萊斯利·安東尼)

靠姿｜RECLINING

以臀部為中心（On Hip）

這個序列是為了幫助模特兒找到一個輕鬆的姿勢，而且還要能表現出這件露肩洋裝低調性感的造型。

精選範例
這張照片展現出模特兒亮眼且獨特的姿勢和表情。在模特兒側坐的時候，可以突顯她自己以及洋裝的性感特色，尤其坐在地板上效果更好。蘇菲雙腿的姿勢彼此協調，其臀部幾乎和地板垂直，讓洋裝的特色一覽無遺。她的手和肩膀的姿勢以及角度都非常銳利，再加上那充滿懷疑的斜眼注視，也讓這張照片多了一點情緒的轉折。

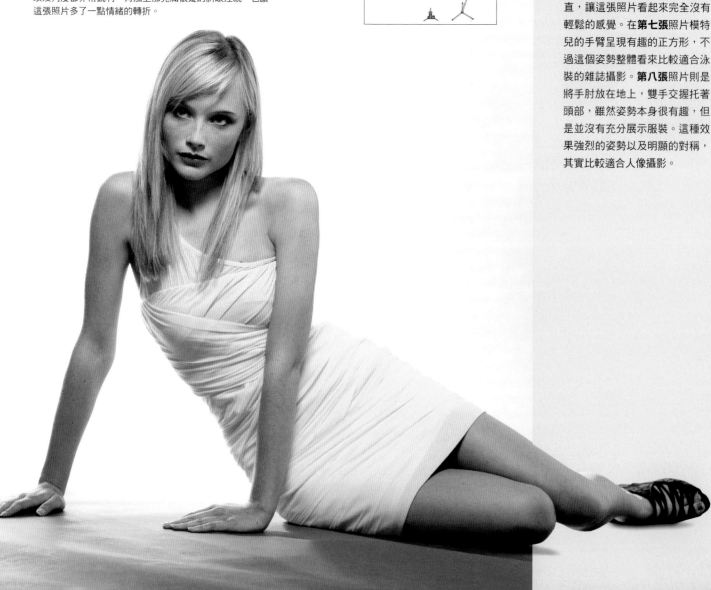

拍攝序列

我要求這個模特兒側坐在地板上，將雙腿輕鬆地相疊並向外延伸。在實驗了許多手部的位置和角度後，隨著拍攝序列的進行，蘇菲先是運用一邊手肘，然後才是兩邊一起，腿部的姿勢則保持不變，腳趾則優雅地指向側面。在**第一張**照片中，蘇菲的手臂稍微用力延展，讓這個姿勢產生不自然的緊繃感。手掌則向內轉彼此相對，類似鴿趾的腳步姿勢。**第二張**照片中，模特兒的手臂挺直，讓這張照片看起來完全沒有輕鬆的感覺。在**第七張**照片模特兒的手臂呈現有趣的正方形，不過這個姿勢整體看來比較適合泳裝的雜誌攝影。**第八張**照片則是將手肘放在地上，雙手交握托著頭部，雖然姿勢本身很有趣，但是並沒有充分展示服裝。這種效果強烈的姿勢以及明顯的對稱，其實比較適合人像攝影。

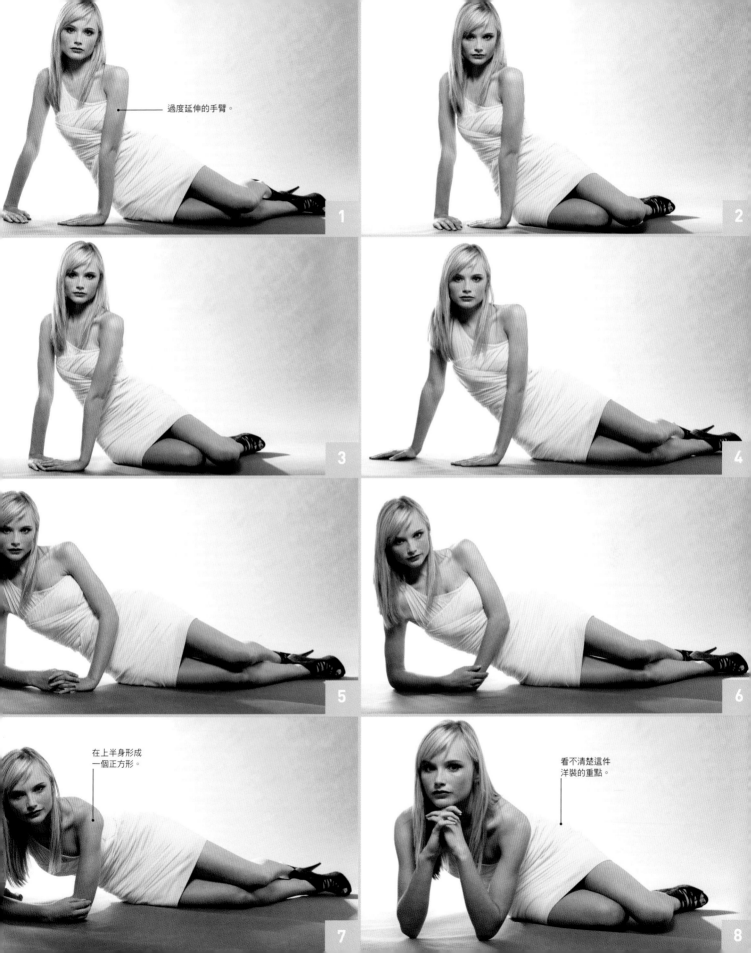

過度延伸的手臂。

1

2

3

4

5

6

在上半身形成
一個正方形。

7

看不清楚這件
洋裝的重點。

8

靠姿｜RECLINING

抬起膝蓋（Knees Raised）

這個姿勢的幾個重點首先是模特兒側坐在地板
上對著鏡頭，微微旋轉臀部角度，然後抬起頭
部，並將腿部自然地向外伸展出去。

精選範例
模特兒舒服地側坐在地板上，上半身
和頭部則轉過來正對著鏡頭。即使她
的腳做出剪刀式的效果，這個姿勢看
起來還是非常輕鬆。她的雙手以相反
方向擺放得非常勻稱，放在地板上的
手肘在視覺上和腿部和腳部維持很好
的平衡，也讓我們的視線能夠輕鬆地
在整個畫面中流動。

拍攝序列

這個序列從第一張到第九張都進
展得非常順利。模特兒看起來
很放鬆，而且似乎很享受不停
地利用些微扭轉的身體表現姿
勢，以達到主圖的效果。在**第一
張**和第二張照片中，你或許會發
現由於她將上臂推向肋骨上緣，
因此看起來有些微膨脹，記得用
Photoshop的液化工具讓上臂的
線條變得柔順一點。從**第四張**開
始，模特兒就靠在地板上，手部
的姿勢放鬆而且平衡，而在**第五
張**照片中，她稍微低下頭則讓照
片看起來更完整。這個序列到第
六至**第八張**才算真正形成它該有
的樣子。

1

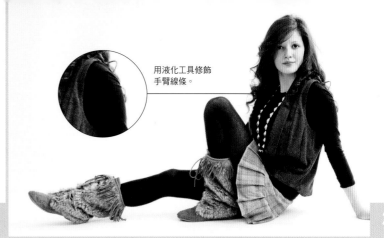

用液化工具修飾手臂線條。

2

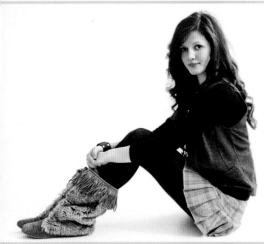

3

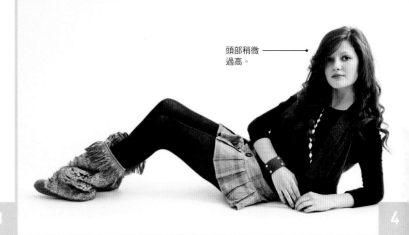

頭部稍微過高。

4

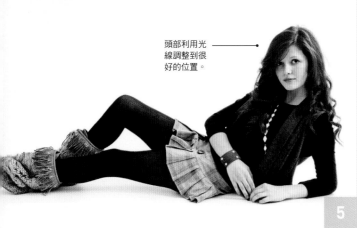

頭部利用光線調整到很好的位置。

5

6

7

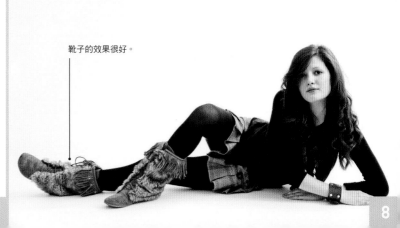

靴子的效果很好。

8

從坐姿到靠姿 | SITTING TO RECLINING

側面的角度（Side Angle）

這個序列的目的是拍攝這個年輕的歌手，並表現出她活潑可愛的性格。

拍攝序列

在**第一張**照片中，這個歌手側坐在地板上看著鏡頭，雖然模特兒的個人特色沒有顯露出來，但仍然是個很好的開始動作。有時候像**第三張**照片中那種弓起背部的姿勢，看起來可能會太頹廢，但是在這裡的效果卻很好，因為剛好加強了模特兒身上龐克裝扮的感覺。接下來我們持續嘗試模特兒的平衡感，**第五張**照片中的手臂撐起上半身，和向上伸展的腿和腳構成完美的平衡。你可以從**第七張**照片中看出來，當娜塔莉亞靠在手肘上放鬆之後，身體上所有的壓力都解除了，而且她的表情也說明了一切。主圖則是從**第八張**之後選出來的，因為手肘伸展的角度比較好，也讓整個構圖更平衡。

精選範例
這張照片被選為主圖完全符合客戶的需求。娜塔莉亞的背部向後靠，手肘支撐著身體，腳用力向上踢，然後尖叫，所有的動作共同完成了這張充滿歡樂氣氛而且構圖完美的照片。其傳達的情緒非常狂野，充滿了模特兒本身精力充沛的能量。

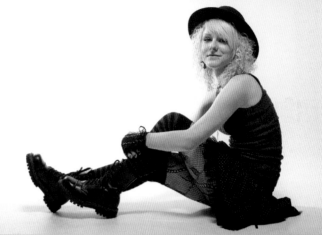

姿勢有點太緊繃。

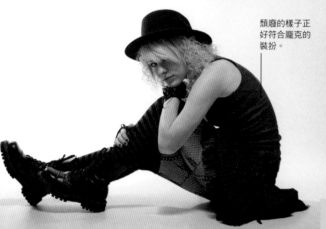

手肘支撐的角度非常好，是所有照片中整體結構最好的一張。

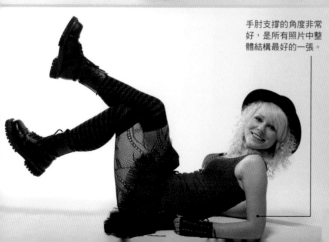

手肘可以稍微向右移動一點。

平靜而且放鬆的姿勢。

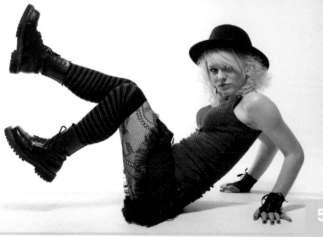

1

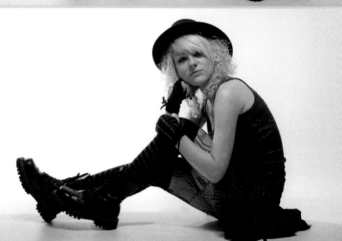

2

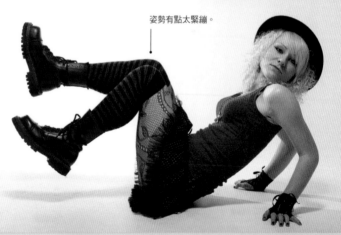

頹廢的樣子正好符合龐克的裝扮。

3

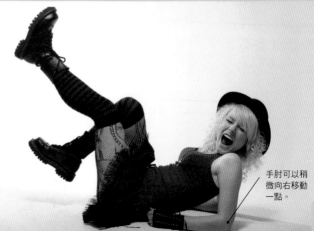

4

靠姿｜RECLINING

向後靠在手和手肘上

（Leaning Back onto Hands and Elbows）

這個序列拍攝是為了雜誌的時尚系列中，充滿年輕氣息且
新潮的牛仔褲裝所拍攝。拍攝的概念是要創造一種新奇有
趣的姿勢來表現牛仔褲的特色。

精選範例
這張照片結合了獨特的姿勢和新潮、青春的
態度，因此被選中刊登在雜誌上。模特兒的
手肘垂在後方，讓照片增添了輕鬆的情緒，
模特兒的腳擺得非常好，而頸部略微伸展，
也避免了脖子被肩膀遮住的問題。

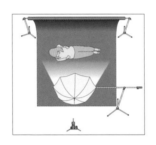

拍攝序列

第四、五、六張照片的「半螃蟹
式」的姿勢，是這個序列的重
點。為了做到這種姿勢，模特兒
從坐在地板上，雙手向後伸展的
動作開始（**第一張**）。接著她將
手肘放下，試著讓這個姿勢更完
美。在**第二張**和第三張照片中，
你可以看到手肘不是太靠左邊
就是太靠右邊，但是在範例照片
中，手肘的位置構成了完美的平
衡。第四至第六張照片中姿勢的
改變非常細微，都在臉部位置和
表情上，而**第六張**照片模特兒的
臉部稍微向下傾斜的效果最好。
不過**第八張**照片背部彎起的姿勢
則遮住太多服裝的細節。

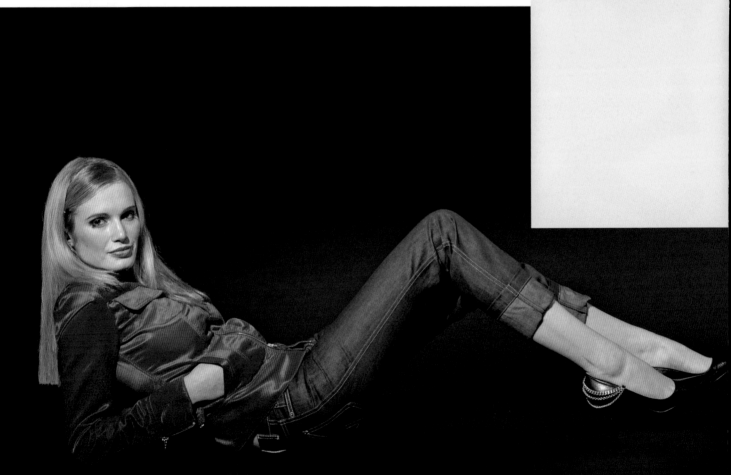

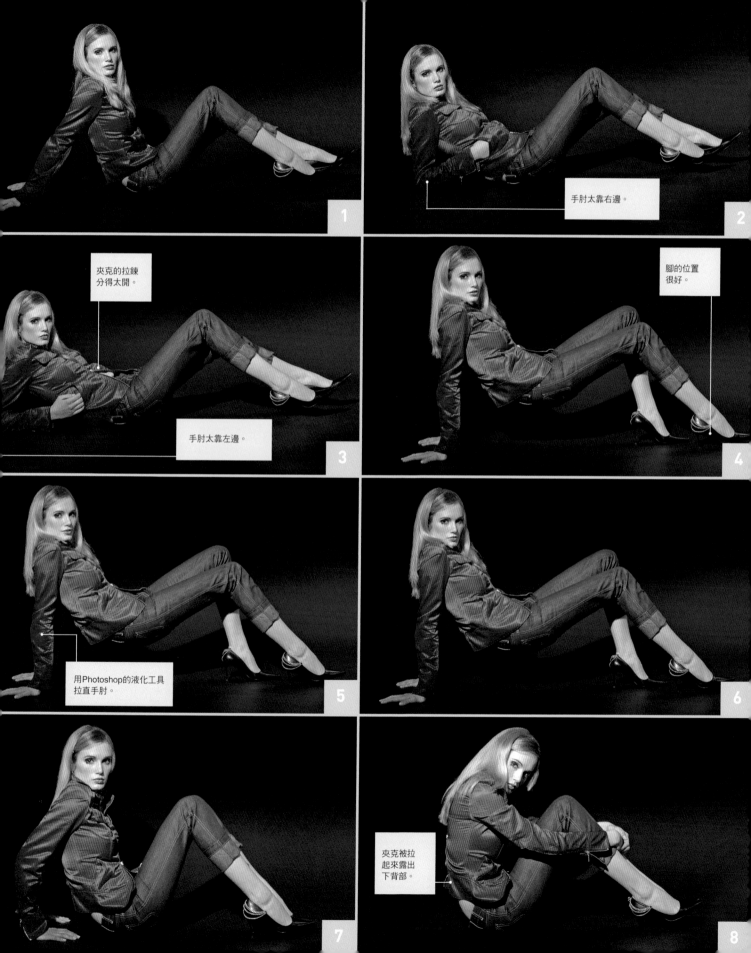

1

2 手肘太靠右邊。

3 夾克的拉鍊分得太開。 手肘太靠左邊。

4 腳的位置很好。

5 用Photoshop的液化工具拉直手肘。

6

7

8 夾克被拉起來露出下背部。

靠姿 | RECLINING

對角線（Diagonal）

對角線的靠姿是一般靠姿的變形，模特兒的身
體形成對角線，讓畫面增加一些感官的刺激和
些許動態感。

精選範例
這個模特兒靠在地板上，與鏡頭呈對角線的角度，
創造出高雅而且充滿女人味的身體線條。觀者的視
線被引導至模特兒美麗的臉部和表情上，而色調鮮
明的手臂和手，以及向左貫穿畫面的臀部與腿部，
則是完美的輔助。

拍攝序列

這個序列從模特兒上半身挺直的
坐姿開始，隨著肩膀和手臂的
動作實驗不同的姿勢，最後逐
漸轉型成為對角線的靠姿。**第一
張**照片的裁切比較緊密，膝蓋以
下的部份都不在畫面中，效果還
不錯，但是**第二張**將腿部全部露
出來的照片就不怎麼樣。第三和
第四張如果右手臂露出來會比較
好。**第五張**照片如果在不同的時
尚故事或許就會是主圖，但是這
個姿勢還需要多嘗試一些能讓雙
手更輕鬆的擺法。當模特兒從第
六至第八張擺出對角線的姿勢
時，我們就知道對了！這三張
當中任何一張都可以用來當做主
圖。**第八張**是最大膽的姿勢，模
特兒將手和手臂向前伸出去，讓
這個姿勢看起來更有侵略性。

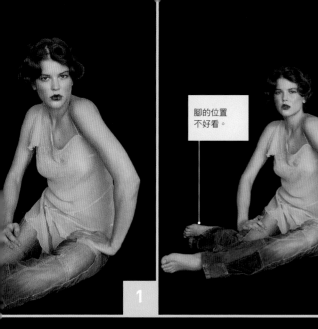

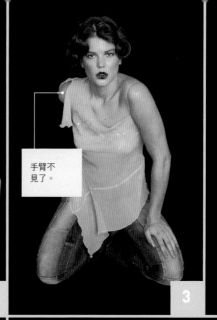

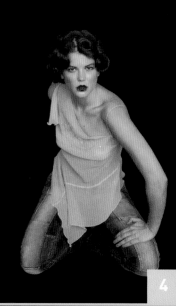

腳的位置
不好看。

手臂不
見了。

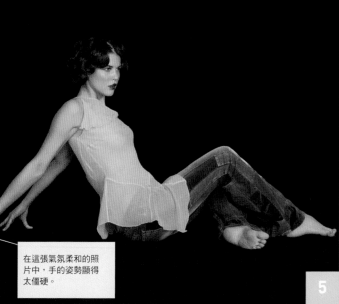

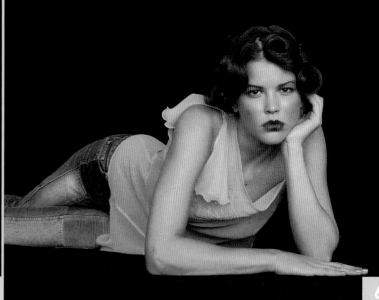

1

2

3

4

在這張氣氛柔和的照
片中,手的姿勢顯得
太僵硬。

5

6

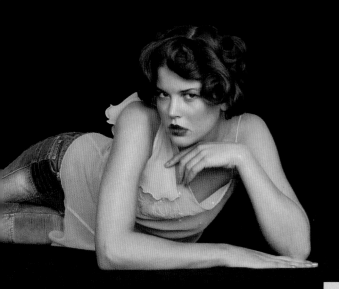

7

手臂向前而且手掌
抬起,讓這個姿勢
更性感,並帶有一
點侵略性。

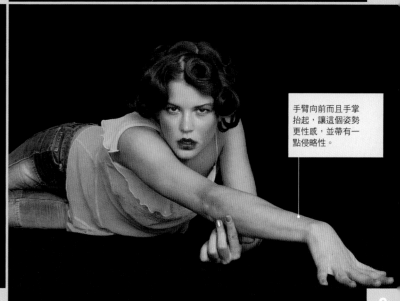

8

靠姿 | RECLINING

家具（On Furniture）

靠在家具上的姿勢可讓構圖增加了一個不僅視覺
上非常吸引人，通常感覺也很舒服的道具。模特
兒在「擺姿空間」中有某個東西能利用，有點像
使用道具和配件那樣，但不同的是，她不只可以
用手和手臂，更可以運用整個身體來搭配家具。
一個專業的模特兒會知道，要如何利用家具的形
狀當做支撐，可以做到在平坦的表面上做不到的
特殊肢體動作和姿勢，而一個專業的攝影師也該
知道如何填滿畫面以獲得最大的效果。

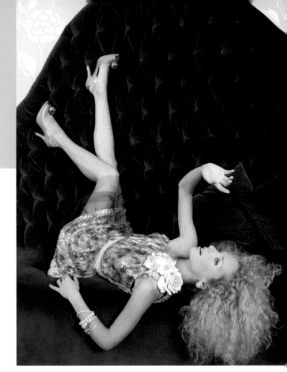

派對女孩
模特兒的腿向天空伸展，做出像在玩樂的姿勢，呼應了這件洋
裝的設計想要表達的派對氣氛。小腿岔開的姿勢和她自由下垂
的一大把捲髮，讓這個場景更顯輕盈活潑，也讓人聯想到塑膠
人體模特兒。（安姬·拉薩洛）

白日夢
躺在一個柔軟的家具上很容易就會進入夢鄉。這個姿勢不
像看起來那麼簡單，是從一個基本的皮拉提斯動作修改而
來，需要模特兒臀部的彈性非常好才做得到。這種柔軟的
姿勢也呼應了這件洋裝的輕柔特色。（大衛·萊斯利·安
東尼）

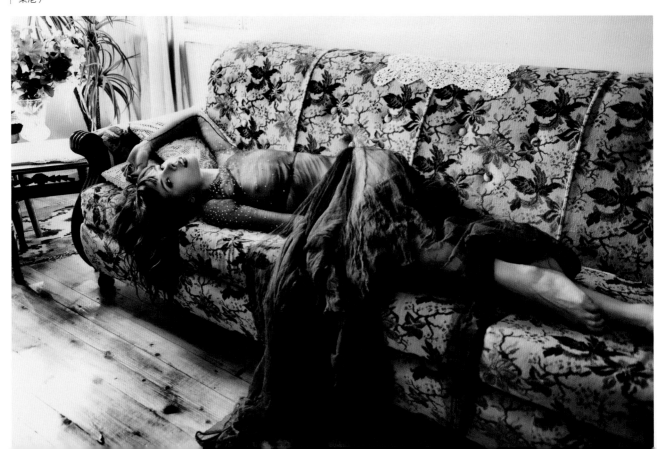

沉浸在光裡
雖然照片中的光線看起來像是從背景中穿過窗戶射進來的，其實在窗戶的位置架一支閃燈，用過曝的亮度打亮模特兒全身，這種方法比較簡單，光線的品質也比較一致。利用正面補光或在陰影處使用大型銀色反光板也很有幫助。（布里·強森）

回家
雖然這個姿勢有點彆扭而且看起來不舒服，但是卻具非常適合雜誌攝影，因為這個姿勢讓觀者能夠透過整個畫面的場景脈絡來了解服裝的概念。抬起的左手非常溫柔而優雅，洋裝從模特兒的腿垂墜在地板上的樣子也很討人喜歡。（傑森·克里斯多福）

尊貴的靠姿
模特兒的手放在腰際，表現出強硬的態度，而且靠在躺椅上放鬆卻完全不在乎弄髒，傲慢地將靴子的鞋跟直接放在躺椅昂貴的皮革上，確實也表現出很大牌的樣子。（Crystalfoto圖片社）

墮落天使
因為這個階梯是冰冷又堅硬的花崗岩材質，不是一個能讓美麗的女性在上面舒服地靠著擺姿勢的地方，因此在這個充滿神祕氣息的照片中，這個女性看起來一定是從高處墜落，雙眼像壞掉的洋娃娃一樣看著我們。（大衛·萊斯利·安東尼）

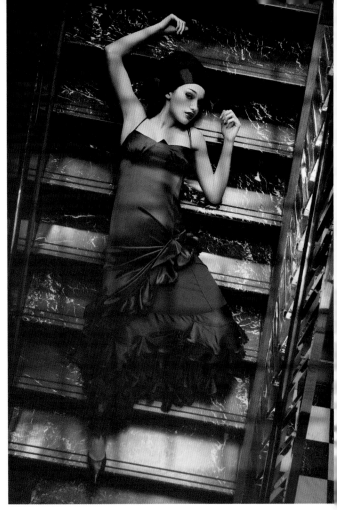

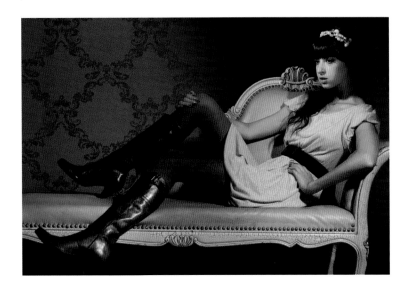

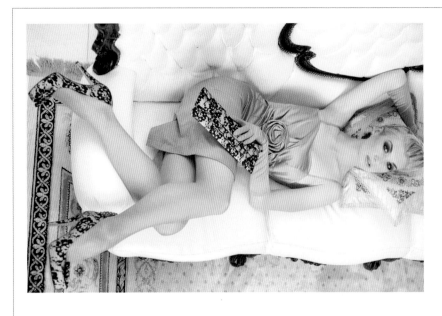

鳥眼視角

擺姿解說：
照片從極高角度，由正上方拍攝，模特兒將膝蓋彎起，把自己塞進較小的躺椅中，看起來既漂亮又放鬆。

使用搭配：
非常適合精緻高雅的洋裝，或者各種女性的內睡衣。

技術重點：
用一把堅固的梯子，將相機裝在章魚腳架（gorilla pod），然後夾在梯子的扶手上。（Nejron Photo）

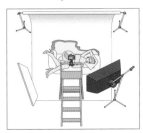

野心勃勃的多媒體計畫
利用道具幫助模特兒表現更有創意的姿勢非常普遍,但是要模特兒利用攝影機拍下自己的畫面,在整片電視螢幕中播放出來,確實是格外令人印象深刻的設計。這個模特兒找到一個非常輕鬆的靠姿,攝影師則用閃燈直打模擬陽光。(大衛·萊斯利·安東尼)

在階梯上伸展四肢躺下
照片中的模特兒躺在階梯上,就像一個電影明星,在自己主演的電影首映之夜,穿著紅色禮服在紅地毯上吸引著眾人的目光,昂貴的手拿包就掉在伸手可及之處。而攝影師從頭部的後方由上往下拍攝,為觀者提供了一個有趣的視角。(大衛·萊斯利·安東尼)

Yuri Arcurs

Goncharuk

David Leslie Anthony

Eliot Siegel

Kiselev Andrey Valerevich

Mozgova

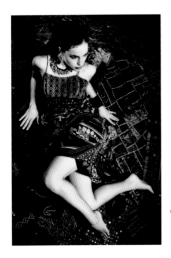

Angel Sandra

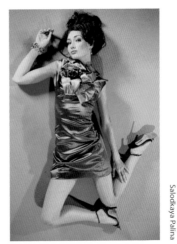

Salodkaya Palina

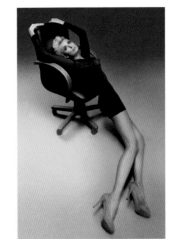

Conrado

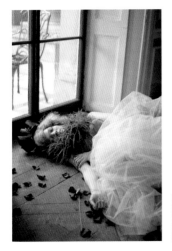

Misato Karibe

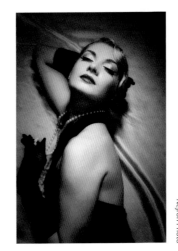

Nejron Photo

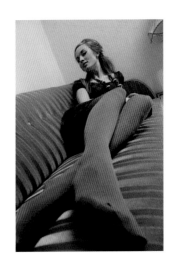

Yuri Arcurs

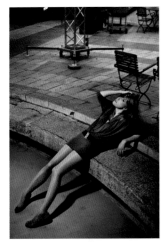

Conrado

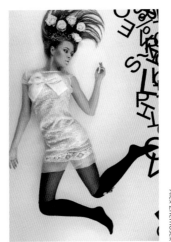

Alex Zhernosek

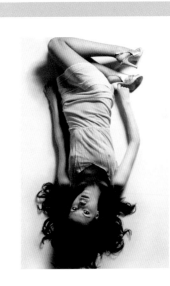

Mayer George Vladimirovich

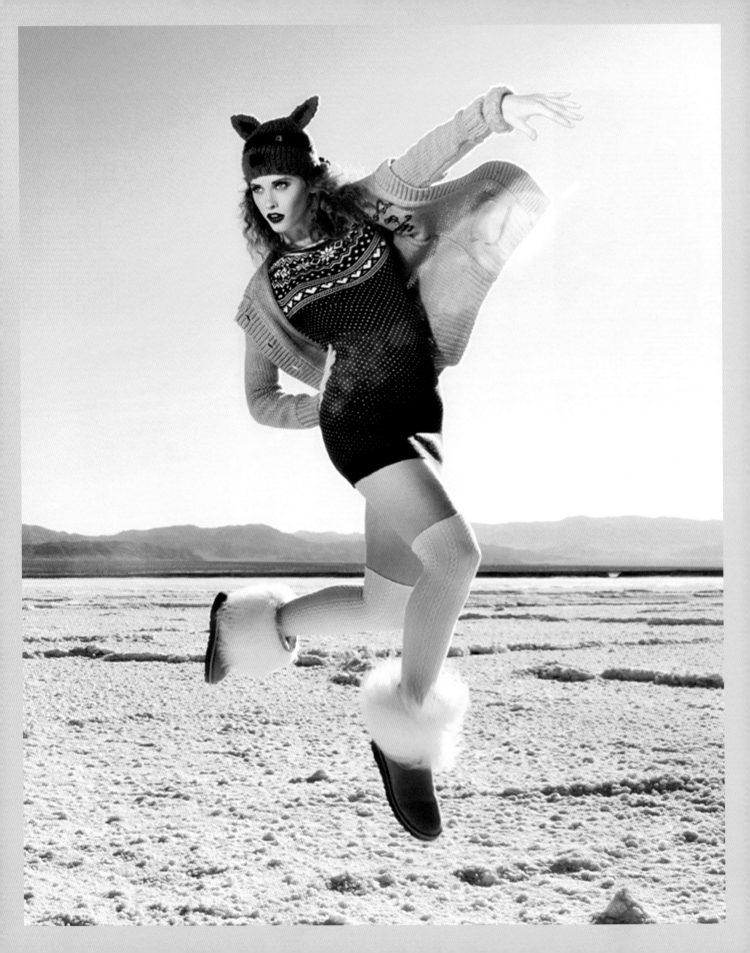

Movement

律動

有些人或許會認為律動不能算是一種姿勢，但我完全不這麼認為。所有的姿勢都像是編舞過程，一定都是不斷重複直到動作完美為止。而帶有動作的姿勢，無論是模特兒的身體、衣服或是頭髮的動作，都需要模特兒和攝影師更周全的計畫和更具挑戰性的技術才能完成。而模特兒必須不斷重複動作直到攝影師覺得滿意完成拍攝為止，當然同時攝影師的技術也要夠好，才能在正確的瞬間捕捉到好動作。最重要的是要記得，在這一行，只拍一張是絕對不夠的。

邊跑邊跳
這個動作是跑步和跳躍的結合，模特兒腳上那雙舒適的靴子，和身上那件柔軟有彈性的衣服，讓她飛躍的動作看起來更有活力，羊毛衫飛舞的樣子更是絕配。再來看場景，她是在阿拉斯加？還是廣大無垠又炙熱的加州鹽場？在多數情況下，時尚攝影都是由服裝決定了溫暖或寒冷的感覺，這張照片的羊毛帽和蒼白的彩妝則增添了寒冷的感覺。（大衛・萊斯利・安東尼）

克萊兒·裴派爾（CLAIRE PEPPER）

克萊兒定居在倫敦，曾獲得許多攝影獎項，她的客戶包括史萊辛格（Slazenger）和英國時尚品牌Topshop，而且作品曾刊登在英國《時尚》等許多雜誌上。

相機：
Canon 5D Mark II

用光器材：
Bowens

必備工具：
85mm f1.2鏡頭

「我拍攝的大多是時尚和廣告攝影作品，包括棚拍、外拍和報導等不同方式。由於經常和資淺的模特兒合作，有時候便利用模特兒自身的律動讓他們更放鬆，而且不會太刻意，對於拍攝具有動態的姿勢很有幫助。我認為如果搭配適當的色彩，律動的姿態可以讓照片看起來生氣蓬勃，也最能展現服裝的剪裁和紋理。通常拍攝律動狀態的時候，也都會使用三腳架，並在模特兒靜止時先用手動對焦調好焦距。這種方式在棚拍的時候特別重要，因為在棚內拍攝時光圈通常會開得很大，可以容忍更快的快門速度。」

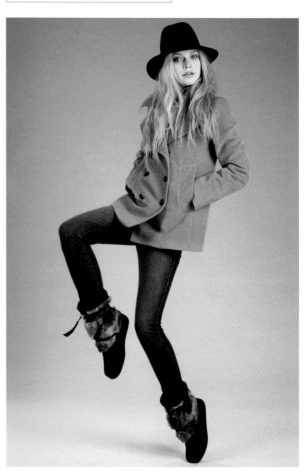

有時候即使穿在模特兒腳上，平底鞋看起來也會有點拖泥帶水的感覺，尤其在棚內拍攝時更明顯。不過我發現如果模特兒踮腳跳或稍微抬起膝蓋，就能讓腿部看起來有像穿高跟鞋一樣的伸展效果。我非常幸運，這張照片中的模特兒是個受過訓練的芭蕾舞者，所以才能撐住這個姿勢讓我拍照，而且看起來仍然毫不費力。

讓布料產生律動，能夠讓一件原本平淡無奇的衣服變得有活力，就像這件純棉洋裝一樣。更重要的是去要求你的模特兒不只專心在動作上，也要注意表情，像是這張照片如果沒有她這樣盯著鏡頭看，效果就不會那麼好。

讓服裝的布料產生律動確實有助於表現服裝的剪裁和紋理。我通常會要求模特兒自己動起來,或者像這張照片一樣,模特兒本身不動,而讓風吹動衣服。風的來源也可以是電扇、專業的鼓風機,或是吹風機,但是這張照片就只是剛好那天風很大而已。

「我的原則是讓事情越簡單、越真實越好,並利用色彩和律動讓模特兒的個人特質充分表現出來。」

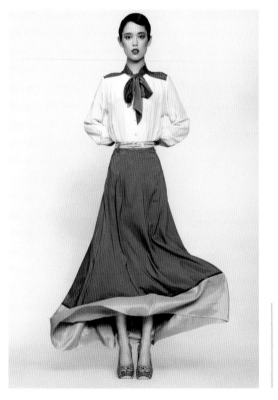

讓模特兒身體向前傾並且用一隻腳撐著,可以創造出非常有動態感的畫面,這是一個很簡單的運動姿勢,因此可以讓模特兒有餘裕專注在表情或手臂位置等其他部分。如果朝向觀者的方向傾斜的姿態,也會很吸引人。

拍攝這張照片的的時候,兩側各有一位助理抓著洋裝的裙擺,讓模特兒直挺挺地站著不動,然後在正確的時機放開裙擺,同時按下快門。

律動 | MOVEMENT

抬腿（Leg Lift）

抬腿是律動姿勢中最簡單的一種，也是最容易設計，最容易不斷重複，直到你拍到最好的照片並感到滿意為止。抬腿的動作可以讓模特兒調整身體重心，像是簡單一點的稍微離地，或複雜一點的運用到全身，讓雙手雙腳都盡情伸展。無論你選擇那一種，這種姿勢都能創造出曲折多變、引人注目的線條。

地心引力遊戲
這張照片是一個實驗，看看要如何運用地心引力和平衡，創造出新奇有趣的律動姿勢。讓你的模特兒在攝影棚的地板上前後來回移動身體，然後選擇不同的時機持續拍攝。（艾略特·希格爾）

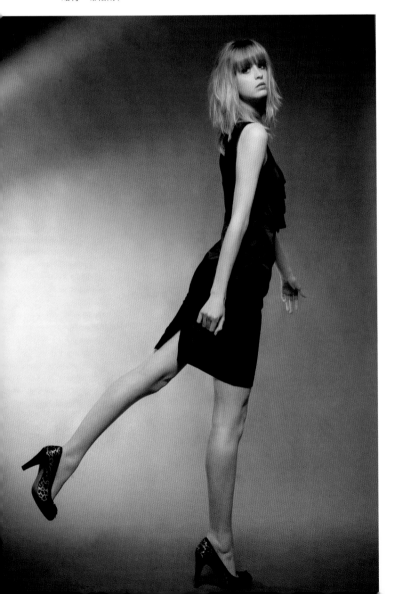

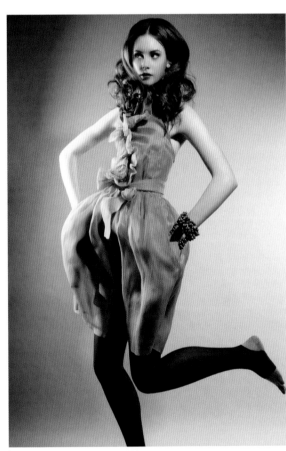

複製形狀
這個模特兒將手臂張開，複製洋裝下半身裙子的形狀，在表現動作的同時也運用了剪影效果。從技術上來說，單腳抬起的動作可以用來展現鞋子或襪子類的產品，就像照片中的踩腳襪一樣。（大衛·萊斯利·安東尼）

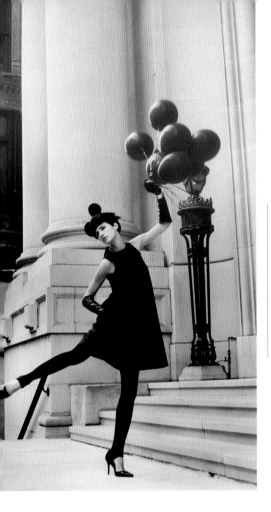

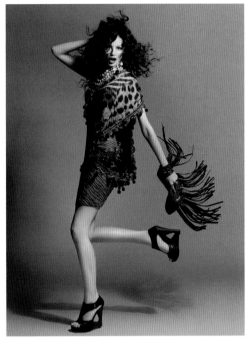

黑白配

這張精采的廣角照片，穿著全身黑的模特兒在蒼白的街景中，讓她的優雅和動作增添了單色調對比韻味。那向外伸出的腿，和手上抓著的一大把黑色氣球也在視覺上構成平衡。（大衛‧萊斯利‧安東尼）

小腿與地面垂直

這張照片中的模特兒拿著流蘇手拿包，一頭飛揚流動的捲髮，彎成直角的右腿則充分利用了她身後的空間。雖然看起來身體朝向畫面左方前進，但是我們的注意力完全被右邊吸引。同時這張照片的佈光方式並在地板上打出有趣好玩的影子。（尤利亞‧戈巴欽科）

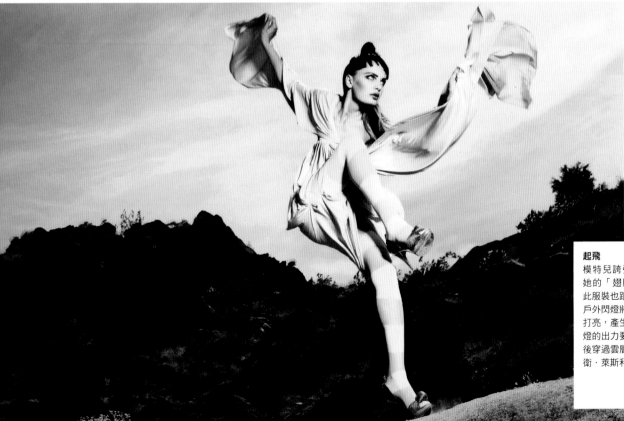

起飛

模特兒誇張的手臂運動，讓她的「翅膀」迎風揚起，因此服裝也跟著飛起來。強力的戶外閃燈將她臉上堅定的表情打亮，產生誇張效果，記得閃燈的出力要調到剛好超過她背後穿過雲層落下的陽光。（大衛‧萊斯利‧安東尼）

運用色彩

有些色彩永遠都很顯眼，尤其放在對比色的背景前拍攝時更加明顯。這張照片中，這件緊身褲的顏色就充分利用了深灰色的背景，使腿部的角度和線條都能表現出最好的效果。（Crystalfoto圖片社）

秀氣的抬腿

模特兒這個抬腿的動作看起來很輕鬆，加上頭髮隨風輕飄的樣子，讓這張照片整體的感覺就是白天的休閒風格。用光就沒那麼簡單，但是效果很好：從相機左側用閃燈頭強光直打，高度則必須剛好能在模特兒左手邊的背光處，產生完美的三角光。（Crystalfoto圖片社）

爆炸性的動感

拍攝律動照片時，一般很少用視線往下的手法，但是這種拍攝方式在這張照片中的效果卻非常好，模特兒看起來就像動作做到一半的樣子，而且緊密的裁切和偏斜的拍攝角度也讓畫面看來更具動感。（艾力克斯·麥克佛森）

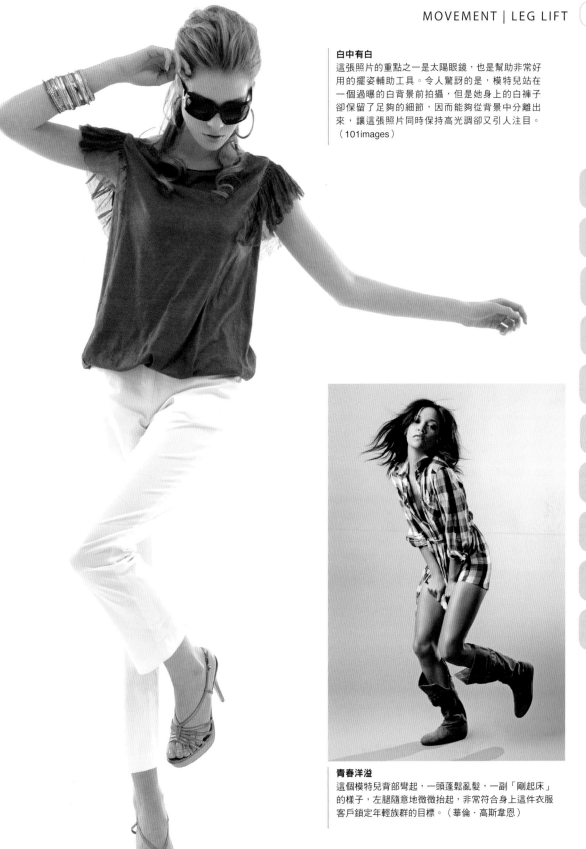

白中有白

這張照片的重點之一是太陽眼鏡，也是幫助非常好用的擺姿輔助工具。令人驚訝的是，模特兒站在一個過曝的白背景前拍攝，但是她身上的白褲子卻保留了足夠的細節，因而能夠從背景中分離出來，讓這張照片同時保持高光調卻又引人注目。（101images）

青春洋溢

這個模特兒背部彎起，一頭蓬鬆亂髮，一副「剛起床」的樣子，左腿隨意地微微抬起，非常符合身上這件衣服客戶鎖定年輕族群的目標。（華倫·高斯韋恩）

律動 | MOVEMENT
轉身（Turning）

轉身這個姿勢的重點就在驚奇。模特兒通常看起來像本來在別的地方，然後突然「發現」自己出現在鏡頭裡。轉身的照片要拍出好效果最簡單的方法就是讓模特兒轉四分之三偏離鏡頭，然後可以讓她以腳跟為中心旋轉，或者微微跳起，在空中轉身，落地時再將臉面向鏡頭。雖然有些模特兒兩種方法都做得到，但要用後面這種跳起再落地的方法還是穿著穩固一點的鞋子比較保險。拍攝轉身就像其他律動姿勢一樣，需要多一點時間，更別提在拍到最好的照片之前到底要拍多少張，不過一切的努力都是值得的。

在聚光燈下
這個漂亮的轉身動作充分展現這件洋裝裙擺的特色，當然還有模特兒的腿。雖然看不見她的臉，但是這個律動姿勢所帶來令人興奮的律動感，卻遠超過模特兒臉部隱藏在照片中的損失。這張照片中的光線則是在閃燈上加裝一個蜂巢，產生聚光燈的效果。（大衛・萊斯利・安東尼）

轉身的新娘

擺姿解說：
婚紗攝影非常適合這種律動姿勢的攝影風格。模特兒有無數不同材質的布料可以運用，能夠盡情創造不同構圖方式。最重要的是你要讓模特兒不斷地重複動作，直到確定拍到最好的照片為止。記得注意別讓模特兒偷懶！

使用搭配：
轉身的動作最適合婚紗禮服，以及其他各種輕柔材質的洋裝，也適合拍攝自然飄逸的秀髮。

技術重點：
這張照片用非常高光調的方式拍攝，讓白色部分的亮度達到極限，用光方式則是在相機上方架柔光罩，然後在左後方架一支燈頭直打，讓背景幾乎過曝但是卻保留一點地板上的細節。（艾略特・希格爾）

羽毛和臉
攝影師利用一支棚燈和閃燈從相機右方直打，創造出一種華麗、戲劇化的氛圍。將聚光燈打在背景上，有助於將灰色分成深淺不同的區域，同時也讓故事的焦點，亦即模特兒臉部以及衣服上羽毛般的分岔線，增加了一點細微的明暗變化。（大衛‧萊斯利‧安東尼）

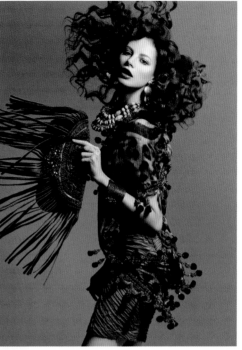

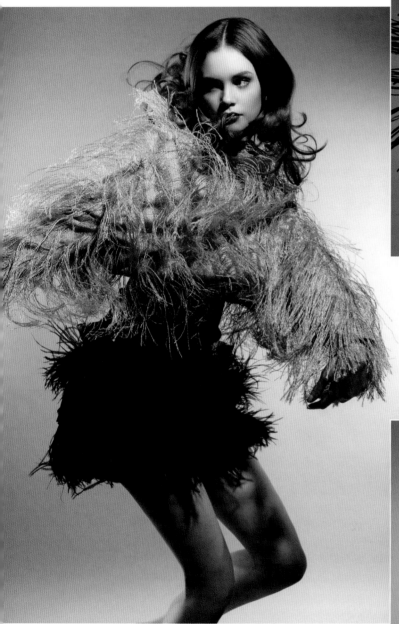

無視於引力
讓模特兒快速旋轉並且讓她的頭髮跟著盡情飛揚，你就能得到像這張照片的效果。這件洋裝和手拿包的垂墜裝飾琳琅滿目，在這個旋轉律動的帶動下，彷彿都無視地心引力的存在。雖然需要模特兒重複動作直到你拍到最滿意的照片為止，但是記得不要超過二十次。這張照片也刻意裁切得非常緊密，讓構圖更具動感。（尤利亞‧戈巴欽科）

搖擺包包
轉身同時甩動一個大手提包顯然能讓這個優雅的律動姿勢變得有趣。加裝蜂巢罩聚光的閃燈從側面打亮這個幾乎全身黑的模特兒，同時也讓中灰色背景漂亮地分出深淺不同的區域。（Crystalfoto圖片社）

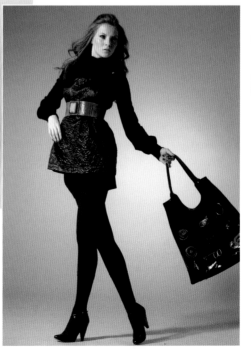

律動│MOVEMENT

走路（Walking）

走路的動作會產生某種程度的走台步效果，就像在伸展台上一樣，所以拍攝走路動作的時候，模特兒首先應該試著從背景紙的後面走到前面，同時攝影師在每一次模特兒前腳觸地的瞬間拍下照片。接著再嘗試從左走到右，然後從右走到左。請找一個中心點，並在左右兩端地板的背景紙上各貼一片膠帶，讓模特兒可以在這兩點間行走，並且保持這兩個點的入焦狀態，以及正確的佈光設定。最後，試著讓模特兒走對角線，先從一邊開始，然後再走回來。作為一名攝影師，你能想到的變化越多，所能得到的照片種類也越多。

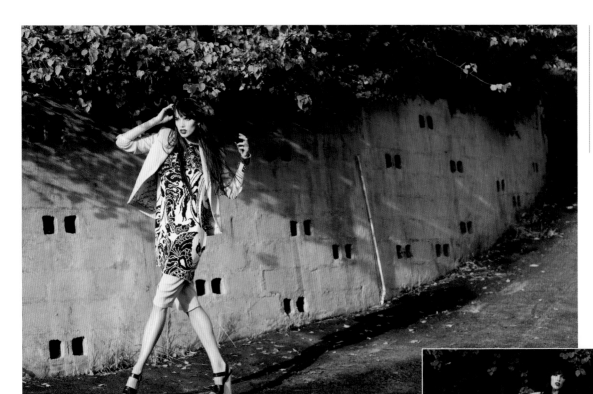

夕陽下的散步
這張照片的構圖非常適合雜誌的跨頁版面，模特兒就像充滿異國風情的少女，迷失在鄉間小路上。攝影師充分利用日落的光線—直接打亮臉部和身體，讓模特兒的顴骨更明顯。（大衛‧萊斯利‧安東尼）

走進陰影
當太陽被雲層遮住的時候，上面這張照片就會產生完全不同的感覺。請注意看攝影師如何設計畫面的對比的效果，讓這張照片看起來就像上面那張陽光的效果一樣吸引人。模特兒則是讓走路的腳步更彎一些，同時放下手臂，就完全改變了姿態。（大衛‧萊斯利‧安東尼）

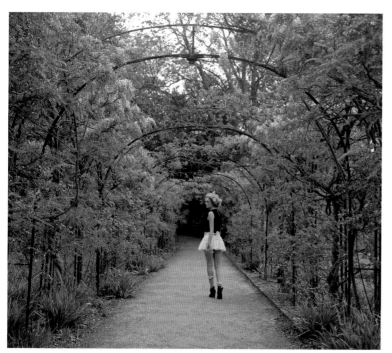

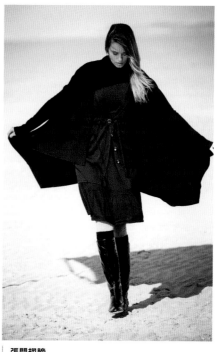

同心圓效果
這是一個浪漫、夢幻般的場景：模特兒走進這條孤單的小徑，忍不住回頭望了一眼。攝影師是以時尚雜誌的敘事方式來構圖和拍攝，而且讓自己深受這個花園的美麗和規模所震懾。（苅部美里）

張開翅膀
這張照片以沙地作為淺色背景，是善用現成環境對比拍攝深色冬裝照片的絕佳範例。（阿諾·亨利）

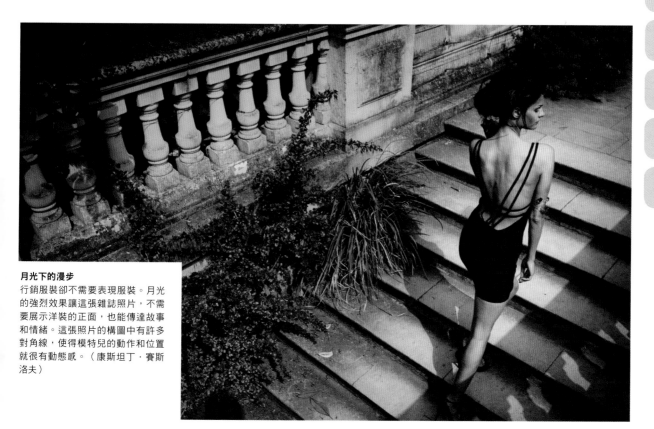

月光下的漫步
行銷服裝卻不需要表現服裝。月光的強烈效果讓這張雜誌照片，不需要展示洋裝的正面，也能傳達故事和情緒。這張照片的構圖中有許多對角線，使得模特兒的動作和位置就很有動態感。（康斯坦丁·賽斯洛夫）

保羅・法斯伯瑞（PAUL FOSBURY）

保羅定居於英國的倫敦和曼徹斯特，曾獲得許多攝影獎項，作品以時尚及戶外廣告攝影為主。除了克里斯・克雷摩爾（Chris Craymer）、納達夫・坎德（Nadav Kander）以及傑夫・沃爾（Jeff Wall）等著名攝影師之外，《阿拉斯加之死》（Into the Wild）和《富貴逼人來》（Being There）等電影也對他的創作有重要影響。

相機：
Canon EOS 1D Mark III、Canon EOS 5D Mark II
用光器材：
Profoto
必備工具：
金色和銀色的California Sunbounce反光板

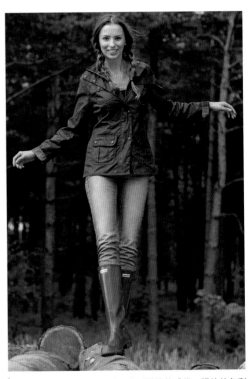

「作為一個攝影師，每天都是不一樣的，每個場景也都是獨特的挑戰。我經常邊工作邊旅行，這也讓我持續保持進步和活躍的創造力。我一直都花很多力氣試著從模特兒的角度思考，去了解她們的個性以建立和諧的關係，這讓我拍出來的照片也更有靈魂以及正面的能量。工作之餘我喜歡畫畫，可在攝影時得到很多超現實的靈感，尤其是自己的專題攝影更是如此。在用光方面，我盡量讓打光簡單而且乾淨，因此大多使用自然光和反光板，有必要的時候也會用環閃以及HMI。在拍攝的時候，擁有很好的空間感非常重要，而經常保持律動對這點會很有幫助。在擺姿方面，我都讓模特兒姿勢保持自然，而且也一直在嘗試新的角度和觀點，所以拍攝的時候會到處走來走去。大家都知道，只要拍到一張無法複製的照片，就是獨一無二的好照片。」

這張照片主要希望有運動和生活風格的感覺，照片的色彩和服裝造型以及綠色的雨鞋非常協調，我很喜歡髮型師設計的辮子造型。模特兒走在圓木上，苗條而修長的雙腿和手臂彼此平衡，讓照片得到很好的視覺和構圖效果。她的笑容和直接的眼神接觸則讓照片充滿生活風格和樂趣的感覺。（模特兒：羅西・尼克森，柏斯模特兒經紀公司）

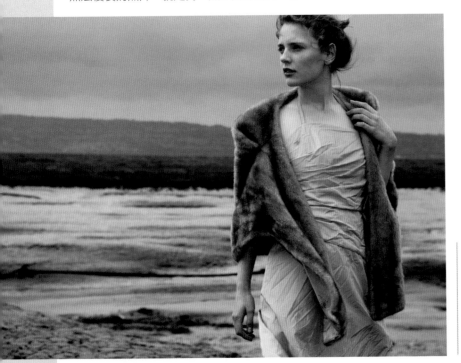

這張照片的目的是想要拍出陰鬱、堅毅的感覺。這個外拍場景的單調色彩和平坦的風景，有助於突顯洋裝和皮毛背心的紋理。我非常喜歡這個模特兒移動的方式，看起來幾乎像是猶豫不決的樣子，讓照片更有神祕感。我用Photoshop將色彩去飽和，使照片的色調保持細緻神祕，看起來也更有立體感。用低角度拍攝則是確保畫面具有吸引人的視覺效果。（模特兒：伊莎貝爾・狄更斯，柏斯模特兒經紀公司）

這個模特兒的造型讓畫面更具動感。現場的微風和正面的情緒能量讓這張照片具有很強的視覺衝擊力。我四處移動尋找不同的角度並且不停地按下快門,直到拍到要的照片為止。較低的水平線和平淡的背景都讓環境保持單純,有助於將注意力集中在模特兒身上。(模特兒:安德莉亞·愛爾絲川德,FM模特兒經紀公司)

這張照片拍攝的地點在南非的開普敦,所以想要的是充滿熱忱而且精神奕奕的感覺。我用70mm的鏡頭,並將光圈開大使背景過曝,讓視線集中在模特兒身上,同時利用背光和金色反光板補光的方式,讓模特兒皮膚的色調看起來更暖。照片中的岩石紋理非常漂亮,使畫面增加了金色的光芒。拍攝時讓模特兒一邊走動,我再用較快的快門速度拍攝這張照片,她的笑容、動作和氣質都非常吸引人,因此我才能拍到這張美麗的照片。(模特兒:麗莎·伊,奧羅經紀公司)

「我喜歡創作看起來充滿活力、神采飛揚,而且極富創意的作品。我會先滿足客戶的需要,然後期盼將整個拍攝計畫提升到更高的層次。」

這張照片是為了某個針織衫系列的產品目錄而拍攝,我想要充分表現服裝,同時又要有雜誌攝影的質感。選擇的拍攝地點是西班牙塔里發(Tarifa)的農村地區,讓模特兒背光再搭配反光板補光。用400mm的鏡頭柔化背景中的鄉村色彩,讓照片看得出場景的特色,又不致於干擾服裝的表現。我讓模特兒朝著鏡頭走過來,同時用較快的快門速度拍攝,這個姿勢會使模特兒看起來神祕又有律動感,也可呈現出我想要的感覺。我將相機的角度放得較低,不僅讓模特兒佔據構圖的主要部分,也讓她的步伐感覺更有力量。(模特兒:安德莉亞·愛爾絲川德,FM模特兒經紀公司)

律動｜MOVEMENT

跑步（Running）

拍攝跑步的動作設計和拍攝走路差不多，不外乎是由後往前、由左至右、由右至左，然後走對角線，請記得在中央點的地上貼一小片膠帶，讓模特兒在移動時有一個參考的基準點，才能保持在正確的位置。（如果照片中看得到膠帶，事後用Photoshop移除就好）先讓模特兒從緩慢的移動開始，再逐漸加快速度，並且一次僅拍攝一個方向。你可以請模特兒想像一下快要趕不上巴士的感覺 ── 這是一個很容易帶動模特兒做出正確跑步動作的方法。有一點很重要的是，模特兒在跑步或跳躍的時候很容易不自主地抬起頭，因此你可以自行決定是否要提醒她們記得將頭部與鏡頭保持水平，或甚至稍微低一些，畢竟看起來像是盯著模特兒鼻孔看的照片通常不會是好照片。

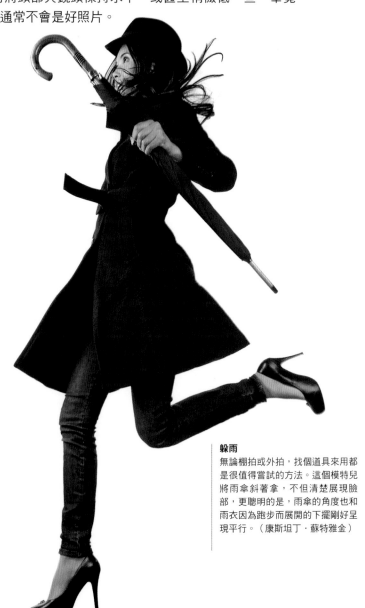

正面朝著鏡頭跑
跑步（或者做任何事）的時候將雙手插著腰，都會散發出自信和直接的感覺，照片中的模特兒做這個動作看來好像很簡單，事實上完全不是這麼回事。跑步的時候通常會讓模特兒的頭髮彈跳得很高，記得一定要重複動作同時不停拍攝，才能找到跑姿與頭髮律動最協調的動作。（艾咪．鄧）

躲雨
無論棚拍或外拍，找個道具來用都是很值得嘗試的方法。這個模特兒將雨傘斜著拿，不但清楚展現臉部，更聰明的是，雨傘的角度也和雨衣因為跑步而展開的下擺剛好呈現平行。（康斯坦丁．蘇特雅金）

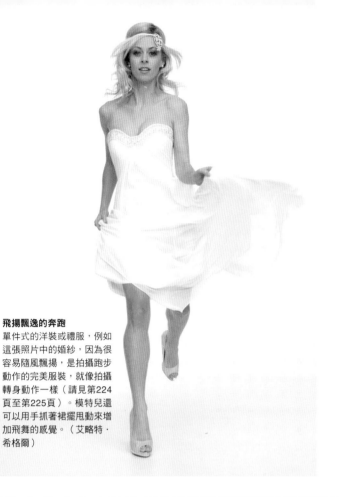

飛揚飄逸的奔跑
單件式的洋裝或禮服，例如
這張照片中的婚紗，因為很
容易隨風飄揚，是拍攝跑步
動作的完美服裝，就像拍攝
轉身動作一樣（請見第224
頁至第225頁）。模特兒還
可以用手抓著裙擺甩動來增
加飛舞的感覺。（艾略特·
希格爾）

看秀要遲到了
這張緊密裁切的雜誌照片，將我們的注意力集中在模特
兒身上那件昂貴的絲綢洋裝上，背景中那些看起來像畫
框的羅馬式柱子，剛好也呼應了整張照片的歌劇風格。
（大衛·萊斯利·安東尼）

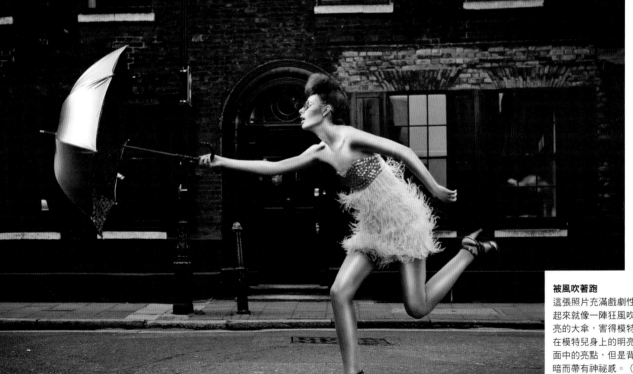

被風吹著跑
這張照片充滿戲劇性的喜感效果，看
起來就像一陣狂風吹走了手上那支閃
亮的大傘，害得模特兒被吹著跑。打
在模特兒身上的明亮光線讓她成為畫
面中的亮點，但是背景則因為光線較
暗而帶有神祕感。（康斯坦丁·賽斯
洛夫）

律動│MOVEMENT

在聚光燈下跑步（Running on the Spot）

除非你的模特兒是專業的舞者，否則任何一種律動姿勢都
需要花時間不斷練習，才能做到漂亮的動作。這個序列是
向前衝的各種變化姿勢，從相機對角線的角度拍攝才能讓
利用光線打出來的牆看起來更有層次感。

拍攝序列

這張序列清楚顯示，拍攝跑步的
序列時，在起跑時要讓模特兒的
頭部放在正確的位置拍照，免不
了要花一番功夫。模特兒的頭和
臉在這種律動姿勢中會自然地向
上抬，但是在拍攝一陣子之後應
該可以修正過來。經過第一至**第
四張**的嘗試之後，茉莉的頭部總
算修正到完美的位置，而且她的
表情控制得很好，完全看不出來
她正在做一個高難度的動作。要
在四肢和頭部保持平衡的同時，
又要維持冷靜臉部表情非常困
難，攝影師記得利用一些建議和
鼓勵幫助模特兒保持這個狀態，
就會得到這個序列中第七至**第九
張**，以及主圖所顯示的成果。

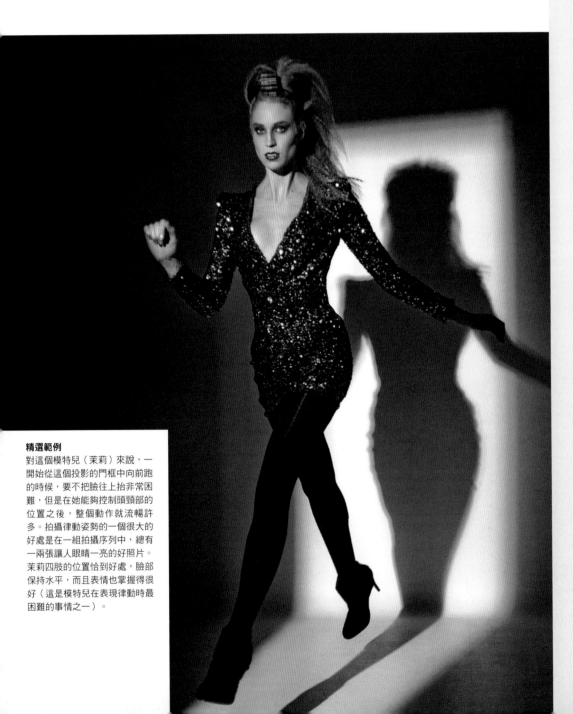

精選範例
對這個模特兒（茉莉）來說，一
開始從這個投影的門框中向前跑
的時候，要不把臉往上抬非常困
難，但是在她能夠控制頭頸部的
位置之後，整個動作就流暢許
多。拍攝律動姿勢的一個很大的
好處是在一組拍攝序列中，總有
一兩張讓人眼睛一亮的好照片。
茉莉四肢的位置恰到好處，臉部
保持水平，而且表情也掌握得很
好（這是模特兒在表現律動時最
困難的事情之一）。

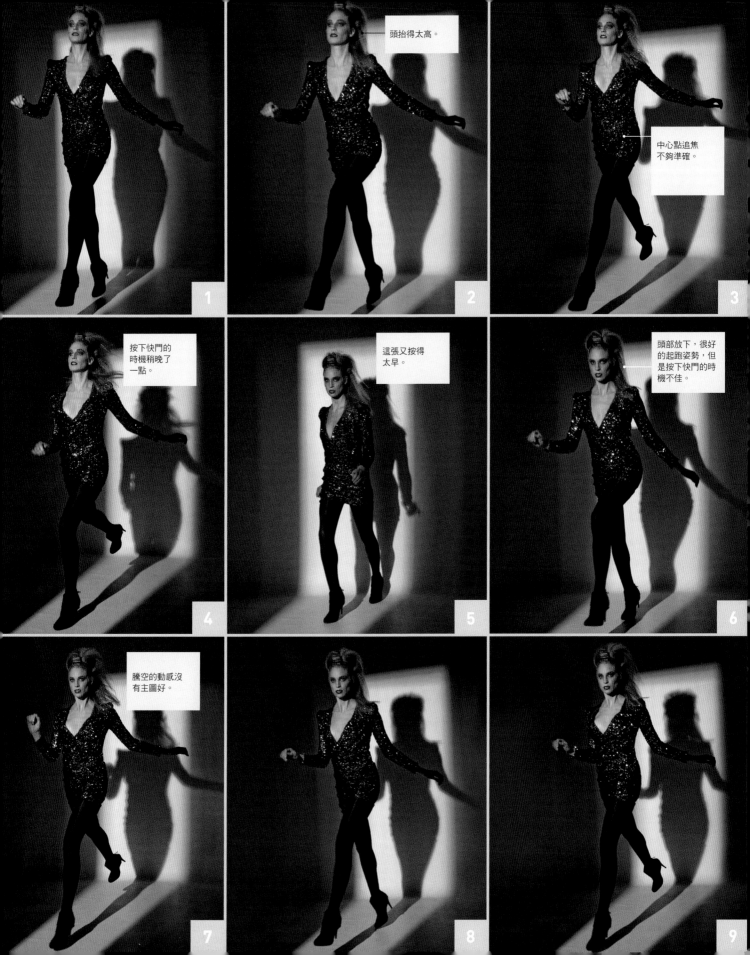

1

2 頭抬得太高。

3 中心點追焦不夠準確。

4 按下快門的時機稍晚了一點。

5 這張又按得太早。

6 頭部放下,很好的起跑姿勢,但是按下快門的時機不佳。

7 騰空的動感沒有主圖好。

8

9

律動 | MOVEMENT

跳躍（Jumping）

一個好的跳躍攝影作品也能為整個版面帶來美好的能量。讓模特兒重複同樣的跳躍動作非常重要，這樣你才能在整理照片的時候找到最好的那張。數位攝影的好處就是能夠盡量拍，因此要善用這個優勢，在每件服裝拍攝的時間內，盡可能地拍越多不同角度的照片越好。拍攝跳躍和拍攝跑步的問題相同（請見第230頁至第231頁），或許因為跳躍的動作有高低落差還會更嚴重，請記得模特兒會為了保持平衡不自主地抬頭，你一定要引導她讓頭部保持水平或略低的高度，才能拍出討喜的角度。

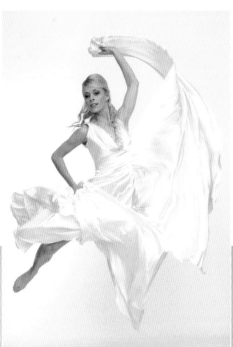

快樂的跳躍
這個新娘用運動員的方式跳躍，揮舞著長長的裙擺，盡情地展現這件婚紗。試著在地上放一個小東西，例如硬幣，然後讓模特兒跳過去，可以幫助她做出更漂亮的跳躍動作。這種方法既可以幫助模特兒掌握跳躍的瞬間，又能讓攝影師在固定的位置等待動作出現，才好使每張照片都順利對焦。（艾略特·希格爾）

芭蕾舞般的跳躍
模特兒做出這個以芭蕾舞為靈感的跳躍姿勢，讓整片布料隨風飛舞，在這個充滿張力的動作中表現出真正的優雅。白色洋裝和深灰背景的對比效果非常好，模特兒打赤腳也讓畫面看起來更純淨。（艾略特·希格爾）

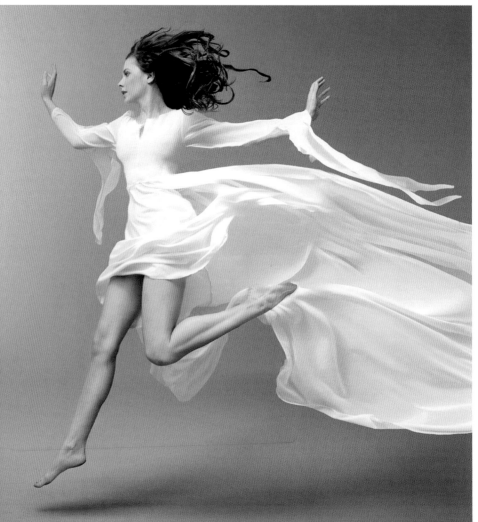

漂浮在半空中

這個像鳥一樣的完美動作,看起來毫不費力,事實上模特兒要做出這種漂浮的感覺,需要一些技巧以及運動細胞,才能跳到足夠的高度。攝影師將這個壯麗的風景和地平線充分利用在構圖之中。(大衛‧萊斯利‧安東尼)

轉體跳躍

這張照片拍攝到模特兒在畫面的正中央垂直向上跳,身體同時略微旋轉的瞬間。模特兒背對著陽光,同時用強力閃燈打亮正面,記得出力設定要夠強,才能平衡背光和面光的比例,或者用一片大型的銀色反光板也可以。(大衛‧萊斯利‧安東尼)

原始的悸動

這張照片攝於拍攝環境都被準確控制的攝影棚裡,模特兒打著赤腳以舞者的輕鬆姿態騰躍在半空中。這張照片的打光也很有趣,相機左側有一支閃燈直打,右側另一盞閃燈就架在模特兒身邊也直打,兩支燈的光線聚合在模特兒身上。請注意看她右手美麗的手勢,還有她指向下方的美麗雙腳。(Nenad.C-tataleka)

律動 | MOVEMENT

舞蹈（Dancing）

舞蹈是最美的藝術形式之一，而且有很多舞蹈動作都能應用在時尚攝影這個領域。有舞蹈經驗的模特兒相當具有優勢，事實上，拍攝時一定要有音樂才能讓模特兒表現舞蹈動作的說法是誤傳，有時候剛好相反：拍攝靜態的照片並不是在拍電影，能讓模特兒自己去想像音樂和節奏經常才是更好的辦法。接下來將會介紹，拍攝舞蹈動作可以是形式上透過編舞表現出高超技巧的姿勢（如右圖），也可以是趣味的、臨場發揮的一系列動作（如下圖），當然也包括這兩種之間的所有類型。

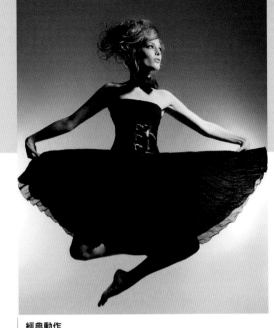

經典動作
這個動作稱為「貓躍步」（pas de chat），是一個敏捷而且視覺效果驚人的芭蕾動作，模特兒如果沒有足夠的舞蹈訓練，要表現得優雅非常不容易。而就算你找到合適的模特兒做這種動作，其實正確適合的服裝才是王道。重點就是洋裝的裙擺必須夠短，模特兒的腳才不會被擋在後面消失不見。（艾力克斯·麥克佛森）

玩樂的跳舞姿勢
這些姿勢就像三幅連圖一樣充滿趣味，如果三張照片同樣都是在白背景或黑背景前拍攝，很容易就能接在一起。動作可以像這張照片一樣簡單，而且充滿玩樂的氣氛。這種類型的時尚攝影作品在青少年市場非常受歡迎。（漢娜·謝夫）

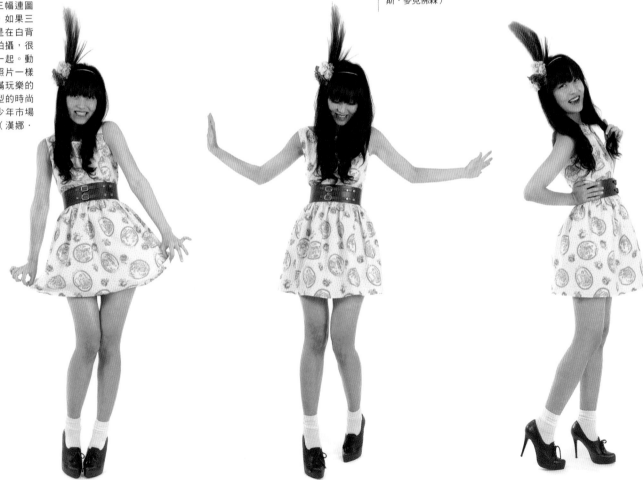

芭蕾舞的腳尖旋轉
從造型和動作的完成度來看，這是個令人驚豔的優雅姿勢，這個模特兒顯然很清楚在舞台上能表現什麼。只有受過訓練的芭蕾舞者能做出完整的「全蹻立軸轉」（en pointe pirouette）動作。如果要讓沒有受過訓練，但是身體彈性夠好而且優雅的模特兒做到這種效果，腳的姿勢可能就要像右下圖「摩登拱型線條」那樣才行。（漢娜・瑞德蕾—班奈特）

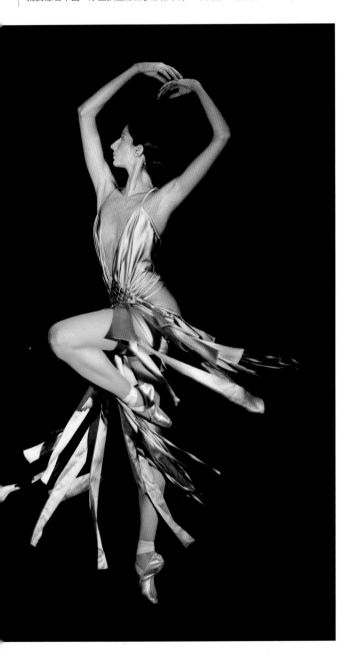

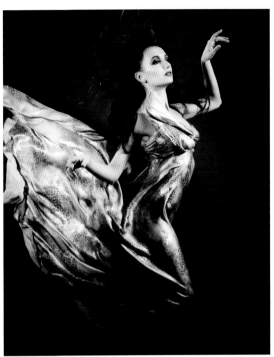

漂浮效果
這張照片看起來不像在地上跳舞，反而像漂浮在地面上，照片中的模特兒是透過打光技巧讓她看起來像被抬起來一樣。在黑背景下拍攝這種瞬間動作非常吸引人，皮膚和洋裝的亮部細節也加強了戲劇效果。（Dpaint）

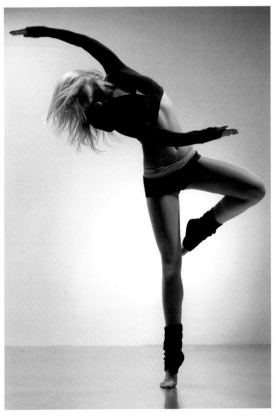

摩登拱型線條
這張照片中舞蹈姿勢設計得非常美，模特兒被光線打亮的拱型軀體是焦點所在。從側面打過來的光線充滿雜誌攝影的效果，但是也保留了夠多的服裝細節，讓這張照片仍然適合行銷的商業用途。（Ayakovlev.com）

律動 | MOVEMENT

動態舞姿（Dynamic Dance）

想要拍攝出活力充沛的女性照片時，跳舞是很好用的方法，而且還可能發現以前從未看過的全新構圖方式。

拍攝序列

我一直覺得，利用舞蹈或體操來表現活力充沛的動作，得到的效果遠比單純拍攝靜態片更讓人興奮。你可以用任何模特兒覺得舒服輕鬆的方式，試著指定某一個動作開始拍攝，並且盡可能多拍幾張，以獲得最完美的照片。在下面這個序列中，你可以發現經過仔細設計的動作，也會看到很多莫名其妙的怪異動作。**第二張**逗趣的玩樂姿勢顯然是設計過的，而**第三張**則是優雅地轉向側面，同時用冷酷的眼神看著鏡頭。**第五張**的動作是努力練習、一直重複拍攝到最好的結果。這個序列接下來就進入更有活力、更具動感的姿勢（**第七**和**第八張**）。請注意這個模特兒從頭到尾都擺出一張「撲克臉」，看不出什麼情緒。在跳舞的過程中，表情控制非常困難，且需要模特兒持續的練習。

精選範例

這個模特兒利用她的舞蹈技巧，創造出這個具有完美平衡的獨特姿勢；只要是有經驗的模特兒就能了解她如何隨著音樂起舞，擺動肢體的方式。靜態的攝影和拍電影不同，電影能夠輕易捕捉所有微小的細節，但是用單眼相機拍攝舞蹈則需要大量的專注和技巧，並在最正確的時機、最精準的瞬間按下快門，是拍攝成功與否的關鍵，而要能抓到正確的時機，需要的就是不斷練習。

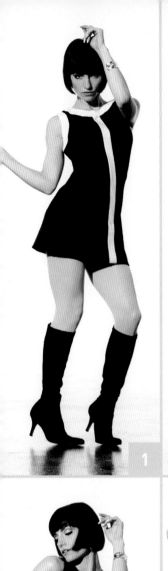

1

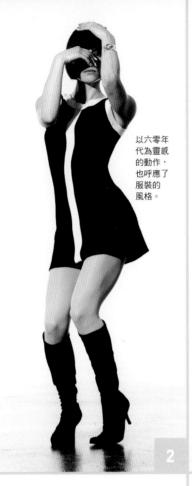

以六零年
代為靈感
的動作，
也呼應了
服裝的
風格。

2

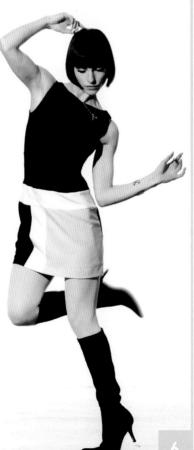

3

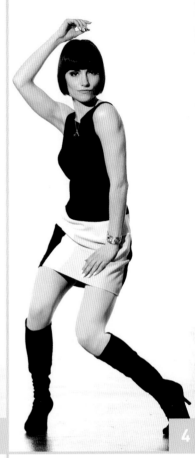

4

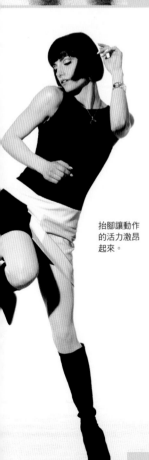

抬腳讓動作
的活力激昂
起來。

5

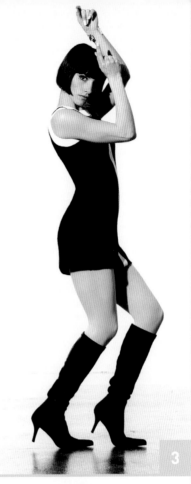

6

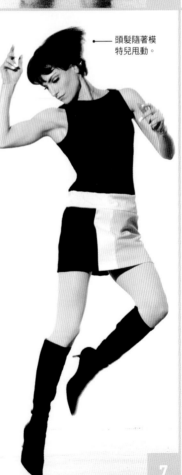

頭髮隨著模
特兒甩動。

7

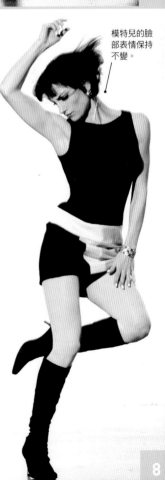

模特兒的臉
部表情保持
不變。

8

律動 | MOVEMENT

頭髮（Hair）

有三種方法可以讓頭髮動起來，一種是隨著模特兒的頭部和身體擺動，另一種是用電扇，第三種則是在戶外由自然風吹動。

頭部和身體的律動包括許多由左至右以及從上往下的甩動，所以你要先確定模特兒的頸部沒問題才行，另外，記得將光圈縮小一點，才能確保模特兒的頭部和臉部正確入焦。使用電扇（或強力大風扇）的時候，拍攝成功與否的關鍵就取決於電扇的位置，當然也和模特兒頭髮的造型和髮質有關。多數模特兒都有辦法面對惡劣的天候狀況，但是有些人眼睛比較敏感，或是戴著隱形眼鏡卻經常有問題，所以記得要適時讓模特兒休息，在拍攝時也要隨時注意造型有沒有跑掉。

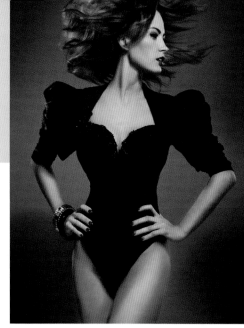

側影
這張構圖非常漂亮的照片，最好看的地方就在雙手叉腰和蓬起的肩膀所構成的平衡。模特兒將頭左右擺動，不斷地轉向側面，再加上一台風扇和一點運氣，就能拍出這種特殊的頭髮律動。（Studio Keadrat）

超載的頭髮
要將一大把頭髮吹到這種程度，需要一台非常強力的電扇。如果要在棚內拍攝這張照片，記得要先在超過模特兒眼睛的高度架一支閃燈，另一支則架在模特兒後面、相機右側的地方，讓她的手臂周圍產生光暈效果。最後你可以自己挑一個特別的背景，用Photoshop把模特兒放進去。（Conrado圖片社）

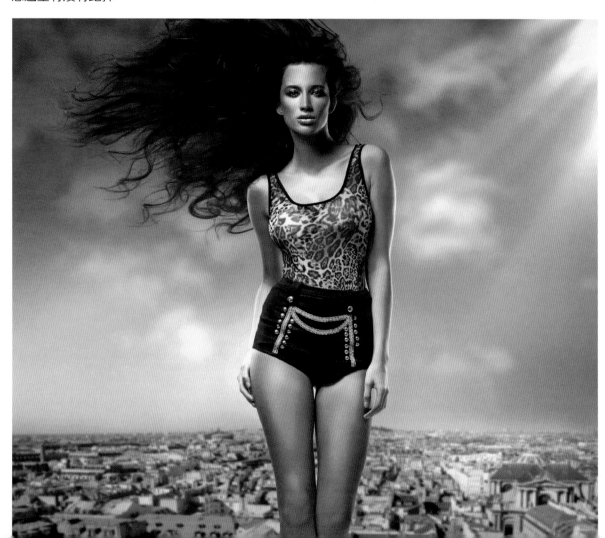

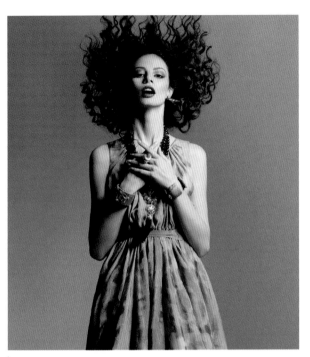

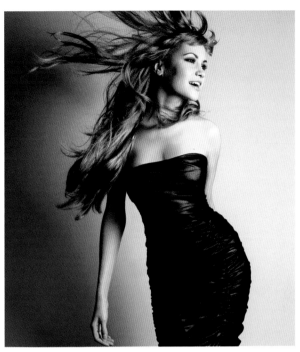

向上甩頭

向上甩頭的動作通常用在美髮產品的廣告上,模特兒先向前傾,然後把頭往後甩,讓頭髮像火焰一樣向上揚起。如果你的模特兒沒有像天鵝一樣長長的脖子,可以試試看用Portrait Professional這個軟體修圖,讓她的脖子看起來長一點。(尤利亞・戈巴欽科)

側面甩頭

側面甩頭的概念和向上甩頭(見左圖)很類似,模特兒先朝向一側低頭,然後向上同時朝另一邊甩頭,這是個能同時帶動最多頭髮的動作。(梅耶爾・喬治・維拉迪米洛維奇)

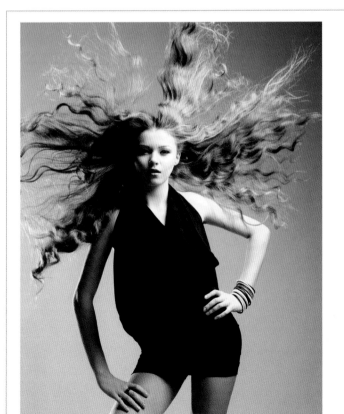

放射狀的頭髮

擺姿解說:

這個姿勢需要至少兩三台電扇同時運轉才能達到完美,至少還要有一兩台放在模特兒後面,而且最少要拍五十張以上才能得到類似這張照片的效果。比較簡單的方法是讓模特兒躺在地上,依照你的要求擺放頭髮,讓髮絲自然地平放在地上,然後利用梯子或支架從上方拍攝。

使用搭配:

這張照片非常適合美髮產品廣告,也可以用在時尚攝影。模特兒必須要有一頭長髮,像圖中模特兒的捲髮效果很好,或者像絲綢般柔順的頭髮也可以,不過拍出來的結果完全不同。

技術重點:

光源的方向在右上方,能夠在模特兒左側的背光面產生三角光,從背景中可以看到光線所造成的柔和漸層。(Dpaint)

律動 | MOVEMENT

衣服（Clothes）

衣服就和頭髮一樣，可以透過模特兒身體的律動，或藉由可靠的電扇輔助產生律動。模特兒可以利用手或臀部翻轉洋裝或裙子，時而輕柔時而持續劇烈擺動。在戶外拍攝的時候，自然風會是很好的助力，但是不能太過依賴自然風，電扇通常還是比較可靠而且好控制的風力來源。拍攝的建議可以依照前篇介紹吹動頭髮的方式（請見第240頁至第241頁）。有時候造型師可以站在畫面外不入鏡，同時幫助較長的服裝擺動。請嘗試任何你想得到的方式去幫助服裝擺動，如果一個方法行不通，那就試試看另一個。

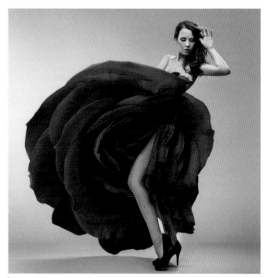

從下方打光
從下方打光的照片在時尚攝影中相當少見，但是在這張照片中效果很好，而且產生一種動感的氛圍。攝影師選擇了比較誇張的裁切方式，雖然切掉許多模特兒身體的部份，但是讓飛揚的裙擺面積看起來更大，也讓視線集中在這裡。（大衛‧萊斯利‧安東尼）

數位玫瑰
特別為攝影初學者說明一下，這個西班牙舞者旋轉這件像花瓣一樣的洋裝，表現出獨特的拉丁風味。這種照片如果要做數位後製，依需要放在一起的圖層多寡，可花上好幾個小時。（Conrado圖片社）

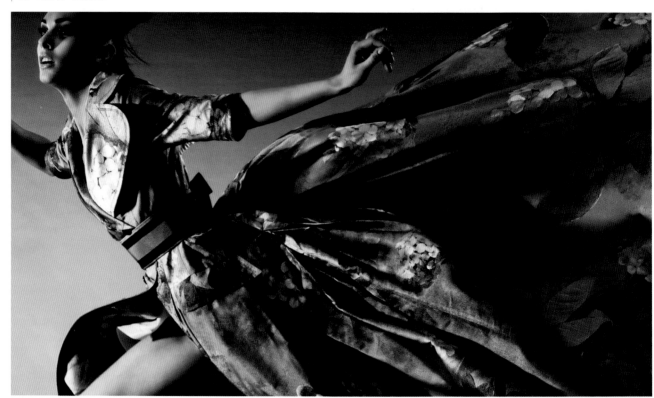

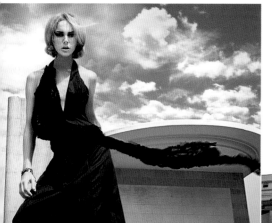

百摺結構
這張照片精采地示範了在戶外利用大出力的閃燈蓋過強烈陽光的技巧，而且還需要工業用的強力電扇，才能讓這麼重的洋裝隨風飄揚，進而創造出洋裝裙擺和橋樑線條的有趣對比。（艾波・瑟布琳娜・蔡）

團隊合作
在這張照片中，我們抬頭看著這個模特兒，洋裝的腰帶快要被風吹走，讓她看起來好像就要飛向雲端一樣。事實上，她是站在攝影師上方的一面牆壁上，然後造型師用很驚險地蹲在旁邊將腰帶往旁邊丟出去所呈現出的效果。（艾波・瑟布琳娜・蔡）

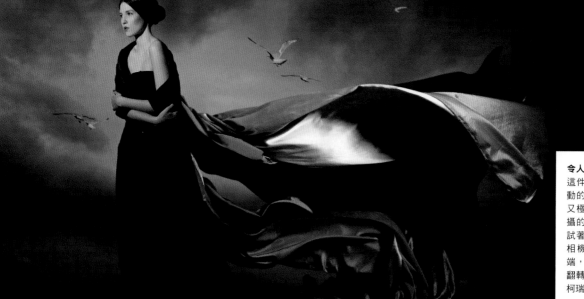

令人目眩神迷的繪畫效果
這件洋裝長長的絲質下擺飄動的方式，既充滿戲劇效果又極具表現力。這張照片拍攝的難度非常高，不過可以試著讓造型師站在鏡頭外的相機右側，抓著裙擺的末端，然後用手臂的力量劇烈翻轉洋裝的下擺。（雷丁・柯瑞涅）

艾波 · 瑟布琳娜 · 蔡
（APPLE SEBRINA CHUA）

艾波定居於新加坡，曾獲得許多攝影獎項，主要拍攝時尚攝影，以獨特的史詩和電影般的攝影風格聞名。她的作品充滿了色彩、魅力、優雅，以及變換莫測的女性特質，靈感來源包括未來派的科幻小說和文藝復興時期的藝術。

相機：
Canon 5D Mark II
用光器材：
Profoto
必備工具：
Canon EF 24-70mm f2.8

「我非常喜歡拍攝有故事和角色的時尚攝影照片，尤其是外拍，因為那些外拍場景可提供了照片中呈現整個故事所需的環境和情節。記得在正式拍攝之前，重要的是和模特兒及整個團隊的溝通，以確保彼此理念一致。我發現盡量讓服裝產生律動，能讓布料的光澤和紋理更加明顯。我隨時都帶著頻閃和大量的延長線，用來平衡閃燈和環境光。對我來說，外拍的時候模特兒經常必須在奇怪的地方穿著非常高的高跟鞋工作，因此她們的安全永遠是第一要務。」

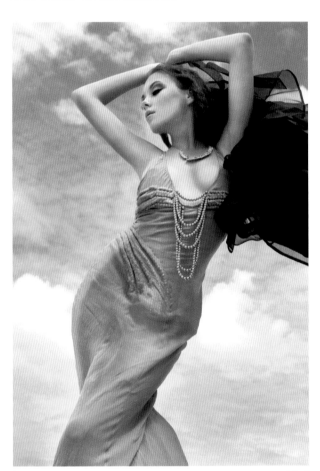

這張照片是在海邊拍攝的，因此風勢讓披肩很自然地產生律動。我指導模特兒隨風起「舞」，來表現這件洋裝最美的一面，不過要讓她的臉完全不被頭髮干擾也是一大挑戰。

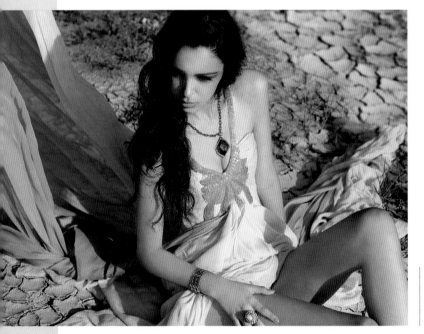

有時候洋裝的律動能增加照片的動態感，在這張照片中，洋裝的律動則和模特兒身邊平靜的氛圍形成對比，產生一種出乎意料的敘事風格。在鏡頭之外，則是助理將洋裝「丟」出去以創造律動感。

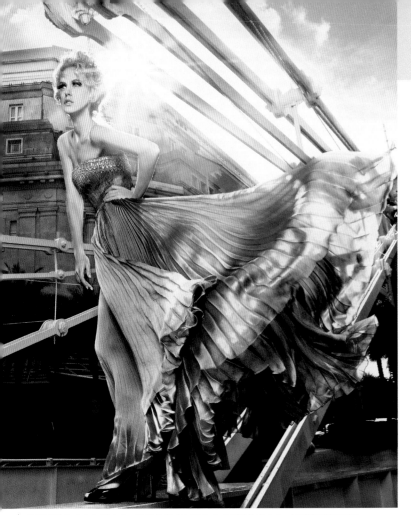

「訣竅在於將拆解照片中所有的元素,再接著將這些元素都放在正確的位置上。」

這件洋裝的層次非常沈重,因此在幾次用丟的方式嘗試失敗之後,我們只能使用工業用的大電扇才能將這件洋裝吹起來產生飄動。由於距離最近的電源至少有六十五呎(二十公尺)遠,這時候自己帶來的延長線就很有用。而拍攝這種洋裝飄動的照片最具挑戰性之處,就是維持照片構圖的準確。

禮服的材質通常都很沈重,因此讓禮服產生律動有助於表現奢華的特質。在這張照片中,助理必須先抓著禮服然後再放手,禮服的律動才會自然,而不致於搶了模特兒表情和姿勢的風采。

這件洋裝的飄動是風吹加上一點助理的幫忙才飛起來的。雖然在我心中這張照片構圖已有定見,但還是必須指導模特兒的表情和姿勢,以及指示洋裝要往哪個方向丟出去等細節。

律動 | MOVEMENT

精力旺盛的樣子（High Energy）

這是一家著名的健身房委託拍攝的專
案，客戶的要求是要將新的健身理念，
用令人熱血沸騰的方式表現出來。

精選範例
這個模特兒是艾瑪，我會選這一張做
為主圖，是因為這張照片看起來就像
準備使出致命一擊之前的瞬間，充滿
精力且令人感到激動的姿勢。由於這
張照片同時也會用在健身房裡面的商
店，作為運動服和泳裝的廣告，因此
照片中也有很強烈的時尚感，用來搭
配銷售健身課程。

拍攝序列

這個序列中任何一張照片都可
以用來當做健身房的廣告，而
且在在都示範了這家健身房的
課程中不同的健身訓練技巧。
每一張照片展示的都是踢拳
（kickboxing）訓練的特定動
作，而且模特兒從第一張開始到
整個序列結束都充滿自信。**第一**
張照片是微微離地的動作和步
法，身體的色調有出來，但是客
戶想要更能振奮人心的感覺，於
是在**第二張**照片中，艾瑪將腿漂
亮地伸展出去，做了一個側踢的
動作。**第四張**照片則展露出完美
的平衡和清楚的手臂肌肉線條。

展現自信。

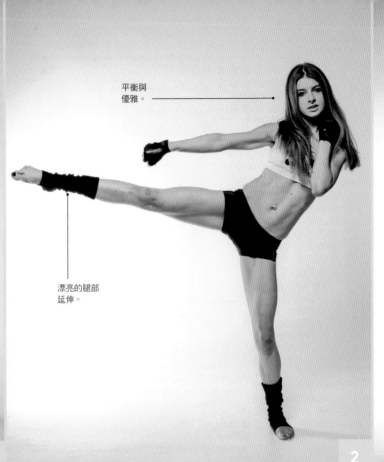

平衡與
優雅。

漂亮的腿部
延伸。

1

2

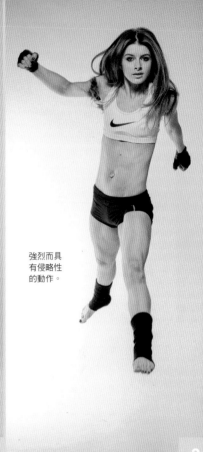

強烈而具
有侵略性
的動作。

3

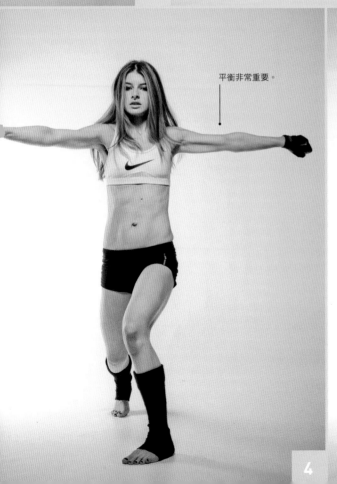

平衡非常重要。

4

5

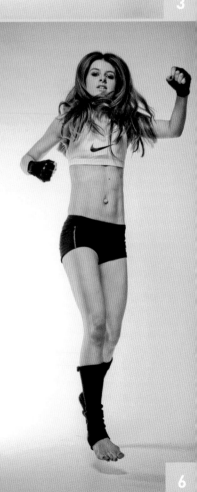

6

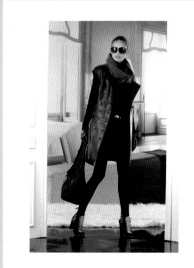

Hifashion

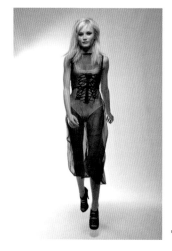

Eliot Siegel

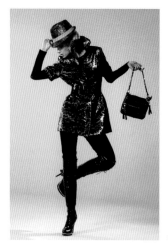

Fancy

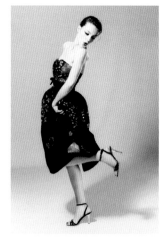

Coka

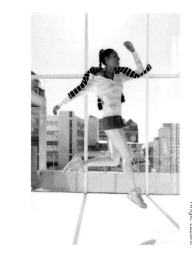

Angie Lázaro

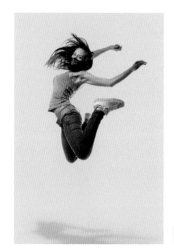

Rtem

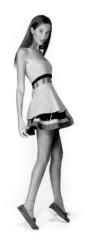

Claire Pepper

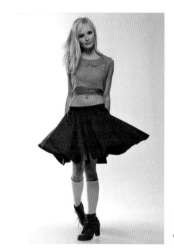

Eliot Siegel

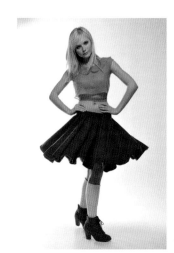

Eliot Siegel

Ryan Liu

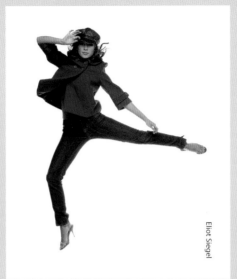

Eliot Siegel

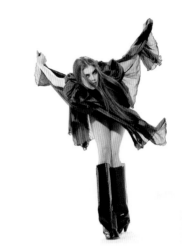

Arnold Henri

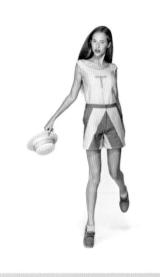

Claire Pepper

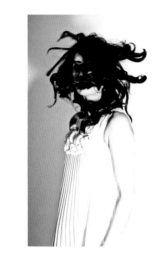

Carli Adby

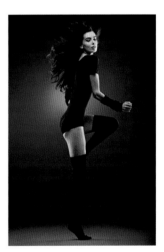

Gabi Moisa

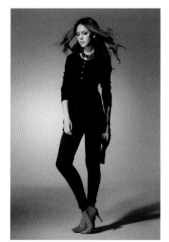

Hifashion

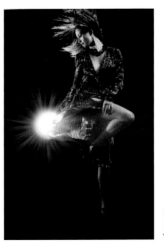

Ben Heys

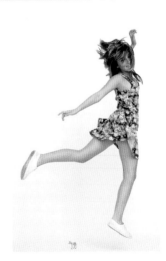

Eliot Siegel

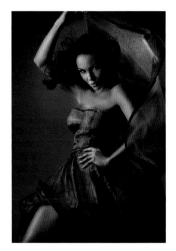

Conrado

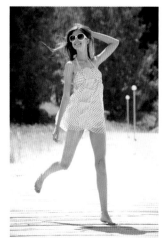

Malyugin

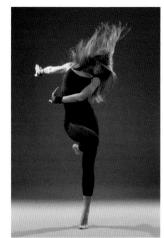

Ayakovlev.com

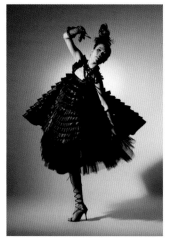

Eyedear

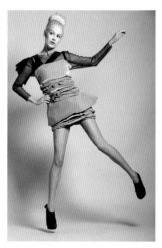

Warwick Stein

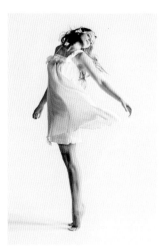

Elena Kharichkina

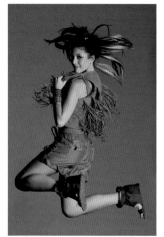

Christopher Nagy

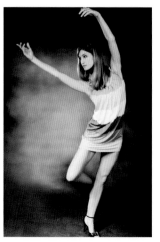

Andrearan

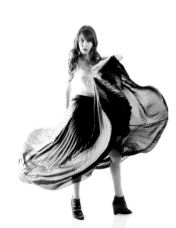

Ryan Liu

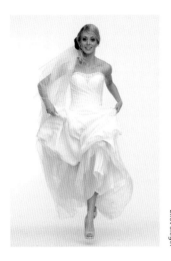

Eliot Siegel

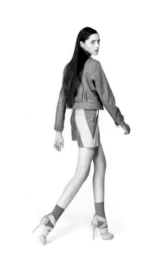

Coka

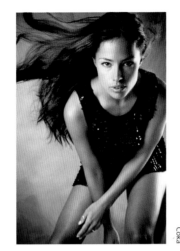

Claire Pepper

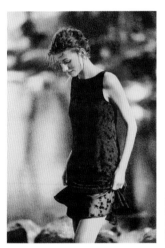

Martin Hooper

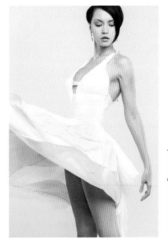

Mayer George Vladimirovich

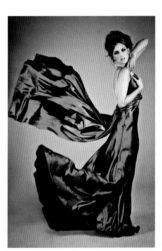

Angela Hawkey

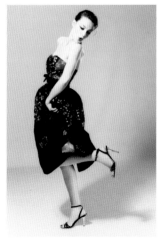

Coka

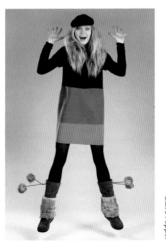

Claire Pepper

Yuri Arcurs

Exaggerated

誇張的姿勢

從《時尚》和《哈潑時尚》雜誌早期開始，那些厭倦了以簡單而直接的方法詮釋時尚的攝影師們，就已經試著運用誇張的概念來拍攝。這種誇張的姿勢可以是充滿感情，也可以是利用舞蹈或體操動作來表現，甚至是充滿喜感的照片。本篇主要討論的是誇張姿勢中兩種比較概括的類型：棚拍與外拍。

7

有創意的輪廓
這個姿勢將重心完全放在左臀上，誇大了模特兒的線條和洋裝的曲線圖案。這件洋裝緊貼著模特兒的身體，雙手在修整得非常細緻的手指處交疊，產生美麗的形狀，也造就了這張獨特的照片。（尤利亞．戈巴欽科）

大衛・萊斯利・安東尼
（DAVID LESLIE ANTHONY）

在各大國際雜誌上都可以看見大衛的作品，包括《哈潑時尚》、《美麗佳人》、《ELLE》、《滾石》以及《柯夢波丹》等。他也拍攝過許多知名廣告作品，例如Caterpillar Clothing、Von Dutch Originals，以及百事可樂贊助的世界盃足球賽（與小甜甜布蘭妮合作）。大衛的作品也曾出現在美國國家廣播公司（ABC）播出的《醜女貝蒂》電視影集中。

相機：
Canon、Nikon、Hasselblad、Mamiya RZ67，以及Mamiya 645

用光器材：
Profoto、Norman、Speedotron、HMI，以及Florescents

必備工具：
測光表

「我非常幸運能夠在不同的國家和地區為客戶拍攝雜誌和廣告攝影。由於我熱愛旅行，接下的案子大約有80%都是外拍。在使用頻閃或持續燈這種人造光的時候，我會先在現場設計用光的場景，讓照片表現出想要的感覺，因此從來不用一般常用的佈光設定。我的照片有90%都是用相機設定和現場拍攝條件就完成的，幾乎不用後製。大家常說有所謂「老派」和「新世代」的攝影，在我看來攝影只有一種 — 就是在你稱自己為攝影師之前，必須先了解的攝影。我同時使用數位和底片攝影，但是只有需要簡單的消除髒點或加強對比的時候會用到電腦。觀者在我的照片中所看到的用光和色彩，全都是拍攝當下直接捕捉的影像。」

在這張照片中，我將一張寫著古文的投影片打在模特兒身上，再加上正前方由下往上45度角直打，大約在模特兒腰部的位置。

這張照片的拍攝地點是法式餐廳，由於這件洋裝在腰部周圍隆起的設計，如果只是讓模特兒「簡單地站在那兒」無法表現出想要的重點。所以我讓模特兒爬上餐桌，好像她就是主餐一樣！這張照片的用光包括放在45度角位置的一支二十二英吋（56公分）高的雷達罩，加上兩支七英吋（18公分）高，裝了反射傘的閃燈，一支架在模特兒的鞋子附近，另一支的光線則掃過背景中那些餐桌的表面。

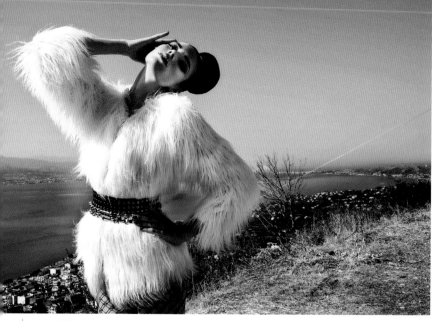

「如果你在拍攝的時候，沒辦法在
腦海中看到最後的拍攝結果，那麼
你只是在亂槍打鳥，直到拍出一張
看起來還可以的照片而已。」

這張照片被登在《哈潑時尚》國際版上，
拍攝地點是舊金山一家正在整修的夜店。
在這種地方拍攝時，一定要看清楚四周有
沒有能夠加強整體效果的東西。在這張照
片中，地上那團塑膠袋和沾滿灰塵的復古
鏡子表面都會反光，有助於擴散光線，閃
燈則位於模特兒左右兩側。從低角度拍攝
讓模特兒看起來更高挑，更能突顯長褲和
合身外套的特色。

這張照片拍攝的地點在希臘的那夫卡普托斯（Nafkaptos），是為了Moda FG雜誌所拍攝。模特兒的
身體位置佔據了主要的畫面，和背景中地面的弧線構成完美的平衡。光線是自然光，搭配大型銀色反
光板以45度角對模特兒補光。

這張照片是為了Moda FG雜誌2011年秋冬號所拍攝，照片的故事
主題是「時尚的演化」，內容是介紹幾位頂尖設計師的作品。光
線和色彩的效果是色片透過投影機打在模特兒身上造成的，另外
還在模特兒和光源之間使用了煙霧製造機製造特殊效果。

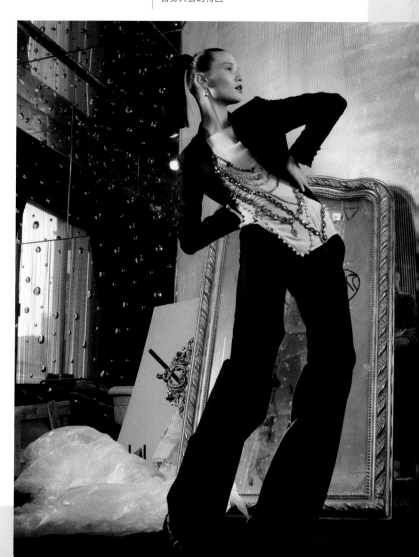

誇張的姿勢 | EXAGGERATED
棚內拍攝（Studio Setting）

只要你瞭解誇張姿勢的基本原理，在環境比較好控制的攝影棚內拍攝這種具有詮釋效果的姿勢，通常會比外拍簡單許多，尤其對造型師來說更是如此。在模特兒依照攝影師的要求伸展或扭曲身體的時候，其實是造型師在為那些誇張姿勢創造出來的身體形狀傷腦筋，因為無論是什麼怪姿勢，造型師都要確保服裝看起來還是很漂亮。在棚內拍攝的時候，整個團隊所需要的東西都可以放在旁邊準備好　像是熨斗、加濕器、夾子和別針，而且攝影棚也是一個封閉空間，沒有風、酷寒的低溫或那些外拍可能會遇到的環境限制。

誇張的後傾姿勢
這個模特兒的身材高挑苗條，非常適合各種結合了伸展和運動的姿勢。衣服大膽的黑白條紋圖案非常簡單而且性感，和中灰色的背景形成對比─運用單色效果的作品。（大衛・萊斯利・安東尼）

誇張的前彎姿勢
模特兒非常誇張的前彎姿勢，讓視線的焦點集中在這件貼身上衣的材質上。她的表情堅定，臀部的曲線和手肘的角度構成對比的形狀。（RoxyFer）

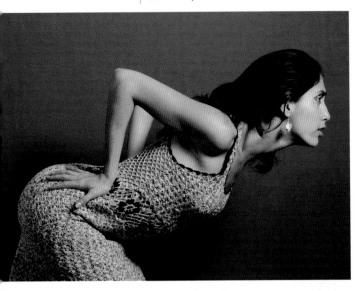

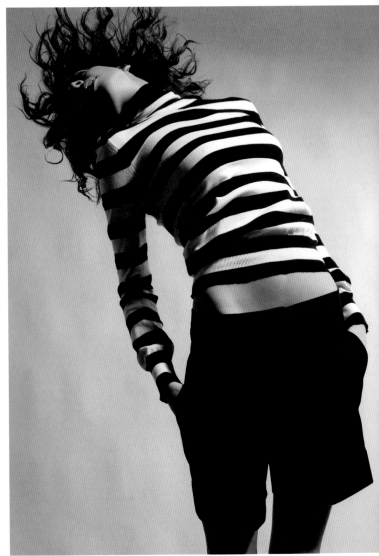

跟著動作走

手背放在額頭上可以用來表示驚訝或順從的意思,或者讓模特兒看著遠方也可以。這個模特兒跟著手部的動作持續做出許多有創意的姿勢,另一隻手則插著腰,同時彎起膝蓋,而且彎得很誇張的腳也是一個搶眼的亮點。(尤利亞・戈巴欽科)

屈膝且頭部保持水平

在這張令人驚豔的照片中,模特兒不受任何拘束,便盡情地表現出了「超乎常理」的姿勢,而且造型也非常搶眼。這張照片用強光直打在模特兒的臉部和身體,在她背後另外用聚光燈打在腳上,在地板上產生陰影。(阿諾・亨利)

向前垂掛

這個模特兒努力地做出各種撩人性感的姿勢,而且樂在其中。鴿趾站姿讓這個姿勢更饒富趣味,讓觀者想像接下來可能會站直起來的姿態,腳的姿勢不變,但是手臂向外伸展,然後身體用誇張的角度傾向一邊。(阿諾・亨利)

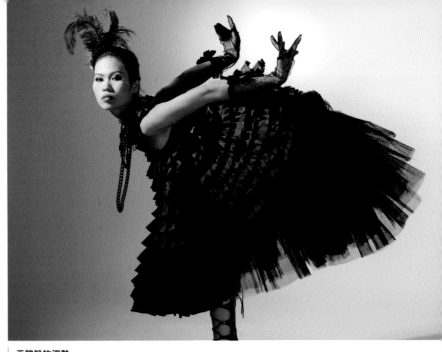

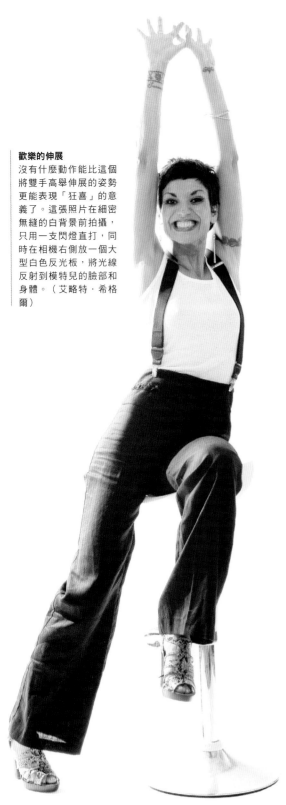

歡樂的伸展

沒有什麼動作能比這個將雙手高舉伸展的姿勢更能表現「狂喜」的意義了。這張照片在細密無縫的白背景前拍攝，只用一支閃燈直打，同時在相機右側放一個大型白色反光板，將光線反射到模特兒的臉部和身體。（艾略特·希格爾）

天鵝般的姿勢

這張照片的效果來自這件洋裝豐富的細節，以及模特兒有創意又優雅的舞蹈動作。要完成一張好照片，一定要每個環節都發揮效果，在這張照片中，就連她帶著貼身長袖手套的手指都擺得非常完美。（Eyedear）

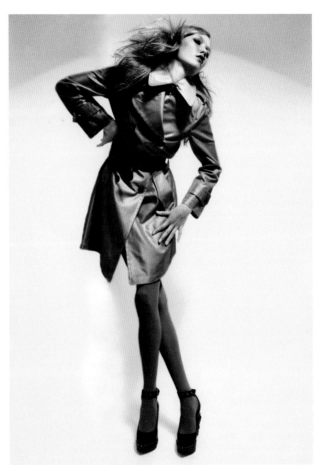

創造角度

在這張照片中，模特兒不對稱的手臂位置和向後傾斜的頭部，構成這個非常特殊的屈體姿勢。交叉的雙腳非常優雅，而她張開的手指充滿情緒，彷彿訴說著故事。如果想拍出這張照片的效果，可用一支高過相機的閃燈直打（有聚光效果的閃燈），然後再用另一支聚光燈打在背景上，用來柔化過於強烈而且太深的陰影。（大衛·萊斯利·安東尼）

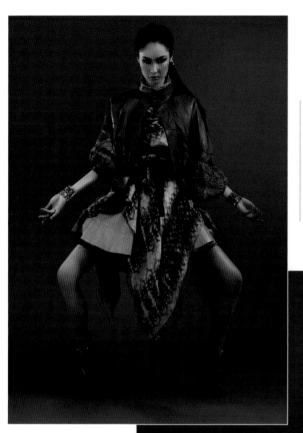

打坐的姿勢

從宗教和文化方面尋找靈感的方式
並不常見，但其實效果不錯，這張
照片中的模特兒做了很好的示範。
她重新詮釋了這個經典的瑜伽動
作，看起來就像非常認真在工作一
樣。特殊的用光方式更加強了照片
中隱含的靈性氛圍。（尤利亞·戈
巴欽科）

靈光乍現

這張照片中模特兒的腿部維持上圖的
瑜伽姿勢，但是手臂變成比較像舞蹈
的動作。拍攝的時候試著播放一些不
同類型的音樂，例如民俗或世界音
樂，然後看看哪一種音樂能讓模特兒
特別有靈感。（尤利亞·戈巴欽科）

誇張的姿勢 | EXAGGERATED

擬人體模型（The Marionette）

在時尚界一直都有持續創新的傳統，但將一個彆扭的姿勢
變得很吸引人，對攝影師和模特兒來說都是項挑戰。

拍攝序列

這個版本的人體模型姿勢從膝
蓋相靠和單手叉腰開始（**第一
張**）。這件洋裝看起來很漂亮，
但是照片本身缺少一點視覺上的
刺激。從第二張開始，這個模特
兒就像傀儡一樣被線操控著，但
是直到**第六張**整個姿勢看起來才
比較有感覺─交叉而分得很開的
雙腿在視覺上構成整個姿勢的基
礎，肩膀傾斜的角度也呼應了腿
部的姿勢，這是整個序列中次佳
的照片，而且洋裝表現的方式也
很不錯。**第七張**身體扭轉的變化
姿勢也許適合其他類型的服裝，
不過不是這一件。這個序列到了
第八張終於開花結果，接著在最
後一張，也就是主圖，才拍到最
好的照片。

精選範例

這張照片被選為主圖是因為既有玩
樂的感覺，卻又帶有一種特別的彆
扭。和這個序列中的其他照片相
比，這張照片不只有美麗、充滿
神祕感的光線，而且模特兒僅用腳
就維持了完美的平衡。她臉微微抬
起，朝向高處的光源，在下巴下方
產生長而深邃的影子。而那撩起裙
擺的一側，翹起小指，完整地表現
了「可愛」的概念。

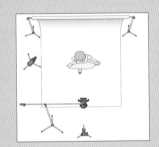

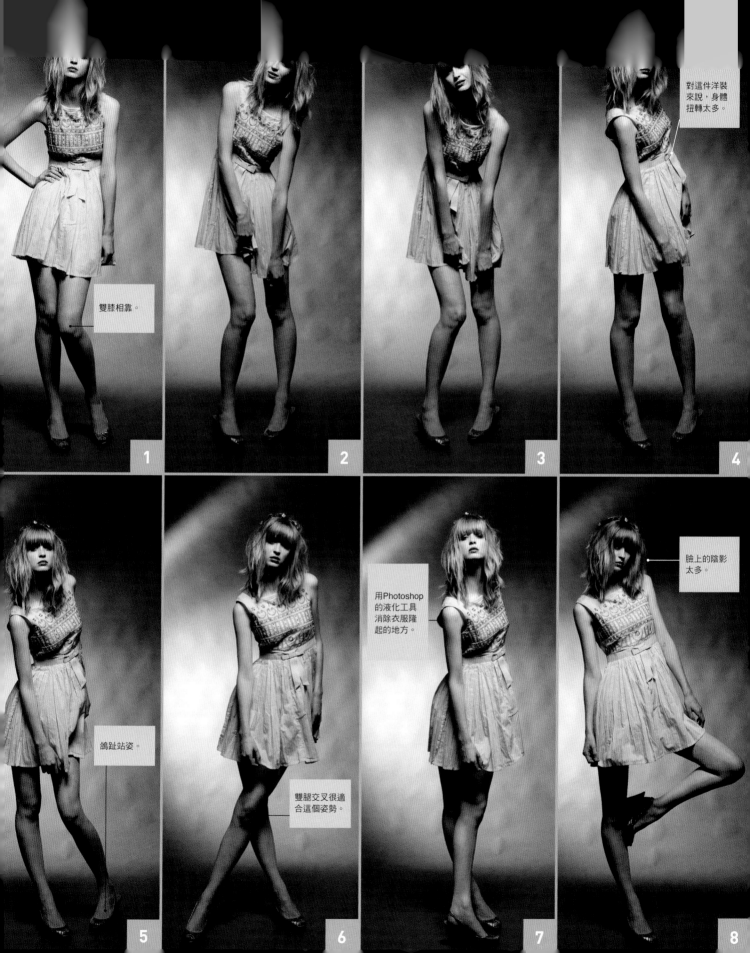

1 雙膝相靠。

2

3

4 對這件洋裝來說，身體扭轉太多。

5 鴿趾站姿。

6 雙腿交叉很適合這個姿勢。

7 用Photoshop的液化工具消除衣服隆起的地方。

8 臉上的陰影太多。

誇張的姿勢｜EXAGGERATED
場景外拍（On Location）

外拍對於誇張姿勢的影響和對一般標準姿勢的影響差不
多，但是在表現誇張姿勢的時候，模特兒和周遭環境的
關係會更明顯。如果是一般常見的姿勢，模特兒通常能
夠非常自然地融入場景中，但是誇張的姿勢可能會和背
景之間產生強烈的對比或互補關係。前面幾章我們已經
看到許多誇張姿勢都需要模特兒的彈性，最適合做這類
姿勢的模特兒幾乎都會有舞蹈或體操的背景，因為她們
對於肢體運動相關的訓練，能讓她們比未經訓練的模特
兒更了解如何表現誇張的動作。

極致彎曲的膝蓋
毛茸茸的活道具以及美麗的背光和場景搭配合宜。在
相機幾乎正面逆光的情況下，利用銀色反光板能夠讓
模特兒補到最強的光線，而且背景中建築物的曝光就
會變得很正常。（JohanJK）

誇張的體操動作

擺姿解說：
這個伸展動作說明了怪異的特殊動作也能用來
表現衣服，而且還能得到服裝設計師的肯定。
這個場景中大膽的色彩線條讓人連想起室內運
動場的感覺，而深色背景則將模特兒從中分離
出來，看起來更顯眼。

使用搭配：
善用服裝極致的彈性，使其無論用任何方式伸
展，看起來都還是很美，例如緊身洋裝或貼身
的運動服都是此類。

技術重點：
這張照片的用光是在模特兒左右兩側各用一個
閃燈頭，所以如果你仔細看模特兒手臂的亮部
就會發現，兩支燈的距離其實有點遠，因此在
中間會產生一些陰影。
（雷丁・柯瑞涅克）

坐姿瑜伽

這個動作看起來好像很簡單,但是模特兒仍然需要相當的彈性才有辦法辦到,而且左腳要擺成這樣可能還會需要幫忙(請特別小心!)。攝影師選擇不讓畫面中出現太多屋子裡的細節,讓整個場景看起來更單純,而且從最右側打過來的光線充滿戲劇效果,也非常適合這張照片。(康斯坦丁・賽斯洛夫)

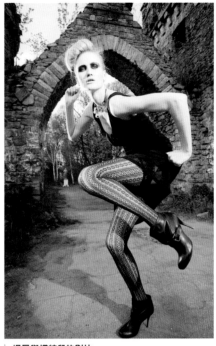

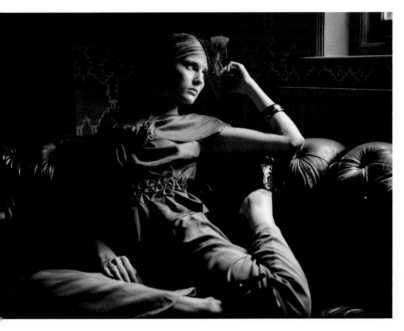

場景與模特兒的對比

這張照片是古代的場景,以及現代都會風模特兒和服裝之間的對比。她的動作充滿力量與侵略性,也充分展現光澤飽滿的身體。模特兒的個性要夠外向,才能讓自己放鬆做出這樣的動作。(Krivenko)

大器的手勢

這個手勢非常大器,會讓人聯想到例如天使或神話中的偉大女英雄。拍攝的場景是在宏偉的天空下,那充滿神祕感的陽光穿透雲層,散落在模特兒身上彷彿擁有超自然的力量。要拍攝像這樣的照片,可以用反光板從模特兒的最右邊或最左邊將陽光反射回去,或者利用外拍燈補光也可以。(大衛・萊斯利・安東尼)

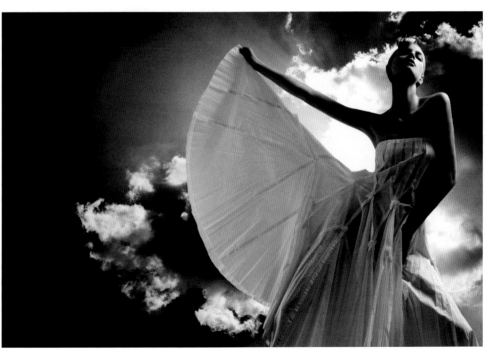

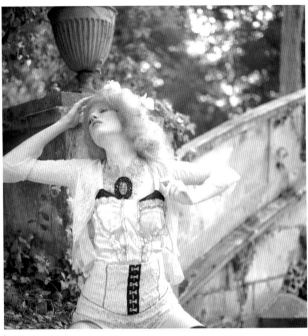

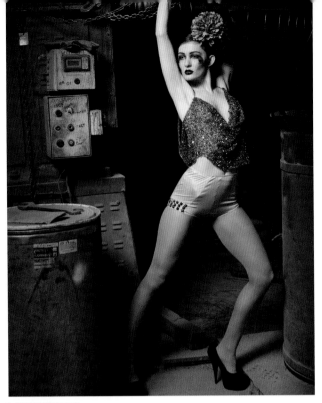

用鏡頭構圖

這張照片中模特兒溫柔卻誇張的手部和頭部動作，加強了照片本身輕柔飄逸的感覺。而這個獨特的輸出效果則是攝影師自己發明的祕密武器，也有助於呈現主題。畫面中的對角線則像一支箭一樣，導引我們的視線到模特兒身上。（苅部美里）

陰暗而雜亂之處

攝影師喜歡利用陰暗的工廠當做外拍場景，因為可以加強對比效果。在這張照片中，攝影師將模特兒白皙的皮膚刻意打得更亮，讓她和背景之間的對比更強烈。模特兒誇張的姿勢非常引人注意，但是背景中的細節也剛好能夠增加畫面的趣味，又不致於太過搶眼。（漢茲·舒密特）

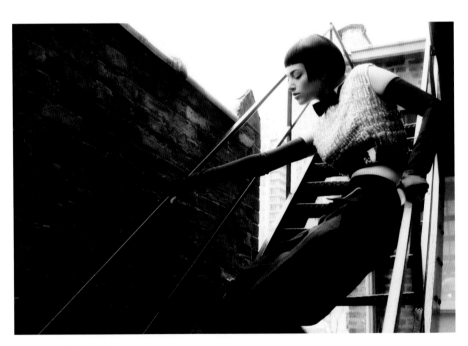

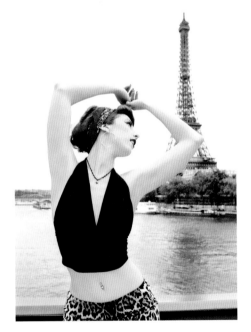

利用階梯

階梯用來表現誇張姿勢時，可以提供豐富的靈感，試著在階梯的場景中尋找能和模特兒以及服裝產生對比或互補效果，而且具有特色的地方或背景。圖中的模特兒利用都市中常見的逃生梯空間創造出有趣的構圖。（大衛·萊斯利·安東尼）

與地標景物合照

地標也是攝影師傳統的靈感來源之一。這個模特兒利用手臂形成的角度和她眼神的方向，做出向艾菲爾鐵塔「致敬」的姿勢。（奧爾莉·陳）

如空氣般輕盈
要拍出向這樣的照片，首先
要讓相機上腳架，以確保每
張照片的場景都完全一致。
再讓模特兒躺在一張椅子
上，拍幾張照片，最後拍一
張椅子和模特兒都沒有，
只有場景的照片。然後用
Photoshop，將最後這張場景
照，疊在你從前面挑出來最
好的一張照片上，把椅子消
掉，你就能拍出一樣的照片
了！（林·佩尼爾·克里斯
坦森）

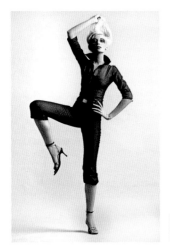

Conrado

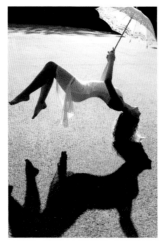

Lin Pernille Kristensen

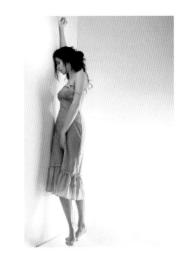

Conrado

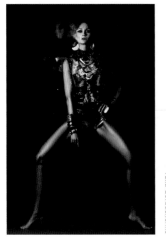

Yulia Gorbachenko

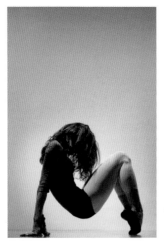

Ayakovlev

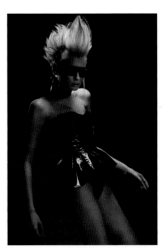

Conrado

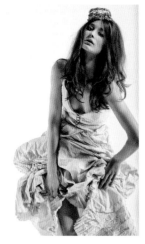

David Leslie Anthony

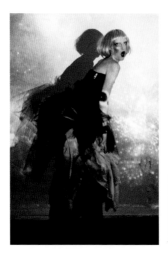

David Leslie Anthony

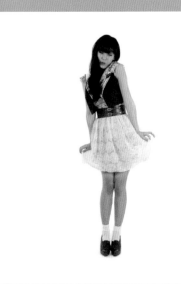

Hannah Shave

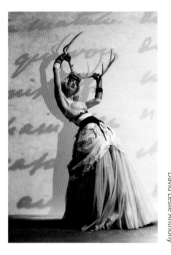

David Leslie Anthony

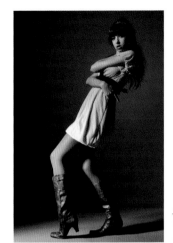

Crystalfoto

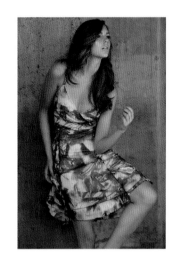

Arnold Henri

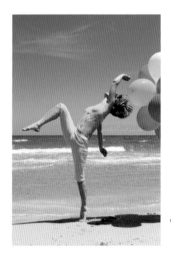

Mircea Bezergheanu

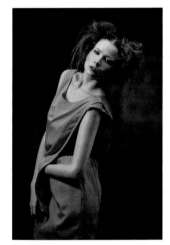

Konstantin Suslov

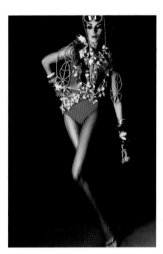

Yulia Gorbachenko

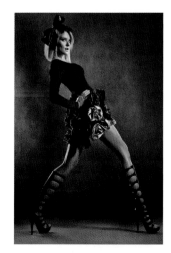

Conrado

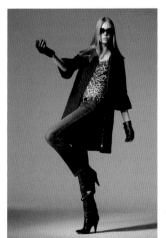

Crystalfoto

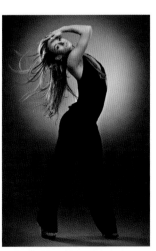

Tiplyashin Anatoly

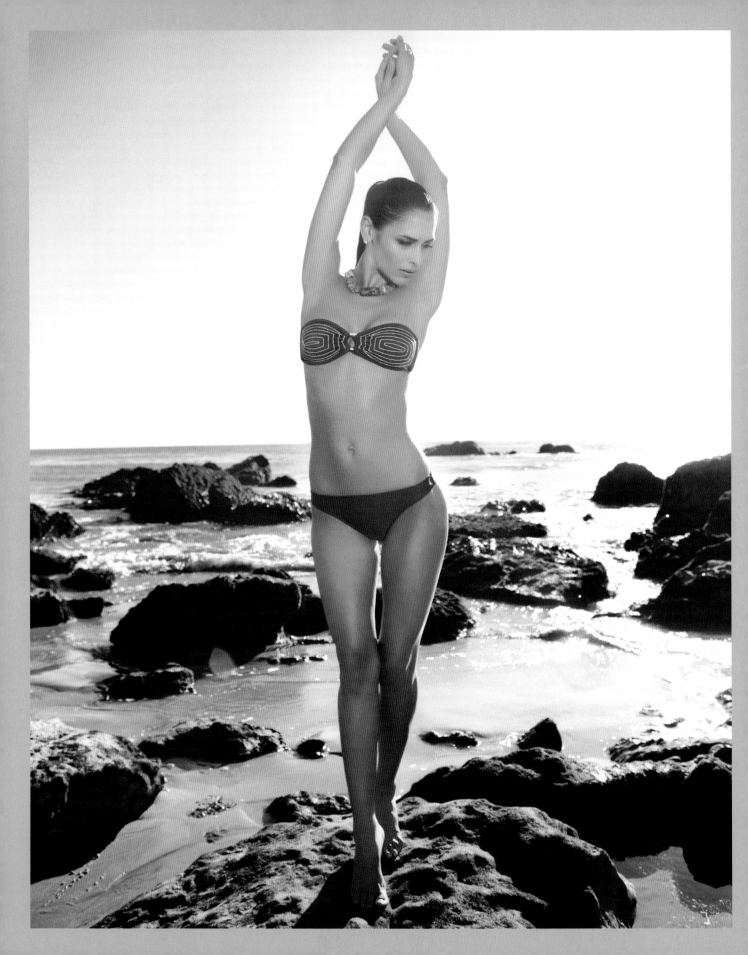

Body work

展露身體的姿勢

模特兒為泳裝或內衣表現姿勢,以及時尚攝影師拍攝這個主題的時候,都需要格外的專注和細膩,姿勢擺得好或拍攝夠火候,都可以讓結果看起來優雅、有趣或者性感,但是如果不夠用心,結果可能會變得一文不值而且毫無品味。從接下來的範例中,你可以跟著職業攝影師的步伐,看看他們如何引導模特兒拍出氣質優雅的展露身體的照片。

雙手反轉高舉過頭
這個充分表現身體線條的姿勢,彷彿是在喚醒深處的靈魂。無論是在棚內還是外拍,都可以讓模特兒將重心偏向一邊放鬆身體,然後用更性感的方式繼續延伸這個姿勢。模特兒的手臂向上伸展、手掌相扣的姿勢暗示著獨自沉思的樣子,但也可能意味著非常開心的情緒。利用模特兒在逆光下,搭配相機旁邊的反光板,然後再在模特兒身上抹一點油,就可以增加皮膚的光澤感。(傑森・克里斯多福)

阿諾 · 亨利（ARNOLD HENRI）

阿諾定居於比利時，攝影經驗非常豐富，其作品包括雜誌攝影，以及為頂尖設計師及品牌拍攝時尚及內睡衣照片，例如拉蓓拉（La Perla，意為珍珠）等。

相機：
Canon
用光器材：
Hensel
必備工具：
夾子和別針

「通常我都盡量不用Photoshop之類的修圖軟體，也就是說，必須拍攝當下就要完成作品：照片看起來要和我心中預想的最終成品越接近越好。舉例來說，下頁左上角那張照片背景的星光效果，我就是在鏡頭前加上星光濾鏡拍攝，而不是拍完之後再用Photoshop加上去。用這種方法拍攝，模特兒就能夠直接感受到現場設定的拍攝氣氛，也會比較容易表現姿勢去配合。作為一個攝影師，在大多數情況下我都非常享受工作的氛圍，以及與模特兒和攝影團隊分享彼此的想法、願景和對人生的體悟。」

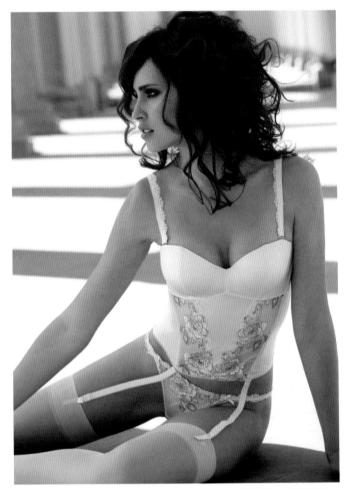

這是我最喜歡合作的模特兒之一，因為她非常清楚一個模特兒究竟該做什麼。有時候模特兒就必須像個女演員，才能在照片中帶出正確的情緒。

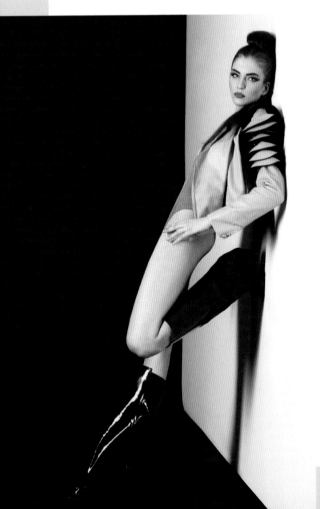

這個模特兒表現得非常積極而且姿勢也擺得很優雅。我認為這兩項特質都清楚地表現在這張照片裡，模特兒身上的皮衣與充滿女性氣質的緊身衣所結合的服裝，也和這兩項特質非常搭配。髮型師和彩妝師非常清楚要如何突顯模特兒臉部最美的地方，而且用這種姿勢和角度拍攝，也使模特兒那雙美麗的長腿更顯眼。

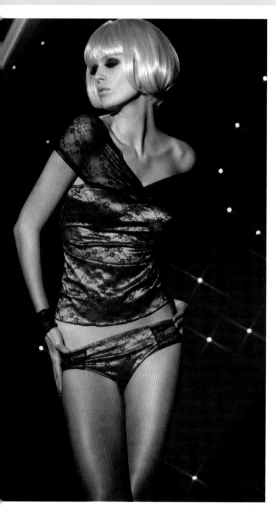

「我拍攝女性的態度一向都是信任、
尊重,以及專業。」

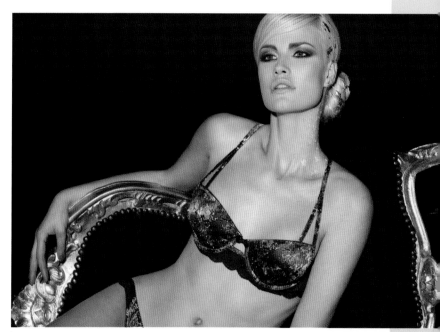

在這張照片中,模特兒將眼神的焦點放在很遠的地方,讓觀者的注意力可以集中
在模特兒身上的內衣上。模特兒金色的頭髮、身上的彩繪,以及雕飾繁複的椅
子,都和內衣以及背景產生對比,不但讓重要的亮部細節更明顯,也補充了皮膚
的色調但是卻不會搶走內衣的風采。

這張照片是為了某個品牌的聖誕卡
促銷專案所拍攝,目的是要在卡片
上讓消費者先看到新一季的內衣
系。模特兒用性感的方式表現各種
動作,形成了雅緻的剪影輪廓。

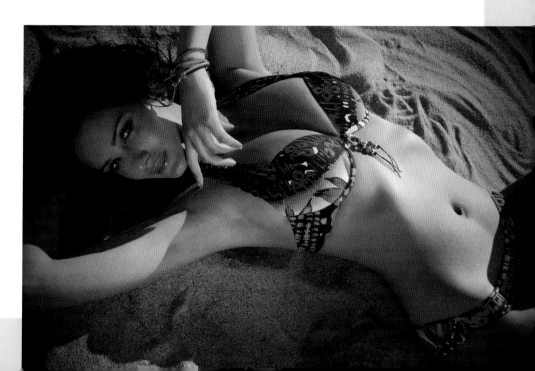

這張泳裝照拍攝的時間是春天的晴朗
下午,捕捉到黃昏前的最後一抹陽
光。拍攝的目的是創造一種溫暖悶
熱,但是又好像吹著冷風的感覺,但
是模特兒一開始一直沒辦法做好,所
以後來我請她躺在溫暖的沙子上伸懶
腰,才終於讓她感到放鬆並且表現出
正確的情緒。

展露身體的姿勢 | BODYWORK

站姿（Standing）

對所有的服裝類型來說（包括泳裝和內睡衣），多數的時尚攝影都是用基本站姿拍攝，由於這些姿勢的差異很小，才能讓焦點集中在展露身體的姿勢中比較性感的部分。站姿能夠伸展女性的身體，所以也是讓模特兒和服裝看起來更討喜的最簡單的方法。

泳裝和內睡衣的共同點就是感官的刺激，多數女性都希望自己看起來充滿性吸引力，並利用無數的姿勢和手勢來表現出這種感覺。

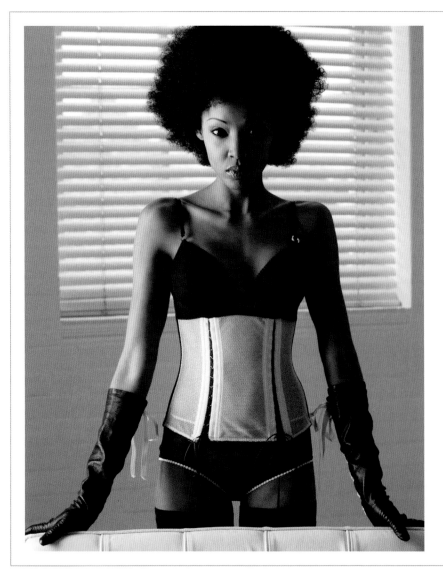

強烈的對稱姿態

擺姿解說：

這個模特兒的姿勢和表現大膽的造型，以及毫不畏懼的態度都完美地契合在這照片中。雖然稍微靠著沙發的椅背，她的姿態仍然非常強勢。

使用搭配：

適合搭配具有清楚對稱線條的服裝，而如果要利用家具給模特兒靠著的話（因此只露出模特兒的部份大腿），內衣就會是最適合拍攝的服裝。

技術重點：

要強調這種強烈的態度搭配完美的姿勢，從側面加柔光罩打燈，同時在另一邊稍微補一點光或甚至不要補光也可以。模特兒直盯著鏡頭看，好像用她的眼神就能燒掉鏡頭一樣。側面直打的光線和背景中百葉窗的線條讓畫面看起來更吸引人。（馬丁‧胡柏）

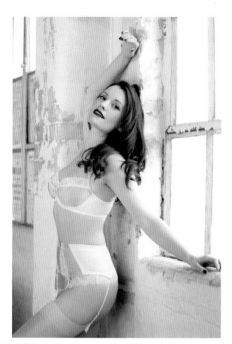

手臂伸展向後靠
這張照片的光線包括自然光，以及來自銀色反光板或利用柔光罩打燈的強力補光，讓這個舒服的姿勢散發著性感的魅力。模特兒利用將骨盆向後推，強調出身體的自然曲線。從放在窗框上的手勢到放在頭上捲起的手指，這個姿勢的每個部位看起來都非常柔軟而且溫和。（克萊兒·裴派爾）

彎曲的手臂
模特兒似乎想像著將抬起的手臂當作枕頭，然後把頭靠在上面休息，右手形成的角度有很強烈的視覺效果，而且左手的動作剛好與右手相對，也加強了右手的效果。將這種效果利用在身體前面、側面和背面，就會得到很多不同的變化。（阿諾·亨利）

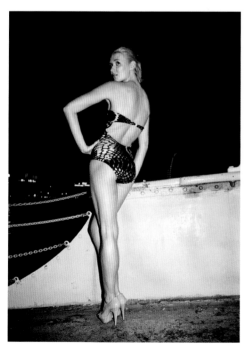

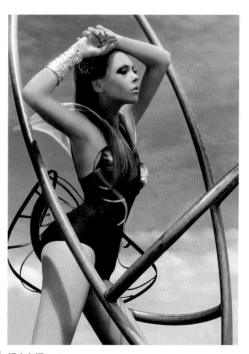

翹臀的背影
讓模特兒從直立的站姿開始，一隻手靠著牆壁或道具，另一隻手插著腰，做出一個大角度的形狀。接著讓模特兒的重心轉向鏡頭的方向，充滿自信地翹起臀部朝向鏡頭，同時露出堅挺而修長的美腿。（薛若頓·都柏林）

框中有框
試著讓模特兒在戶外場景的自然或人造物體中表現姿勢。利用創意的裁切和構圖，同時搭配高低不同的拍攝角度。模特兒嘗試了一系列動作，最後完成了這張極具動感的照片。（艾波·瑟布琳娜·蔡）

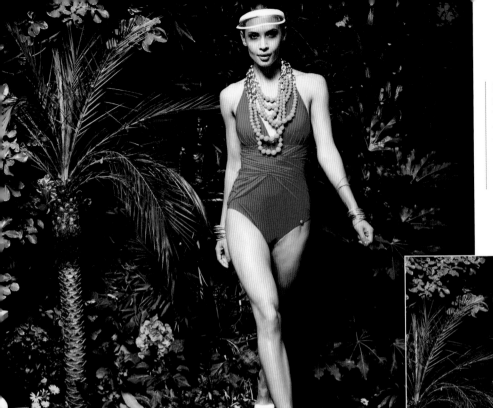

貼身服裝的輕鬆漫步
這張照片示範了最極致自信的肢體語言。鼓勵你的模特兒像貓一樣朝著鏡頭信步向前，盡可能自然地擺動臀部，手臂同時放鬆擺動，然後用連拍模式去捕捉最完美的瞬間。（艾略特·希格爾）

放鬆的曲線
要拍攝這種旋轉中的活潑姿勢，可以先從模特兒正面對著鏡頭開始，從右邊轉向左邊，然後再轉回來 — 通常其中一邊會比另一邊比較好看。同時也讓重心在左右兩邊的臀部轉移。模特兒結實的身材以及勻稱的雙腿搭配高跟鞋，均會讓這個姿勢更好看。（艾略特·希格爾）

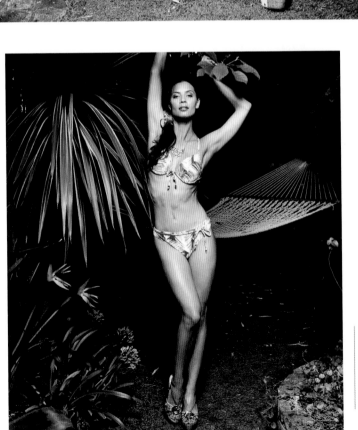

「吊掛」般的姿勢
這個搶眼的姿勢用來表現火辣的比基尼非常漂亮，模特兒抓住上方的樹枝讓她的肢體動作看起來更有彈性，她可以將手臂伸直，然後讓身體自然地向前下垂，或者就像這張照片一樣，利用一邊的臀部保持平衡，同時彎起膝蓋，讓身體的曲線更明顯。（艾略特·希格爾）

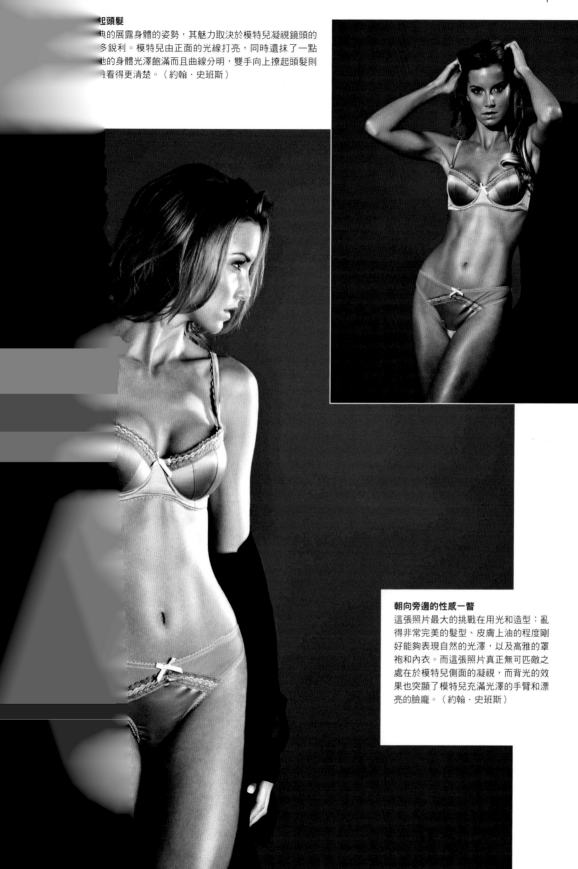

撩起頭髮

典的展露身體的姿勢，其魅力取決於模特兒凝視鏡頭的
多銳利。模特兒由正面的光線打亮，同時還抹了一點
他的身體光澤飽滿而且曲線分明，雙手向上撩起頭髮則
較看得更清楚。（約翰·史班斯）

朝向旁邊的性感一瞥

這張照片最大的挑戰在用光和造型：亂
得非常完美的髮型、皮膚上油的程度剛
好能夠表現自然的光澤，以及高雅的罩
袍和內衣。而這張照片真正無可匹敵之
處在於模特兒側面的凝視，而背光的效
果也突顯了模特兒充滿光澤的手臂和漂
亮的臉龐。（約翰·史班斯）

展露身體的姿勢 | BODYWORK

全身站姿（Full-Length, Standing）

這套內衣上面的直線，讓這個身材高挑、像雕像般的模特兒身材看起來更修長，也正好適合這個經典的站姿。

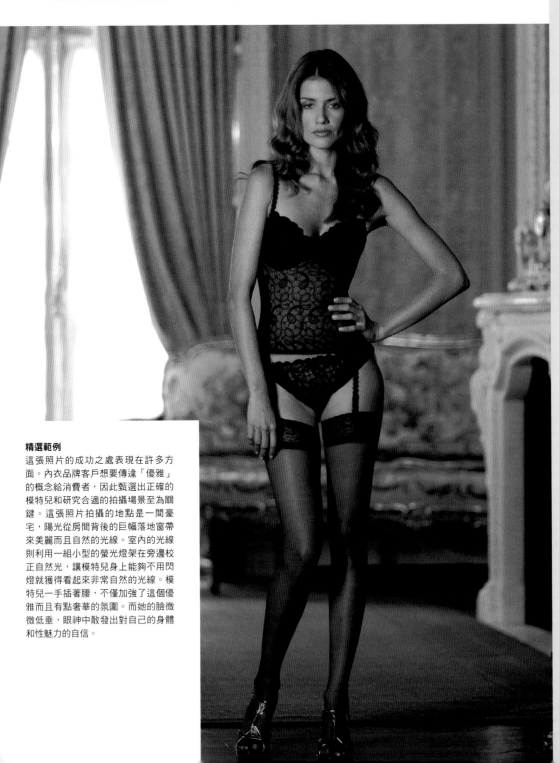

精選範例

這張照片的成功之處表現在許多方面。內衣品牌客戶想要傳達「優雅」的概念給消費者，因此甄選出正確的模特兒和研究合適的拍攝場景至為關鍵。這張照片拍攝的地點是一間豪宅，陽光從房間背後的巨幅落地窗帶來美麗而且自然的光線。室內的光線則利用一組小型的螢光燈架在旁邊校正自然光，讓模特兒身上能夠不用閃燈就獲得看起來非常自然的光線。模特兒一手插著腰，不僅加強了這個優雅而且有點奢華的氛圍。而她的臉微微低垂，眼神中散發出對自己的身體和性魅力的自信。

拍攝序列

一個專業的模特兒都可以做出像這樣的經典姿勢，然後讓攝影師在一百張照片中表現出一百種不同的感覺。模特兒可以透過簡單的手部動作或眼神的方向，輕易地改變照片的氣氛和情緒。那姿態的細微變化，例如**第二張**將腿彎起、**第四張**身體向前傾，以及**第六張**雙手叉腰，都可以和這套內衣上的垂直對稱線條產生互動，並加強這些線條的效果。對這種高水準的專業模特兒來說，要表現自然的微笑或開朗的笑容非常容易，這個模特兒的笑容從輕鬆自在（第三至第五張）到害羞（**第七張**），從開朗（**第四張**）到神祕感性（**第六張**），各種笑容的變化做起來毫不費力。你會發現這裡每一張照片都可以用來當主圖，而且每個表情都非常真實自然。

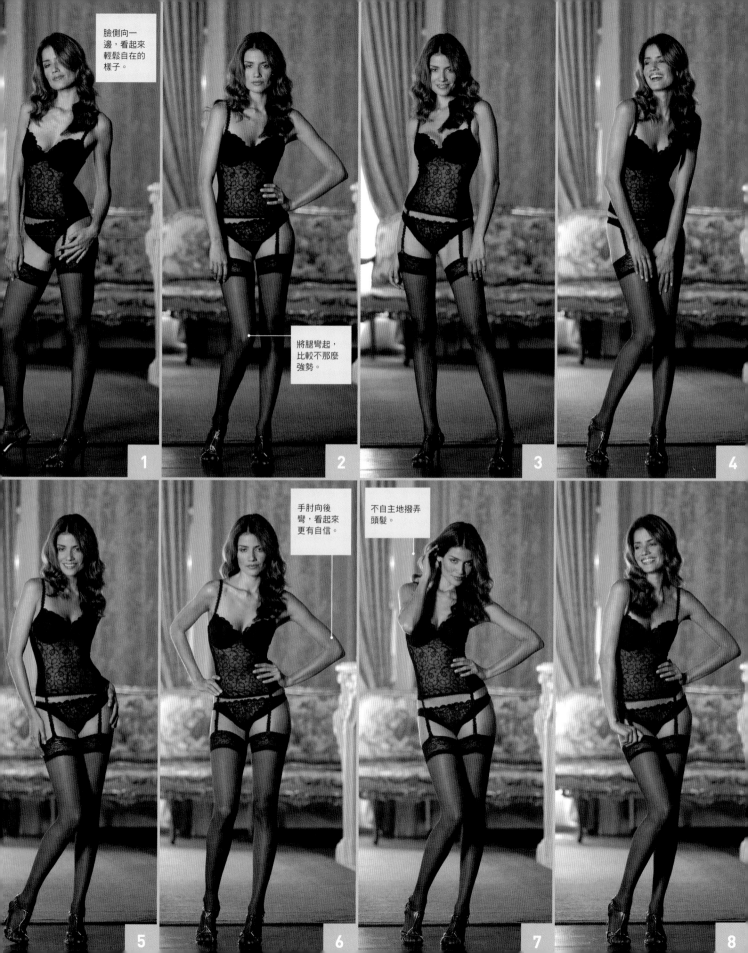

臉側向一
邊，看起來
輕鬆自在的
樣子。

將腿彎起，
比較不那麼
強勢。

手肘向後
彎，看起來
更有自信。

不自主地撥弄
頭髮。

1

2

3

4

5

6

7

8

展露身體的姿勢 | BODYWORK

利用椅子（Using a Chair）

在這個美麗的序列中，和我們合作拍攝的模特兒是卡蜜拉·芭比，攝於一個華麗宏偉的度假村裡。利用從背後的窗戶照進來的陽光，同時在正面用一組螢光燈補光，在現場有許多古董家具可以利用，因此我們選擇了一張高雅的餐椅，從最簡單的姿勢開始拍攝。

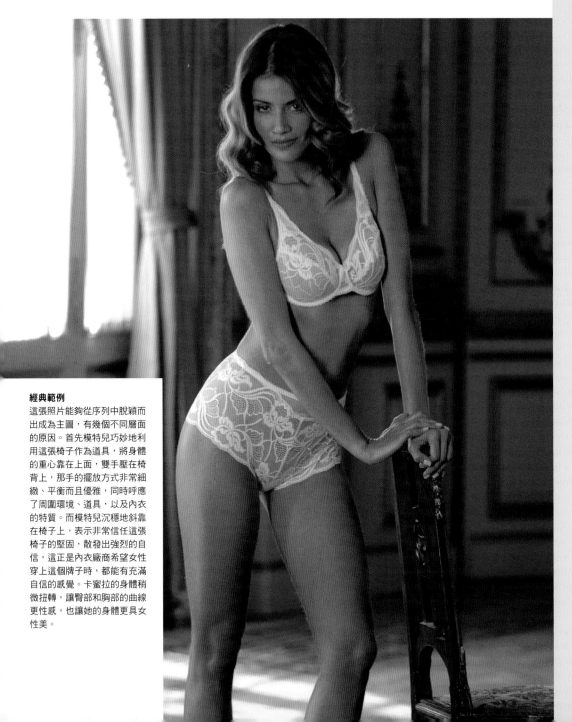

經典範例
這張照片能夠從序列中脫穎而出成為主圖，有幾個不同層面的原因。首先模特兒巧妙地利用這張椅子作為道具，將身體的重心靠在上面，雙手壓在椅背上，那手的擺放方式非常細緻、平衡而且優雅，同時呼應了周圍環境、道具，以及內衣的特質。而模特兒沉穩地斜靠在椅子上，表示非常信任這張椅子的堅固，散發出強烈的自信，這正是內衣廠商希望女性穿上這個牌子時，都能有充滿自信的感覺。卡蜜拉的身體稍微扭轉，讓臀部和胸部的曲線更性感，也讓她的身體更具女性美。

拍攝序列

利用道具拍攝的時候，在預定的時間裡，盡可能地嘗試各種姿勢變化非常重要，一個夠水準的模特兒就會懂得將道具當作身體的延伸。卡蜜拉從靠在椅背上的姿勢開始，幾乎就像坐上去一樣（第一和第二張）。她一開始就將鞋跟放在椅墊上，同時將手放在椅背，創造出漂亮的「視覺包容」（visual inclusion）。像椅子這種道具，在表現身體的曲線時很有幫助（見**第二張**），如果沒有椅子，模特兒光是站著讓身體形成這些角度，看起來就會很刻意。**第四張**照片中卡蜜拉雖然暫時離開椅子站著，不過還是靠得很近，因此讓椅子仍然被包含在照片裡，成為不可或缺的一部分。**第六張**照片則是她挺起身體的骨架，置於畫面中央，展現她結實而線條優美的肩膀，但是在**第八張**放鬆身體之後，則表現出更輕鬆舒服的樣子。

抬起一隻腳，創造出有趣的角度。

抬起手肘，增加更多彎曲的角度。

雙手叉腰看起來更有自信。

1

2

3

4

美麗的肩膀線條。

上半身轉向椅子加強曲線效果。

5

6

7

8

展露身體的姿勢│BODYWORK

坐姿（Sitting）

無論是為時尚品牌或雜誌拍攝女性的時候，坐姿毫無疑問都是非常重要的姿勢，當然在展露身體的姿勢當中也一樣。要讓穿著泳裝或內睡衣的模特兒坐著表現姿勢並不容易，攝影師需要多方設想才能避免可能的災難。

當模特兒穿著衣服坐在椅子上、沙發上或地板上的時候，一點身體的小瑕疵在視覺上影響比較小，但是穿著泳裝或內睡衣的時候就完全不一樣了。如果拍攝的時候不夠仔細，很容易會因為模特兒的屁股或大腿坐在某個東西上面造成的擠壓，使她們看起來有多餘的脂肪或者過胖的錯覺。請盡量大膽去嘗試那些不會造成這些問題的姿勢，千萬不要擔心你想出來的辦法會太過創意。

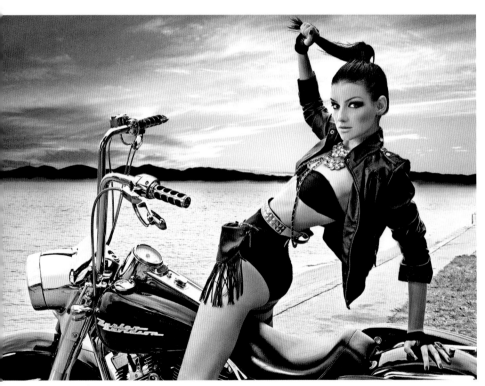

極具戲劇效果的重機姿勢
用此姿勢來展現這套服裝的特色，實在是超級有創意的方法，一個性感的模特兒搭配強烈的彩妝和經典的哈雷機車，而且模特兒還在機車上做出各種出撩人卻又獨具風格的動作。攝影師拍攝這張照片最令人驚艷之處，還有那一整片作為背景的夕陽下的天空和靜謐的湖泊。（艾波・瑟布琳娜・蔡）

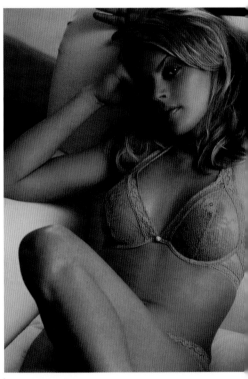

彎起膝蓋的坐姿
這張照片的視覺效果因為模特兒完全放鬆的舒適感，和她柔和地凝視著鏡頭而更強烈。彎起的膝蓋看起來好像更想睡覺，或有天真無邪的童心。可以試著讓模特兒的手臂在頭部附近做出不同動作，來變換這個姿勢的感覺，或者甚至讓她的手臂掛在椅背上也可以，腿部也可以朝前方伸直出去。（馬丁・胡柏）

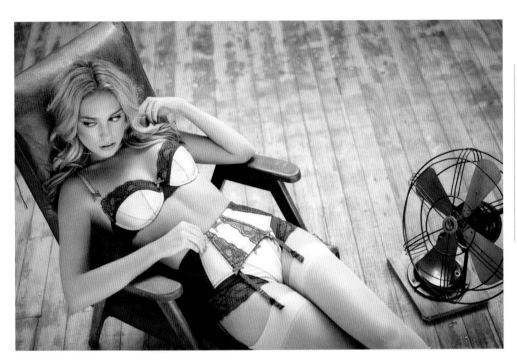

慵懶的伸展

這張照片從上方拍攝的手法非常高竿，細膩的構圖方式更將這套內衣展示得非常漂亮而且完整，同時又充滿強烈的雜誌攝影的敘事風格。特別要注意的重點是模特兒完美的斜視眼神和她優雅的手部姿勢。（克萊兒‧裴派爾）

雙手交叉的靠坐姿

在這張照片中，模特兒被放在一個充滿情慾的光線與奢華意味的環境中，她雙手交叉表現出高傲的感覺，在展露身體的姿勢中，這種表現方式非常適合用在雜誌版面上。（艾略特‧希格爾）

雙手撐著邊桌的全身靠坐姿

在這張照片中，模特兒稍微抬起頭並將手臂伸直，情緒就從高傲變成若有所思的樣子，而且模特兒從頭到腳都入鏡之後，觀者的視線也從集中在臉部，變成可以看到她完整的修長身形。（艾略特‧希格爾）

展露身體的姿勢 | BODYWORK

坐在躺椅上（Sitting on a Chaise）

這張照片拍攝的地點位於鄉下的一間漂亮的飯店，是為了雜誌的內衣報導而特意挑選作為背景的場地，而這張長椅剛好提供了很多機會用來表現靠坐的姿勢。

經典範例

這張主圖完全可以表現出模特兒的美麗和完美身材。她的姿勢和表情讓她看起來在這裡非常舒服，就像在自己的房間一樣。雖然這張照片的構圖並不符合正統的規則，但是這個姿勢卻和這種構圖結合得恰到好處。由於雜誌的藝術總監希望版面設計能有更多不同的花樣，所以最後決定以黑白輸出當作成品。

拍攝序列

從第一張照片一開始拍攝的時候，模特兒就不停在嘗試各種另類的特殊姿勢。由於這張照片要表達的故事將會放在雜誌上，而不是在產品目錄裡，因此我們必須拍出真正原創的照片和姿勢。在**第一張**照片中，雖然腳部、腿部和垂在腿上的手看起來相當具有侵略性，甚至有點男性化，這個姿勢仍然清楚展現了這套內衣的特色和模特兒的身材。注意看像這種厲害的模特兒，總是會不停變換手部姿勢（第五至第九張），這樣才能找到手的最佳位置，同時也能創造出最多可能的變化，從中尋找最好的照片。第八張和**第九張**也值得注意，看模特兒如何將腿向外伸展朝向畫面邊緣，直接主宰了畫面的構圖方式，創造出對角線構圖迫使觀者必須看完整張照片。

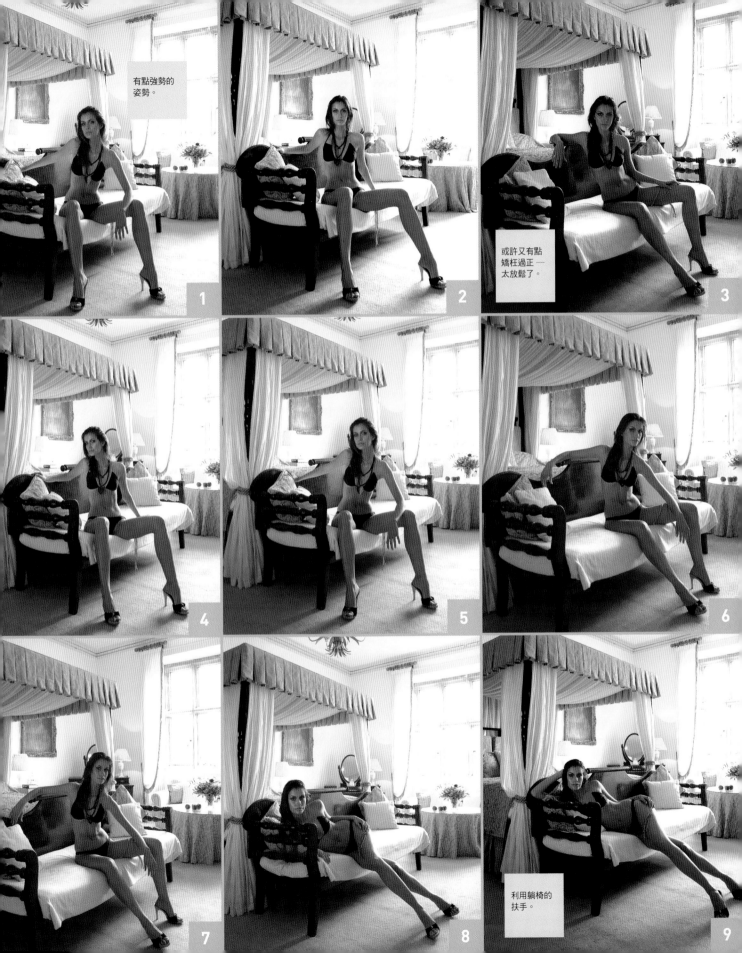

有點強勢的
姿勢。

1

2

或許又有點
矯枉過正——
太放鬆了。

3

4

5

6

7

8

利用躺椅的
扶手。

9

展露身體的姿勢 | BODYWORK

坐在腿上（Sitting on Leg）

當你要拍攝的產品非常多的時候，就表示可能要面對各種不同類型的服裝，而且要得拍出不同風格的照片。在外拍場景中，只要能夠完全掌控各種可能性，就應盡量利用身邊的各種道具和模特兒表現肢體的能力，拍出最好的照片。

精選範例

在這張主圖中，模特兒展現了極度自信，不僅她的身體示範了最完美的光澤感，而且這套內衣不只是看起來很漂亮，合身的程度就像訂做的一樣。她將腿部彎起來放在長凳上，身體坐在上面，暗示著冷靜的態度；身體向右傾的角度，讓臀部的形狀更加性感。但是其右手用力挺直撐在長凳上，和左臂彎曲的角度在視覺上共同形塑了性感，同時內在充滿自信的情緒。她的左腰部微微向後拉，讓內衣的細節呈現得更清楚，具有很好的廣告效果。

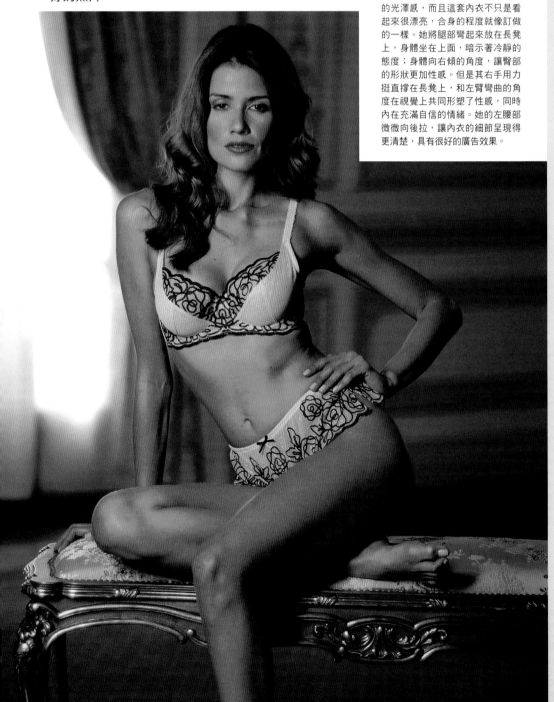

拍攝序列

卡蜜拉在**第一張**和第二張照片中，將腿彎起來放在長凳上，並坐在腿上，開始這個序列的拍攝。她的腳藏在身體後面，而她的手也還在尋找最好的位置表現優雅的姿態。從純粹廣告行銷的觀點來看，**第三張**是很好的照片，因為她的腿朝下伸展，比其他姿勢展露更多這件內褲的細節部分。在**第六張**照片中，卡蜜拉將左手輕柔地放在腳踝上，也是從第六張開始，她的雙腳又像剛拍攝開始那樣都放回長凳上，不過這次雙腳都看得到了，尤其第八張和**第九張**的姿勢更具魅力也更完整。真正專業的模特兒都非常了解自己身體的每個部分，也知道手或腳要怎麼擺，才能真正幫助表達客戶和攝影師想要的情緒和態度。

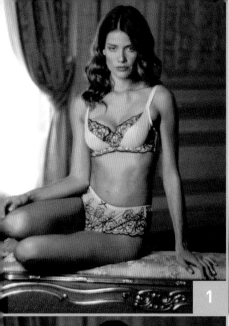

1

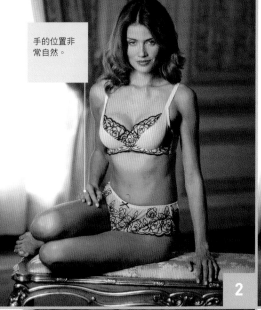

手的位置非
常自然。

2

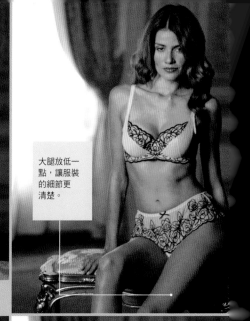

大腿放低一
點,讓服裝
的細節更
清楚。

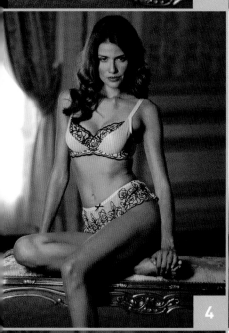

4

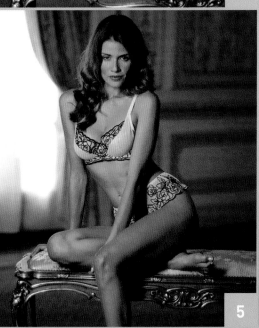

5

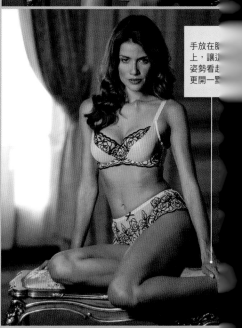

手放在腿
上,讓這
姿勢看起
更開一點

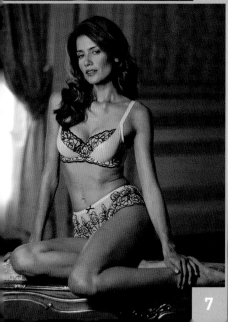

7

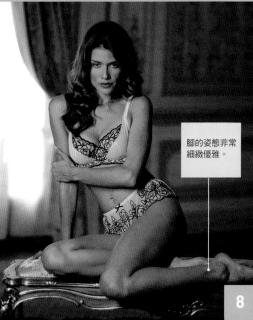

腳的姿態非常
細緻優雅。

8

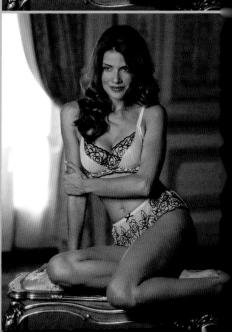

展露身體的姿勢│BODYWORK

跪姿（Kneeling）

展露身體的跪姿是非常適合替代站姿拍攝的姿勢，尤其用來展現泳裝和內睡衣更是絕配。跪姿也能夠幫助模特兒在正確的部位做出伸展的動作，不但可以用來強調服裝的特色，更可讓她的身體看起來更勻稱、更有光澤。

通常在拍攝展露身體的性感姿勢時，你要注意掌握界線，不要讓模特兒姿勢看起來太粗俗。舉例來說，模特兒在沙灘上膝蓋微微分開的姿勢可以很性感，同時又保持優雅，但是如果膝蓋分得太開，可能就會變得膚淺俗氣，而且可能還有惹毛客戶的風險。

側面伸展
這個側面伸展的姿勢是從經典跪姿自然延伸改良的。在照片中，攝影師讓模特兒面對太陽（拍起來最好看的方式），她的身體被陽光雕塑出亮部與暗部細節，讓她的身材和這件泳裝都能清楚突顯出來。（阿諾・亨利）

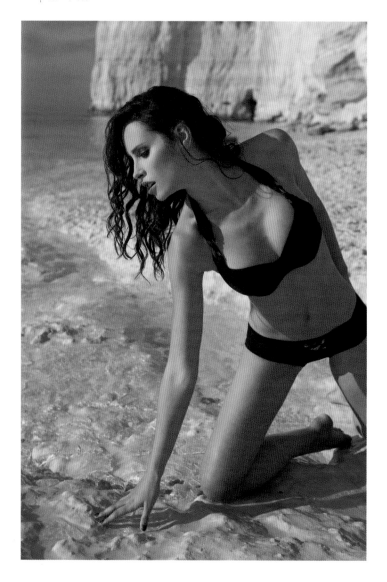

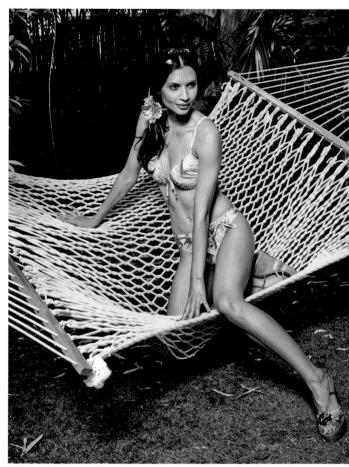

腿部向前伸展的半跪姿
照片中的吊床讓這個姿勢看起來好像很放鬆的樣子，但事實上這個姿勢對模特兒來說一點也不輕鬆。她必須不停變換位置，嘗試各種有趣的姿勢。請注意在這裡她不但右腿藏得很好，伸展出去的左腿也保持完美的平衡。（艾略特・希格爾）

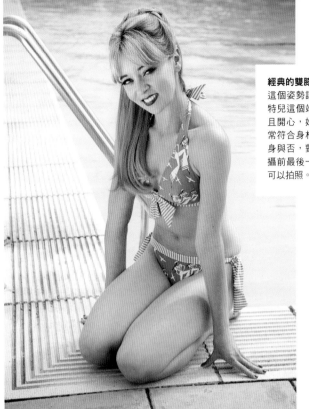

經典的雙膝靠攏跪姿
這個姿勢讓人連想起五零年代的美女圖片，模特兒這個端莊文靜的姿勢，看起來非常放鬆而且開心，她身上的泳裝表現的很清楚，而且非常符合身材，看起來更加分。泳裝和內睡衣合身與否，對時尚造型師來說經常需要修改到拍攝前最後一刻，才能讓這些服裝看起來夠漂亮可以拍照。（克萊兒‧裴派爾）

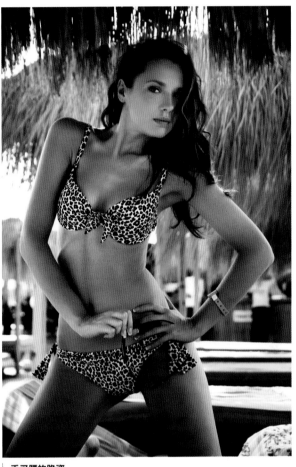

手叉腰的跪姿
模特兒把手叉在腰上，而且將手肘伸展出去的同時，她就展現了這種自負的姿態，讓我們無法不注意她，這也是客戶想要在這張照片中呈現的態度。值得注意的是她右側的肩膀、手臂和手，如何做出對應的動作構成平衡姿勢的方式。（Conrado圖片社）

極度撩人的姿勢
也可以試著讓模特兒待在房間牆角的地板上，然後看她如何適應環境去表現姿勢。最好從跪姿開始，指導她向後靠在牆上作為支撐。這個性感的姿勢本身雖然帶有愉悅而情色的感覺，但是搭配牛仔褲之後，就是個很有型而且頗具水準的姿勢。（馬丁‧胡柏）

展露身體的姿勢｜BODYWORK
靠姿（Reclining）

靠姿是拍攝泳裝和內睡衣時最自然的方式之一，用來替代站姿的時候也很容易被客戶接受度，而且也有很多不同變化。

泳裝通常會讓人聯想起那種慵懶地躺在寧靜的沙灘上的姿勢，而內睡衣則經常在床上、躺椅上或地板上拍攝。拍攝這種展露身體的姿勢時，永遠要以拍出優雅的感覺為首要目標，尤其是拍攝靠姿的時候更為重要。

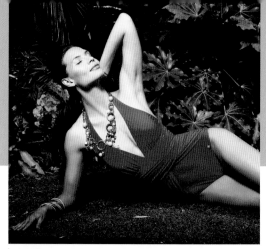

白日夢
模特兒將眼睛閉上，讓她即使身處如此平凡的場景，也能表現出在做夢般的感覺。試著讓模特兒側身靠著，一隻手肘朝向空中，另一隻則靠在地上，記得讓她放在地上的手變換各種方向，例如有時候可以朝向身體，或者也可以轉另一邊朝向畫面的邊緣。（艾略特·希格爾）

體操的靠姿
要在一張照片中同時表現運動和靠姿的特色並非難事。請讓你的模特兒在地板上或大型家具上找到一個舒服的位置，而且模特兒的彈性一定要夠好，有在練瑜伽會更好，才能有足夠的肌耐力和體力臨場發揮，做出各種新奇獨特的動作。（艾略特·希格爾）

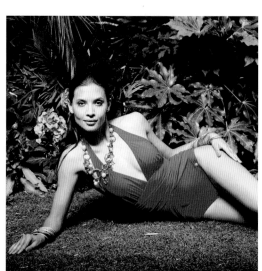

側身平衡
這個姿勢很適合在地板上、沙發上或在床上表現。肩膀正對鏡頭的線條是一個重點，還有要確定模特兒的身體和地面要成垂直。注意看這張照片中模特兒的手如何讓畫面更有氣氛，拍攝時要小心別讓錯誤或彆扭的手部姿勢毀掉整張照片的感覺。（艾略特·希格爾）

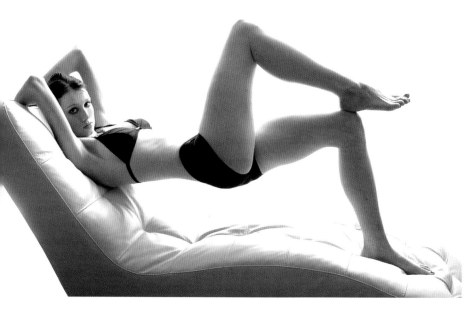

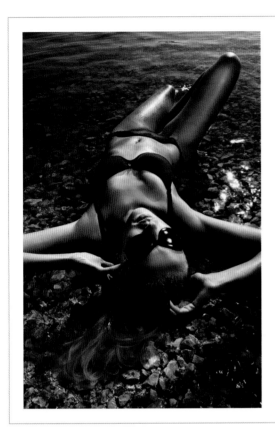

徜徉在清澈的海水中

擺姿解說：

這個姿勢比看起來困難許多，但是非常值得努力一試。試著讓模特兒躺在一個最舒服的位置（小心尖銳的石頭和海浪），然後讓她像照片中的模特兒那樣將腿擺向右邊，也可試試看擺向左邊，同時將膝蓋彎起對著太陽。

使用搭配：

這個姿勢非常適合泳裝，也可以將場景移到沙灘上，拍出來就是經典的海灘照，還會把觀者帶進下次休假沐浴在陽光下的白日夢裡。

技術重點：

相機的拍攝角度要高，才能完整拍攝到泳裝或內睡衣的全貌。如果是純粹的時尚攝影，可以用比較特別的角度拍攝，看起來會像漂亮的藝術作品，但是如果是客戶付錢拍攝的話，就需清楚呈現服裝。（Conrado圖片社）

用手托著下巴

這張照片中最重要的就是手肘靠在地板上的位置。請注意這個模特兒如何優雅地運用手和手指的姿勢。強烈的背光有助於營造性感的氣氛，因此也讓這張照片和前頁那兩張同樣變化自經典姿勢的照片，呈現出完全不一樣的感覺。（馬丁‧胡柏）

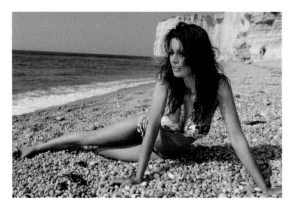

Arnold Henri

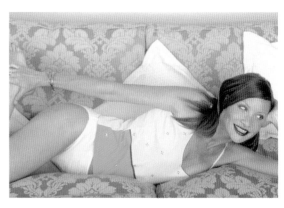

Martin Hooper

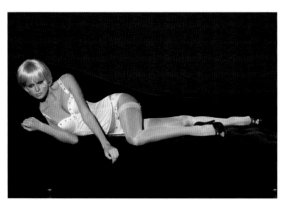

Arnold Henri

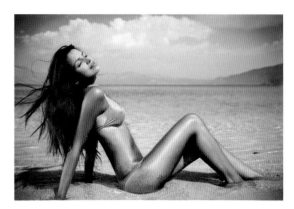

Liv Friis-Larsen

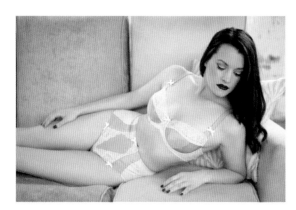

Claire Pepper

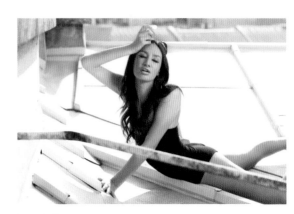

Jowana Lotfi

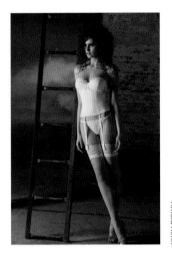

Arnold Henri

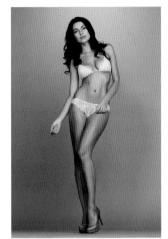

Yuri Arcurs

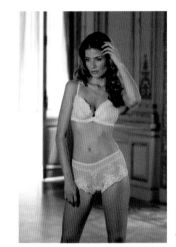

Eliot Siegel

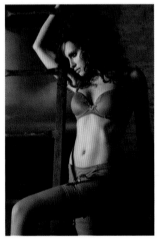

Arnold Henri

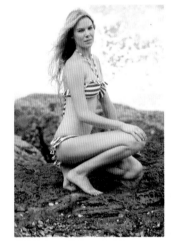

Angela Hawkey

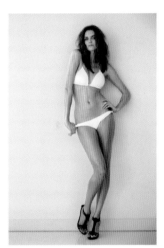

Yuri Arcurs

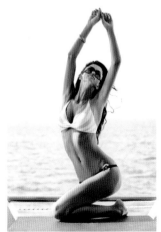

Andrey Bayda

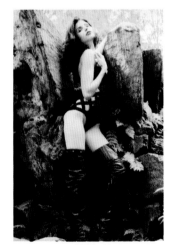

Yulia Gorbachenko

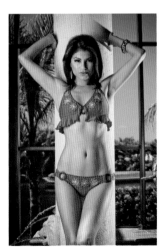

Christopher Nagy

Head & Shoulders

臉部和肩膀

臉部和肩膀攝影，又稱美型攝影（beauty），在全世界的廣告及雜誌攝影市場中佔有非常大的一部分，拍攝這些照片所需要的姿勢也比表面上看起來困難許多。用光是當中的重要關鍵，而且模特兒也需要自覺和自信，以及要有能夠掌握不同氣氛的敏感度，才能夠清楚地傳達概念、創造並維持情緒。本篇將會介紹三種最常用的頭部和肩膀攝影的姿勢，包含正面、側面的角度，以及靠姿。

高氛圍特寫
這是張出色的情境照，拍攝的地點應該是在陽光耀眼的房間裡，陽光從窗戶照進來，而且至少有一兩扇窗戶在模特兒的背後或側面。首先利用一組日光燈管（校正日光）或用柔光罩放在相機左側或右側當作主燈，但是記得把出力調小，讓模特兒的背光保持比正面光強的程度，這樣就會讓背景「過曝」。這張照片由上方拍攝，也能引導模特兒抬起臉用適當的角度接受正面光。（大衛‧萊斯利‧安東尼）

華威克 · 史坦因（WARWICK STEIN）

華威克生於愛爾蘭，目前定居在英國，擅長拍攝的領域包括時尚、美型、髮妝攝影……等，也有為電影和電視影集拍攝劇照。他的創作靈感主要來自一九五零年代以來各種時尚、電影和攝影的經典作品。

相機：
Hasselblad和Canon
用光器材：
Bowens
必備工具：
80mm f2.8鏡頭

「我喜歡實驗各種色彩、明暗和光線，我和客戶合作的關係也非常密切，因此拍攝的結果往往都能完美地傳達客戶的想法，甚至超過期望。我在2003年很幸運地受邀參加巴黎時尚週，為尤哈里·埃·巴榭里（Yahya al Bishri）拍攝他的作品。他曾是黛安娜王妃和沙烏地阿拉伯王室家族的設計師。而2009年我被邀請和維娜（Wella）旗下的賽巴斯汀造型設計（Sebastian Professional）品牌合作，拍攝他們2010年度狂熱團隊（Cult Team）的髮型設計作品，並被刊登在2010年秋冬號的《伸展台》（Runway）雜誌。由於這個系列作品的拍攝相當成功，讓我受邀加入由該品牌在倫敦、曼徹斯特和蘇格蘭所舉辦，並由擁有賽巴斯汀英國創意造型藝術家頭銜的唐·凱波（Dom Capel）所主持的領域專家課程。至於2011年則受邀拍攝了全英髮型大獎賽，以及知名髮型設計師莉亞安娜·蘇特蘭（Leanna Sutherland）和約翰·莫里森（John L. Morrison）的作品。」

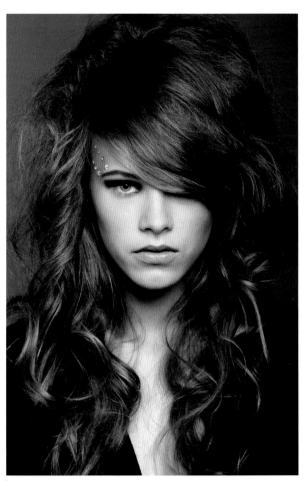

清楚表現出照片獨特的風格：一個柔和又時髦的整體造型，加上性感（被下垂的瀏海遮住一隻眼睛）與文藝復興風格（流洩的捲髮）的迷人混搭，帶有點新潮又有點復古的味道。這張照片的打光非常柔和，非常適合用來強調頭髮柔軟的波浪曲線。這張照片被刊登在2010年秋冬號的《伸展臺》雜誌上。（2010賽巴斯汀造型設計狂熱團隊）

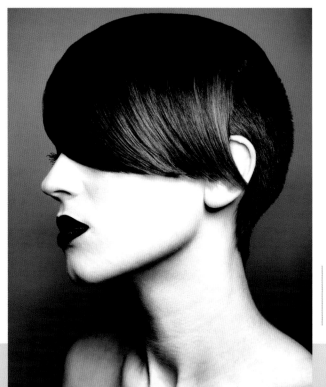

這個精確設計的髮型只有從這個角度拍攝，才能強調出整個髮型的倒落感，以及漂亮的幾何形狀。這個姿勢非常簡潔有力，可能是直接參考沙宣（Vidal Sassoon）的剪髮教材而來。照片還利用非常強烈的對比來突顯模特兒的皮膚，讓照片更具獨特風格。（柯林·麥克安德魯，2011年作品系列）

「與模特兒的自然美、內在的情緒，和優雅的氣質產生連結的同時，就會不自覺地按下快門。」

照片的靈感來自亞歷山大・麥昆（Alexander McQueen）後來在2009秋冬系列的啟發。我為模特兒選擇這些姿勢和造型，是想要表現出女性的力量和能力。由於左邊這張照片用向下的角度拍攝，清楚捕捉到模特兒臉部俐落的線條和角度，不但讓這張照片更有力量，也吸引觀者的注意力集中在那火焰般的紅髮上。下面那張比較柔和的照片中，模特兒被要求看著鏡頭，讓臉上的瀏海和衣服上美麗的三角形皺折都能清楚展現，同時也和手肘形成的三角形產生對稱效果。在拍攝這種照片時，需要一定的技術才能確保模特兒頭髮的線條和姿勢之間維持正確的平衡（莉亞安娜・蘇特蘭，2011年作品系列）。

這整個系列的主題是以星空、銀河和太空為發想概念。構圖的時候刻意選用低角度拍攝，讓瀏海和耳際精準的線條成為照片的重點。我要求模特兒眼神望向遠方不要看鏡頭，因此視覺的焦點就會在髮型而不是模特兒身上，而模特兒的姿勢傳達出一種權威的感覺，同時也影響了髮型。（獵戶座系列造型，造型師：約翰・莫里森與卡洛琳・羅素）

臉部和肩膀｜HEAD & SHOULDERS

正面（Front）

由於廣告主經常會要求讓模特兒正對鏡頭，利用眼神接觸來吸引大眾的注意（同時也為了吸引他們購買的欲望），讓正面拍攝成為臉部和肩膀這個攝影類別中，最常見的拍攝方式。這種類型的拍攝對模特兒的要求很高，最重要是要有一雙完美無瑕、指甲修得很漂亮的手，以及要能夠運用雙手做出各種特殊的姿勢。

而臉部和肩膀的照片要拍得好，另一個關鍵因素則是髮型和彩妝團隊的藝術涵養和技術水準，當然，還有影像後製的能力。

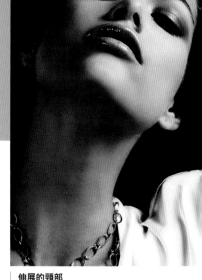

伸展的頸部
將臉部上揚然後從低角度拍攝，非常適合用來表現優雅的頸部。這張照片的用光是在相機右側的遠處架一支閃燈，然後讓模特兒的頭部轉動朝向不同方向，以尋找最佳角度。重點是要突顯模特兒臉上陰影處的三角光。（大衛·萊斯利·安東尼）

以手作框
模特兒美麗的眼神直接對著鏡頭「說話」，同時雙手圍著臉部，形成一個天然的畫框。照片中的彩妝無懈可擊，尤其唇膏畫龍點睛的效果更是格外突出，唇膏在這種照片中一直都是視覺焦點，因此正確使用非常重要。（大衛·萊斯利·安東尼）

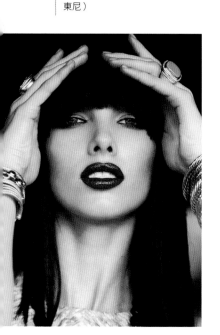

逐漸陷入沉思
此拍攝的手法非常溫柔，模特兒閉上眼睛，好像陷入深思一樣，她的雙手交握形成一個精緻的底座，托著她紅暈熾熱的臉。試著在增加對比的同時將色彩去飽和，也能拍出類似的效果。（尼可拉·高漢）

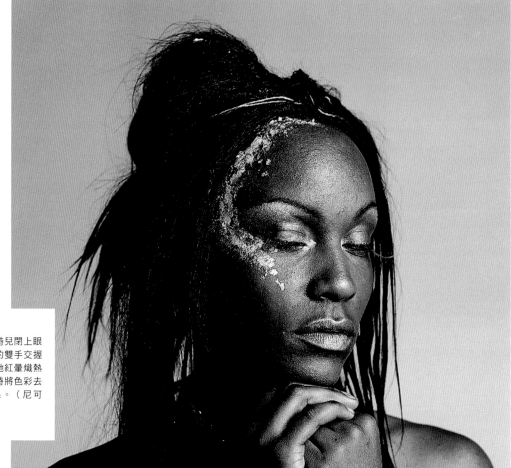

濃密的頭髮

這張照片刻意用黑白拍攝，讓畫面的藝術效果更強烈，應該會受到許多美髮產品廠商的喜愛。拍攝這張照片的時候，記得要把燈架得夠高，才能製造出很深的影子，完全遮住模特兒的眼睛，而且不會造成反光。另外，在地上放一個漸變燈也會有所幫助。（大衛·萊斯利·安東尼）

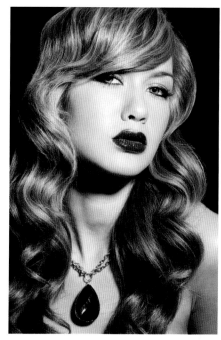

金色女孩

這張照片的氣氛被髮型和彩妝造型塑造得非常撩人：大紅色的嘴唇和大片瀏海的浪漫捲髮，搭配胸前那塊珍貴的寶石墜子，而金黃的色調也增加了誘人的熱情氣氛。（艾咪·鄧）

令人著迷的眼神

照片中輕柔飄動的頭髮和放在臉旁邊的手，共同構成了模特兒在視覺上的美感。模特兒必須要像女演員一樣，能夠幫助你將各種訊息傳達給觀者，而甄選的目的就是要找到一個具有獨特魅力，而且才貌兼具的模特兒。（大衛·萊斯利·安東尼）

迷人的自信

這張照片吸引著觀者將注意力集中在模特兒的自信上。此姿勢是利用一張桌子和可調整的凳子，讓模特兒在適合的高度將手肘放在上面。（Cystalfoto圖片社）

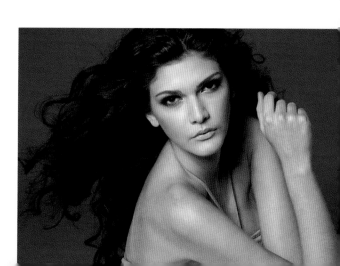

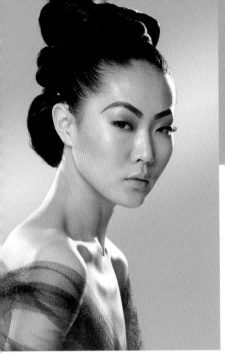

側面（Side）

很多美型廣告和雜誌攝影都會採用側面拍攝的角度。許多時尚雜誌的封面也是這樣拍攝，因為完全正面的拍攝方式，通常不容易突顯女性臉部最吸引人的角度。而且正面拍攝的時候經常會讓臉部結構變得太平，但是側面拍攝的時候臉上的各種線條和角度，例如鼻子和下巴的線條就會更明顯。從側面角度拍攝臉部和肩膀的照片，即會有很多機會運用模特兒的側臉輪廓，可以用來強調例如睫毛、顴骨、鼻子、嘴唇和髮型等細節。

知性美
模特兒的眉毛畫得很高，頭髮全部梳到後面，讓顴骨非常明顯，搭配上她堅定的眼神和修長頸部，也讓這張照片充滿高雅神祕的氣氛。如果你想要拍出這種照片，記得在甄選的時候，就要先確定模特兒是否具有這些特質和表現能力。（艾咪‧鄧）

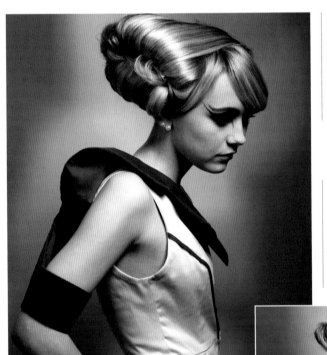

用光學聚光器集中焦點的超級髮型
先用深灰色的背景紙，讓模特兒離背景遠一點，然後再用可變焦的光學聚光投射器直接裝在閃燈或頻閃燈上。切記用光要夠精準，才能夠將這個髮型的細節漂亮地清楚呈現出來。（華威克‧史坦因）

別過頭去
把頭轉過去不看鏡頭，對照片的影響實在大到令人難以想像。雖然身體的位置維持不變，但是這整個姿勢的感覺已經從若有所思的樣子，變成在情緒上完全脫離的距離感，結果這張照片的重點變成只剩髮型了。（華威克‧史坦因）

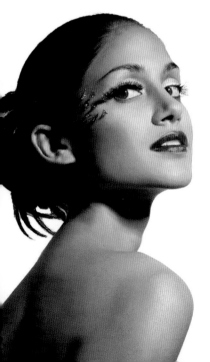

肩膀特寫
模特兒微微抬起臉部同時側轉肩膀的動作，帶著一點紆尊降貴的氣質。打光可以用閃燈直打，或者用鎢絲燈頭搭配一至兩片遮光旗板，以避免身體和臉部出現多餘的光線。（艾咪‧鄧）

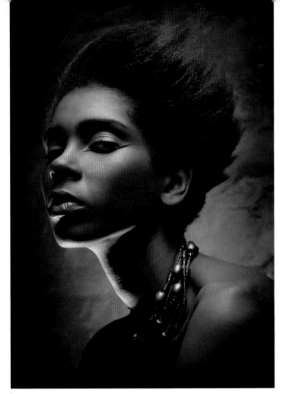

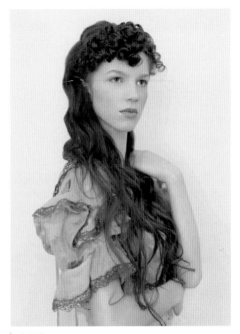

掌握一切

這張照片從低角度拍攝,讓模特兒在視覺上的位置佔了上風,而且鏡頭擺在這個位置也讓她的頸部漂亮地延展(請注意那個迷人的光線)。模特兒的眼神往下看著,也是一副可以看穿我們,好像什麼都逃不過她的手掌心一樣。(Nikolai D)

人像畫

這張照片中的經典造型、模特兒那一頭火焰般的美麗紅髮,和她優雅的姿勢,共同構成了這個迷人的復古人像畫造型。(漢娜·瑞德蕾—班奈特)

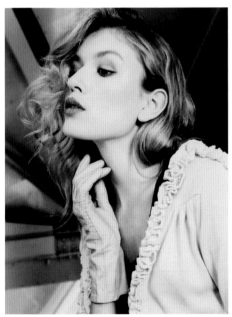

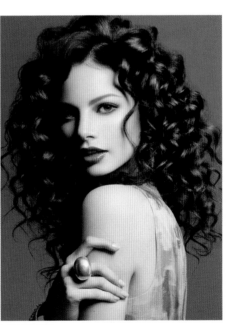

特殊階級

模特兒的側臉向上抬起,搭配完美無瑕的高傲神情,再加上帶著手套的手,都讓觀者感受到一種奢華以及永恆優雅的感覺。這張照片和上面那張「掌握一切的樣子」相同,都是從低角度往上拍攝,加強了模特兒視覺上的優越感。注意看背景中那些強烈的線條,更進一步將我們的視線吸引到畫面中央的模特兒身上。(大衛·萊斯利·安東尼)

及肩的凝視

這個姿勢因為漂亮的大角度側面用光,讓視覺的衝擊力格外強烈。側面的光線用非常迷人的方式打亮模特兒,在她臉部背光面的顴骨上產生三角光,而且她的手抓著手臂,讓眼神所造成的畫面張力更為強烈。(尤利亞·戈巴欽科)

臉部和肩膀 | HEAD & SHOULDERS

轉向鏡頭（Turning to Camera）

大多數的攝影師都是從正面拍攝「美型」（頭部和肩膀）攝影的照片，但是試著讓模特兒用側面或甚至背面對著鏡頭，其實也是開啟了非常值得嘗試的各種可能性。

拍攝序列

在拍攝美型攝影的時候，我都會嘗試用特寫肩膀上方的臉部拍攝，就像時尚攝影一樣，美型攝影最好也盡可能拍攝各種不同姿勢和風格的照片，之後依照視覺上的特性分類照片時就會比較簡單。這個序列從蘇菲望向自己的左肩開始（**第一張**和第二張），然後在**第三張**照片中將手臂往後拉，肩膀向前推，不僅讓這個姿勢看起來明顯更有活力，也讓她的臉自然地微微上揚，同時眼神也抬得更高。要注意的是，讓模特兒在左右兩側分別嘗試這個回眸凝視的姿勢非常重要，所以我們在**第七張**照片就換了方向。由於用光、髮型和服裝造型，以及模特兒臉部的結構等因素，通常都會有一邊的效果比較好。畫面裁切稍微鬆一點，（**第八張**和第九張）可以有較多的空間用來展示珠寶首飾（在此則是戒指，用來妝點這件洋裝的色彩）。

精選範例

這張美型攝影描繪的是模特兒令人讚嘆的一頭金髮、冷靜的態度，和她自然的美感。主燈是一支柔光罩閃燈（位置在模特兒和相機之間的攝影棚中央，高度在模特兒頭部上方大約兩英呎〔50公分〕處），從高角度打光在蘇菲的臉上，完美地打亮她臉上平面的部份，不僅在下巴下方產生漂亮的陰影，也突顯出她臉部的線條輪廓。另外再用一支閃燈直打在白背景上，從背後反射出柔和的光線打在模特兒的右臉頰，讓光線看起來更自然，就像從窗外射進來的一樣。在造型方面，模特兒的髮型設計成很輕鬆、未經修整的感覺，看起來就像她本人一樣健康。她的姿勢和表情都很強烈而且直接，因此很容易和鏡頭與觀者產生連結。

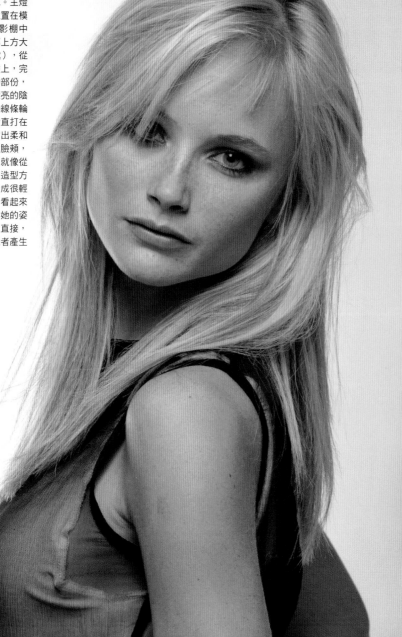

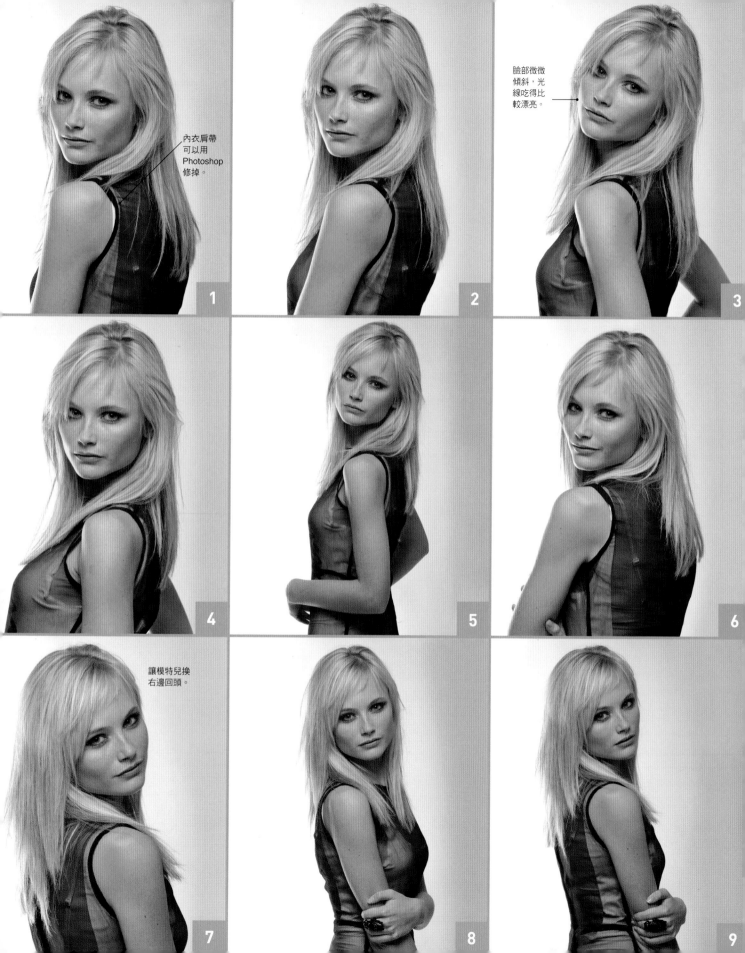

內衣肩帶
可以用
Photoshop
修掉。

1

2

臉部微微
傾斜,光
線吃得比
較漂亮。

3

4

5

6

讓模特兒換
右邊回頭。

7

8

9

臉部和肩膀 | HEAD & SHOULDERS

靠姿（Reclining）

讓模特兒躺下來拍攝的頭部和肩膀的照片，幾乎都會讓人有放鬆和平靜的感覺。其實從擺姿的觀點而言，躺下這個動作本身就加強了某種程度的寧靜感。拍攝這樣的照片，也可解決讓某些在其他的姿勢中很難修正的問題。舉例來說，如果要拍攝一位有雙下巴的女性，要是把相機從她的腹部附近往上拍，她的臉就必須抬起來並離開頸部，通常就即能完全解決這個問題。頭髮和服裝也不再是往下垂，而是由身體在下方作為支撐的平面，因此也為整體造型設計提供了一種值得嘗試的全新方式。

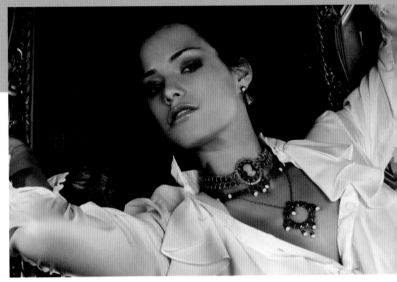

在躺椅上拍攝
這個看起來很強悍的女性散發著充滿自信的性魅力。她的眼神越過顴骨看著鏡頭的方式，突顯出臉部最漂亮的角度。精采的造型設計也利用開得很低的女性襯衫，搭配上份量十足、裝飾華麗的首飾，讓這個姿勢更加完整。（大衛‧萊斯利‧安東尼）

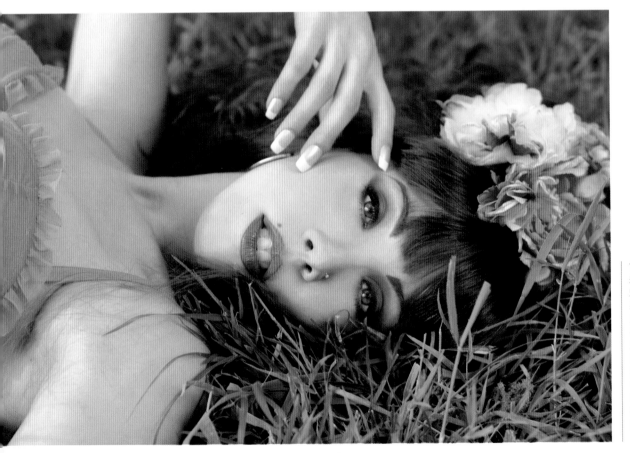

色彩鮮豔的對比
這張照片充滿藝術般的魅力和手繪的色彩效果，鮮綠的草地和模特兒臉部漂亮的粉紅色調在照片中形成鮮明的對比。模特兒的眼神本來應該很銳利（因為厚重的眉線和高挺的鼻子），卻因為她細緻的手，和精心造型的指甲掠過臉部，而變得非常柔和。（奧爾莉‧陳）

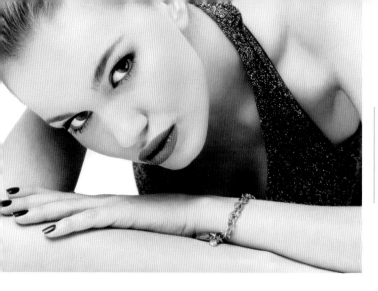

眼神接觸

照片中的姿勢非常柔和放鬆,而且模特兒還散發著真誠的態度(或許是想要說服觀者她臉上所使用的彩妝是最好的),其重點就是在漂亮的構圖中,和讀者做一個一個單純而真誠的眼神接觸。(Coka)

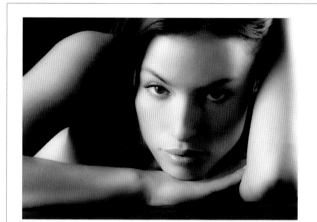

平靜而沉著

擺姿解說:

由於模特兒的臉必須墊高離開地面,頸部因此繃緊而產生張力。但即使如此,模特兒的表情還是泰然自若的樣子,而且她的皮膚更在精心設計的用光之下,產生柔和的光澤。

使用搭配:

這張照片用特寫的角度拍攝,將焦點放在眼睛,因此非常適合作為眼妝或甚至抗老產品的廣告攝影。

技術重點:

在相機左側遠處使用柔光罩,要放得遠才能在左臉上產生陰影。然後在另一側偏模特兒後方的位置,使用柔光罩或閃燈頭直打。(Coka)

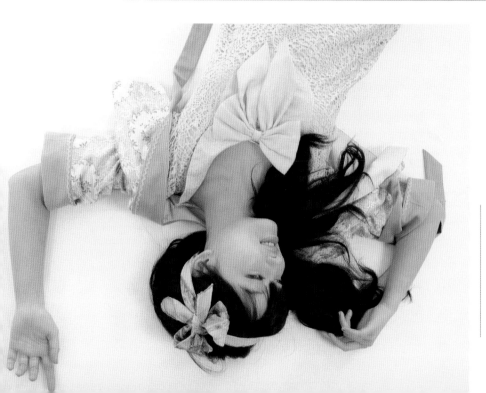

從正上方拍攝

模特兒向外伸展的手臂姿勢,和她向上翻轉而且完全張開的手掌,都意味著她放鬆的情緒,一定是覺得很舒服,好像快要睡著的樣子吧。攝影師讓曝光刻意設定得比較亮,使畫面產生天使般的感覺,同時白色的背景也更增強出這種效果。(漢娜.謝夫)

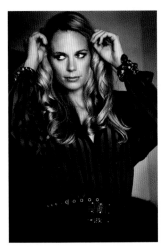

David Leslie Anthony

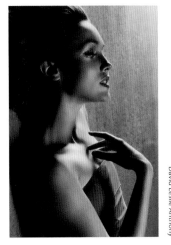

David Leslie Anthony

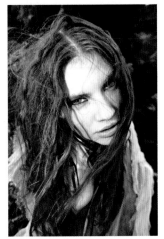

Jack Eames

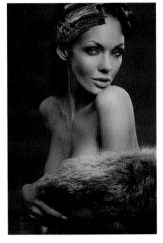

Conrado

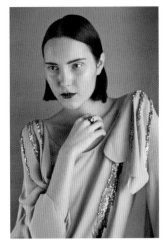

Elizabeth Perrin

Martin Hooper

Warwick Stein

Elizabeth Perrin

Galina Deinega

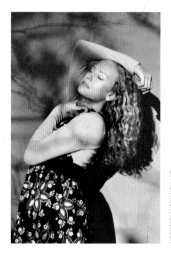

Lin Pernille Kristensen

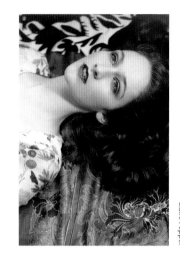

Claire Pepper

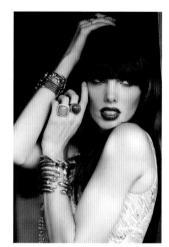

David Leslie Anthony

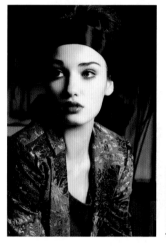

David Leslie Anthony

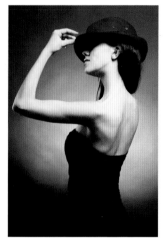

Mayer George Vladimirovich

Eugene Grabkin

Radim Korinek

Yulia Gorbachenko

Elizabeth Perrin

Expressions

表情

拉爾夫·沃爾多·愛默生（Ralph Waldo
Emerson，十九世紀美國著名作家）
曾說：「沒有表情的美麗是非常無趣
的。」在這個各種後製軟體和「神奇」
化妝品充斥的時代，要讓模特兒的臉部
表情引起觀者的共鳴，並讓觀者相信自
己所看到的臉是「真實的」，都是比以
往更值得重視的問題。雖然只要捕捉到
正確的表情就能做到這些，但是你同時
還必須考慮照片中的其他因素，像是用
光、裁切、拍攝角度、彩妝、造型，以
及是否要將手放進畫面中，才能真正的
面面俱到。

充滿正面態度的喜悅表情
這張照片顯然是開心的表情。拍攝的地點是攝影
棚內的白背景前。要拍出這樣的照片，攝影師可
在模特兒的臉部下方架一個大型柔光罩和銀色反
光板，用來柔化並打亮下巴下方出現的陰影。在
Photoshop中，把照片中亮部的亮度調到細節快要
消失的極限，最後就會呈現出一張很美的高光調
照片。（尤利亞·戈巴欽科）

艾瑪·杜蘭特—瑞斯

（EMMA DURRANT-RANCE）

艾瑪定居於英國，曾獲得許多攝影獎項，拍攝領域以模特兒的人像攝影與美型作品集為主；其拍攝理念是以創作出前所未見的影像為目標。

相機：
Canon 5D
用光器材：
持續燈
必備工具：
電池手把

「我非常喜歡不同於一般的拍照方式。我攝影的理念是用開放的心胸去認識每個模特兒，而不要被太多先入為主的觀念給綁住。我會嘗試不同的道具、姿勢和用光，來創造各種風格獨具的有趣影像。首先會從一個比較概括性的主題開始，創造一個基本結構出來，但是要拍到最好的照片，最重要的關鍵還是保持創作彈性，讓影像自行演進。我會用黑白影像創作，同時在照片中的某些區域運用色彩，讓畫面更令人驚艷，也會拍攝全彩的照片。我擅長和女性模特兒合作，因為在拍攝中可以不受任何限制，無拘無束地盡情創作。（彩妝和髮型設計師：荷莉·安德森；模特兒：艾拉·蘿絲曼、凱特·波頓，以及貝瑟妮·康麥克）。」

在這張照片中，我預設拍出一張單純的照片，用來表現純粹的自信。我用的是非常簡單的道具，一條白色的帕什米納（pashmina）羊絨圍巾包住頭髮，再搭配最淡的妝，和以黑白呈現的照片，以創造出自然的感覺。這張照片從側面拍攝，模特兒轉頭看著鏡頭，嘴角露出一抹淺淺的微笑，完美地呈現自然美所蘊含的自信。

這個模特兒的表情和肢體語言，與她的華麗髮型和彩妝明顯格格不入。她誇張的髮型和彩妝暗示著模特兒可能是一位表演者，但是那眼神充滿情緒緊盯著鏡頭，雙手托著臉，再加上包覆著身體的斗篷，都呈現出與髮型和彩妝完全不同的感覺。最後拍出來的照片效果非常震撼，看起來就像一個被困在她受人稱頌的美麗軀殼裡的受苦靈魂。

這是用明顯看得出來的假髮，所創作出的有趣照片。模特兒直視著鏡頭，一隻手放在嘴唇上，另一隻手輕輕抓著假髮—這個姿勢透過這些動作和觀者產生了親密的連結。這張照片的成功之處在於模特兒的動作，好像說出了什麼秘密，讓觀者激起好奇心，同時又被她的美麗給迷惑。

> 「我的目標是要拍出有創意，能夠展現極富爭議的內容和衝擊人心特性的攝影作品。」

在這張照片中，我想要拍攝的是外向和害羞的矛盾情緒。首先我們利用普通的帕什米那披肩和色彩鮮豔的巨大人造花，創造出一個浮誇的頭飾。彩妝則是與露出肩膀的服裝極簡搭配，才不會分散了對花朵的注意力。我讓模特兒用手遮住半邊臉，創造出「面具」的效果，並藉此呈現一種假象，好像模特兒試著將自己隱藏起來，躲避那些被她誇張的裝扮吸引過來的目光，因此也就產生了兩種人格的衝突。

我利用非常搶眼的塊狀彩妝（block makeup），在這張照片中創造出戲劇性的效果。雖然這張照片以黑白的方式呈現，那個充滿光澤的紅色嘴唇卻鮮明地還原了色彩。模特兒的眼神望向遠處，讓照片增添了一點神祕感，但是也讓觀者能夠將視線集中在整張照片，不會和模特兒產生情緒上的連結。

表情（Expressions）

想要拍出吸引人表情的照片，必須搭配模特兒臉上的髮型和彩妝。如果髮型和彩妝的風格都很明確，不妨嘗試向憤怒或充滿自信這種比較強烈的情緒；而如果髮型和彩妝是走比較自然的路線，那就可以嘗試各種不同的笑容和更輕盈飄逸的風格。要是這些都行不通，那就要判斷模特兒當下的情緒，然後再看攝影師能不能妥善運用，拍出想要的照片。

平靜
在這張美麗的照片中，模特兒的捲髮輕柔地飄動，加強了她散發出的平靜情緒。雖然這種風吹的效果可以用一般的家用風扇或吹風機做出來，但是比較好的風扇可以漸次調整風力和風量，讓你可以獲得真正想要的效果。（Luxorphoto）

深情的凝視
這張照片中的造型、彩妝和髮型都有助於將模特兒的情緒變成一個故事。拍攝時為了避免陰影出現，可以用兩個閃燈頭，設定相同的出力大小，裝上反光傘或柔光罩架在相機兩側即可。（布里．強森）

動物本能
從蓬亂的髮型到冷硬、陰暗的眼妝，都讓這個模特兒看起來就像屬於周遭的荒野。在戶外拍攝時，在相機上方架一支閃燈直打，並嘗試以黑白照片來呈現，可以讓影像更具戲劇效果。（傑克．伊姆斯）

討人厭的追逐
這個模特兒看起來就像被一個討厭的追求者惹毛了，或者正在躲避狗仔的追逐一樣。這張照片的裁切很緊密，而且當身體的某個部位，例如照片中的頭部碰到畫面邊緣的時候，我們的視線被吸引就會直接朝向那個地方。（喬瓦那．羅特菲）

脆弱的樣子
有時候會需要一段時間或者更久，攝影師和模特兒之間才能建立起足夠的關係，讓模特兒感到非常舒服放鬆，然後才做得出這種委屈的表情。（艾略特·希格爾）

冷酷且小心翼翼
模特兒把頭低下來狠狠地直盯著鏡頭，表現出冰冷的態度，馬上就捕捉到觀者的目光。模特兒的雙手緊抓著衣領遮住頸部的動作，也增強了這個表情的效果。（尤利亞·戈巴欽科）

充滿自信的平靜
模特兒的頭部和眼神向下傾斜，而且碰觸到畫面右側的邊緣，很容易就成為視覺的焦點。這張照片使用柔和的單色調，也讓影像充滿寧靜的感覺。（娜塔莎·柯妮）

浪漫而充滿希望
在戶外拍攝的時候，如果是像這種柔和的又帶點金黃的環境光打在模特兒身上會比較不好拍，可以試著在模特兒頭上放一塊控光幕，然後將白平衡設定為陰影或陰天，就可以拍出像這張照片一樣，讓模特兒的膚色看起來更溫暖的色調。（艾咪·鄧）

滿足的神情
模特兒帶著淺淺的微笑和滿足的神情直視著鏡頭，傳達出平靜的滿足感。在攝影棚中央上方使用柔光罩，以及在背景的位置用反光傘同時打光，可以讓模特兒的皮膚看起來光滑柔順，又保持通透明亮。（艾略特·希格爾）

出乎意料的欣喜
活潑的表情需要活潑的用光搭配,所以試著直接用閃燈頭打光,不要用柔光罩或反光傘吧!可以讓影像看起來充滿快樂而且朝氣蓬勃的氣氛。雙手張開、手掌向上的動作可以用來表示驚訝的情緒。(Kasiutek)

想念你
模特兒歪著頭朝向側面凝視,訴說著滿滿的思緒。用一個大型的白色反光傘作為主要光源,保持光線柔和和甜美的感覺,但是同時也讓模特兒臉部的背光面保持陰暗,以增加戲劇效果。(艾咪・鄧)

散發活力的樣子
要拍出一張光線柔和均勻分布而又沒有陰影的美型攝影非常簡單,只要在相機右側使用一支反光傘,然後在模特兒的背光面用銀色反光板即可。簡單的髮型搭配自然的妝感,以及露肩的造型,都讓照片看起來充滿健康的氣息。(R. Legosyn)

終於鬆了一口氣
要表現出所有壓力都能放下的樣子,可以讓模特兒往下看,用一個輕柔的笑容來表現釋放的感覺,這張照片緊密的裁切和模特兒的手部動作,都有助於增強這種情緒,不過事實上照片中也只看得到這種情緒。(安琪拉・霍基)

不爽的表情
頭部微低、眼睛向上,加上彷彿要燃燒鏡頭的眼神,這個模特兒的不爽表現得非常明顯。臉上的彩妝和瀏海都和模特兒的表情一樣銳利,但是除了瀏海之外,頭上是不規則的亂髮。照片的淡褐色調則和表現出來的情緒形成對比。(Andrearan)

閃耀著快樂的光芒
將閃燈出力提高至你平常使用的兩倍大,打在白色的背景紙上讓它過曝,就能強調出這種充滿喜悅的表情。但是如果光線太強,開始漫射在模特兒身上,而且讓亮部細節開始減損的話,就必須將光源稍微調弱一點。(艾略特・希格爾)

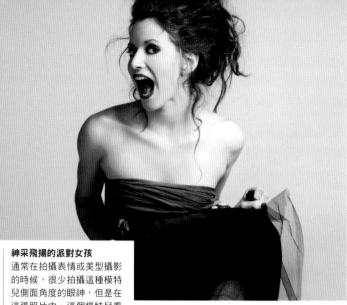

神采飛揚的派對女孩

通常在拍攝表情或美型攝影的時候,很少拍攝這種模特兒側面角度的眼神,但是在這張照片中,這個模特兒看起來非常自然,就好像準備出發去參加舞會一樣。這張照片用乾淨俐落的高光調拍攝,同時用測光表把曝光控制在剛好不會過曝的程度。(Andrearan)

像演戲一樣誇張的驚嚇

這個令人緊張不安的表情,重點完全在彩妝的細節上。而且在這個好像什麼都四分五裂的造型中,就連髮型全部都直豎起來,看起來也很驚嚇。手的動作則讓這個姿勢更完整,雖然很明顯是刻意誇大的動作,卻非常引人注目而且令人難以忘懷。(Conrado圖片社)

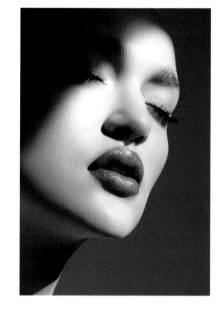

優雅高貴的放鬆表情

要用這種細緻的聚光燈將光線打在模特兒臉上,可以用光學聚光器裝在閃燈頭上打燈,如果沒有這種器材,也可以找一張黑色卡紙,在上面剪一個洞,然後讓閃燈的光線穿過那個洞來打光,或者把黑卡夾在燈架上(也可以請助理拿著),放在靠近模特兒臉部的位置,然後將陰影打在你想要特別強調亮度的地方。(尤利亞·戈巴欽科)

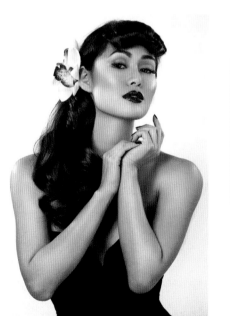

調情的樣子

這個姿勢特別適合這種具有經典的美麗與姿態的模特兒,她的頭部維持上揚的角度,眼神向下看著鏡頭,態度雖然有點高傲,仍然緊緊抓住我們的注意力,讓觀者無法移開視線。(艾咪·鄧)

叛逆的狂吼

這個模特兒看起來好像非常生氣,好像馬上就要把上衣扯開一個比原本更大的洞一樣!她扭曲的上唇和因為怒目而半閉的眼睛,讓這個誇張的憤怒表情反而帶點喜感、開玩笑的情緒,但是影像本身還是非常吸引人的。(亞歷山大·史坦納)

表情 | EXPRESSIONS

容光煥發的笑容（Radiant Smile）

這個模特兒原本是在拍攝能夠清楚展示服
裝的時尚攝影全身照，接著才用地板姿勢
拍攝美型照片作為另一組互補的系列。模
特兒趴在地板上的時候，就可以拍出效果
驚人的頭部特寫照片，而緊緻的肌膚也能
漂亮地展現臉部的特色。

精選範例：

這張茉莉的頭部特寫照片能夠在
序列中勝出成為主圖，是因為她
的身體和頭部的人像構圖達到完
美的平衡，而且她的手和手臂看
起來非常自然，很輕鬆地彼此交
錯靠在地上，又不致讓人分心而
忽略了照片的重點。光線打在她
的臉上，在她燦爛笑容的左側產
生三角光，更加強了那表情自然
散發出的效果。

拍攝序列

在這個序列中，你可以看到模特
兒擁有非常輕鬆自然的笑容。拍
攝序列從模特兒幾乎趴在地上，
只有身體微微抬起開始（**第一
張**）。她的手和手臂馬上就找到
一個很自然的位置，後來在整個
序列中幾乎就待在同樣的地方，
一直到最後三張照片（第七至第
九張）為止，我們才嘗試幾個其
他的擺法。**第八張**照片中，手的
位置其實比主圖更好，但是她的
表情和照片整體的感覺，完全無
法和主圖活潑的感覺相提並論。
而**第六張**照片的表情雖然是興高
采烈的樣子，但是主圖中茉莉頭
部微微傾斜的小動作，才是真正
讓照片整體的感覺更自然的關鍵
因素。

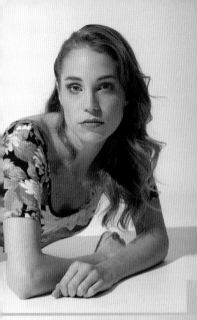

1

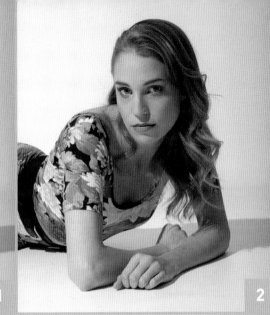

2

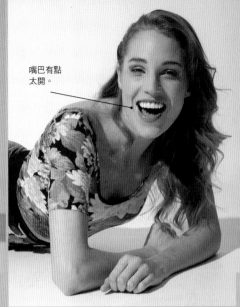

嘴巴有點
太開。

3

臉抬得有點
太高。

4

5

漂亮而自然的
笑容。

6

7

8

手擺放得
很美。

9

索引

圖片來源

Eliot Siegel would like to thank the following models, agencies, and colleagues for their contributions to his photos:

t = top, c = center, b = bottom,
r = right, l = left

p.10 Camera angle diagram: Blonde model is Alex Reeve, Shoot Me Models, UK; photographer in diagram is Marta Perez; diagram photo by Eliot Siegel.
p.11 Becci Duggan, Shoot Me Models, UK
pp.14–17 Kamila Janiolek, Shoot Me Models, UK
p.23tl Francesca Wiseman
pp.32–33 Amy-Louise Cole, Shoot Me Models, UK
p.34 Alex Reeve, Shoot Me Models, UK
p.35t Vlasta Rebrosova
p.35c Chelsea Siegel
p.35b Alex Reeve
pp.36t&b, 37t Jennifer-Kate Evans, Bookings Models, London
p.47 Nikolay, Profile Model Management, London
pp.52–53 Jennifer-Kate Evans, Bookings Models, London
pp.54–55 Photos: Simon Stewart and Eliot Siegel; model: Molly Dodge
pp.56–57 Cat B at M&P Models, London. Helen Spencer Collection, London
p.62tr Jodie Cross
pp.74–75 Photos: Paul Doherty (www.pauldohertyphotography.com) and Eliot Siegel; model: Jennifer-Kate Evans, Bookings Models, London
pp.76–77 Kat Gray, Shoot Me Models, UK
pp.84–85 Cat B, M&P Models, London. Helen Spencer Collection
pp.86–87 Cat B, M&P Models, London. Helen Spencer Collection
p.92tc Katya Zalitko, Profile Model Management, London
p.96c Jessie Knowles
p.97cc Jennifer-Kate Evans, Bookings Models, London
pp.97br and 98br Nikolay, Profile Model Management, London
p.99tr Sarah Trevarthen

pp.114–115 Singer: Carrie Mann
p.118lr Sarah Trevarthen
pp.122–123 Bea Smith, Shoot Me Models, UK
pp.124–125 Daisie Hockings, Shoot Me Models, UK
pp.126–127 Tegen Bouch, Shoot Me Models, UK
pp.128–129 Amber Ryall, Shoot Me Models, UK
pp.136–137 Cat B, M&P Models, London. Helen Spencer Collection
p.139cl and 141br Julie Smyth
p.143cr Hanke
p.148 Danielle
p.149bl Yvonne Copacz
pp.150–151 Cat B, M&P Models, London. Helen Spencer Collection
p.153r Hannah McIntyre
p.155b Yvonne Copacz
pp.156–157 Photos: Paul Doherty (www.pauldohertyphotography.com) and Eliot Siegel; model: Sophie Borbon, Shoot Me Models, UK
pp.158–159 and 160–161 Photos: Simon Stewart and Eliot Siegel; model: Molly Dodge
pp.162–163 Roisin Brown
p.164tr Nikolay, Profile Model Management, London
p.164cc&cr Bea Smith
p.164bl Nikolay, Profile Model Management, London
p.164br Hannah McIntyre
p.165tc Molly Dodge
p.165tr Meg Holiday
p.165bc Ola, Shoot Me Models, UK
p.168l Emma Cooper, Shoot Me Models, UK
p.168r Katie O'Born
p.169tl Cat B, M&P Models London. Helen Spencer Collection
p.169r Georgina, Platinum Agency Ltd UK
p.169b Alexandra
pp.174–175 Chelsey Seeley, Shoot Me Models, UK
pp.176–177 Amber Ryall, Shoot Me Models, UK
p.178tr Cat B, M&P Models, London. Helen Spencer Collection
p.178b Adrienne
p.179l Jenny Jones
p.181b Courtney

pp.182–183 Photos: Eliot Siegel and Simon Stewart; model: Molly Dodge

pp.184–185 Roisin Brown

pp.186–187 Cat B, M&P Models, London. Helen Spencer Collection

p.188tr Nikolay, Profile Model Management, London

p.189tl Adrienne

p.189br Sabine, Girl Management London

p.194b Ayesha Lasker

p.196 Sophie Borbon, Shoot Me Models, UK

p.197t Anastasyja Romancuka

pp.200–201 Photos: Paul Doherty (www.pauldohertyphotography.com) and Eliot Siegel; model: Sophie Borbon, Shoot Me Models, UK

pp.202–203 Daisie Hockings, Shoot Me Models, UK

pp.204–205 Natalija

pp.206–207 Karen, Bookings Models, London

pp.208–209 Courtney

p.214 Artist: Anita Wright

p.220l Jennifer-Kate Evans, Bookings Models, London

pp.224b and 231tl Deb Grayson, Shoot Me Models, UK

pp.232–233 Photos: Simon Stewart and Eliot Siegel; model: Molly Dodge

p.234tl Deb Grayson, Shoot Me Models, UK

pp.238–239 Sybille, FM Models, London

pp.246–247 Emma Cooper, Shoot Me Models, UK

p.248tc Sophie Borbon, Shoot Me Models, UK

p.248bc&br Sophie Borbon, Shoot Me Models, UK

p.249tc Hollie

p.249br Jennifer B, Shoot Me Models, UK

p.251tl Deb Grayson, Shoot Me Models, UK

p.258l Noemi Reina

pp.260–261 Jennifer-Kate Evans, Bookings Models, London

p.274 Katya Zalitko, Profile Model Management, London

pp.276–277 and 278–279 Camila Balbi, Bookings Models, London

pp.281b and 282–283 Manoela Klein

p.284 Camila Balbi, Bookings Models, London

pp.286r and 288r Katya Zalitko, Profile Model Management, London

p.291tr Camila Balbi, Bookings Models, London

pp.300–301 Sophie Borbon, Shoot Me Models, UK

p.311tl Jennifer-Kate Evans, Bookings Models, London

p.311br Darcy, Shoot Me Models, UK

p.312bl Jenna Harpaul, Shoot Me Models, UK

pp.314–315 Photos: Simon Stewart and Eliot Siegel; model: Molly Dodge

Quarto and Eliot would like to thank the following photographers and agencies for supplying images for inclusion in this book:

t = top, c = center, b = bottom, r = right, l = left

© John-Paul Pietrus / Art + Commerce pp.8bc, 21

101 Images, Shutterstock.com pp. 68t, 223l

Adby, Carli www.adbycreativeimages.co.uk sayhello@adbycreative.co.uk pp.148b, 249c

Ahner, Maxim, Shutterstock.com p.141cl

AISPIX by Image Source Shutterstock.com p.22bl

Alias, Shutterstock.com p.165cr

Anatoly, Tiplyashin Shutterstock.com p.267br

Andrearan, Shutterstock.com pp.140br, 197b, 250bc, 312br, 313tl

Angle, Roderick www.roderickangle.com pp.51tl, 88–89, 138tl

Anthony, David Leslie, www.davidanthonyphotographer.com anthonyphoto@rcn.com pp.4tr, 25br, 30br, 38bl, 39br, 40, 58br, 61bl, 70bl, 94tl, 95tl, 95br, 96cl, 105tl, 109, 117br, 141c, 199, 210b, 212tr, 213t/b, 214cl, 217, 220r, 221tl/b, 224t, 225l, 226t/b, 231tr, 235cl/tr, 242b, 254–255, 256r, 258b,

263b, 264bl, 266bl/bc, 267tl, 292, 296l/t, 297tl/cl, 299bl, 302t, 304tl/tc, 305tr/cl

Arcurs, Yuri, Shutterstock.com pp.95cl, 96cr, 99cr, 140tl, 141cr, 152tr, 214tl, 215cr, 251br, 290tc/cr

Ayakovlev.com, Shutterstock.com pp.237br, 250tr, 266c

Badulescu, Enrique Photography p.17tr

Bayda, Andrey, Shutterstock.com p.291bl

Bezergheanu, Mircea Shutterstock.com p.267cl

Burel, Sebastien, Shutterstock.com p.31tr

Chen, Aurelie www.aureliechen.com pp.23br, 117t, 135tl, 135b, 155tl, 264br, 302b

Christopher, Jason © Jason Christopher jasonchristopher.com jason@jasonchristopher.com Tel: +001 818–889–9559 pp.39bc, 63, 188bc, 211b, 268

Chua, Apple Sebrina www.applechua.com apple@applechua.com pp.2, 5tl, 38bcr, 69l, 96tl, 132b, 139bl, 166, 198tl, 243tl/tl, 244–245, 273br, 280l

Coka, Shutterstock.com pp.108bl, 140cr, 152tl, 155tr, 171bl, 181t, 189tr/cl, 248cl, 251tc/bl, 303t/c

Coman, Lucian, Shutterstock.com p.121b

Conrado, Shutterstock.com pp.45, 49t/b, 58bl, 92cr, 92bc, 93bl, 94c, 94cr, 95c, 98cr, 106b, 107t, 107br, 110l, 138tr, 138cr, 215tr/bl, 234b, 240b, 242t, 250tl, 266tl/tr/cr, 267bl, 287r, 289t, 304cl, 313tr

Copley, Clara www.claracopley.co.uk info@claracopley.co.uk pp.1, 66br, 78–79, 80l, 81tr, 116bl, 188br

Corbis, p.29

Corne, Natasha Fashion and Beauty photographer Natasha Corne www.natashacorne.com pp.92tl, 311tr

Cornejo, Santiago, Shutterstock.com pp.8bcl, 12–13

Crystalfoto, Shutterstock.com pp.46tr, 46br, 51r, 69tr/br, 92tr, 92bl, 93tl, 94tc, 97bl, 99bl, 106t, 142tr, 153bl, 188cl, 212tl, 222tl/bl, 225br, 267tc/bc, 297br

Deinega, Galina, Shutterstock.com p.304br

Djenkaphoto, Shutterstock.com p.120b

Dpaint, Shutterstock.com pp.23tr, 97cl, 237tr, 241b

Dublin, Sheradon www.sheradondublin.com pp.46bl, 59bl, 64–65, 273bl

Dunn, Amy, www.amydunn.com pp.4tl, 67bl, 104t, 105tr, 107t, 117bl, 120t, 170t, 192–193, 230bl, 297tr, 298tl/bl, 311bl, 312tl, 313bl

Durrant-Rance, Emma www.stunningphotoperfection.com pp.19br, 30bl, 97bc, 119t, 121cl, 164tl, 308–309

Eames, Jack, www.jackeames.com pp.42–43, 68b, 105b, 149t, 304tr

Edw, Shutterstock.com p.106bl

Ep_stock, Shutterstock.com p.142bl

Eyedear, Shutterstock.com pp.8bcr, 24br, 250cl, 258t

Fancy, Shutterstock.com p.148tr

FlexDreams, Shutterstock.com p.38br

Fosbury, Paul www.paulfosbury.com mail@paulfosbury.com Tel: +44 (0)7788 818011 pp.98tc, 132t, 135tr, 228–229 p.98tc Melissa Hargreaves, Boss Model Management; pp.132t, 228t, Rosie Nixon, Boss Model Management; p.135tr Helen George, Boss Model Management

Fotoluminate, Shutterstock.com p.165c

Friis-Larsen, Liv, Shutterstock.com p.290cr

Gaughan, Nicola, © Nicola Gaughan Iconic Creative 2011 www.iconiccreative.co.uk Tel: +44 (0)7753 413005 pp.131tl, 296b

Goldswain, Warren Shutterstock.com p.223br

Goncharuk, Shutterstock.com p.214tr

Goodwin, Adam
www.adamgoodwin.co.uk
pp.72–73, 81br, 83t/b, 195t, 198b
Gorbachenko, Yulia
www.yuliagorbachenko.com
photo@yuliagorbachenko.com
pp.18, 39bcl, 39br, 44, 50b, 66bl,
93cr, 95bc, 96br, 98tl, 98c,
139br, 154t, 180r, 221tr, 225tr,
241tl, 252, 257tr, 259t/b, 266cl,
267cr, 291bc, 299br, 305bc, 306,
307tc, 313cl
Grabkin, Eugene, Shutterstock.com
p.305cr
Gradin, Andreas, Shutterstock.com
p.96tr
Hannon, Kat, www.kathannon.com
pp.116br, 171tr
Hawkey, Angela, Shutterstock.com
pp.140cl, 165cl, 194t, 251cr,
291c, 312cr
Henri, Arnold
Arnold Henri Photographers
www.arnoldhenri.com
pp.59tl, 82tl, 170b, 179tr, 198tl,
227tr, 249tr, 257l/br, 267tr,
270–271, 273tr, 286l, 290tl/cl,
291tl/cl
Heys, Ben, Shutterstock.com
pp.152b, 249bc
Hifashion, Shutterstock.com
pp.92br, 93tc, 97tc, 98cl, 99tc,
141bl, 143tl, 248tl, 249bl
Hooper, Martin
www.martinhooper.com
pp.251cl, 272l, 280r, 287bl, 289b,
290tr, 304cl
Hyland, Nick
www.nickhyland.co.uk
pp.92cl, 95bl, 130t
Jannabantan, Shutterstock.com
p.119b
JohanJK, Shutterstock.com p.262t
Johnson, Bri, brijohnson.com
pp.5tr, 50t, 60t, 71tl, 90–91,
93bc, 99cl, 130b, 133b, 134t,
141tr, 142cr, 211t, 310bl
Kanareva, Raisa, Shutterstock.com
p.188cr
Karibe, Misato, misatokaribe.com
pp.62tl, 138bl, 139tl, 215cl,
227tl, 264tl
Kasiutek, Shutterstock.com
pp.94tr, 312tr
Kharichkina, Elena
Shutterstock.com p.250cr
Kiuik, Shutterstock.com p.139tr

Korinek, Radim
www.radimkorinek.com
(www.bohemiamodel.cz)
pp.118bl, 121tr, 141bc, 146–147,
165bl, 180bl, 243b, 262b, 305bl
Kristensen, Lin Pernille
linpernillephotography.com
pp.138br, 265, 266tc, 305tl
Krivenko, Shutterstock.com
pp.165br, 263tr
Lázaro, Angie
www.angielazaro.com
pp.5tc, 59r, 61t, 70tl, 71bl, 93tr,
93cl, 93c, 94cl, 94bc, 96tc, 99br,
102–103, 111b, 131b, 133tr,
141tl, 154b, 180tl, 210t, 248c
Lotfi, Jowana
jowana.lotfi@gmail.com
pp.4tc, 131tr, 133tl, 290br, 310bc
Lui, Ryan
www.ryanliuphotography.com
pp.142tl, 188c, 249tl, 250br
MacPherson, Alex
alexmacpherson.viewbook.com
pp.45bl, 51b, 94bl, 96bl, 222r,
236tr
Malyugin, Shutterstock.com
pp.25bl, 250tc
Marks & Spencer PR shots
p. 20l
Matthew, Paul Photography
Shutterstock.com p.179br
Meyer, Jen
www.jenmeyerphotography.com
p.46tl
Miramiska, Shutterstock.com p.111t
Moisa, Gabi, Shutterstock.com p.249cr
Mozgova, Shutterstock.com p.214br
Nagy, Christopher
Shutterstock.com p.291bl
Nejron, Photo, Shutterstock.com
pp.143br, 212tl, 215c
Nenad.C–tatleka, Shutterstock.com
p.235
Next PR shots p.17t
Nikolai D, Shutterstock.com p.299tl
Ontario Incorporated
Shutterstock.com p.99c
Ozerova, Alena, Shutterstock.com
p.142br
Pepper, Claire
www.clairepepper.co.uk
pp.48tl, 92c, 218–219, 248bl,
249cl, 251tr/bc, 273tl, 281t, 282t,
290bl, 305tc

Perrin, Elizabeth
www.elizabethperrin.com
pp.61b, 70r, 82tr, 93br, 96bc,
304c/bc, 305br
R. Legosyn, Shutterstock.com
p.312cl
Radley-Bennett, Hannah
Images © Hannah Radley-Bennett
www.hannahradleybennett.com
pp.38bcl, 100, 112–113, 237r,
299tr
Rex Features, pp.9bcl, 31tl
River Island PR shots, pp.26–27
Rowell, Adam © Adam Rowell
adamrowell.com, p.104
RoxyFer, Shutterstock.com p.256l
Rtem, Shutterstock.com p.248cr
Sandra, Angel, Shutterstock.com
p.215tc
Schmidt, Heinz
info@heinzschmidt.co.uk
www.heinzschmidt.co.uk
pp.134b, 164tr
Sergey, Kovalev, Shutterstock.com
p.110bl
Serov, Shutterstock.com
pp.22br, 140bl
Shaheed, Hasan, Shutterstock.com
p.142cl
Shave, Hannah
hannahshavephotography.co.uk
pp.95tr, 97tl, 118t, 236b, 266br,
303b
Solid Web Designs Ltd
Shutterstock.com p.164tc
Spence, John www.jspimages.com
Tel: +44 (0)7721 690508
pp.24bl, 62b, 149br, 188tl, 275t/b
Stanislav, Perov, Shutterstock.com
p.98bl
Stein, Warwick
www.bondmodels.com
pp.23bl, 67br, 82b, 98bc, 110t,
195b, 250c, 294–295, 298c/br,
304bl
Steiner, Alexander
www.steiner-photography.com
pp.45tr, 48tr, 48b, 61br, 67t, 81l,
97tr, 143cl, 313br
Stelmakh, Eduard
Shutterstock.com p.140tl
Stitt, Jason, Shutterstock.com p.99tl
Stoate, Kayla
www.kaylastoate.com p.164bc
Studio Kwadrat, Shutterstock.com
p.240t

Suslov, Konstantin
www.konstantinsuslov.com
Konsus@gmail.com
Tel: +44 (0)7861 462238
pp.38bc, 45br, 99bc, 143tr, 144,
227b, 231b, 263tl, 267c
Sutyagin, Konstantin
Shutterstock.com pp.71r, 230r
Tan4ikk, Shutterstock.com p.171b
Valerevich, Kiselev Andrey
Shutterstock.com p.214bl
Vfoto, Shutterstock.com p.164cl
Viktoriia, Kulish, Shutterstock.com
pp.94br, 141tc
Vladimirovich, Mayer George
Shutterstock.com pp.80r, 138bl,
215br, 241tr, 251c, 305c
Wallenrock, Shutterstock.com
p.143bl
Yaro, Shutterstock.com p.94tc
Zhernosek, Alex, Shutterstock.com
p.215bc

All other images are the copyright
of Quarto Publishing Inc. While
every effort has been made to
credit contributors, Quarto would
like to apologize should there have
been any omissions or errors, and
would be pleased to make the
appropriate correction for future
editions of the book.

Eliot Siegel offers one-to-one
and small group workshops in
fashion photography: www.
fashionphotographyworkshop.com

2APO12X

終極人像攝影
POSE聖經
給攝影師和模特兒的1000堂課
Photographing Models : 1000 Poses

國家圖書館出版品預行編目 (CIP) 資料

終極人像攝影POSE聖經：給攝影師和模特兒的1000
堂課 / 艾略特.希格爾(Eliot Siegel)作；洪人傑譯. --
臺北市：城邦文化出版：家庭傳媒城邦分公司發行，
2017.01
　　面；　公分
譯自：Photographing Models : 1000 poses
ISBN 978-986-306-097-0(精裝)

1.人像攝影 2.攝影技術 3.數位攝影

953.3　　　　　　　　　102008453

作　　　者　艾略特·希格爾（Eliot Siegel）
譯　　　者　洪人傑
責 任 編 輯　朱明璇、許瑜珊
內 頁 設 計　陳玫郁
封 面 設 計　羅雲高
行 銷 企 畫　辛政遠

總　編　輯　姚蜀芸
副　社　長　黃錫鉉
總　經　理　吳濱伶
發　行　人　何飛鵬

出　　　版　創意市集
發　　　行　英屬蓋曼群島商家庭傳媒股份有限公司城邦分公司

香港發行所　城邦（香港）出版集團有限公司
　　　　　　香港灣仔駱克道 193 號東超商業中心 1 樓
　　　　　　電話：(852) 25086231
　　　　　　傳真：(852) 25789337
　　　　　　E-mail：hkcite@biznetvigator.com

馬新發行所　城邦（馬新）出版集團
　　　　　　Cite (M) SdnBhd
　　　　　　41, JalanRadinAnum, Bandar Baru Sri Petaling,
　　　　　　57000 Kuala Lumpur, Malaysia.
　　　　　　電話：(603) 90578822
　　　　　　傳真：(603) 90576622
　　　　　　E-mail：cite@cite.com.my

展 售 門 市　台北市民生東路二段 141 號 7 樓
三 版 一 刷　2019(民 108) 年 5 月
I S B N　978-986-306-097-0
條　　　碼　4717702905576
定　　　價　880 元

若書籍外觀有破損、缺頁、裝訂錯誤等不完整現象，想要換書、
退書，或您有大量購書的需求服務，都請與客服中心聯繫。

客戶服務中心
地址：10483 台北市中山區民生東路二段 141 號 2F
服務電話：（02）2500-7718、（02）2500-7719
服務時間：週一至週五 9：30 ～ 18：00
24 小時傳真專線：（02）2500-1990 ～ 3
E-mail：service@readingclub.com.tw

混合產品
源自負責任的
森林資源的紙張
FSC™ C016973
FSC
www.fsc.org